"十四五"普通高等教育规划教材

 高等院校艺术与设计类专业"互联网+"创新规划教材

电影视觉艺术欣赏

罗灵 编著

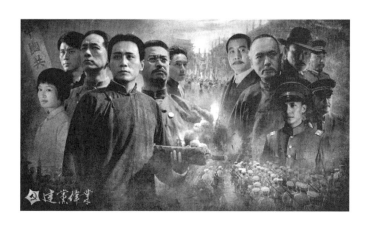

 北京大学出版社

PEKING UNIVERSITY PRESS

内 容 简 介

本书主要分为三大模块：一是阐述了电影视觉艺术欣赏的概念；二是分析了电影视觉艺术，说明了电影是怎么来的；三是讲述了电影视觉艺术的风格，讲解了电影的作用与意义。本书的主要特点是用简单易懂的语言去阐述电影的理论，用简洁贴合的案例讲述电影的实践与运用。本书采用"文字＋立体化教学资源（视频等）"这种"互联网＋"的形式，展开丰富的、多层次的阅读，对重点的理论和纲要进行特别标注，对知识点进行归纳，对课后阅读资源进行链接，对阅读提供思考题参考。

本书可作为高等院校通识课教材使用，也可作为影视、摄影、数字媒体等专业的教材使用，对于电影爱好者具有启示性、引导性的作用。

图书在版编目（CIP）数据

电影视觉艺术欣赏 / 罗灵编著. —北京：北京大学出版社，2022.10
高等院校艺术与设计类专业"互联网＋"创新规划教材
ISBN 978-7-301-33503-1

Ⅰ. ①电… Ⅱ. ①罗… Ⅲ. ①电影—视觉艺术—高等学校—教材 Ⅳ. ①J9

中国版本图书馆 CIP 数据核字（2022）第 192376 号

书　　　名	电影视觉艺术欣赏 DIANYING SHIJUE YISHU XINSHANG
著作责任者	罗　灵　编著
策划编辑	孙　明
责任编辑	翟　源
数字编辑	金常伟
标准书号	ISBN 978-7-301-33503-1
出版发行	北京大学出版社
地　　　址	北京市海淀区成府路 205 号　100871
网　　　址	http://www.pup.cn　　新浪微博：@北京大学出版社
电子信箱	pup_6@163.com
电　　　话	邮购部 010-62752015　发行部 010-62750672　编辑部 010-62750667
印 刷 者	天津中印联印务有限公司
经 销 者	新华书店 787 毫米 ×1092 毫米　16 开本　14.25 印张　338 千字 2022 年 10 月第 1 版　2022 年 10 月第 1 次印刷
定　　　价	49.00 元

未经许可，不得以任何方式复制或抄袭本书之部分或全部内容。
版权所有，侵权必究
举报电话：010-62752024　电子信箱：fd@pup.pku.edu.cn
图书如有印装质量问题，请与出版部联系，电话：010-62756370

前　　言

写作此书前，我开设了一门全校通识课——"电影视觉艺术欣赏"，课程受到学生的喜爱和高度的关注。刚开设这门课程的时候，为了教好这门课，我做了一个微信公众号，在上课前，将要欣赏的电影作品放在微信公众号上进行分析和介绍。学生在上课前，就可以对电影的内容和知识点有一个预知，还可以带着问题来上课。到目前为止，上过这门课的学生已有3000多人，几年来他们都留在微信公众号里，继续学习微信公众号提供的关于电影的知识。到了今年，我觉得这门课程已渐渐成熟，就想把这几年的积累编写成一本教材，形成一套较为系统的理论。

随着社会的快速发展，人类的阅读方式发生了根本性的变化，阅读不再是单纯的文字或图像，也有可能是视频。早在19世纪，俄罗斯著名作家列夫·托尔斯泰就认为电影终将替代经典文学，并认为作家是用文字语言来描写文学作品的，导演是用摄影机来创作电影作品的，二者建构的终极意义是相同的。因此，电影欣赏的本质就是一种阅读，观众因阅读而提升审美，人有了审美的情操，才会有高尚的品格。当下欣赏电影作品的第一渠道是电影院，电影院上线的电影作品是有时间性和选择性的；第二渠道是网络和电视。这三大平台对电影作品的要求会把商业价值作为考量的标准，所以导致当代大学生对优秀、经典的电影作品知之甚少。我写作此书的目的之一就是想让那些曾经远离电影院的优秀电影作品再一次展现在大学生面前，系统地引导他们欣赏经典电影，让他们感受到电影艺术带来的思潮与审美。我把经典电影阅读的想法引进课堂作为审美教育课程称为"电影第二次阅读"。

起初为了实践写作此书的理念，即"电影第二次阅读"，我与广东省电影家协会的理事长张海洋老师进行了沟通，得到了他的指点和大

力支持。在他的帮助下，我就此理念请广东省电影家协会的专家进行论证，在写作前得到了宝贵的电影专业理论资源，获取了前辈们的经验。有了这个基础，我与北京大学出版社的编辑交流了自己写作此书的想法，得到了编辑的肯定和支持。历经1年多的时间，我整日浸泡在整理文献资料和写作的海洋里，洋洋洒洒地写了近40万字的书稿。之后由于出版篇幅的需要，书稿精简至近20万字，整理了300多幅图片，精选了200多部中外优秀的电影作为案例分析。本书编写的特点是尽量用简单易懂的语言去阐述电影的理论，用简洁贴合的案例讲述电影的实践与运用。

本书得以出版，真诚地感谢广东省电影家协会肖晓晴主席、张海洋理事长等专家的协助，感谢本人的博士研究生导师、武汉理工大学潘长学教授的指导，以及北京大学出版社孙明编辑的鼎力支持，在此深鞠一躬，深表感激！

<div style="text-align:right">

罗 灵

2022 年 3 月

</div>

资源索引

目 录

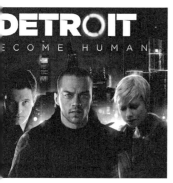

第一章　电影视觉艺术欣赏的基本概念 …………1

第一节　电影视觉艺术欣赏………………………2
第二节　电影是一门独特的艺术………………24
第三节　电影视觉艺术欣赏的特点……………47
第四节　电影视觉艺术欣赏的审美……………58

第二章　电影视觉艺术 …………………………71

第一节　电影镜头景别的视觉艺术……………72
第二节　电影特效设计的视觉艺术……………117
第三节　电影美术设计的视觉艺术……………138
第四节　电影剪辑的构成视觉艺术……………149
第五节　电影场面调度的构成视觉艺术………159

第三章　电影视觉艺术的风格 …………………167

第一节　电影艺术风格…………………………168
第二节　电影导演的风格………………………191
第三节　电影表演的风格………………………200
第四节　电影类型的风格………………………211

第一章　电影视觉艺术欣赏的基本概念

本章概述：

　　本章第一节讲述了电影视觉艺术欣赏的基本概念，帮助读者了解电影是一门视觉艺术；电影是以摄影作为主要手段来完成作品创作的，并且电影是通过视觉来叙事的。本章第二节主要讲述了电影的基本属性，电影是随近代世界艺术发展而来的一门独特的艺术，它的发展是随着艺术家的创造力和科技的力量的进步而不断进步的；而且电影的艺术形态是随着人类社会的发展而发展的，它不会是一个固定的形态。本章第三节讲述了电影呈现的视觉和绘画一样具有精神性和符号性，电影作品与绘画及文学作品一样具有作者独立的思考和独立的精神，是兼具了绘画、文学、音乐甚至戏剧的综合视觉行为，是一门近代发展起来的新的综合艺术门类。本章第四节的重点是详细地分析了当代大学生为何要了解电影视觉艺术或者欣赏电影视觉艺术，因为电影艺术是建立在当代大学生的审美需求上的现代阅读方式。电影视觉艺术欣赏对当代大学生的求真性、创造性、心理机制及审美价值有着潜移默化的作用，对当代大学生三观的形成有着非常积极的意义。

学习目标：

　　通过本章的学习，学生能够全面而系统地了解电影视觉艺术的基本概念。同时，对电影视觉艺术进行赏析是提升当代大学生审美的一个重要渠道。

第一节　电影视觉艺术欣赏

自地球上有人类以来，人类就开始了创作，在山洞中或石壁上留下痕迹。这些艺术的印记，随着岁月的流逝，渐渐地燃起了文明的火焰，照亮了人类文明的步伐。人的生命之所以可贵，在于人是一个独立并且有思想的个体；人之所以受到尊重，就是因为人是一个独立意志存在的生命。当人们欣赏艺术作品时，不仅需要观看的眼睛，还需要知识。唐代张彦远的《历代名画记》对艺术欣赏作了这样的评价："若复不为无益之事，则安能悦有涯之生。"就是说，如果人生不做没有意义的事情，怎么度过这漫长而又有限的生命旅程。所以，**艺术既是人类成就的典范，也可衡量人类精神与文明**；因为观赏艺术可以净化人的身心，使人的情操升华，所以艺术修养是为了对抗野蛮和低俗而获得有益秩序和和谐，而艺术欣赏是对人性和道德价值的崇高感召和塑造。对于人来说，视觉是人最重要的感官之一，是人获得外部世界信息的重要通道。如今，人类社会随着科技的进步已进入一个阅读视频的时代，运动的图像造型影响着当代的文化，而电影是兼有视觉和听觉感知特性的一种独特的艺术。贝拉·巴拉兹（Béla Balázs）论证视觉文化出现的重要依据就是电影，在他的著作《电影美学》里阐述了电影是一门崭新的艺术门类，并且有着独特的艺术语言和审美规律。巴拉兹进一步提出**电影不仅是一门独立的艺术，而且已经成为一种新的文化**。德国电影理论家 S. 克拉考尔非常支持这个观点，他在《电影的本性》一书中提出："当视觉形象在电影中占首要地位时，它才符合电影的精神。我们知道因为电影最独特的贡献无可置疑是来自摄影机，而非录音机。"德国心理物理学之父费希纳（Gustav Theodor Fechner）将心理物理学分为"外部心理物理学"与"内部心理物理学"，他认为前者是对刺激与感官知觉之间的关系研究，后者是对大脑神经唤醒与感官知觉之间关系的研究。视觉艺术审美是新实验美学与神经美学发展的起源，人们在众多心理美学研究的基础上，提出了审美与认知模型的概念，聚焦审美情绪的发生机制；视觉感知审美从对新实验美学或神经美学的研究中，为国内公共艺术教育的普及寻找科学依据。电影艺术对于审美研究是重要载体，因为它既是集中体现视觉感官的艺术形式，同时又是公共艺术教育媒体。因此，电影视觉艺术欣赏，就是当代社会的审美教育的公共媒体。

电影视觉艺术欣赏是一门解决如何看电影的课程，用一句话来概括，就是了解电影世界的"镜中之境，影中之隐"，也就是电影人用电影镜头展示的一种境界，用电影画面呈现的一种语言力量。俗话说"外行看热闹，内行看门道"，面对复杂的电影语言，**电影视觉艺术欣赏让我们成为"内行"，知悉电影的"门道"**。我们通过电影的知识体系，了解优秀电影的内涵，洞悉电影的语言表达，可以从中获得电影视觉艺术带来的审美价值。

一、电影是一门综合的视觉艺术

当人们去电影院的时候，一般都说去"看电影"，如果去音乐厅或歌剧院的时候，会说"听音乐"，这里"看电影"的"看"是一种满足视觉感官的行为，享受通过视觉带来的精神满足。电影是视觉的艺术，在电影放映过程中，画面的效果是

对视觉的直接冲击，是经人的视觉经验所带来的身体和心理的各种不同的体验。同时，电影是通过由画面构成的视觉效果来解决人的思维问题，因为人们通过"看"来了解现象的物理本质，再结合自己的经验，从而发生了各种思维活动，所以电影是综合了声音的视觉艺术。电影作为叙事性强的艺术门类，叙事的角度无疑是一个很重要的基本点，比如，我们从电视上看到的新闻报道中一般都会问："你怎么看这件事？"这个"看"实际上有多重含义：如何看待这件事；你看这件事的角度；你最后是如何想的，等等。所以视觉是主体，而"看"是视觉这个主体下的产物。人们经常说"看事物的方法、角度"其实是如何思考问题，只是我们将"想"列入"看"的范畴。电影理论专家戴锦华教授在《电影批评》中谈到：可以把电影称之为"看的艺术"，被看的视觉元素是电影叙事的讲述方式。对于电影，人们总是说"看电影""怎么看这部电影""如何看电影""为什么看电影"，人们会思考"谁在看"，这是电影看与被看的关键，观众看电影，电影被看，是看放映机里的影像，也就是由摄影机拍摄完成的视觉符号被观众看到，而引发的观众与视觉有关的思考。美术馆的画作是对人类知识的传承和教育，通过"看"画作使人们获得知识的本能、审美的本能、道德教化的本能。那么，绘画图像与电影有何关联呢？电影的原始单位就是图像，24张图像构成电影的一秒钟，因此电影是装了时间轴的图像艺术，它与观赏画作的效果一样，都是对画面的视觉进行感官享受。

例如，我们看伦勃朗的作品《夜巡》（如图1-1-1），画面的色彩、构图、人物的神态与姿态惟妙惟肖。而从某种意义说，电影的构图和色彩都源自油画，学术界把电影导演比作拿摄影机"画画"的艺术家。电影和绘画都是满足视觉功能的图像艺术，人们通过图像欣赏和图像信息来获得知识和提高审美。电影在图像形式上与绘画的区别是增加了时间和声音的功能，时间使画面图像动起来，声音使画面视觉更加立体、更加丰富、更加真实。绘画与电影，其本质是一样的，只是展示的形式和形态有所不同，但都是为视觉服务的。我们可以认为电影是视觉的艺术，电影的声音是为视觉服务的，是让视觉画面更加立体、更加丰富、更加真实。

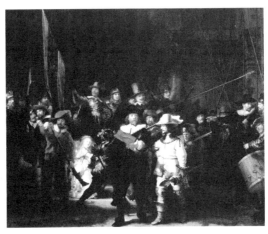

图1-1-1 《夜巡》油画／伦勃朗

电影是近代发展起来的一种视觉艺术的形式，它是通过视觉的方式呈现各式各样的文化内容。优秀的电影作品，都具有教化的功能，因此可作为**高校学生了解世界、了解社会、触摸未来人生的一种虚拟现实的文本模式。**

电影的内容可分为：一是电影是视觉语言的艺术；二是电影是视觉符号的艺术；三是电影是视觉叙事的艺术。通过这三项可知电影是一门综合了多种艺术语言的视觉艺术。

1. 电影是视觉语言的艺术

电影一词是电影摄影术的缩写，起初是影像运动的意思，也就是运动的影像。电影通常用来指电影制作和电影业，是一种综合的语言形式。电影艺术把文学、摄影、音乐、舞蹈、美术、动作、光学等艺术集于一体，具有极强的综合性。而从表现形式上来分析，电影与戏剧有着相同的地方，但它们也有区别：电影属于平面银幕上的动态画面或者是虚拟的立体动态画面；戏剧则为真人扮演，是在三维空间的立体真实表演。电影可以在极短的时间内展现多个场景，空间可以发生变化；戏剧的场景却是固定不变的。就演员而言，电影以造型为基础，演员只是导演和摄影师的"工具"，演员尽量与电影中人物的性格、特点匹配，演员在表演的过程中，只需配合导演和摄影师的要求；戏剧则不一定需要演员与剧中人物具有很强的相似性，如京剧，强调的是演员的表现力，力求将人物角色扮演得生动形象、栩栩如生。因此，我们可知，电影艺术强调的是对人们现实生活的重现，而戏剧则对演员的表演能力提出了更多的要求。

电影是特定时期的文化产品，随着人们的关注度越来越高，这种艺术形式开始进行商业运作，电影在商业模式的运作下成为文化商品。在全球文化意识运动的影响下，各国开始通过电影媒介来传播国家意志，因此电影反映了某些国家的文化形态，进而影响他国。电影是一种重要的文化载体，是全球大众文化娱乐的主要媒介，也是一种教育公民的有力媒介。

电影艺术是19世纪在全球工业文明逐渐衰退后，进入高速发展的信息时代的一种重要的文化现象。19世纪末，摄影机的发明拉开了电影事业发展的帷幕，1893年，爱迪生发明电影视镜，他还创建了"囚车"摄影场，爱迪生所做的这两件大事被视为美国电影史的开端。1896年，维太放映机的推出，美国电影开始大众放映。

19世纪末20世纪初，随着美国的城市工业发展及中下层居民的迅速增多，电影逐渐成为美国城乡居民重要的娱乐产品。1908年大卫·格里菲斯加入比沃格拉夫公司，导演的第一部电影《多丽历险记》就受到美国民众的欢迎，随后他的重量级电影作品《一个国家的诞生》的问世，成为世界上第一部商业电影（如图1-1-2）。到1912年，比沃格拉夫公司已制作了近400部影片。大卫·格里菲斯在好莱坞达到自己事业的高峰，培养出许多知名演员，如塞纳特、壁克馥和吉许姐妹等。随后，美国还相继出现了微型影院、艺术影院、汽车影院，独立制片及实验电影在这一时期也有了很大发展。电影在很短的时间内席卷全球，成为全球政治、经济、文化等宣传的重要媒介。

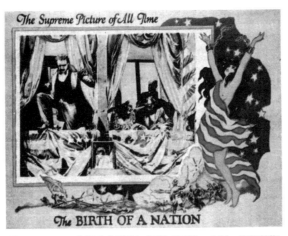

图1-1-2 《一个国家的诞生》海报／导演：大卫·格里菲斯

电影是一种语言，即视觉语言，如一岁的小孩还不会说话时，无法进行语言沟通，在他面前放一段动画视频，他马上就会明白动画视频所传达的意思，因为视频是一种独特的沟通方式。因此，我们可以把电影理解为一种语言，既然是语言，就必须具备语言的特征，比如，词汇、修辞等，就是要达到与人类进行沟通的一种方式，通过这种载体，人的视觉能感知它的内容，而电影或者视频就是一种沟通工具。文字到图片再到视频，每一步都是革命。目前，人类社会进入了视频文化沟通的时代，而电影是这种视频语言的顶层设计，它融合了听觉的艺术，构建了一种综合的视觉艺术语言。

《一个国家的诞生》片段

让·米特里是法国电影理论家、评论家、电影史学者，也是电影导演。他撰写了大量关于电影的文章和书籍，最著名的是《电影美学与心理学》（*Esthetique et Psychologie du Cinema*）。让·米特里认为电影不同于普通的语言，是一种特殊的语言，电影的视觉才是灵魂，视觉才能呈现诗性，比语言符号的层次更高。让·米特里从基本电影理念出发，把影像、符号和意义作为电影美学理论认识的三个层次。在让·米特里看来，首先电影类似于一个物理现象，是对现实的纪录，也是第一层次的文本；其次影像根据设计形成画面，具有符号的意义，使电影成为语言；最后影像通过导演的构思和再创造，使这种特殊的语言成为艺术品，具有某种意义。电影的诗意艺术是米特里美学体系中的最高层次，而诗性的表达则是通过影像来完成的。温别尔托·艾柯1967年在彼萨罗电影节上发表了《电影代码的分节方式》一文，提出了更理论化的影像三层分节和十大符号系统，代码分类渗透着结构主义语言学的精神，其中影像三层分节是图像、符号和意素。克里斯蒂安·麦茨前后花了大约10年的时间来探索和研究这个问题，他最终得出了一个结论，那就是**电影不是普通语言学意义上的一种语言，也就是说"电影语言是一种无结构的语言"**。如果假定电影是一种语言，那么它与普通语言有何差异？在这个问题上，克里斯蒂安·麦茨提出了电影语言与普通语言的四个区别：第一是电影不能像人与人交流对话那样，电影屏幕不能与人进行交流，按照现在传播学的观点，它是

一种单向传播；第二是电影语言与普通语言的结构不同，每个国家的语言发音及字和词的构成都不相同。例如，中文中的"羊"与英文的 sheep、德语的 Schafe、俄语 баран、法语的 Moutons 等构成不相同，而电影中"羊"作为符号，通过图像视觉，产生的意义是相同的；第三是天然语言具有分节性的结构特点，天然语言的双层分节结构使它的字词、语素、音素等层次中成分具有"离散性"，而且基本离散单元可以确定，而电影语言中找不到这类基本的离散单元成分；第四是电影的基本单元不是离散性的，而是连续性的，这使电影表达面的分层切分无法进行。不像语言那样可以解释一个"字"到"词"再到"句"甚至"段落"的关系及意义。电影是一个镜头接一个镜头的完整画面，所以电影是一种视觉语言。

电影从某种意义上说，是一种"被看"的对象，比如我们去电影院，一般会说"看电影"，实质上"看"就是一种视觉的功能，目的就是获得视觉上的享受。英国艺术史家、画家约翰·伯格以非"学院派"的身份在视觉艺术理论上有了独特的思考，他将摄影理解为**"另一种讲述的方式"**，这个理论对视觉文化的发展过程进行概括及梳理。约翰·伯格的理论框架对我们探讨和研究他的视觉叙事理论具有指导性的意义，他将图像的价值进行了文本化的解析，将图像的视觉与文字叙事的价值放到同一个层面来探讨。约翰·伯格的视觉叙事理论受本雅明的"灵光"说及海德格尔的现象学的影响很大，并且最终在自己的思考上有所发展和超越，自成一格。在约翰·伯格的理论中，他认为观看是人们接收信息的第一渠道，是观看者认识、了解并改造世界的重要方式。它呈现出的是观看者通过自身的知识、认知方式和信仰对外界世界进行经验处理的过程。摄影式的观看是双向的，它改变了人们的认知方式，改变了人们对于视觉艺术的观赏方式。图像和符号是视觉文化研究的基本单元，视觉图像的表现特征及意义因观看者的观看而存在。观看者通过洞悉视觉的隐喻及视觉形象"存在"的问题转变为"可见"的问题，并且发展出更多内涵。摄影作为约翰·伯格视觉叙事基本理论的表达模式，不但有叙事结构还有叙事形式。图像摄影能记录瞬间的记忆，同时也有时间维度的事件长度，因此记录的影像是已经过去时间的事件留存，这些保留的时间记忆能够表现出逻辑严密的叙事效果。约翰·伯格认为**摄影能够强调叙事的空间特性，反映了摄影叙事区别于文本叙事的优越性：那就是对真实的再现**。图像捕捉功能反映时间的记忆但不存在作者加工的痕迹，也就是说我们面对真实世界，用文字记忆和用图像记忆，图像的真实性更让阅读者相信。通常来说，视觉叙事要用图像画面再现所经历的事件过程，就会出现影像叙事与文本叙事的互动，具体表现为单幅的图像叙事和多幅的连续画面。单幅影像可以独立成章，也可前后连接成组，像多幅影像一样建起视觉叙事的话语链。因此摄影具有自身的语言表达方式，照片援引现象，现象是摄影的半语言。**由于视觉对于人的感觉系统具有天性的亲和力，摄影就是视觉模仿**，它与各种现实现象是相互关联的。而现象的融合性是有统一的应用，所以现象是摄影的半语言。摄影者是现象的第二次生产者，是人的意识掌控摄影机，将现象进行加工并生产出影像，影像是现象的复制品，涵盖了摄影者的隐形表达，在一个既定瞬间形成图像捕捉。影像的特殊融贯性可能激发观者的经验体悟，并形成观念。所以说摄影影像是视觉叙事的一种表达形式。

由费德里科·费里尼执导的《八部半》于1963年在意大利上映。这是一部讲述主角古依多（马塞洛·马斯楚安尼 饰）作为电影导演经历回忆、幻想、梦境、幻觉、潜意识等的经典电影。在影片开头，从汽车的尾部开始拍摄，画面缓慢地推进，没有任何声音，众多的汽车排列在那里，镜头横向移动，通过无声画面的运动，观众很明确地感觉到梦境的开始。通过主角的背影，镜头的左右移动，看到呆滞的面容，观众可以感受到梦的意境，随着主角擦前面的挡风玻璃，车底下冒出雾气，然后背景声音开始出现。开始是不紧不慢地拍打玻璃的声音，接着是主角在梦中喘气和拍打玻璃的声音越来越激烈，车外是许多表情凝固的人，如同一座座雕塑，呆滞地望着车内的主角。主角爬出车外，站在车顶上，一个黑色的背影在密密麻麻的车道上行走。然后镜头旋转，主角在阳光下飞向天空，一个人骑马而来，他站在海边的沙滩上又看见自己被绊住一条腿，试图解开绳子，突然自己坠入大海。人在摄影师前面走来走去，通过摄影机镜头，观众的视觉不停地发生变化，故事也不停地进行转换。在这一小段影片中（如图1-1-3），由于摄影机的调度结合人物的调度，费德里科·费里尼创作了电影上的"摄影机蒙太奇"，形成的视觉成为电影的主宰。

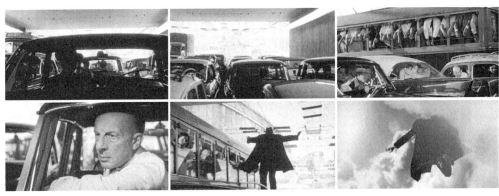

图1-1-3 《八部半》剧照一／导演：费德里科·费里尼

阿恩海姆在《艺术与视知觉》一书中写道："视觉形象永远不是对感性材料的机械复制，而是对现实的一种创性把握，它把握到的形象是含有丰富的想象性、创造性、敏锐性的美的形象。一个不可否认的事实是那些赋予思想家和艺术家的行为以高贵性的东西只能是心灵。心理学家们已经发现，这一事实实际上并不是一种偶然和个别的现象，它不仅在视觉中存在着，而且还在其他的心理能力中存在着。人的各种心理能力几乎都有心灵在发挥作用，因为人的心理能力在任何时候都是作为一个整体活动着，一切知觉中都包含着思维，一切推理中都包含着直觉，一切观测中都包含着创造。"费里尼在图像的创造上展现了无穷的创造力，把视觉的意义展现得如同文本一样，让观众充满着同样的幻觉和梦想，以镜头的魔力铺开无法想象的视觉空间，展开电影视觉的"花瓣"。

《八部半》片段1

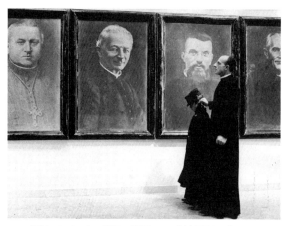

图1-1-4 《八部半》剧照二／费德里科·费里尼

过去，通常在教育人的时候，一般会将巨大的形象放在被教育者的面前，将受教育者的空间压缩，这种被凝视实际上是对被教育者心灵的占有，就像影片《八部半》中（如图 1-1-4）牧师提着童年古依多的耳朵，来到巨大肖像前。古依多低着头，不敢看墙上的大人物，而牧师却严肃地凝视着一个个圣人。这时镜头故意将人物隐去，快速地移动镜头，展现一张又一张的画像，观众的视觉也随之移动，这时观众十分好奇接下来会看到什么？突然画像前出现一位真实的教士，形象和画像中的人物一模一样，这时观众会感到一股强大的力量冲击着自己的心灵。这一幕是导演在展现幻觉，所以教士一转头，看到两位教士非常古板地、有仪式感地和古依多经过画像，朝着观众走来。而这一组画面展现出来的巨大力量，是视觉效果创作的力量，这种力量极其讽刺地批评了教条主义的教育模式。

《八部半》片段2

视觉对于人的情感驱动可以形成一个巨大的张力，这种张力最终来源于视觉的意义。视觉图像的表现性之所以对艺术具有重要的意义，是因为图像的展现冲击到观众的视觉神经，进而引发观众对影片内涵的思考，表现性的基础在于"力的结构"。阿恩海姆认为由于外在世界"力的结构"与人体生理心理的"力的结构"具有同一性。例如，观众在观看《八部半》时，能够感受到古依多的心理活动，具有同一性，其表现内容集中存在于它的视觉样式的力的结构之中。再加之外在世界的物理力与内在世界的心理力同形同构，从而使得表现性成为艺术的一个基本特征。电影大师爱森斯坦说："视觉形象是电影中的一个主要的但远远还没有被充分利用的力量。"其实在电影艺术中，导演对视觉的要求就是表现出力量的结构，通过画面的张力，来展现艺术的价值。通过对电影《八部半》的解析，我们可以看出，电影实际上是综合了其他门类艺术的视觉艺术。

2. 电影是视觉符号的艺术

把电影作为一种特殊符号系统和表意现象进行研究的一个学科就是电影符号学。在法国兴起的结构主义思想运动下，电影符号学成为20世纪60年代中叶诞生的一门应用符号学理论研究电影艺术的符号学的分支。它的研究方法是运用结构语言学来分析电影作品的结构形式，因此基本上是一种方法论。

20世纪60年代，法国电影理论家克里斯蒂安·麦茨的著作《电影：语言还是言语》的出版标志着电影符号学的问世。对于电影来说，符号作为一个单元，在

文学中可以认为是一个词汇，而在电影中可能是一个图像，也可以理解为构成连续画面的单一组织。因此，符号被认为是单一组织携带意义的感知，在此可理解为单一图像的意义。从这个角度思考，意义必须用符号才能表达，符号的用途就是表达意义。反言之，没有意义可以不用符号表达，也没有不表达意义的符号。从这一点上看符号与意义是锁合关系。自电影符号学开始，现代电影理论注重电影文本及其与观影者之间的关系问题，由对电影艺术形式的研究开始转为对电影文化现象与内涵的研究。20世纪60年代，欧美国家将电影研究确立为电影学，正式列入高等院校的学科门类，并将电影学的研究同传媒学、结构主义符号学、人类学、心理学、文化学、哲学、意识形态理论等结合起来，使电影学成为一门重要的新兴学科。

谈论电影符号学，首先要说的是结构主义语言学。因为电影第一符号学主要进行语言学模式的研究，也就是运用结构主义语言学的研究方法，来分析和探索电影作品的结构形式。费尔迪南·德·索绪尔是瑞士作家、语言学家，是后世学者们公认的结构主义的创始人和现代语言学理论的奠基者。他把语言学打造成为一门影响巨大的独立学科。索绪尔认为语言是基于符号及意义的一门科学。索绪尔认为符号由"能指"（Signifier）和"所指"（Signified）两部分组成："能指"是声音的心理印迹，或音响形象；"所指"就是概念。法国符号学家罗兰·巴尔特用一个形象的比喻来阐述"能指"与"所指"，他说如果玫瑰花在法国代表激情和热情的话，玫瑰花的本身就是"能指"，而所谓的激情和热情就是"所指"。这两者之间可以产生一个关系术语，将玫瑰花变成了一个特定的符号。电影是由视觉符号构成的，电影中呈现出来的图像就是符号的本身，它既是"能指"又是"所指"。意大利符号学的代表人物温别尔托·艾柯将电影符号升级为"肖似符号"。这种符号在外形和表达上极其类似，但又有区别。

在"能指"与"所指"的关系上，索绪尔认为构成了"外延"与"内涵"这对范畴。"外延"通常是指使用语言来表明物理性质；而"内涵"则意味着使用语言来表达语言所说非物理性质之外的联想。法国符号学家罗兰·巴尔特把外延符号和内延符号所指统称为"内涵符号"并形成了两级系统，使内涵具有了更丰富的含义。在电影符号学中，电影的"外延"是电影视觉语言的本身，而"内涵"则是电影的视觉传达出"画外之音"。电影的"内涵"就是电影隐含的意义，也是意义的本体。它需要观众在欣赏电影的过程中，调动全部的审美心理、运用感觉、知觉、联想、想象、情感、理解等多种审美心理功能，才能准确地加以把握。

克里斯蒂安·麦茨认为电影是由视觉单位组合而成的，他创建了八大视频组合的形式，分析电影视觉的叙事结构，提出了电影视觉八大组合段（Syntagmatique）概念：非时序性组合段、顺时序性组合段、平行组合段、插入组合段、描述组合段、叙事组合段、交替叙事组合段、线性叙事组合段。克里斯蒂安·麦茨的八大组合段，既是电影视觉语言的一个概括方式，也是视觉构成的分析模式。克里斯蒂安·麦茨的八大组合段理论不仅推动了电影视觉理论的学术发展，而且为影片技法与叙事间的联系提出了合理的"切分"模式。但意大利符号学家格罗尼就对麦茨的

八大组合段理论有不同的看法，他认为电影的信息十分复杂，应该是多重代码的文本，绝非麦茨的八大组合段概念可以涵盖。

电影符号学分为第一符号学和第二符号学。第一符号学可以称之为传统经典符号学，主要研究电影艺术与现实世界的关系问题，更多地研究图像的价值，把画面当作图像，其中包含电影美学和纪实美学，也称之为图画和窗户，观众可以通过这些来观察生活。传统的经典电影理论关注电影的实用性和艺术性，把电影当作一门独特艺术来研究；第二符号学也称之为现代符号学，就是把电影当作一门语言和学科来研究，在运用电影结构主义语言学研究电影中符号与结构性质和作用的问题的基础上，进一步探索电影与观影者之间的情感和思想等关系的问题，又称电影精神符号学。只有在这种语言学模式与精神分析模式相结合的研究中，才能真正明白电影的实体性，也就是电影的本体问题。而现代电影理论从符号学开始，一方面发展出电影叙事学，另一方面又同精神分析学结合产生了电影第二符号学。1977年，克里斯蒂安·麦茨出版了《想象的能指：精神分析与电影》一书，标志着麦茨的研究转入"电影第二符号学"，其受拉康理论的影响，吸纳了语言学理论的精神分析学成为电影符号学的新的主导模式。

电影符号学不是把电影看作一个艺术文本来分析其艺术表达的特征和规律，而是把电影看作一种生产意义的视觉符号行为，因此电影符号学不属于狭义的、专业化的电影学科，更接近探究人类文化实践的一般意义上的人文学科。由电影符号学开启的现代电影理论之所以不同于经典电影理论，就在于它的学科性质决定它在方法论上必然是跨学科的。明确这一点，我们更容易看清关于电影符号学的争议是怎样产生的。

由吴天明执导，朱旭主演，1995年在中国上映的电影《变脸》（如图1-1-5），讲述了恪守传统的老艺人"变脸王"为传承衣钵收狗娃为徒，不料狗娃是女扮男装的假小子。最终，变脸王打破"传男不传女"的陈规，传艺给狗娃的故事。这部电影里采用了符号叙事，电影的名称《变脸》本身就是一个符号，体现了川剧绝活；另一方面，表现了变脸王最终打破"传男不传女"的陈规。同时，电影还体现了狗娃为了生存，女扮男装的"变脸"最终被识破，也展示了由男孩转变为女孩的"变脸"。

《变脸》片段

图1-1-5 《变脸》剧照／导演：吴天明

《小城之春》（如图1-1-6）是1948年费穆导演的作品，2002年田壮壮翻拍了《小城之春》。1948年前后，因为战争，中国南方小城到处是残垣断壁，年轻

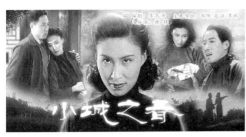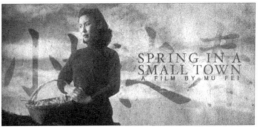

图 1-1-6 《小城之春》海报／导演：费穆

女子周玉纹（韦伟 饰）与生病的丈夫戴礼言（石羽 饰）过着索然寡味的日子。冬天过去，小城的春天来临，春天在这里就是一个符号，它代表着节气的春天、时代的春天、人们生活的春天，也代表着感情的春天。这时章志忱（李纬 饰）的到来打破了死气沉沉的一切。他是戴礼言昔日好友，也是周玉纹的旧时情人。与戴礼言的死气沉沉形成对比的是，章志忱年轻健康有朝气，这令本是小城异类的戴秀对他暗生情愫，但章志忱心中一直没忘记周玉纹，而他无疑也是周玉纹内心的渴望和呼唤。

《小城之春》片段

《骆驼祥子》（如图 1-1-7）是根据人民艺术家老舍（舒庆春，1899—1966 年）的同名长篇小说改编的电影，由凌子风执导，张丰毅、斯琴高娃等主演，1982 年上映。该片描述了 20 世纪 20 年代军阀混战时期人力车夫的悲惨命运。"骆驼祥子"是旧社会劳苦大众的代表人物，"骆驼"同时也是旧时代人力车夫的符号，代表了底层靠苦力生活的人群。

《骆驼祥子》片段

图 1-1-7 《骆驼祥子》剧照／导演：凌子风

3. 电影视觉叙事的艺术

电影叙事学是从电影符号学发展而来，也可以将其看成电影符号学的一个分支。 从 20 世纪 70 年代开始，电影叙事学历经了十多年的发展，才逐渐成为一门独立的理论系统。解构主义盛行后，当代符号学是重新建构起的跨学科符号学，它突破了某些固定的形式主义的局限，把符号学内在研究与外围研究进行融合。当代符号学代表性人物米克·巴尔将叙事学引入了符号学研究，通过"聚焦"这一来源于叙事学的概念贯通了图画和语言，在理论上实现了"视觉叙事"的整合，并由此发

展形成了视觉叙事符号学理论，开创了艺术史符号学研究的新领域。电影叙事学采用了一些文学叙事的方法和概念，把结构主义和普洛普理论作为叙事的基础，注重对电影的叙事结构的内在性和抽象性的研究。电影的视觉艺术虽然来自绘画，却超越了绘画，它从绘画中吸取构图、光影、色彩、线条的运用和处理。与绘画不同的是，电影利用绘画这些特点进行视觉叙事。

约翰·伯格的视觉叙事理论中提到，他在写作时使用了"另一种讲述"的方式，即用摄影来讲述故事。"另一种讲述"这一提法，是为了说明以摄影为主要研究对象的视觉叙事与传统的文本叙事或者带有文字方式说明的传统摄影叙事的不同。它强调的是摄影的本质及影像离开文字后所表达的典型意义。约翰·伯格认为，摄影即是"另一种讲述"。电影的主体是摄影和数码图像（计算机特效），它是由图像作为基础单位，也就是说电影的叙事就是摄影和数码图像的叙事，并在这个基础上进行剪辑，融合声音，产生的艺术体。电影是一种综合了声音的视觉艺术，所以电影就是一种视觉叙事的艺术形式。它可以看成在导演意图的基础上，由各类艺术家共同完成视觉艺术作品。约翰·伯格认为观看是人们接收信息的第一渠道，是人们认识、了解并改造世界的重要方式。它呈现出的是人们通过自身的知识、认知方式和信仰对外部世界进行经验处理的过程。摄影式的观看是双向的，它从观看的标准和角度改变了人们的认知方式，同时也改变了人们对于视觉艺术的观赏方式。

通常来说，视觉叙事（Visual Narrative）一般指通过视觉对象（如照片、插图或视频）呈现文本的叙事方式，也就是通过视觉的方式替代文字描述或言语描述。具体地讲，视觉叙事是以视觉为主体综合了文本和声音的叙事方式，其核心元素是叙述的视觉元素。视觉叙事作为电影语言表达的一种形式，有着多种方法论和表达方式。例如，使用摄影、平面绘画或动漫等形式，也有可能是一系列的图像和符号。电影是一种艺术形式，自从有了电影，艺术家开启创作的阀门，艺术灵感源源不断，对于视觉叙事的广阔空间，允许艺术家尝试从各个方面、各个角度来讲述故事，并使用多种手段表达叙事。在符号学里，视觉叙事本身是一种跨学科的概念，"视觉"和"叙事"所指的是图像和语言的两种概念，图像就是眼睛所看到的物理现象，而语言则是如何进行表达，二者处于完全不同的两个领域，是有着确定性差异的两个载体。米克·巴尔作为荷兰符号学的代表，在叙事学方面有卓越的贡献，他的主要研究领域包括文学理论、符号学、文化研究、视觉艺术、女性主义理论等。米克·巴尔实现了"视觉"和"叙事"的研究的融合，他将叙事学引入符号学研究的方式，并以"聚焦"这一来源于文学叙事学的概念贯通了图像和语言，实现了"视觉叙事"理论上的整合。早在1985年，巴尔在其著作《叙述学：叙事理论导论》中便对其后期理论中的诸多基础概念如聚焦、叙事者、事件等进行了界定，在《解读伦勃朗：超越图文二元论》（1991）一书中，巴尔通过对伦勃朗画作的符号学分析，系统地阐释了她的视觉叙事方法，即如何通过"聚焦"以及"装框""换框"实现对视觉文本的解读，通过将叙述性画面定义为事件符号进行受众层面的视觉叙事符号学分析。由此实现了对艺术史符号学的发展，形成了视觉叙事符号学，简称视觉叙事，由Clare Painter，Jim Martin，Len Unsworth三位学者在其著作《解读视觉叙事：儿童图画书的图像分析》中提出。他们从人际意义、概念意义、组篇

意义三个维度，分析文本视觉叙事的形成机制。该框架的提出发展了视觉语法，尤其是其对于聚焦系统的更新具有跨越式的意义。首先，聚焦系统的更新所实现的受众关照与巴尔视觉叙事的读者倾向和聚焦理论实现了契合。其次，研究对象的拓展使视觉语法从单一图像的解读拓展到得以运用于分析电影等多模态叙事语篇，也使得视觉叙事研究得以从互动的角度分析影片的人际意义的构建机制，进而扩展到概念意义、组篇意义的形成机制，分析其传播效力。

2005年上映，由顾长卫执导的《孔雀》讲述了20世纪七八十年代的河南古城安阳，某个五口之家在社会剧烈转型时期，踏上不同的人生之路的故事。这部电影的视觉叙事具有特殊的意义，电影的名称是《孔雀》，而在电影中没有出现任何关于孔雀的叙事，一直围绕着一家人特别是姐姐高卫红（张静初饰）和弟弟高卫强（吕聿来饰），以及哥哥高卫国（冯瓅饰）来描写。姐姐只想去当兵，成为一名跳伞员，

图1-1-8 《孔雀》剧照／导演：顾长卫

在无法实现梦想的情况下，她自己缝制了一个降落伞，绑在自行车上，闯过街道的那一幕，就像孔雀开屏一样美丽（如图1-1-8）。通过这个象征画面的设计，导演顾长卫似乎在叙说那个特殊的时代，每个人都有美丽的青春和梦想，心中都有"孔雀绽放的羽毛"。这个画面虽然看上去很戏剧、很浪漫，但同时又具有讽刺意味。直到影片最后，动物园里一只萎靡不振的孔雀终于开屏了。虽然父亲和母亲没有来，但孩子们都来了，然而谁也没能等到孔雀开屏的一刻，这就是顾长卫想说的——那个时代的人，没赶上好时候。

《孔雀》片段

二、电影视觉的艺术性

在长期的电影创作实践和电影理论研究中，电影语言既是电影人离不开的工具，也是电影本身的表达方式。究竟如何来看待电影语言，目前无疑是一个极端重要但又模糊的概念。电影是近代社会的产物，它的发展史仅仅百年左右，相对于绘画，它非常年轻。虽然世界美术史对于绘画的艺术性已经形成了坚实的研究基础，但电影是在美术或者具象地说在绘画的基础上形成的，从狭义的定义上看，电影可以被视为是绘画的延伸，因为电影的基本单位是绘画（这里指图像）。我们可以把导演看成现代社会的画家，或者说是艺术家。过去的画家是通过工艺来表达自己的情感，来表现眼睛看到的现实世界以及心理层面的抽象世界。电影是通过工艺体系来表达自己的情感，也是表现自己看到的现实世界或心理层面的抽象世界。电影导演必须创作他自己的词汇，选择他的拍摄对象，将其创造为自己的形象符号，才能进

行美的创造。电影呈现出来最终的视觉艺术是靠时间、空间、图像、声音建立起来的,电影视觉艺术是在相对时空建构起来叙事连续体。**电影视觉是一种时空艺术,带有视觉媒体上相对的时空结构**,电影的空间是图像和时间轴架构起来的空间事物,它是以每秒 24 张图片连续起来动态图像。由于电影是"图像+时间"的视觉艺术,因此使用研究绘画视觉艺术性的方法对于研究电影视觉的艺术性是具有一定的意义。

1. 电影视觉的艺术意蕴

通常在鉴赏艺术作品时,会谈到艺术中两个主要因素,即内容和形式,它们是相互渗透、相互关联的整体。在观看艺术作品的过程中,观赏者会关注到艺术作品中整体的深层意蕴、受形式制约的内容及由此所显现的意境和由内容到形式所表现出来的风格。因此,隐含在艺术作品的意蕴是作者要呈现的精神内涵,需要观赏者在观看作品时要有独立的思考。**艺术意蕴是指深藏在艺术作品中的含义或意味,常常具有多义性、模糊性和朦胧性,体现一种哲理、诗情和神韵**,只可意会不可言传,需要观赏者反复地领会,细心地感悟,用全部的身心去探求才能发现。艺术意蕴是艺术作品具有艺术魅力的根本所在。德国古典主义大师黑格尔关于艺术作品说过:"意蕴总是比直接显现的形象更为深远的一种东西,艺术作品应该具有意蕴。"他认为艺术意蕴就是艺术作品的灵魂,必须通过整个作品才能体现出来。而电影作品是通过图像、色彩、声音、放映技术等展现出来的视觉艺术形象,它显现出一种内在的生气、情感、灵魂、风骨和精神,这就是电影视觉艺术作品的意蕴。因此意蕴就是指作品的内在含义、意义或者意味,是艺术作品中所蕴含的历史、哲学、精神、情感内涵。

关于艺术意蕴,可以从以下五个方面来进行分析。

第一,艺术作品蕴含的文化含义和人文精神。潘洛夫斯基(原籍德国)是美国艺术史学家,也是著名的图像学家。他主张充分利用艺术作品所关联的政治、宗教、哲学、历史、心理等多方面的文献,从而真正理解和认识艺术作品的内在含义,去追寻隐藏在作品中意义。潘洛夫斯基认为艺术本身就是文化的征兆,艺术史是人类文化史或文明史的一个组成部分。他用三个"意义"来解读艺术作品的意义,分别是"自然的意义""习俗的意义"和"内在的意义"。例如,雅克·贝克 1960 年的电影作品《洞》讲述了一群被关押的犯人计划逃狱的故事。对于这部电影而言"自然的意义"就是这些关押的犯人在监狱里挖了一个地洞,准备逃跑,而"习俗的意义"和"内在的意义"属于文化的范畴,具有文化的内涵,因此电影中"洞"意指人性之暗洞。

第二,在电影艺术中,艺术意蕴应当在有限中体现无限,在偶然中蕴藏必然,在个别中体现一般。《洞》的独特之处体现在监狱房间里的人纯粹的个体动机。表面上看,他们只是想逃出监狱,但他们逃出监狱的理由不同,每个人越狱都是出于利己的出发点,也就是"小我"的自由意志,没有掺杂任何社会属性和自然属性。

第三,艺术作品的多义性和模糊性,构成艺术作品的深层意蕴,观赏者在欣赏

艺术作品的过程中得到不同的艺术思绪甚至进行自我创作。就像雅克·贝克的电影《洞》，观众在观看后有多种解读，这些解读是属于观赏者自己内心的感受，与导演无关。艺术作品创作完成，理解是观众的事情，与创作者无关。就像有人看毕加索的画，他对毕加索说"我看不懂"。毕加索说："你听得懂鸟的叫声吗？"那人说："听不懂！"毕加索继续问："好听吗？"那人说："好听！"毕加索说："对了，好听就行，干吗要懂，艺术不需要标准的答案！"

在对雅克·贝克的电影《洞》的解读中，一种认为是克劳德为了自己的利益背叛了其他四个狱友，其证据是越狱的通道被克劳德和马努有惊无险地凿通。电影中有一个细节，就是两个狱警在视察监狱地下室时看到蜘蛛网，他拿起一只虫子放到网上，然后露出阴险得意的眼神，这里暗示典狱长把犯人当做这只虫子，最终逃不过那张他早已埋下的网。（如图1-1-9）最后当罗兰德说道："可怜的克劳德·盖斯帕德！"这句话就是对克劳德被利用而同情。导演雅克·贝克电影中故事设置了多义性和模糊性，让观众对电影产生第二次创作的思考，正如电影的名字"洞"，让人不停地进行窥视。

《洞》片段1

图1-1-9 《洞》剧照一／导演：雅克·贝克

第四，艺术作品中的意蕴不完全是艺术形象体现出来的主体思想。"不可言喻"是艺术意蕴的一个特点，艺术作品中的艺术意蕴隐含作品中，它不同于作品的主题思想，而是一种形而上的东西，比如一种诗情和哲理，艺术意蕴只可意会，是观赏者自己的体会，是通过艺术作品在自己思想中形成的意念。同样一部《红楼梦》，不同职业的人的感受就不一样，画家认为《红楼梦》是书画的境界；作家认为《红楼梦》是文学经典；戏剧家认为《红楼梦》阐述的是戏剧发展史；中医认为《红楼梦》谈的是中医药理之道；管理者认为《红楼梦》是管理学的精粹等。

雅克·贝克将越狱的过程做成一个个洞，让视觉的洞转化为心灵的"洞"（如图1-1-10），"洞"可以是个名词，指电影中呈现出来各种视觉的越狱之洞，因为这五个人的目的是打洞，逃出监狱，获得自由；另外，通过打洞也可以进入另外一个"洞"，那就是每个人对事件的看法，反映出他们不同的心理特征。雅克·贝克在电影中给出一个哲学的思考，那就是人性究竟有没有"洞"？在电影内涵的建构上，

《洞》片段2

他将"洞"变成了一个动词，洞察，也就是观看之道。典狱长在观察监狱的囚犯，而克劳德观察四个狱友，狱友们通过镜子观察狱警，观众观看这一切。所以在观看的过程中，导演设计多层"洞"的含义。只有观众自己才知道，自己适合哪一个角

图 1-1-10 《洞》剧照二／导演：雅克·贝克

色，自己的人性是什么样的。雅克·贝克通过电影的视觉做了一个洞，洞里的人看外面，外面的人看洞里，互为转化。由此可以看出，雅克·贝克的《洞》的艺术意蕴，可谓深不见底。

第五，任何一个艺术作品要具备艺术语言和艺术形象，作为优秀的艺术作品才具备艺术意蕴。《洞》是一部新浪潮的先锋电影，通过运用长镜头的摄影方式，电影镜头段落式的组接，纪录片模式展现现场性，成功地塑造电影视觉艺术的时空连续体，给电影本身增加了艺术意蕴。

2. 电影视觉的艺术典型

对于电影视觉艺术典型的理解：它是不同于日常生活中"一般"形态的"特殊"形态。电影视觉艺术典型展现出来特殊的形态能够给观众以强烈的审美感受，是具有审美认知的符号功能、以特殊形态存在的艺术意蕴。进一步来说，**艺术典型就是典型人物、典型事件、典型环境出现在电影的叙事中，形成固定形态的视觉符号**。典型就是在遵守客观规律的前提下，凸显特定时间点上对象的独特个性。遵守规律其实就是发现事物的普遍性，普遍性是指某一类型的人，按照可然律或必然律，在某种场合会说什么话，做什么事。但这种普遍性还要通过一个特殊形象表现出来，进行分析和探索，并将电影视觉艺术典型与哲学上的普遍性和特殊性相互联系起来。电影视觉艺术典型是个性与共性的统一，任何在观众心目中建立的艺术典型形象，因为个性的符号而产生广泛的共性认知，也因为独特的艺术形象体现具有普遍性的某些规律。

《四百击》（如图 1-1-11）是由弗朗索瓦·特吕弗执导，1959 年在法国上映的关于家庭教育的电影。电影讲述了少年安托万由于缺少家庭的关爱，而心灵扭曲的故

图 1-1-11 《四百击》剧照一／导演：弗朗索瓦·特吕弗

事。电影名字《四百击》来源于法文俗语"打四百下"，言下之意就是对调皮捣蛋的孩子要打四百下才行，这是个简单粗暴的名字，其实就是儿童教育的艺术典型。导演究竟是要用"四百击"来打安托万，还是打击这个社会？打击整个不良家庭的教育？安托万因偷盗继父公司的打字机而被继父送进警察局，作为父亲，不顾孩子的心理承受力，把他送进了警察局，并且希望警察把他送到管教中心。当安托万站在囚车里，望着巴黎街头的万家灯火，脸上挂满了泪珠。

《四百击》片段 1

《四百击》这部电影典型场景是电影结尾，这个长镜头既是新浪潮电影的经典，也是电影史的经典，从管教中心球场逃出的少年安托万一直在奔跑，镜头也一直尾随着少年的脚步通过平行移动的方式拍摄，镜头里他跑过郊野和丛林，直到一望无际的海边，然后安托万转身，最后有了那个永恒的定格，整个镜头足有 4 分钟之长。为什么特吕弗让摄影师特意跟拍少年奔跑的过程（如图 1-1-12）？此时，观众才会意识到跑步的意义不仅仅限于叙述情节的发展，也是表达了安托万奔向大海、奔向自由，的那份坚定。特吕弗打破了观众的习惯，强迫观众思考，所以这个镜头是可以载入史册的经典镜头。

《四百击》片段 2

图 1-1-12 《四百击》剧照二／导演：弗朗索瓦·特吕弗

3. 电影视觉的艺术意境

艺术意境就是在电影视觉艺术作品中呈现一种情景交融的画面视听境界，是电影艺术作品中主观和客观因素的有机统一。意境既有来自艺术家创作过程中带入的主观情感，也有来自客观现实世界的升华的境界，是情感和情境的有机融合，情中有境，境中有情。意境是在电影视觉艺术欣赏中形成的一种审美境界，意境来源于中国传统艺术意境理论，作为中华民族艺术理论的精神核心，它高度凝结

了中国古代文明的哲学智慧和宝贵的艺术经验。中国传统艺术意境的创造是建立在"意象"之上的精神创造,"意象"是艺术意境建构的基础,"意象"的外在呈现形式与主观的内在情感是艺术意境生成的重要依托。而这种艺术上的精神创造主要是建立在"观""味""悟"三种主观体验上。"虚""淡""隐"则是艺术意境理论体系中概括出来最具代表性的精神核心,三种精神核心皆从易学、老庄等哲学思想中延伸而来,并始终贯穿于整个中国古代艺术的实践创造及理论的演变过程。意境在电影视觉艺术中,一般具备三个基本特征:第一是朦胧美,这种美若有若无,十分飘渺;第二是超越美,就是从有限到无限,追求"言有境而意无境""韵外之致";第三是自然美,也就是追求天然之美、朴素之美的纯真境界。"意境"作为电影视觉艺术欣赏过程中的精髓与追求的最高境界,其地位与其他艺术观念或理论具有同样的高度。电影视觉艺术意境理论从观念意识的萌芽到体系的建构贯穿了整个电影史的发展进程,为电影艺术史梳理出了一条较为清晰的艺术理论脉络。

1965 年,英国导演大卫·里恩将小说《日瓦戈医生》改编成电影,与原著不同是,电影通过视觉再现了故事发生的时代背景,把十月革命、新经济政策等重大事件都通过电影视角进行体现,让观众更加深刻地体会到了主角执着的精神追求,当然也把小说中的丝丝悲凉之意透露出来。电影生动刻画了知识分子日瓦戈医生在第一次世界大战前的沙俄到十月革命后的苏联这一历史时期的命运变革,再现了俄国这四十多年的历史沧桑。导演大卫·里恩最善于用宏大的画面表现国家、民族的历史变革。白雪皑皑的平原上冒着蒸汽的火车(如图 1-1-13),马车在绿色的平原之间蜿蜒前进。

《日瓦戈医生》片段 1

图 1-1-13 《日瓦戈医生》剧照一 / 导演:大卫·里恩(图片来源画面截图)

大卫·里恩所创作的视听语言,在屏幕上展现了历史的沧桑,展现俄国人承受的历史苦难。通过观看《日瓦戈医生》,观众可以领略电影中的意境——一个永恒的主题"爱",也让观众能够感受到作为知识分子应该具有的独特气质。观众可以联想到**一个国家的繁盛并不是光靠经济指标、军事实力来衡量的,更重要的是一个民族的内在气质,一个国家的精神力量;一个懂得爱的民族永远不会被恨所淹没,一个懂得爱的国家才能够团结奋进、屹立不倒**(如图 1-1-14)。

《日瓦戈医生》片段 2

图1-1-14 《日瓦戈医生》剧照二／导演：大卫·里恩

三、电影视觉的精神性

电影强大的精神力量的原动力来自于电影视觉艺术，这也是评判电影作品艺术性的标准，没有精神性的电影作品只能用平庸来形容。**电影艺术作品中传递的精神性的高度决定了电影创作主体的影响力。**精神性既包含了电影视觉叙事的丰富性，也包含了电影视觉中展现的纯粹性。真正的电影艺术应该通过视觉来创造更加重要的意义，电影创作者应该在创作和理论思考上更加注重对视觉的本质的关注，也就是艺术精神性的关注。艺术价值的体现既在于形式和内容，然而更在于对精神性的探索和研究。

1. 电影视觉与镜像世界

雅克·拉康是20世纪法国著名的精神分析学家，也是结构主义者。拉康从语言学角度重新解析弗洛伊德的学说，他提出的镜像阶段论（mirror phase）对当代电影理论有重大影响，被称为自笛卡尔以来法国最为重要的哲学人物，在欧洲他也被称为自尼采和弗洛伊德以来最有创意和影响的思想家。拉康既被视为弗洛伊德学派后继者，又是弗洛伊德学派弟子中的"背叛者"，拉康不赞成流行的弗洛伊德学派，主张重新解释，他的理论研究是回到弗洛伊德的层面上再创造镜像阶段的理论。他认为婴儿从出生后的6～18个月中，从镜子中看到自己，起初，婴儿还不能区分自己的镜像与别人和别物的镜像；后来，区分了自己的镜像与自己；最后，知道了自己的镜像是自己的形象，并认识到自己与别人、别物是有区别和联系的。这样，婴儿就逐渐变成有情感和观念的人了。这就是拉康所阐述的镜像阶段，其实是一种识别作用，也就是说当主体接触外界时，人们通常所看到的"形象"总是客体的一个变形，是人们思考得出的形象。因此，从镜像阶段的理论，拉康又延伸出人的个性或人格的想象、象征和现实三个层次的精神分析的理论。想象的层次就是通过镜像阶段把有意识的、无意识的、知道的、想象到的都记录下来，形成具体的图像。而对于象征来说，它是一种符号性的东西，是对世界的象征的知识，它类似于结构主义语言学中的"能指者"，它的各种因素只有联系起来才有意义。想象的东西与象征的东西结合起来就是现实世界，因而现实并非客观的事物，它只是通过人的主观意识所形成的现象，而客观事物在他看来只是一种"未知数"。拉康的镜像阶段论，对于电影视觉而言，有着"润滑剂"的作用，它在电影视觉与电影精神的滚动融合过程中起到润滑的作用。通常在电影中展现物象时，无非是人与环境，人可以是环境，环境可以是人，在电影的叙事中人不一定表现人，我们看到的是人，有可能导演说的是环境。"无意识有语言的结构"和"无意识是他者的话语"，是拉康对他的

精神分析理论的归结，作为无意识一种语言的结构，有时通过移位和压缩的形式表现出来，人们可以通过其表现考察内在的无意识的结构。这种无意识的结构包括自我与他人、他物之间的关系。

《情书》是1995年上映的由岩井俊二自编自导的日本爱情电影，《情书》讲述了同样叫藤井树的一男一女，通过博子（中山美穗饰）与藤井树（中山美穗饰）两个女子的书信交往，以抒情的笔触展现了两段刻骨铭心的爱情。女主角博子对藤井树（柏原崇饰）的眷恋，两个藤井树之间缠绵悱恻的情感，都没有因为藤井树（男）的意外死亡而枯萎，而通过细腻感人的视觉影像深深地印在每一个观众的心里，永恒存在。《情书》所讲述的是爱和爱所印证的孤独，影片中人物多重镜像关系，同时也阐述了人的精神欲望、创伤、失落、迷茫和最后的治愈，铺叙了日本年轻人的自我寓言。这个凄美的爱情故事，可以看作拉康镜像阶段论的自我寓言，也可以是讲述一个人和一面镜子的故事而已，因此通过影片《情书》的视觉叙事，可以看到每个情节与段落的影像构成，始终是以自己所幻想的对象缺席为前提展开叙事的。影片中有一场戏，是博子和秋叶茂（丰川悦司饰）来到一片雪地，秋叶茂大喊："藤井树，你还在唱松田圣子的歌吗？那边还会不会冷呢？博子现在是我的了！好的，好的！"他让博子也说几句话，这时博子对着大山喊："你好吗？我很好！"画面马上切到睡在床上的藤井树，她喃喃自语低沉地呼唤："你好吗？"（如图1-1-15）通过蒙太奇快速的切换博子和藤井树之间呼喊"你好吗？""你好吗？"一声又一声，在博子激动、悲伤的哭诉中，通过视觉的展现观众可以想象藤井树（女）对藤井树（男）的情感。通过这段视觉的展现，导演岩井俊二架构一面"镜子"，博子在对镜子里的自己呼

《情书》片段

喊，而藤井树同样也是，在视觉的建构上，我们看到的是博子和藤井树两个女孩之间呼喊，似乎她们隔着时空在对话，也似乎是镜子在倾听着她们的声音，而观众才是真正的参与体验者。在这个结构体系里，电影作为视觉欣赏的对象，其实就是观众的镜子，在导演架构的虚拟空间里，参与剧情的情感体验。

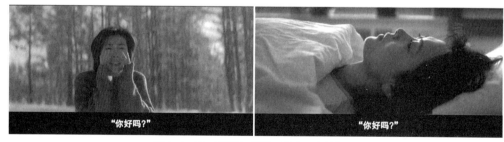

图1-1-15 《情书》剧照／导演：岩井俊二

2. 电影心理与梦幻世界

精神分析学与电影的关系早在19世纪就形成了，1895年，发生了对电影事业影响深远的两件大事，一是电影诞生；二是弗洛伊德与布洛伊尔合作出版了《歇斯底里研究》一书，标志着精神分析学的诞生。5年之后的1900年，弗洛伊德的《梦

的解析》出版，奠定了精神分析学的基础。著名哲学家、符号论美学家苏珊·朗格在《感受与形式（自〈哲学新解〉发展出来的一种艺术理论）》一书中写道："电影与梦境有着某种联系，实际上说，电影与梦境具有相同的方式。"这本书是20世纪西方符号论美学的代表作，分艺术符号、符号的创造、符号的力量三个部分，探讨了作为感情表现符号的艺术问题。朗格在此书中谈到："这种美学特征，与我们所观察的事物之间的这种关系构成了梦的几个特点，电影采用的恰恰是这种方式，并依靠它创造了一种虚幻的现在。"从精神分析学层面上来看，所谓的无意识活动也是艺术的本质，因为艺术的基本法则与梦的法则结构有同质性。对于电影创作而言，与梦的运作有许多相似之处，观众是通过电影银幕提供的虚幻世界来获得一种替代性的满足；电影被称为"白日梦"，而好莱坞则成为全球电影的"梦工厂"。弗洛伊德精神分析学体系的重要组成部分就是对梦的解析，他是对梦进行科学解析的第一人，关于梦的本质的定义，弗洛伊德指出："梦是有益的精神现象，实际上是一种愿望的达成，也可以是一种清新状态的精神活动的延续，它是由高度错综复杂的智慧活动所产生的。"从弗洛伊德对梦的意义的分析可以看出，梦的运作与电影创作确实有相同之处。而电影则是通过视觉来造梦的，电影是梦中之梦，观众在看电影的时候，就像做了几个小时的梦，通过观看电影获得虚拟的体验。首先，大部分电影故事或多或少与梦有关，因为梦是人生活中的一部分，人一生的三分之一的时间是在睡眠中度过，睡眠就是造梦的温床。其次，许多导演在故事的讲述过程中，他需要通过梦的手段来解决问题，来表现人物的心理状态。例如，电影《八部半》，一开始就是用梦来说明古依多的精神困惑，他在天空中飘起，然后落下来。当然也有纯粹体现梦的电影，就像克里斯托弗·诺兰的《盗梦空间》，影片讲述由莱昂纳多·迪卡普里奥扮演的造梦师带领他的特工团队，进入别人的梦境，从别人的潜意识中盗取机密，并重塑他人梦境的故事。阿尔弗雷德·希区柯克的影片《爱德华大夫》围绕着格里高利·派克、英格丽·褒曼、米哈尔·契科夫三个人展开，站在精神分析学的角度上来看，这三个人恰好对应了弗洛伊德的人格结构论。阿彼察邦·韦拉斯哈古的影片《幻梦墓园》是一次魔幻与现实的奇妙交融，通过神秘的沉睡疾病，呈现给观众的，既有对社会的反思，也有私人记忆。科恩兄弟的《巴顿·芬克》用飘忽诡异的镜头在幻想、黑色幽默与阴郁的现实之间自由逡巡，主人公最后走进了"一切美好"的幻境，把所有现实世界丢在脑后。一系列关于梦的电影如同繁星，多得不胜枚举。但对梦的电影解析非常深入的要数日本动画片导演今敏，他的动画片作品《未麻的部屋》和《红辣椒》都是关于梦的主题的电影精品。特别是《红辣椒》，该片入围63届威尼斯国际电影节金狮奖。

《红辣椒》（如图1-1-16）由筒井康隆的封笔之作《梦侦探》改编，故事讲述美女医师千叶敦子与天才科学家时田浩作一起发明了一种能监测患者梦境，而且能够改变患者梦境的仪器"DC MINI"，进而引发的一系列故事。导演今敏也这样解释自己对梦境的理解："梦与因特网的作用都是一种将人类被压抑的潜意识翻译的场所。其实对于每个人来说，梦中都潜藏着另一个或多个自己，梦中的自己与现实中的自己在情感上有着多重关联，同时梦中的世界就像电影一样，与现实中遇见的人

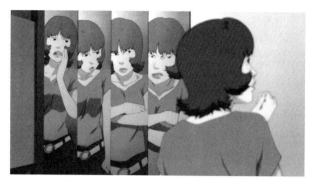

图1-1-16 《红辣椒》剧照／导演：今敏

发生着不可思议的关系。"就像小山内在片中所言，"人类就是有多面性的"，然而人类认知的一致性要求人们在行为上也表现出符合社会规范的一致性，这就是现实世界的人，在现实生活中人本我的欲望要受到各种束缚，当人的精神负荷到达一定程度时，就会出现不同形式的精神焦虑和人格分裂。今敏通过对弗洛伊德心理学的运用，以梦的科幻形式表现现代人精神上空前的焦虑和失常，实在是聪明之选。

《红辣椒》片段

弗洛伊德释梦是将梦的显意转换为隐意的过程，这个概念很直观：显意即梦境，是梦的表象，也是梦者能感知并描述出的内容；隐意则是梦真正的意图和所指，也就是梦者通过梦境所传达的意识显意与隐意的关系。在电影中、现实中的某一个人物、某一举止、某一地点都构成了一个视觉符号，就像图像一样出现在梦境之中，而后被电影人罗列、变换至电影视觉之中。类似具有神秘感的"现实图像"在梦境中习以为常，电影视觉艺术利用梦的质感变得更为绚丽多彩，电影视觉被称为"醒着的白日梦"，而实质上电影视觉功能本身就是一个富有逻辑，但又天马行空的图像展示艺术。

3. 电影视觉与女性主义

20世纪60年代，当代电影理论的研究达到高峰，作为后现代主义、后结构主义理论不可缺少的部分和理论前沿，正是在这个时期，出现了理论"倒流"的现象：那就是新的电影理论反而影响文学研究，甚至影响并在着力改变整个人文学科的关注。劳拉·穆尔维是当代英国著名的电影理论家、影评人和导演，她于1975年发表的《视觉快感与叙事电影》一文，主要**以精神分析为武器揭示了叙事电影背后父权意识形态的运作机制，以及电影中女性形象作为被凝视对象的"他者"地位，突破了20世纪70年代初以来美国女性主义电影理论的社会学方法局限，将关注焦点引向了观众和电影之间的关系问题，从而开启了西方女性主义电影理论研究的一个新的发展时期**。劳拉·穆尔维以这篇论文为中心的研究在"女性主义视觉"相关理论界引起了巨大的关注和广泛的讨论，伴随着对它的引证、探讨、质疑和反思，女性主义电影理论研究在性差异、女性观众、女性主体性、女性欲望等问题上不断向前探索并取得了丰硕的理论和实践成果。一般来说，在当时好莱坞的电影世界里，女性作为电影中的角色，通常作为男性欲望的客体出现。在父权意识视野下，很少见到有女性主义电影出现。而对电影而言，它作为一种意识形态媒介，会带有强烈的意识形态性的高度，为现行社会制度所服务。对于电影研究来说，如何去界定一部电影作品是否为女性主义影片的关键问题，不在电影中的第一主人公是否为女性，而**在于是否站在女性的立场去叙事**。

小结

本节重点讲述了电影视觉艺术欣赏的基本概念。第一部分通过梳理电影学发展的基础理论来说明电影是综合其他艺术形式的视觉艺术,声音只是为视觉效果服务的,也就是说电影是一门视觉艺术。第二部分分析了电影视觉的艺术性,分为艺术意蕴、艺术典型和艺术意境三个方面,以电影实例形式对这三个方面进行了阐述。第三部分主要是对电影视觉的精神性进行了分析,通过运用弗洛伊德精神分析法来探讨电影视觉艺术的精神性。

思考题

1. 为什么说电影是一门视觉的艺术?你对约翰·伯格提出的"另一种讲述方式"是如何理解的?
2. 费德里科·费里尼的《八部半》是如何通过视觉来讲述现实、梦境与幻觉的?
3. 电影符号学分为第一符号学和第二符号学,它们之间有何联系,又有何区别?电影《第七封印》有哪些具体的视觉符号?它们代表着什么意义?
4. 顾长卫的电影《孔雀》是如何通过视觉画面来叙事的?尝试通过拉片的形式来分析画面表达的含义与电影的具体叙事。
5. 用拉康的镜像阶段论来具体分析《情书》,并用此理论写一篇详细的影评。
6. 对比分析克里斯托弗·诺兰的《盗梦空间》与今敏的《红辣椒》,尝试用弗洛伊德精神分析法来解析两部电影关于梦的构造。

参考文献

[1] 伯格,摩尔,2007.另一种讲述的方式 [M].沈语冰,译.桂林:广西师范大学出版社.

[2] 爱因汉姆,1981.电影作为艺术 [M].杨跃,译.北京:中国电影出版社.

[3] 彭吉象,2018.艺术鉴赏导论 [M].北京:北京大学出版社.

[4] 吕世林,2019.艺术典型的探析 [J].中国文艺家(07):50.

[5] 肖校存,2009.雅克·拉康的镜像理论 [J].知识经济(10):167.

[6] 朗格,1986.情感与形式 [M].刘大基,等,译.北京:中国社会科学出版社.

[7] 克莱尔,1981.电影随想录 [M].木菌,何振淦,译.北京:中国电影出版社.

[8] 戴锦华,2018.电影批评 [M].2 版.北京:北京大学出版社.

[9] 宋捷,2020.劳拉·穆尔维影像文化理论研究 [D].济南:山东大学.

第二节 电影是一门独特的艺术

电影在艺术形式上不但具有其他艺术门类的基本特征,在视觉表现上还有区别于其他艺术门类的特征。电影始于摄影技术,它的观看方式与绘画类似,都是从图像上阅读信息。但随着时代的发展和科技的进步,电影开始形成自己的艺术形态,从无声到有声,从黑白到彩色,从胶片到数字。电影与绘画不一样的地方是,它的制作技术不断发展,电影从过去单一的摄影到逐渐加入了科技手段,使电影在视觉效果上发生了翻天覆地的变化,更何况,未来电影的呈现方式还是一个未知数。在信息社会高度发展的今天,电影可以大量复制和阅览,并深入到人类社会生活的方方面面,是人们日常生活不可或缺的一部分。本节重点从几个方面来讲述电影的独特性是来源于电影本身的变化与发展。

一、从绘画到电影

古典绘画实质上是古代的媒体,就是今天的电影。 在没有电影的时代,古典画家有点类似于今天的电影导演,他们赢得了社会的尊重和荣誉。在 19 世纪之前,人们通过绘画来了解未知的世界或历史事件,通过欣赏画作来理解画家想要表达的理念,通过艺术家的表达找到与世界对话的方式。电影是一种视觉的艺术,进一步讲是一种动态的视觉艺术,它是由活动照相技术和幻灯放映技术结合发展起来的一种连续的画面影像,是一种视觉和听觉的现代艺术。最初,电影被叫作"Motion",原意是运动,一种活动影像,翻译成中文就是动态的人和物的意思。后来,电影与产业结合在一起,产生了电影工业、电影工厂,电影的名称改为"Film"。

彼得·勃鲁盖尔(Pieter Bruegel,1525—1569)是 16 世纪欧洲美术史上第一位"农民画家",也是尼德兰地区最伟大的画家。他出生于安特卫普东部的一个农民家庭。彼得·勃鲁盖尔是绘画中的"超级导演",他的画面宏大、细节至微,有着丰富的层次。他一生以农村生活作为艺术创作题材,因此有着"农民的勃鲁盖尔"之称。《农民的婚礼》(如图 1-2-1)这幅画表现的是农舍内举行婚礼时,欢乐的宴饮场面。用电影术语来讲,勃鲁盖尔采用了广角镜头,整个画面构图宏大、人物众多、细节十分丰富,从而使人产生一种电影场景感,画面自然、亲切、生动,这恰恰与电影艺术不谋而合。

在《农民的婚礼》中,不同性别的农民,姿态各异地坐在粗糙简陋的长凳上。新娘开心地坐在一个纸糊的花冠下方,头上也戴了"花冠"。她没有处在画面的中心,安排在画面中轴线的后排;她没有穿着洁白的婚纱,只穿着一件灰色的衣服,却能够让人一眼辨认出她就是新娘。她沉浸在对婚姻生活的向往中,红扑扑的脸蛋上流露出幸福的笑容。用电影导演的思维看新娘的角色设计,我们不难看出勃鲁盖尔的老道,他没有直接将新娘放在主要的位置上,而是和观众产生互动。例如,电影《我的左脚》(如图 1-2-2)的导演吉姆·谢里丹在拍摄克里斯蒂(丹尼尔·戴·刘易斯饰)生日一段的时候,没有直接把镜头对准克里斯蒂,而是隔着窗户听到一个声音在数数"14、

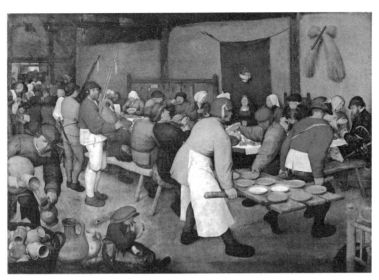

图 1-2-1 《农民的婚礼》油画／彼得·勃鲁盖尔

"15、16、17"当数到"17"的时候，出现妈妈与蜡烛，然后妈妈托着蛋糕的背影，走入一个有很多人的房间，再通过群演镜头渐渐转向克里斯蒂，这一镜头提示三个信息点，观众会思考：数字代表克里斯蒂17岁的生日，但为什么要用略驼背妈妈的背影？导演要通过这一镜头语言，表现给克里斯蒂带来幸福这一含义。一个动作的顺序，一个巧妙的设计，一个背影把母亲的爱体现得淋漓尽致。

《我的左脚》片段

图 1-2-2 《我的左脚》剧照／导演：吉姆·谢里丹

在《农民的婚礼》中，勃鲁盖尔首先表明了这是结婚场景，让画面看起来生动有趣。观赏者知道是结婚的场景，就会自觉地在画作中寻找新娘。勃鲁盖尔把静止的画面变成运动的画面，而这种运动是由观赏者来完成的。既然知道新娘子的位置，观赏者就会好奇："她的父母在哪？"新娘左边坐着两位神色镇定的老人，既忧伤，又发自内心的喜悦。接下来我们要找的是新郎？于是观赏者的眼睛从左到右沿着新娘的点出发，一个一个地找，在画面最里端有一群人，闹哄哄地围在一起，是不是新郎在里面？观赏者没有找到新郎，可能会有些失望，但又会盯着穿红衣服和灰衣服的两个音乐人细看，看完之后视线移到画面的最左下角倒酒的农民。勃鲁盖

尔将这个人刻画得细致入微，他神态安详，以暗淡的绿色外衣为基调，但袖口处露出一点点红色，画家还在人物的内衣处画出白色衣领。在这个人物塑造上与电影有一个共同之处，就是色彩，冷色调服装中露出一点暖色，暗色调的基调中勾勒一线白色，使画面人物形象典雅和庄重，把农民的朴实表现到极致。从这个农民的画面可以看出，画家对农民婚宴的一种态度，他通过画作告诉我们，底层社会的快乐灰暗但依然有一丝光亮。

尽管勃鲁盖尔那时候没有电影摄影机，但勃鲁盖尔却用电影叙事的方式来进行创作，他通过安排新娘的方式，使观赏者以运动的方式来观赏画作，同时运用隐藏新郎的技巧，以"捉迷藏"的方式让观赏者寻找画面中的每个人，让观赏者去观察每个人的心思。勃鲁盖尔不仅以娴熟的技巧画出精致的画面，他还是画面导演，通过画面与观赏者产生互动。同样，在电影镜头运用方面，在电影《美国往事》（如图1-2-3）开篇的中国茶馆，出现的镜头与主人公无关，随着镜头的运动，才慢慢走近电影的主角Noodles（罗伯特·德尼罗演）。在画面的构成上，《农民的婚礼》（如图1-2-4）同样可以体会到广角镜头的表现力，画面呈现一种惊人的视觉力量，画面斜线构图，人物极其饱满丰富，画面紧凑但不紧张，布局稳健得当，节奏感十分强。此外，在中景镜头及特写上，勃鲁盖尔犹如一个娴熟的摄影师，画面构图尤其老辣。另外，勃鲁盖尔在场景的道具上颇费心思，墙上的挂件，桌上的食物、刀具，人物身上的佩饰，无一不在配合农村婚宴这一大场景。我们再来看电影《美国往事》中的中国茶馆，道具和布景令人惊叹不已，镜头的运动，使观众仿佛置身于这个气氛浓烈的茶馆，跟随着中国老人一起去寻找主角。

《美国往事》片段

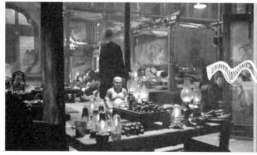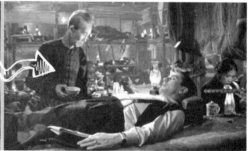

图1-2-3 《美国往事》剧照／瑟吉欧·莱昂

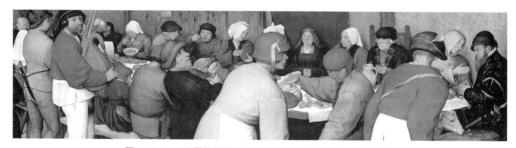

图1-2-4 《农民的婚礼》（切广角视角）／彼得·勃鲁盖尔

二、从无声到有声

摄影是在照相的基础上发明的,即数字摄影,我们在剪辑时,会遇到一个概念叫做"帧",也就是单张的图像,更明确地说"照片",电影是由 24 张连续的照片合在一起,形成一秒钟的影片。电影早期的发明源自一场关于"马奔跑时蹄子是否都离地?"的争论。1872 年的一天,在美国加利福尼亚州一家高档的酒店里,美国人斯坦福与科恩关于"马奔跑时蹄子是否都离地?"展开了激烈的争论,斯坦福固执地认为马奔跑时四个蹄子跃起的瞬间是在空中的;而科恩认为,无论怎么样,马在奔跑时自始至终有一个蹄子要着地,这样才能支撑运动,就像人走路一样,他们谁也说服不了谁。

英国摄影师麦布里奇除了对这个问题很感兴趣,还找到了解决之道。他设想用照相机连续拍摄马奔跑时的照片来做研究,他用了 24 台照相机,分别在快门上连上细线,马在奔跑时腿撞上细线就完成一张照片的拍摄,最终麦布里奇成功拍摄到 24 张连续的照片(如图 1-2-5)。根据拍摄的照片不难看出,马在奔跑时有极其短暂时间是四个蹄子腾空的。后来麦布里奇在快速翻动照片时,发现静止的马变成了一匹奔跑的马,原来静止的画面居然动了起来。"运动的马"的 24 张照片激起一些发明者的强烈兴趣,开始了照相机由静态拍摄向动态拍摄的尝试。他为早期电影摄影的发明打开了一扇窗,成为电影摄影机得以发明的创造来源。

1882 年,摄影师麦布里奇将他拍摄的马连续运动的照片展示给法国摄影师马莱(Etienne-Jules Marey)时,马莱看到"运动"起来的马感到无比的惊奇。假如拍摄机器能够快速拍摄,那么这个拍摄机器就能拍摄运动的影像,于是马莱开始研究能够快速连续拍摄的照相机器。电影在早期是没有声音的,当初这种无声电影的出现具备两个基本条件:首先

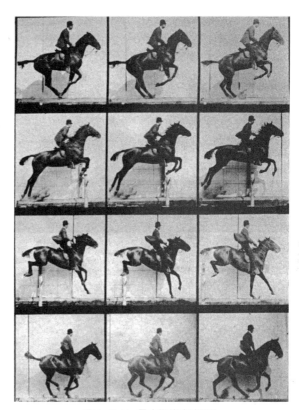

图 1-2-5 马奔跑的连续照片

是照相技术的发明,它可以将物体运动过程分解为若干相位并逐个记录下来,这就是马莱的发明;其次是放映机的发明,这是卢米埃兄弟的功劳,它可以将记录下来的运动分解相位按顺序组合并放映出来。电影是由照相技术和幻灯放映技术结合而成的,直到目前还是这两种技术的结合,这种组合体现了分合思维的创新原

理（如图 1-2-6）。在电影技术分解与合成的过程中实现了动态影像在人类眼前的出现，碰撞出了一个全新的视觉时代——电影。

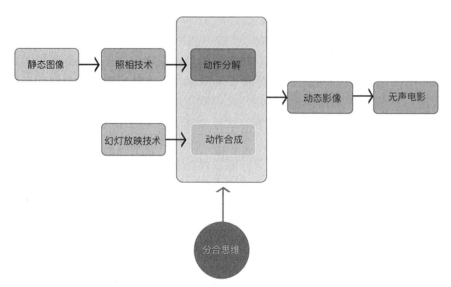

图 1-2-6 电影的技术组合

电影发明初期，电影放映时是没有声音的，当观众在电影院欣赏电影时，只能凭借现场乐队的演奏、歌手的演唱、同步声效及台前幕后的演员表演等手段来解决人们对声音的需求。1877 年，爱迪生发明留声机，可以记录声音，随后爱迪生开始试验将电影场景中的声音用留声机记录下来，与电影的影像同步，爱迪生将这两种技术组合起来，实现了影像和声音的同步记录。1910 年，爱迪生发明了电影摄像机，他利用组合原理将声音和影像在同一时间记录下来，并播放出来。爱迪生不断试验最终发明了有声电影。时至今日，拍摄电影时还是将影像与声音分开收录，后期制作时还需要声音工程师做声音的设计，让声画同步。而爱迪生发明的有声电影的原理是：在拍摄影像时，采用两种感光性能不同的胶片，一种用来摄取画面，另一种用来记录声音，后期经过一系列化学工艺处理，使声音和画面合印在一条正片上，从而制作成音画同步的影片。**爱迪生的发明将电影带入了一个革命性的时代，它实现了视听的整合，而且实现声音和影像的同步放映，电影从此进入有声时代。**

无声电影，也称为"默片"，电影最初经历过一个默片时代，默片时代的电影经历了三个时期：第一个是电影发明的最初阶段，也就是电影作为动态的照相，没有任何配音、配乐或与画面协调的声音的；第二个是指没有旁白、没有音效，没有对白的影片，但是有音乐调节观影气氛，电影放映时间通常很短，一般不超过 10 分钟，影片通常依赖大量的身体动作和面部表情，好让观众知道和了解角色的内心思想；第三个是真正的默片时代，电影是黑白影片，只是没有同步的声音，有音乐，有字幕提示，有对白的画面。采用脱口电影的说法，是忠实于原意"脱口"，即人物对话，发音上也能对得上，是音译和意译的结合。默片电影没有声音，为了让观众明白电影的意思，一般会通过字幕进行提示，当电影进入一个阶段之后，字幕就会出现，

告诉观众下一幕戏的内容，或者提示上一幕戏的结局等，这叫作"间幕"，也是一种视觉表现的手段。直至今天，依然还有现代电影使用这样的技术，比如王家卫的影片《东邪西毒》《花样年华》《2046》《一代宗师》中会使用默片时代的符号"间幕"。

初期的电影是没有声音的，但电影的叙事方式却将电影推向了一个时代，那就是默片时代。在这个时代，电影人创作出默片时代优秀的电影作品，这些作品即使在今天看来，依然是经典的、震撼人心的。贾樟柯导演就提出学习电影要回到默片时代，而且将默片时代的电影称为"默片精神"。他提到卢米埃兄弟拍摄的《工厂的大门》（1895 年）时非常激动地说："那是电影的童年时代，那个时代的电影天性纯真、美好。"1903 年，美国导演埃德温·鲍特拍摄的《火车大劫案》，影片根据 1900 年发生在美国的一个真实事件改编。《火车大劫案》在影片的组织上，出现镜头与镜头之间的剪辑，创造性地发展了电影的叙事，使电影叙事更加流畅。《火车大劫案》成为美国西部片和警匪片的源头。之后，格里菲斯拍摄了电影《一个国家的诞生》《党同伐异》。其中，《党同伐异》由不同时代的四个故事组合在一起，四个故事如同四条河流，原本是独立的，然后奔涌向前，交叉汇聚在一起。

《党同伐异》通过电影独有的表现形式打破叙事的时间和空间，打破了过去戏剧的"三一律"。**17 世纪，法国古典主义戏剧理论家布瓦洛把"三一律"概括为"要用一地、一天内完成的一个故事从开头直到末尾维持着舞台充实"，并以此作为不能违背的结构法规。**把"三一律"作为一种戏剧结构的方式，有助于使剧本的结构集中、严谨，运用这种结构方式也造就了不少成功的剧作。但是，把它作为一种法规，对戏剧创作则是严重的束缚，因此随后"三一律"被打破，蒙太奇剪辑手法开始在默片中运用。苏联导演库里肖夫、爱森斯坦、普多夫金等人，不仅在创作上实践蒙太奇方法，在理论上也开始探讨蒙太奇。

例如，普多夫金的电影作品《母亲》，将春天冰河融化的镜头和工人游行衔接在一起，使工人游行的胜利具有特殊意义。爱森斯坦将不同镜头的组合，形成电影史上的经典影片《战舰波将金号》，特别是著名"敖德萨阶梯"段落中，用蒙太奇手法将原本两分钟可以走完的"敖德萨阶梯"，最后剪辑成十几分钟的长镜头（如图 1-2-7）。在短短六分钟的屠杀场景中，爱森斯坦足足用了一百五十多个镜头（每个镜头平均不到三秒），反复在屠杀者与被屠杀者之间切换，在此过程中，爱森斯坦还画龙点睛地设计了一个婴儿车沿阶梯缓缓滑落的场面，为观众平添了一种忧虑、紧张和恐惧，这一手法后来被无数导演模仿。

《战舰波将金号》片段

1926 年 8 月巴里摩尔主演的《唐璜》在纽约的华纳剧院进行首映，Vitaphone 声音系统在这次演出中获得了成功的应用，它用 33 1/3RPM 唱片来与电影画面实现音画同步。Vitaphone 声音系统的出现在电影行业刮起了一阵"龙卷风"，席卷了美国。1927 年 10 月华纳公司的影片《爵士歌王》的上映终于敲响了默片的"丧钟"。两年之后，在好莱坞只有 5% 的影片是默片，绝大部分是有声电影，华纳公司采用了美国西电公司发明的可携载声音的胶片，这种胶片在放映时采用每秒 24 格的放

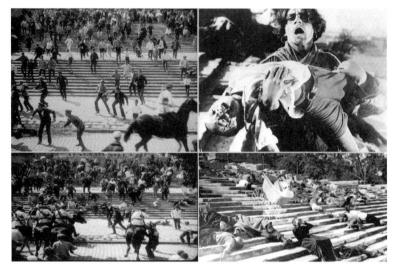

图 1-2-7 《战舰波将金号》剧照 / 导演：爱森斯坦

映速度，这是今天依然采用的电影制作标准。有声电影标志着从默片时代走向有声时代，彻底改变了电影的形态。

三、从黑白到彩色

早期的电影是黑白的，也就是单色的，这取决于胶片的构成。1900年，法国人梅利埃斯和帕特采用模板机械印制法，逐幅画成彩色菲林片。1903年，法国人迪迪埃发明了色染印法。色染印法与模板印制法相似，用印刷的原理三条分色胶片依次制作然后重合在一条涂有明胶的胶片，这项技术的关键是使三幅基色胶片完全重合。法国人贝尔通在1908年发明将三基色红、绿、蓝混合相加得到彩色图像的方法叫作"透镜加色法"。1906年，英国人乔治·艾伯特·史密斯发明的电影胶片，是彩色电影最重要的发明之一。这项技术是通过红色和绿色的滤镜来模拟电影作品中实际采用的色彩。虽然这项技术的发明是进步，但双色胶卷的制作过程却没有准确地反映出真正的彩色光谱，展现在屏幕上的许多颜色要么太亮，要么已经褪色，还有的完全缺失。1912年，德国人菲舍尔利用化学物质的氧化和偶合作用生成颜料。之后，贝拉·加斯帕发明了分解胶片颜色膜成像的彩色技术。这项技术是彩色电影的革命性开端，它掀开了彩色电影的帷幕。美国柯达公司看到了这项技术的前瞻性，以及未来电影行业的发展，立即购买了这项专利，并向全球推出彩色胶片。直到21世纪初，化学构色法依然是彩色电影胶片制作的方法。20世纪50年代，特艺集团和柯达公司的发展让彩色影片的拍摄变得更为简单。1908年上映的史密斯的《海滨之旅》是第一部采用动态彩色处理技术的电影短片，这项技术推出时颇受欢迎但流行时间不长，因为它的安装成本太高。但是，彩色胶卷工艺因此迅速发展起来，这个过程是十分艰难的，当时能生产彩色胶卷的企业并不多，所以那时候的彩色胶卷十分昂贵。即便是在无声电影的时期，彩色胶卷也被用于电影的摄制。最常见的是用染料染胶片的颜色来定场景——例如，晚上室外场景，胶片就染成深紫色或蓝色来模拟夜间效果，进而从视觉上区分场景发生的时间及地点。时至今日，电影编剧

在创作影片剧本时，还要注明场景发生的时间及地点。例如，而《月球之旅》等电影使用的是模板印刷技术，影片的每一帧都是用手工上色，虽然当时的电影时长较短，但手工给每帧上色的过程，是一个艰苦、费时、费钱的过程。1932年，美国的沃尔特·迪斯尼摄制的动画片《花与树》（如图1-2-8）是第一部用三基色染印法拍摄的影片。

《花与树》片段

时至今日，世界上仍有很多导演采用黑白的模式来拍摄当代电影，比如1993年史蒂文·斯皮尔伯格执导的《辛德勒的名单》采用黑白和彩色结合的方式；中国电影导演陆川2009年拍摄的电影《南京！南京！》采用黑白胶片；2018年，墨西哥导演阿方索·卡隆执导的《罗马》，全片采用黑白（灰旧）模式。

图1-2-8 《花与树》海报／导演：Burt Gillett

四、从胶片走向数字

电影分为两个阶段：一个是胶片阶段，另一个是数字时代；这两个阶段有相同的地方，也有不同的地方。相同的地方是形成一样的影像，采用相同的摄像机原理。不同的地方是使用的材料不同：一个是胶片，另一个数字技术（虚拟的材料）。所谓的胶片电影是电影发展初期，片基是用硝酸纤维酯制造的，硝酸纤维酯的主要成分与火药棉近似，极易燃烧。在意大利导演吉赛贝·托纳多雷拍摄的影片《天堂电影院》（如图1-2-9）中，胶片着火就是因为其主要成分是硝酸纤维酯。2019年，

《天堂电影院》片段

图1-2-9 《天堂电影院》剧照／导演：吉赛贝·托纳多雷

昆汀·塔伦蒂诺执导的《无耻混蛋》一片中，也是利用胶片的易燃性烧掉电影院。

胶片电影按照色彩分类，可以分为黑白胶片和彩色胶片。

胶片电影按照规格分类，也就是胶片的宽度，胶片越宽，拍摄画面的精度越高，画面信息量就越大，也越昂贵。胶片电影按照规格分有以下类别：65mm 胶片（有时也叫 70mm 胶片，成本非常高，多见早期的高成本电影和 IMAX 影片，15 齿孔的 IMAX 画质 18K 以上，普通 65mm 影片画质约 12K）；35mm 胶片（135 胶片最常见，画质约 6K）；16mm 胶片（纪录片常用，画质 2～4K）；8mm 胶片（早期娱乐，以及家庭摄影机常用，画质非常一般）。

潘那维申超 70mm（ULTRA PANA-VISION 70）就是经典的 70mm 胶片摄影机（图 1-2-10）。1953 年，潘那维申公司成立，1957 年，潘那维申与米高梅共同开发了 65mm 摄影机，1960 年，更名为潘那维申超 70mm 系统。潘那维申其实是公司名称，也是摄影机的品牌，这一时期，制片厂都使用潘那维申的镜头和设备。

图 1-2-10　70mm 胶片摄影机

20 世纪 90 年代末，数字电影慢慢地替代胶片电影。这一时期，电影还主要使用胶片作为影像的载体进行拍摄、制作和放映的。电影数字化制作技术的不断发展，胶片这种难以把控，使用起来耗时耗力又相对昂贵的影像载体就这样一点点地被数字电影制作技术所取代。

1973 年，赛尚（Steven Sasson）研究生毕业后加入柯达公司，成为一名应用电子研究中心的工程师。1974 年，他担负起发明"手持电子照相机"的重任。1975 年，在美国纽约罗切斯特的柯达实验室中，一个孩子与小狗的黑白图像被数字 CCD 传感器所获取，记录在盒式音频磁带上。这就是世界上第一台数码相机获取的第一张数码照片，影像行业的发展就此改变，赛尚也成为"数码相机之父"（如图 1-2-11）。1989 年，柯达终于推出了第一台商品化的数码相机。在数码相机发展历程中，有几个重要的技术指标：第一，柯达在 20 世纪 70 年代末发明了 CFA（彩色滤镜阵列），让彩色影像获取成为可能；第二，1986 年柯达展示了第一个百万像素彩色成像传感器；第三，发明了 JPEG 图像压缩算法，让图像

图 1-2-11　赛尚（Steven Sasson）

文件得以轻松存储，之后，在这项技术的基础上，研制出数字摄影机，涌现出如日本索尼公司、德国阿莱（ARRI）集团、美国RED公司等大型的电影摄影设备生产企业。数字电影是指在电影的拍摄、后期加工及发行放映等环节，部分或全部以数字处理技术代替传统光学、化学或物理处理技术，用数字化介质代替胶片的电影。2009年，德国阿莱集团旗下的"阿莱数字技术研究实验室"的研究结果表明：当他们将数字摄影机的CCD像素无限扩大之后（8K），研究人员在实验室条件下进行的测试，影像的锐度达到惊人的细腻度，甚至人的毛孔、绒毛都能看清楚，但在色彩还原度和饱和度上，数字摄影机仍旧与胶片摄影机之间有较大差距。2014年，德国阿莱集团发明了ALEXA-65数字电影摄影机，实质上是一款中画幅相机，具有65mm传感器和6K分辨率，真正的传感器尺寸为54.12mm×25.58mm，传感器分辨率为6560像素×3102像素。虽然IMAX摄影机采用65mm胶片，最终图像为69.6mm×48.5mm，分辨率约为18K，但是ALEXA-65的传感器面积比标准的5片孔65mm胶片的片门更大，这是数字摄影机目前为止传感器面积最大的。ALEXA-65数字摄影机是向拍摄过《大地雄心》《哈姆雷特》和《地心引力》等影片的1989年面世的经典ARRI-765-65mm胶片摄影机致敬。之后，美国RED公司推出真正意义上8K的摄影机。但是从某种意义上来说，数字摄影机的民用机器仍然没有达到胶片的像素。

　　数字电影分为数字摄影和数字放映两个概念。数字摄影不同于胶片摄影，它是由数字摄影机完成摄影，然后用计算机进行后期剪辑和合成。数字技术的介质存储，能够保持影片质量稳定，不会出现任何磨损、老化等现象，更不会出现胶片时代屏幕的抖动和闪烁，不需要洗映胶片，实行数字传送，生产成本大大降低，而且传输过程中也不会出现质量的损失，一旦用了卫星播放同步技术，还可直播重大演出活动、远程教育培训等，这些是胶片电影时代无法比拟的，它的出现让电影进入数字时代。而胶片电影是由胶片摄影机拍摄之后进行人工剪辑，由电影制片厂先生产影片拷贝，再将电影拷贝送到各个电影院进行播放。胶片电影的发展历史可以观看意大利电影导演吉赛贝·托纳多雷的《天堂电影院》。而数字电影机的放映原理是应用数字微镜开关器件DMD——数字光开关阵列和数字信号处理技术，采用先进的数字光处理技术DLP的数字电影放映新模式，替代了传统电影放映机彩色胶片图像重现模式，实现了无胶片放映。

　　数字电影从制作到播放的过程一般为四个阶段（如图1-2-12）：第一个阶段是把数字电影后期制作阶段的影像信号制作成数字电影母版；第二个阶段是先委托专门的数字技术服务公司对母版信号进行数字压缩、加密和打包，然后通过卫星或网络传送到当地的放映院；第三个阶段是在当地各院线或地区数字信号控制中心对数据信号进行接收和存储，获取和发送放映授权及解密密码等；第四个阶段是通过数字放映实现数字信号的放映。

　　美国卢卡斯电影有限公司出品的科幻动作片《星球大战I——幽灵的威胁》1999年6月在美国进行首次数字放映，数字时代电影的历史元年从此开始。之后，电影的数字信号在卫星和网络大力发展的情况下具备了直接的数字传送和放映的可能，这意味着过去传统的胶片电影发行中的拷贝、储存、运输、回收等巨大的发行

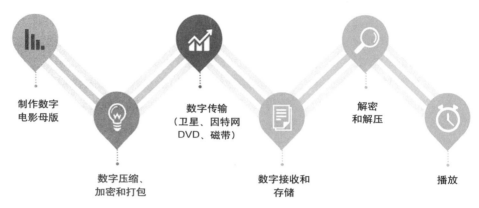

图 1-2-12 数字电影的制作、播放过程

费用几乎为零；现在用数字摄影机拍摄的画面，完全可以用计算机生成数字电影。

尽管数字电影的发展如火如荼，仍有部分导演选择用胶片摄影机拍摄电影。例如，诺兰、昆汀、安德森、斯科塞斯等，这些好莱坞著名导演，在席卷全球的数码浪潮中，呼吁保卫胶片摄影，这些大牌导演这样做，难道只是为了多年的情怀？

2017 年，导演克里斯托弗·诺兰执导的《敦刻尔克》（如图 1-2-13）上映。这部影片采用 70mm 胶片摄影机和数字摄像机混合拍摄。《敦刻尔克》的拍摄主要采用了两种格式：最初制作团队计划 IMAX-70mm 和标准的 5 片孔 65mm 胶片各占一半的使用比例。IMAX 摄影机可以用于拍摄大全景之类的动作场面，标准的 65mm 摄影机则可以拍摄一些以对白为主的画面。

图 1-2-13 诺兰在《敦刻尔克》拍摄现场

就像有声电影淘汰无声电影一样，随着互联网影视的涌现，如何让观众重新回到电影院，是电影制作者苦思冥想的问题。数字技术在多个方面超越胶片，唯有70mm 胶片仍具有优势，但是在数字技术高速发展的今天，胶片制作又有诸多不便，必然使电影制作者开始寻求新的替代者。电影的数字技术革命对电影受众、电影制作方和电影院线三个维度有着正反两个方面的影响，作为技术革命一种的数字电影革命，究竟是为艺术的创作增添了更多可能性，还是艺术本身推动了数字电影技术的发展？这是艺术本位与技术本位的博弈，相信这也会成为今后电影技术革命在推广时所面临的一个重要的问题。数字技术发展促进电影艺术创作手法的革新，激发电影产业新活力。从前期摄制到后期编辑，电影由于有了数字技术的助推而发生了翻天覆地的变化。高分辨率、高帧率、高动态范围等技术手段的普及，使电影人不断发掘新的创作思维和手法，以适应电影产业发展的新需求，同时也有助于推进电影业的革新进程。李安在一次采访时说道："我们既然已经开始用数字的方式去制作电影了，为什么还要使其模仿得像胶片呢？"将新的技术投入电影制作中，就要寻找出新的将技术与艺术结合在一起的规律，运用新的方法进行电影艺术创作与声画艺术的表达。例如，李安在 2019 年导演的《双子杀手》中采用 120 帧+3D 拍摄，创新了电影高清晰度的视觉效果。数字电影最大优势是制作的宽容度，在后期制作中，导演可以根据素材进行二次创作，使影片的视听效果最大化，拍摄只是提供素材，而真正的创作是运用计算机进行数字创作。所以从某种意义上说，数字电影的核心是科技，数字科技的发展将成为电影创作主要手段。例如，2009 年，詹姆斯·卡梅隆在拍摄《阿凡达》时，就是利用计算机进行场景、人设的创作，大部分人物是通过计算机动画来制作。数字技术帮助制作方将创作中的想象转换成电影中的影像，解放了电影导演的艺术想象力。

五、从方形屏幕走向宽屏幕

当观众不再满足方形的电影屏幕，开始幻想更大的屏幕时，陶德宽银幕（TODD-AO）适时出现。陶德宽银幕技术是西尼拉玛创始人之一的制片人 Mike Todd 发明的，他希望发明一种单机的、媲美三机西尼拉玛系统的技术。什么是西尼拉玛？它是由"电影（cinema）"和"全景（panorama）"的合成词，由维塔拉玛（Vitarama）演化而来，后者是由机械师兼摄影师 Fred Waller 开发的系统。电影业界急需的是解决电影视觉的大场面。方形银幕的标准宽高比是"1.37"，其在 1932 年时被确立为电影行业的标准，此后 20 年里所有制片厂的电影都按此格式制作。到了 1952 年，"1.37"的屏幕行业标准被西尼拉玛系统打破。西尼拉玛系统为观众打开了一种全新的观影方式。西尼拉玛系统使用大型的弯曲银幕投射巨幅的景观，主要用于风光电影。例如，1962 年的《西部开拓史》（约翰·福特、亨利·哈撒韦、理查德·托比执导）和《格林兄弟的奇妙世界》（亨利·莱文、乔治·帕尔执导），这两部风光影片就是使用西尼拉玛系统来放映的。**拍摄这些影片时采用 3 台摄影机并列，分别拍摄 3 条方形素材，每台摄影机取景范围不同，比如左—中—右，后期把 3 台放映机胶片无缝拼接，再投影到银幕上，以产生 3 倍宽高比的影像。**这种

制作十分复杂和昂贵，因为需要剧院能满足大型银幕和多投影系统安装要求。使用西尼拉玛系统的代表影片是1952年的《这是西尼拉玛》，观众在电影院身临其境地观看过山车、尼亚加拉瀑布、滑水和爱丁堡军事表演。这种风格的游览式纪录片还有1956年的《世界七大奇观》和1958年的《帆船》（讲述挪威风帆训练舰的史诗航行）。西尼拉玛宽屏幕电影技术的缺陷是：对于游览式影片来讲，西尼拉玛系统既昂贵又臃肿。它无法拍摄中景以内的镜头，导演甚至还抱怨演员们的视线不匹配，因为场景是由3台摄影机拍摄的。因此，它逐渐被潘那维申超70mm和特艺拉玛超70mm（用于拍摄《2001太空漫游》和《大北极》等）之类的单摄影机系统取代（如图1-2-14），而这些影片被转制成西尼拉玛格式，因此西尼拉玛品牌得以保留。

《2001太空漫游》片段

图1-2-14 《2001太空漫游》剧照／导演：斯坦利·库布里克

潘那维申超70mm与陶德宽银幕表面上看似相同，但实质上有本质区别。它使用的电影行业标准的24FPS帧率，适用于平面屏幕。潘那维申超70mm画面更宽，它使用了1.25倍的变形镜头，可以达到2.76：1的宽高比，而陶德宽银幕的宽高比为2.2：1。潘那维申超宽银幕代表影片有：《宾虚》和《叛舰喋血记》；此外，还有《疯狂世界》《罗马帝国沦亡录》《沙漠龙虎会》等片，这些影片也在有西尼拉玛系统的影院放映。

之后，IMAX摄影机诞生，IMAX其实是最大影像的简称，IMAX摄影机就是为了创建单一的大画幅影像，它是加拿大人Graeme Ferguson、Roman Kroitor和Robert Kerr共同研发的，力图超越并取代潘那维申超70mm摄像机，IMAX摄影机拍摄的影片必须在相匹配的宽屏幕电影院进行播放。IMAX摄影机研制出来的前期，基本上用于拍摄地理、自然和历史纪录片，拍摄的影片也主要在科学中心、主题公园、天文馆等特殊场所放映。IMAX使用65mm的胶片，每分钟播放长度为102.7m，影片播放设备十分昂贵。IMX影片要实现24FPS的帧率需要普通胶片3倍的长度，这也使得原生拍摄的IMAX影片大大少于转制的IMAX影片。在电影院的音效方面，为了获得最大的画面，节省胶片的空间，IMAX在声音设置上，使用另外的胶片作为声轨，启用单独的声音播放设备与电影画面同步。20世纪90年代后期，这种声轨升级到数字格式。IMAX胶片时期的代表作有《虎之子》，虽然只有十几分钟，但它是首部IMAX影片，于1970年在大阪世博会首映，当时放映这部

影片的影院是首座永久性 IMAX 系统影院。卡梅隆的电影《阿凡达》、诺兰的电影《敦刻尔克》和姜文的电影《一步之遥》（如图 1-2-15）都使用 IMAX 摄影机拍摄。迈克尔·贝的《变形金刚 4》是首部使用 IMAX 3D 摄影机拍摄的真人商业大片。事实上，从《唐山大地震》开始，包括《一代宗师》《龙门飞甲》《归来》等都曾上映过 IMAX 版，但都是通过 DMR 转制而来。DMR（Digital Media Remastering），可译作数字原底翻版技术。IMAX 公司利用该技术将传统电影转换成 IMAX 格式，让不是 IMAX 摄影机拍摄的影片也能在 IMAX 影院放映。近年来，只有《黑暗骑士崛起》《星际迷航：暗黑无界》和《碟中谍 4》等少数影片是用 IMAX 摄影机拍摄的。作为世界上最昂贵，也是最先进的摄影机，IMAX 摄影机一直受到全球导演们追捧，每年仅有两三部电影使用 IMAX 摄影机拍摄，使用过它的导演包括克里斯托弗·诺兰、迈克尔·贝、J·J.艾布拉姆斯、布拉德·伯德等。截至 2019 年 12 月 20 日，中国的电影银幕数量已达 70019 块，超越美国成为世界第一，其中 3D 银幕达到了银幕总数的 85%。

《一步之遥》片段

图 1-2-15 《一步之遥》剧照／导演：姜文

六、从平面到立体

世界电影发展史实际上是科学技术的创新历史，特别是电影的视觉从平面到立体，人们开始设想把立体的空间效果搬到眼前来。新技术的应用突破了平面电影叙事的局限，不仅改变了视听效果，还打破了平面电影时代观众的审美疲劳，是电影

遭遇市场困境时的一剂灵丹妙药。3D电影的展现方式改变了观影体验，在一段时间内，收到了更好的市场效果，使叙事手法和叙事空间有了更大的表现空间，获得了电影发展研究阶段的成果。立体电影（Stereoscopic film）、3D电影经历几番变化，最终成为一种技术相对成熟的电影模式。

公元前3世纪欧几里得提出同一个物体在两只眼睛中形成不同影像的原理，这就是早期3D概念的源头。此后的学者们对3D进行了不断地研究。11世纪，埃及物理学家阿尔哈曾在其著作《光学宝鉴》中论述了两眼之间的同源视点。达·芬奇发现左右眼看到的同一事物略有不同，虽然他没有深入探索这一领域，但他在15世纪就已研究过3D。16世纪，意大利著名画家雅格布·齐蒙第创作了"立体画组合"。看这幅画时，观赏者的两只眼睛分别看到同一物体的两幅画像，第一次实现了3D画的视觉效果，这是3D视觉的启蒙，从此以后，人们开始关注和研究这种独特的视觉方式。

1838年，英国科学家查理·惠斯顿爵士首次发现"立体"是由双目视差产生的，根据"人类双眼的成像不同"的原理发明了一种立体镜装置，他让人们的左眼和右眼在看同一个图像时产生不同效果，这就是3D眼镜的原理。

1837年，路易·达盖尔发明了摄影术，将立体与摄影结合起来，造成虚拟的立体影像，3D摄影便出现了。著名物理学家大卫·布鲁斯特爵士发明了第一台采用分组镜头的立体镜，并使用棱镜制造了一系列立体镜和双镜头立体照相机，开始在英国和法国流行。

随着电影设备的不断涌现，人们开始不断探索在大银幕上放映立体影像的技术。1895年，约翰·安德顿发明了一套放映3D影像的方法，使用两个特殊灯和两套滤镜将图像先进行偏振，再投射到银幕上，而观众通过戴着滤镜的眼镜，就可以看到银幕上的立体影像。查尔斯·弗朗西斯·詹金斯在1898年发明了主动快门眼镜，也就是放映机轮流放映左右眼影像，这个主动快门眼镜也轮流打开开关，让观众的双眼感受到不同的影像，立体感的视觉效果就出现了。1915年，3D电影在纽约首次公开放映，这是历史上第一部色差式3D电影片，是埃德温·鲍特和威廉·瓦德尔制作的。1922年3D叙事长片《爱情的力量》（The Power of Love）的上映，是3D电影的一个里程碑，影片采用两台摄影机拍摄，1922年在洛杉矶进行了色差式3D放映，但反响平平，这部电影渐渐被人遗忘，影片拷贝也遗失。20世纪50年代，彩色电影开始普及，3D立体彩色电影也开始出现，首先将两台摄影机拍摄的两套底片染色，然后叠印成一套拷贝进行放映。1952年上映的《博瓦纳的魔鬼》是影史上第一部3D立体彩色电影，采用了"自然视像"技术进行拍摄。在视觉上，《博瓦纳的魔鬼》这部片子朝观众扔了很多东西，包括长矛、填充玩具动物和芭芭拉·布里顿。观众非但没有被吓得魂飞魄散，反倒是很开心。它的出现让3D电影快速发展，这种"快乐的恐慌"是20世纪50年代电影工业最需要的，因为在电视上绝对看不到。这时，美国华纳兄弟公司成为第一家认可"自然视像"的大制片公司，并且很快就把这项技术应用在重拍版《蜡像馆》。重拍版《蜡像馆》由原华纳B级片组负责人布莱恩·福伊担任制片，导演是安德烈·德·托斯，他是个才华横溢的电影人。1941年，米高梅公司推行新的3D技术Metroscopix，并利用这

种技术拍摄了《第三维度的凶手》，把弗兰肯斯坦的故事以 3D 电影的形式展现出来，这也是当时为数不多的 3D 电影之一。这项技术就是使用两台摄影机来模拟人的双眼进行平行拍摄，将左机拍的胶片染红，右机拍的胶片染绿，再将两个胶片进行重叠复印，在拷贝上形成重叠的红绿影像。在电影院放映时，观众需要佩戴红绿眼镜，分别过滤去银幕上相应的影像，然后通过左右眼视觉融合，产生立体感。20 世纪 60 年代，3D 电影发展以《九月风暴》和《怪体》两部电影为代表，20 世纪 60 年代末的电影《空姐》也是这个阶段 3D 电影的代表作。20 世纪 70 年代，3D 摄影机诞生，它将左右眼影像并排交替印在一套 35mm 电影胶片上。在电影院放映时，放映机用变形镜头和偏振过滤装置放大图像，以 48 帧 / 秒的速度放映。同时在放映机的镜头前，再加上按周期转动的分光板，使两套画面分别交替出现。随后出现的新技术 3D 摄影系统（Arrivision）使用单摄影机和单卷胶片，它具备了双镜头适配器。拍摄时将 35mm 胶片标准的一格影像一分为二，左眼影像在胶片的上半部分，右眼影像在下半部分，播放时通过一个特殊镜头将上下部分的影像结合到一起。这种 3D 电影拍摄技术，使得拍摄过程就像拍摄 2D 电影一样，不用再考虑使用额外的摄影机或者更多胶片，而且基本所有影院都可以放映，也不再有双目影像的同步问题。单卷胶片放映技术问世后，极大地简化了影院 3D 电影的放映，也推动了 20 世纪 80 年代 3D 低成本电影的发展。这一时期最有代表性的 3D 电影是 1981 年出品的美国影片《枪手哈特》，在电影院观看电影时，密集的子弹、飞刀等扑面而来，让观众在不停躲避之后哈哈大笑。20 世纪 80 年代，3D 电影的风格以恐怖片为主，如《十三号星期五 3》《大白鲨》《鬼哭神嚎》等。20 世纪 90 年代，IMAX 3D 电影开始出现，第一部 IMAX 3D 故事片是 1995 年的《勇气之翼》。随着互联网的出现、DVD 等新技术的发展普及，人们有了更多的视频观看模式，特别是家庭影院和蓝光 DVD 的出现，使电影院面临着观众减少的困境。3D 电影走入低谷，20 世纪 90 年代，每年上映的 3D 电影屈指可数。2004 年，华纳兄弟影片公司发行的动画电影《极地快车》（The Polar Express）上映，《极地快车》推出了 IMAX 3D 版本，在全球 80 多家 IMAX 影院创造了 6000 万美元的票房，创造了 IMAX 商业放映的票房纪录，其北美票房收入有四分之一来自 IMAX 3D 版。IMAX 3D 版《极地快车》取得的巨大成功，加快了 3D 技术在全球的迅速发展，美国的 RealD、杜比等公司很快推出了各自的标准设备。

进入 21 世纪，数字电影迅速发展，数字化 3D 技术成为主流。像好莱坞大导演詹姆斯·卡梅隆、斯皮尔伯格、杰弗瑞·卡森伯格等业界巨擘，都是数字电影的倡导者和实验者。例如，卡梅隆是数字 3D 电影重要的创新和实践者，在成功执导《泰坦尼克号》后，他想进一步揭开泰坦尼克号的面纱，因此决定执导这部探索泰坦尼克号的纪录片。2001 年他重新潜入大西洋，回到那艘史上最有名的沉船上，运用许多特别研发的拍摄技术，完成了 3D 纪录片《深渊幽灵》。卡梅隆和摄影指导文斯·佩斯发明了一套全新的 3D 拍摄方式——Fusion 摄影系统（Fusion Camera System）。这一系统的技术特点是在摄影机中安装了 Camnet 系统，这个系统还能把拍摄、成像和回放系统整合起来，使得 3D 电影拍摄流程更加整体和流畅，大大提高了 3D 电影剪辑的效率和 3D 电影拍摄的质量。这套系统后来成为数字 3D 电影

的主流拍摄系统，《地心引力》《阿凡达》《雨果》《少年派的奇幻漂流》等，都是这套系统拍摄出来的。同一时期，2D 转制 3D 的软件被开发出来，包括 IMAX 公司、RealD 公司、杜比公司等公司开发出了转制软件和开发系统，把普通的 2D 版电影转化成 3D 电影。2005 年，第一部采用 2D 转制的数字 3D 动画电影《小鸡快跑》上映，以此为契机，杜比公司在 84 家影院安装了带有 3D 电影放映功能的杜比数字影院系统。好莱坞在其后几年大量推出数字转制 3D 动画电影，包括《怪兽屋》《别惹蚂蚁》《圣诞夜惊魂 3D》《拜访罗宾逊一家》等。迪斯尼和梦工厂进一步宣布，未来所有的电影都实现 2D 和 3D 版本同步发行。2010—2011 年，好莱坞再次掀起了 3D 电影热潮。

近年来，3D 技术与高帧率技术和巨幕放映成为 3D 电影技术发展演进一个重要的发展趋势。巨幕电影的视觉效果，可以进一步提升沉浸感、临场感和观影体验。比如，《霍比特人》三部曲、《少年派的奇幻漂流》《比利·林恩的中场战事》等影片都是 3D 技术与高帧率技术实践的结果。当我们看到物体移动时，由于人的视觉上暂留的基本原理，人的视觉神经能保留对物体的感知影象。高帧率技术电影利用人眼的特性，通过每秒大量画面图像的变换使观众认为图像是动态的，帧就相当于构成运动的每一张图片。一般电影，电影摄制和播放标准定为每秒 24 帧（24FPS），而高帧率电影是什么意思呢？就是一秒钟多于 24 帧。摄影师在拍摄画面时，如果是一秒钟 24 帧，是正常的时间速度，如果设置成 120 帧甚至更多，在监视器回放时，就是"慢镜头"，摄影师把这叫作升格，这样看到的画面细节更多，更清晰。升格的目的就是让画面更清晰。例如，24 帧升级到 48 帧、60 帧甚至 120 帧、250 帧等。

李安导演的电影《双子杀手》（如图 1-2-16），采用的 120 帧电影技术，让电影画面更加精准细腻地表达出一种特殊的视觉，画面可以真实到能清晰地看见角色脸上那些微小的皮肤颗粒、动态场景中物品的运动轨迹等。电影中克隆人小克泪眼婆娑地质问养父的场面，向观众展现了高帧率数字电影能通过细致入微的画面来表现人物的复杂情绪。

3D 技术和激光放映相结合与裸眼 3D 技术在商业影院的开发和利用，将成为下一次电影革命，如果这个技术可以现实化，将把人类的观看之道推进一个新的历史时期。

2018 年，毕赣的电影《地球最后的夜晚》入选戛纳国际电影节"一种关注"单元的作品，就是在当下的 3D 技术手段中，对长镜头定义的"电影时间"与"电影空间"的电影语言探索和美学实验。电影将 2D 与 3D 相结合，在 3D 的时间里，采用一镜到底的艺术手段，高度显示了导演对艺术表现手法的野心。电影用诗性的意境，将生命呈现出来一场莫比乌斯式的还魂梦游，重新建构人类心理对渺茫世界的幻灭。这部影片奠定了电影人对视觉方式的探索建立，它对 3D 电影艺术探讨是有建设意义的。

回顾 3D 电影技术的历史演进可以看到，3D 电影的兴衰，不仅事关是否有足够

图 1-2-16 《双子杀手》拍摄现场／导演：李安

数量的优秀电影推动 3D 技术的拓展，而且也与技术发展的宣传推广和观影习惯的养成密切相关。更重要的是，技术终究要参与电影叙事、探索新的电影语法、开启视听空间的全新美学可能。

七、从立体到虚拟现实（VR）

2019 年，5G 的宏伟布局在中国拉开帷幕，同时将这股新的信息热潮推向全球市场。5G 的登场标志着它将改变的不仅仅是网速，各式各样的信息产品将会如雨后春笋般"破土而出"。比如人们期待已久的 AR（Augmented Reality，增强现实技术）和 VR（Visual Reality，虚拟现实技术），在 5G 的基础上必然进一步发展，5G 将是这个十年信息发展的"尖端武器"。在社会全速推进的时代里，电影作为大众娱乐的精品，在这个社会舞台上，会展开科技与艺术的翅膀。我们可以展望，未来对于电影而言，它会以什么样的形态存在，会以什么样的方式与人类交流。回顾 2009 年，詹姆斯·卡梅隆的一部《阿凡达》掀开了全球电影的"3D 浪潮"，全球的电影导演纷纷使用 3D 技术来增强观众观影时的感受。但好景不长，3D 电影很快就遭遇市场的低迷，一方面，电影过度注重技术而丧失了叙事能力，另一方面，3D 观看的舒适度不足，很多电影迷依然觉得不戴眼镜看 2D 画面更舒服，3D 电影对于观众来说遇到审美疲劳。据美国电影协会的统计，特别在北美市场，3D 电影不受观众的欢迎，2017 年的票房仅 13 亿美元，同比下滑了 20%。也是在这个时期，3D 电影的发行数量也比 2016 年减少了 8 部，总发行数量只有 44 部。3D 电影的没落主要因为 3D 电影技术没有突破，裸眼 3D 的技术没有真正地变为现实，无论是 3D 电影的内容和色彩，还是戴眼镜的"麻烦"（比如已经戴眼镜的

人再戴一副眼镜造成的不舒适），都会使得 3D 电影渐渐退出历史舞台。这时，一种新的电影模式出现在人们面前——VR 电影的应运而生。

2014 年，林诣彬导演了第一部 VR 电影《HELP》（如图 1-2-17），影片描绘了一个外星巨兽降临地球的场景。视频采取 360°全方位的拍摄，使用了多台摄影机器组合，为了让摄像角度与画面达到最佳，某些镜头特效还用到了先进的 Spider System 拍摄。考虑到让影片达到极致的 VR 沉浸感效果，300 秒的影片动用了 81 个后期处理人员，足足花费了一年多的时间来处理 200 个 TB 的视频素材，1500 多万的渲染帧数。

图 1-2-17 《HELP》VR 电影的拍摄设备与观看设备

VR 是一种综合的集成虚拟技术，涉及三级图形学、传感技术、人工智能、人机交互技术等学科领域。因为是计算机技术和电子技术的结合，当戴上头盔后，就像置身于一个立体的"真实存在"的世界。这项技术是通过计算机生成逼真的立体 3D 视、听、嗅觉等感知系统，使人作为参与者，使用其特定的装置，对设计的虚拟世界进行体验和交互作用。在一个空间里，当使用者进行移动时，计算机的 CPU 进行有效的计算，就像人吃辣椒，辣味通过神经系统传送到大脑，大脑将精确的味觉再反映到舌头和面部神经一样，计算机的计算结果将精确的 3D 世界影像传回来，而产生"真实的"现场感。VR 技术采用了计算机图形（CG）、计算机仿真、现实技术、人工智能、传感技术等技术，通过网络快速传送图像，它是由计算机技术来辅助生成的高技术模拟现实系统，达到 3D 立体的视觉与人的互动。

VR 技术的用户目前虽然无法触摸到实质的物体，但可以通过视觉、听觉来对虚拟世界进行感知。这种虚拟感知又有身临其境的感觉，使参与者仿佛置身于虚拟的环境之中。VR 电影的特点如下所述。第一个特点是 VR 电影的沉浸式体验，VR 电影让观众进入一个全然虚拟的立体影像世界，这是完全由导演创造的，以用户为中心点，在 2m 的范围内，可以做到 360°无视觉死角，以用户的第一视角对空间影像进行观看，目前这种模式的电影是一种新概念的电影语言。第二个特点是 VR 电影的交互感的特点，普通的二维或三维电影，观众是作为旁观者来观看视频。VR 电影是将观众带入电影视觉空间，并与电影视觉进行互动，在 2m 的半径内，观众向左或者向右看到的内容是不同的。第三个特点是 VR 电影的拟真性，我们对于一般的电影制作非常熟悉，所用到的无非是实景拍摄或者计算机制作。观众看到的都

是平面，而 VR 电影制作完成后会让观众完全沉浸其中。第四个特点是 VR 电影的制作成本高，因为 VR 电影不是一个方向，而是 360°的拍摄，一部摄影机只拍摄一个画面，VR 电影就要拍摄多个画面。第五个特点是 VR 电影的观看成本高，要准备相应的 VR 眼镜及配套的 VR 设备。第六个特点是 VR 电影的储存成本高，制作 VR 电影的数据容量是普通电影数据容量的 10 倍以上，所以需要大量的储存空间。尽管 VR 电影仍处在初级阶段，但 VR 电影未来可期，它将是人类一种全新的视觉革命。

八、从被动到互动

游戏的最大特点是与人的互动，目前有些游戏被设置成电影的效果，想象一下，在电影院里打一场游戏，画面和音效会是怎样的感觉。游戏加电影就是互动式电影，它作为最有代表性的融合产物，其美学新特征是一个非常有趣的问题。

互动式电影，也就是游戏电影，观众能够参与到情节中，观众既是演员，也是导演，观众选择进入故事并成为故事当中的一员，推动故事的发展，观众是故事的主体。我们从观众心理来分析，电影区别于视频的地方，是电影的庞大性，它架构了广阔的空间和音效的组合，使人坐在电影院时，有一种被震撼的感觉，当电影屏幕"大"于声音的现场感刺激时，观众仿佛进入一个另外的世界，而带观众进入这个世界的力量其实就是刺激观众神经系统的视听艺术。因此我们不能否定屏幕的"大"，大画面就是刺激观众视觉的一种因素。比如你站在高山之巅，看山下的世界，就是大的感觉，再比如你站在大海边，看到海天一色，就是大的视觉，这些其实与电影的"大"视觉是一样的。所以当你坐在电影院用电影的播放技术来玩游戏的话，那种体验是无与伦比的。电影与游戏不同的是，电影是创作故事的本体，是单一的故事，是导演的意志；而在互动式电影中，导演必须站在观众的角度设置各种可能，每一种可能都会变为观众选择的方向。所以导演会创作多个故事的文本，当这个导演创造出来的故事世界与观众的心理情感产生契合时，观众便选择故事发展的方向。在这个过程中，观众会有两次变化：第一次变化是他作为一个"观赏者"去看影片中即将发生的一切，也就是观众以窥视者身份看到自己无法获得的对象——银幕中的世界，而他会获得心理上的满足；第二次变化是他参与进去，与影片中人物命运成为共同体，摄影机成为人的眼睛的延伸，观众用摄影机的视点来体验银幕中的故事。在一个故事文本里，观众可以变成多个角色，以自身的情感、思想、个性的特点参与故事的发展，选择故事的方向。

互动式电影与传统的电影不一样，观众不会随着导演的意志进入故事，哪怕优秀的传统影片，总会有人不满意，因为观众不是导演，而电影既是导演的意志，又是导演的意图。互动式电影不同的是，一部电影的主题和人物出现之后，故事是有多重变化的，只有观众能操纵电影的结局，操纵人物的命运。因此电影不再是导演的电影，而是表现观众意志的电影；导演不再是传统意义上导演，而是电影工艺的"程序设计师"；他不是为一个目的而设计影片的，而是有多个目的；他不再为结局

负责，只是为过程而设计。当然，一部互动式电影，有可能由许多个导演来完成，每个导演只负责一种方向，一个结局。虽然游戏和电影都是通过影像媒介在叙事，但电影和游戏有着根本性的区别，电影在内容上是封闭的，而游戏是相对开放的。游戏的特征是互动的力量，要求故事的剧本在统一的主题下，还要设计多个故事发展线之间的互动性，观众在故事之间的互动性框架内与内容发生关系。

"交互"是数字游戏电影与普通电影最大的区别，数字游戏电影的交互是"任务式"交互。从某种意义上说，数字游戏电影是目标导向的互动形式，会有一个对手或者一个团队在与你因为某种目标而展开争斗，也就是在这个过程中，你的团队和你的对手都是真实的人，电影只是导演设计的一个故事场景，电影中的人物都是"模型"或者说是被设定的"玩偶"，这些主要的人物是由玩家（观众）来操纵的。玩家可能会在游戏中寻找各种线索、争夺各种资源，甚至打怪升级等，通过完成电影游戏中导演（故事设计者）所制定的各种任务去体验游戏中的故事世界，在虚拟的世界里，体会电影中角色的人生经历，最终来达到表现观众自我意志的目的。

互动式电影与普通电影在体验方式上是不同的，互动式电影必须借助于手机、游戏主机等移动设备进行体验，而不仅是通过眼睛来观看，互动式电影的观众需要同作品进行双向的倾听、思考和发言。

2017 年，由任天堂《塞尔达传说：旷野之息》（如图 1-2-18）企划制作本部与子公司 Monolith Soft 协力开发的开放世界动作冒险游戏发行。游戏故事发生在海拉鲁王国灭亡的 100 年后，一场大灾难使海拉鲁王国灭亡，主角林克在地下遗迹苏醒，追寻着不可思议的声音，开始了冒险之旅。这时玩家（观众）扮演的林克在地下遗迹苏醒，却失去了一切记忆，耳边时而响起既熟悉又陌生的声音，指引着林克（玩家）开始了新的冒险之旅。林克只得在冒险中重拾记忆并最终去完成属于自己 100 年前的使命。

图 1-2-18 《塞尔达传说：旷野之息》海报／任天堂

游戏电影可分为两类。第一类是在电影基础上加互动游戏的电影，也就是核心与电影形式有关，有电影的主题、内容，加入游戏互动的结构，但结局还是由导演设置。比如像大卫·凯奇的《底特律：成为人类》《超凡双生》《暴雨》等。第二类是在游戏基础上加电影的效果，其核心是游戏的娱乐性，结局是由玩家来主导的，只是一种电影式的游戏，核心还是游戏，只有电影的视听享受，也就是"大"游戏，如《塞尔达传说：旷野之息》。

2018 年发售的《底特律：成为人类》是由 Quantic Dream 制作的一款人工智能题材互动电影游戏（如图 1-2-19），由著名的游戏电影导演大卫·凯奇主导制作。《底特律：成为人类》讲述了 2038 年的虚拟底特律市有上百万和人类外貌相同的智能仿生人，智能仿生人根据自身定位、设定的不同扮演着社会底层的劳动者，自此人类从一些简单劳动中解放出来，智能仿生人也日渐成为现实生活中不可缺少的一部分。智能仿生人与人类的矛盾的存在是必然的，玩家可以选择一个人物开始游戏。《底特律：成为人类》的特殊的体验过程，将"看电影"和"玩游戏"结合起来。观众"看电影"的时候，画面由计算机程序预先设定好，观众只能被动地挑选不同的对话选项而不能改变画面。"玩游戏"的时候观众作为体验者在一个限制的空间内可以进行相对自由的探索，但不能抛开电影主线剧情。

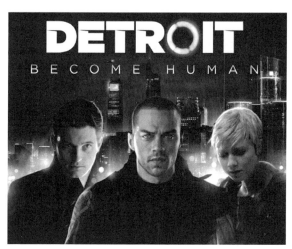

图 1-2-19 《底特律：成为人类》海报 / 导演：大卫·凯奇

对于观众而言，**游戏电影的第一感觉，就是画面精良。例如，《底特律：成为人类》的游戏画面与真人电影的画质差不多**。这部作品确定演员后开始扫描每位演员的面部来记录面部结构、皮肤颜色等特质，然后使用这些信息构建角色模型，最后完成一个游戏角色的设定。一方面，和拍摄其他电影一样，《底特律：成为人类》主要角色的每一个动作，都采用了高科技的全身动态捕捉；另一方面，《底特律：成为人类》有超过 37000 个动画镜头及人物特写，这些都是由真人演员先通过动作捕捉，再辅以 CG 技术塑造的结果。《底特律：成为人类》是一款具有电影剧情体验类的游戏，电影希望呈现出来的不仅是一个科幻世界，而是具有哲学思维的未来。

互动式电影作为一种新媒介叙事载体，引导电影中的角色去作出"选择"是推动叙事、连接体验者与作品之间双向沟通的桥梁。**"电影＋选择交互"是这种新媒介的特点，相对而言，交互功能将成为互动式电影在叙事时一个最大的优势**。普通电影，观众没有选择权，选择权在导演的手中，观众只能在电影人物选择后承担"被选择"的结果。在互动式电影中，观众可以解决这一问题，而且解决这一问题的同时还可以达到电影的终极目标，即电影内容多维度的哲学思考。

《夜班》（如图1-2-20），是一部全动态影像的犯罪悬疑游戏电影，观众在观看影片时面临多种选择，不同的选择会导致截然不同的结局，就像热门游戏《隐形守护者》一样。与游戏《隐形守护者》不同的是，《夜班》是全程视频，它是一部互动式电影，电影要求观众需要在限定时间内作出选择，每个选择对应的剧情是不同的。《夜班》在某些情节的选择上，如果观众在三秒内未选择，就会按照"两种都不选择"的第三种选择进行叙事。但这种尝试目前仍停留在浅表化。

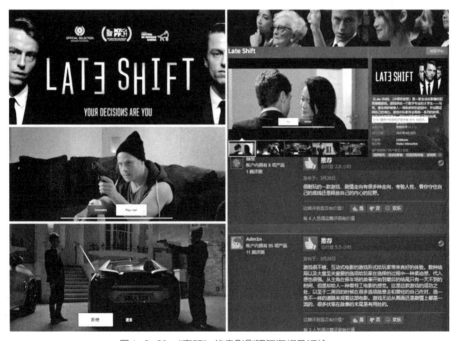

图1-2-20 《夜班》的电影剧照与海报及评价

"电影＋选择交互"是未来电影发展的一种模式，电影从业者一直在思考把观众推入电影叙事当中去，这样既能达到电影欣赏的终极目的——对观众的教化作用，又能增强电影的娱乐效果。尽管目前互动式电影还不那么完美，但目前出现的游戏电影已经为互动式电影的发展指明了方向。我们知道目前的互动式电影在叙事、身份认同、交互方式等层面还有许多问题有待改进，但可以预见，电影与游戏的融合必定是一个趋势，随着在内容创作、美学层面的不断递进与成熟，互动式电影将会集电影和游戏的优点融于一身，成为极具感染力的叙事新载体。

小结

本节讲述和分析了电影艺术的独特性是源于电影不断的发展和演变，阐述了电影的发展简史，电影视觉艺术源于绘画，由黑白到彩色、由无声到有声、由平面视觉发展到 3D 立体再到 VR 虚拟现实，最后讲述了电影发展的互动意义。通过本节的电影知识梳理，构建了一个电影成长的大树模型，树根部分是过去，树枝部分是未来，电影作为叙事的媒介，就是树干。不管电影未来如何发展，朝哪个方向发展，作为叙事的"树干"都不会在本质上有所改变，它只会长大、长粗、长高，电影这棵"大树"会越来越枝繁叶茂。

思考题

1. 试通过比较、研究绘画与电影的视觉呈现来阐述绘画是电影的根源。
2. 请分析观看无声电影与有声电影的区别，分析声音对视觉会产生什么影响。
3. 请结合电影《敦刻尔克》谈谈为什么好莱坞的导演在数字技术高速发展的今天，还需要采用胶片摄影机来拍摄电影？
4. 彩色电影的拍摄技术早已成熟，可是今天依然还有很多导演拍摄黑白电影，请结合电影《我的父亲母亲》谈谈拍摄黑白电影的意义。
5. 3D 电影实现了立体的效果，请谈谈为什么人们还是喜欢看 2D 电影，甚至还将 2D 电影称之为"良心电影"？
6. VR 电影为什么只能做短片，而不能做长片？请谈谈 VR 电影的特点与技术。
7. 互动式电影实现了，但是如何实现多人观看？如果每个人手中都有遥控器，电影屏幕如何处理？
8. 未来电影会以什么样的方式呈现呢？

参考文献

[1] 方龙，2015. 从默片《艺术家》看电影的有声与无声 [J]. 现代电影技术（05）：33-35.

[2] 车琳，2019. 从走出屏幕到进入电影——3D 电影技术的历史与现状 [J]. 当代电影（01）：84-91.

[3] 苏月奂，2020. 3D 电影产业悖论解析 [J]. 东北师大学报（哲学社会科学版）（01）：42-47.

第三节　电影视觉艺术欣赏的特点

电影集文学、摄影、音乐、舞蹈、美术、动作、光学等于一体，是一门综合艺术。过去一段时间，人们的观看兴趣转向电视，电影市场一度低迷。进入 21 世纪，

由于手机等电子产品的发展，电视慢慢淡出人们的视野。目前，人们观看电影的方式要么是使用手机等电子设备，要么走进电影院，身临其境地体验电影带来的视听享受。电影既具有大众娱乐的功能，同时又兼具教育的功能。电影已成为人们的文化生活重要的一部分。

一、电影视觉艺术欣赏获得的情感性感受

电影情感理论早期是以卡尔·普兰丁格"认知—知觉"（Cognitive-perception）理论为基础，以这个理论的构建思路与途径为述评对象。普兰丁格认为电影的情感理论由开始起步专注于意识层面的文本、语境因素，发展成为"电影激发观众情感"的意识与无意识相结合的研究层面。普兰丁格的"认知—知觉"理论，将认知主义与精神分析相结合，来给电影观众情感的类型分类，强调情感的意识，探讨情感运作的联觉轨迹与观众激发模式是源于自动性、无意识层面。**电影艺术欣赏可以陶冶情操，而情操的来源在于情感的动机，也就是我们在观看电影的时候，接受电影带给观众的情感性的感受，从这种感受中获得精神升华。**因此电影艺术欣赏可以获得情感性，从这种情感性里面人们获得对自身的认识，对身份的认同。

1. 电影艺术欣赏的感受

电影激发观众的情感有三点：第一点是要认识电影是感受的艺术；第二点是通过电影去激发观众的情感；第三点是"观众意识"是认知电影理论的最新研究。克里斯蒂安·麦茨关于"电影叙事为什么能被观众理解"早期的认知主义电影理论主要是基于叙事的，并未涉及观众情感问题。大卫·波德维尔在自己的著作中多次阐述过"自己的观众叙事认知描述是缺乏情感考量的"。认知主义者在围绕着观众对电影叙事如何反应的文本分析中，引入了观众情感、情绪的刺激因素，对诸如移情、虚构情感、类型情感等范畴进行了深入的研究。电影的情感与情绪理论遂成为认知主义电影理论新的热点议题之一，获得了诸多学者的关注。这一理论中具有一定总结性与开创意义的是卡尔·普兰丁格的研究，他对观众的不同层级的情感类型进行概括，并且试图将认知主义与精神分析理论结合起来，更强调情感运作的无意识性，从而建构了"认知—知觉"理论。

电影艺术欣赏是以观众审美的直接感受为目的的，它的特点是审美感受的直接性。电影呈现出来的影像与观众的真实生活接近，通过视听的渠道，把信息传达给观众，并作用于观众的感官，引起观众的生理或心理反应，观众在观看电影之后，会自我推动一系列的思维活动，这种由形象推进的思维，我们称为观众的感受。

《美丽的大脚》片段

杨亚洲在2002年导演的影片《美丽的大脚》（如图1-3-1），讲述了一位普通山村妇女对自身命运价值与情感的寄托与追求。张美丽（倪萍饰）是一名农村教师，她唯一出众的地方就是那双能穿43码鞋的大脚，她总觉得自己这辈子不太成功，所以竭尽所能地让村里的孩子接受好的教育。《美丽的大脚》并不想片面地去追求情节的离奇曲折，而是试图在情节的自然流动中，最大限度地揭示隐藏

在人性最底层的冲突与矛盾，从而把人物最朴实无华的情感和善良的内心通过镜头语言、画面结构表现出来的张力，引向了深层、引向了人性的深处，感动了无数的观众。

图 1-3-1 《美丽的大脚》剧照／导演：杨亚洲

电影的传达效应，需要从主体与客体的关系来分析，也就是从表层意识上来看可分为两种：第一种是电影艺术世界也就是其影像系统的构成，在状态上，是已经直接表现为与生活中实际情形无异的形象、表象；第二种是电影的信息传达唤起观众对生活形式的经验记忆，此时其意识深层所浮现出来的，是一定的形象、表象。观众一谈及具体的电影作品，就会聊到电影的细节和电影所反映的现象，也就是观众的心里已经感受到某种信息，这种信息的来源就是传达的效应。

电影艺术欣赏的过程是一种情感和情绪变化的过程，观众在观赏电影的过程中，感受到电影的传达效应，把自己的心理活动指向并集中于影视作品的艺术形象上，形成审美注意，即进入影视作品所描绘的世界中。西方学者对于这种情感产生的研究，分成很多学派，在此讨论其中三种学派的理论：**移情审美效应**、**客观审美效应**、**结构同形审美效应**。

移情审美效应：移情审美效应是基于移情说，而移情说是因"移情"的概念而得名的美学理论。德国实验心理学家罗伯特·费舍尔提出人类可以通过自己的心理活动，将自己的感情加到其他对象的身上，使其他对象具有同样的情感和审美意味。罗伯特·费舍尔认为将自己的情感融入作品中，通过作品的传达效应，使观看者具有同样的感受。德国心理学家李普斯提出并确定了审美移情理论，20 世纪初，这种理论得以广泛流传，并成为各种形式主义艺术流派的理论基础。德国启蒙运动时期的哲学家赫尔德指出，美是在艺术对象和自然对象中生命和人格的表现。德国学者格罗斯从心理学中的生物进化论观点出发对审美发生学进行了研究，他从生理学角度解释移情是一种内模仿。

客观审美效应：美学理论探索中也有否定美的主观性，把审美等同于客观事物或客观事物固有的属性，认为美感就是对美的反映的各种美学理论。这些理论不仅是最早探讨美的理论，也是影响很大的美学理论，其核心观点是"美是客观的，美在于事物本身，美是独立于主体意识之外的"。这些理论分为两派：一派认为美在

物质对象的形式规律或自然属性，如事物的某种比例、秩序、有机统一、黄金分割等，以毕达哥拉斯学派、亚里士多德、狄德罗、车尔尼雪夫斯基、现代实验美学为代表，另一派认为美在物质对象体现着某种客观的精神、理式、理念等，以柏拉图、黑格尔为代表，从事物的本身去解释美的理论有其合理的一面，表现在具有朴素的唯物主义倾向，抓住了美具有感性形式这一点。但这些又是片面的，将美看作与人无关的存在，离开人类社会谈美，是不能解决美的本质问题的。

客观审美效应认为美是客观的，审美离不开人类社会，并具有一定的社会性基础。客观性与社会性是相互的，客观审美具备两种同等内在关联的内核，客观存在的事实具备审美的效应，而客观事实源于社会、作用于社会。20 世纪 50 年代，李泽厚在美学研究中提出"美的基本特征之一是它的客观社会性"。通常来说，所谓美的客观社会性，就是指美不能脱离人类社会而存在，进一步可以理解为美的另一基本特征是它的具体形象性：美是形象的真理，美是生活的真实。

结构同形审美效应：格式塔学派提出结构同形审美效应，这一学派认为审美效应的感知是在主观和客观传递效应前，对具体的同一结构的感知，就像观众本来就具备认识社会并了解社会同一故事的能力，当观众看到电影讲述同样的故事时，会被感动。也就是导演传达给观众是文本本身就是我们已经感知过的文本，因为有同一的认识，会触及心理，并达到情感的升华。20 世纪初，在德国兴起的格式塔学派是心理学的重要流派之一，格式塔学派主张人脑的运作原理是整体的，"整体不同于其部分的总和"。例如，我们对一朵花的感知，并非只从对花的形状、颜色、大小等感官印象而来，还包括我们过去对花的认知和印象，汇总后才是我们对花的感知。

关于电影的传达效应，我们以意大利导演维托里奥·德·西卡的电影《偷自行车的人》（如图 1-3-2）来进行分析。第二次世界大战后，意大利罗马的失业率和贫困率都居高不下，主人公安东尼奥赋闲达两年之久，终于被介绍到广告张贴所工作，但有一个条件，他必须有自行车才能工作。妻子当掉了家里所有的床单才赎回被当掉的自行车。第二天一早，儿子布鲁诺就为爸爸擦好自行车，妻子为他准备好

《偷自行车的人》
片段

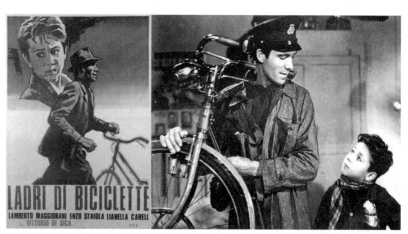

图 1-3-2 《偷自行车的人》剧照／导演：维托里奥·德·西卡

午餐。父亲因为这份工作,还拥有一辆自行车,而成为儿子的骄傲,父子之间的情感感动了电影院的观众。当时导演起用的是非职业演员,他们的表演充满生活气息,感动了无数观众。特别是在当时,第二次世界大战刚结束,多数民众生活艰难,因此对电影中的场景深有同感。

2. 电影艺术欣赏的情感力量

电影是传达情感的媒介之一,电影是为了唤起大众对情感的认同,很多电影都是以普通人的遭遇为主线,用观众易于接受的单线故事,立足现实和理想的冲突,在社会价值观框架下通过情感来叙事。观众坐在电影院里,在观看电影的过程中产生情感上的共鸣。

3. 电影艺术欣赏的补偿力量

心理补偿是指人们因主观或客观原因引起不安而失去心理平衡时,企图采取新的发展,借以减轻或抵消不安,从而达到心理平衡的一种内在要求。

电影作为一种文学媒介,观众在欣赏电影的时候,能获得电影文本中叙事的情感资源,当这种资源的展现与观众的情感互补时,观众就能获得情感补偿,从心理上获得某种安慰。

《集结号》(如图1-3-3)是冯小刚导演2007年出品的战争片,影片讲述了解放战争期间,九连连长谷子地执行一项阻击战的任务,他与团长约定以集结号作为撤退的号令,当战友一个个阵亡,谷子地对号声是否响起心存疑问,并发誓要找到真相的故事。退伍军人和军烈属在观看这部电影时,会接收到一个信息,就是历史不会忘记曾经为和平牺牲的每一个人。

《集结号》片段

图1-3-3 《集结号》剧照 / 导演:冯小刚

《康定情歌》由江平执导,该片是2010年纪念甘孜藏族自治州成立60周年的献礼片,讲述了解放军李苏杰跟藏族女孩达娃长达60年的爱情,通过两代人的爱情故事来反映甘孜藏族自治州成立以来的社会变迁,并歌颂了纯真的爱情。该片于2010年10月28日在好莱坞中美电影节上作为唯一指定开幕影片播放。《康定情歌》被称作一部藏汉同胞水乳交融、体现民族团结的爱情史诗电影,该片打破了传统意义上主旋律电影的说教风格,出乎意料地脱离传统主旋律影片的窠臼,不仅将观众耳熟能详的民歌《康定情歌》演绎出了令人惊喜的多个版本,

而穿插在整部影片中的经典歌舞，还开启了"新民歌电影"这一崭新的电影类型（如图 1-3-4）。

《康定情歌》
片段

图 1-3-4 《康定情歌》剧照 / 导演：江平

4. 情感的体验过程

情感的体验过程就是人面对客观事物时会采取各种态度的一种心理过程。人们在面对和认识客观事物时，总是带有某种情感的倾向性，会出现一种独特的态度体验，并产生特定的情感。相对而言，情感过程是心理过程的一个展现面。心理学家根据情感色彩的表现程度，将情感的体验过程分为三个层次，分别是情绪、情感和情操。从情感的性质和状态来分，可分为正性情感和负性情感。正性情感表现为人的情感活动十分丰富，总是表现得欢欣喜悦、轻松愉快；而负性情感就表现为一种消极状态，其特征是情绪低落、焦虑、脆弱和易怒。

在电影的情感体验过程中，观众可以感受到电影表达出的情感，观众会随着这种情感产生心理变化。因此，当观众喜欢让人高兴和开心的电影时，会去看喜剧电影。

《泰囧》（如图 1-3-5）是由徐峥自编、自导、自演的喜剧电影。《泰囧》中最大的笑点是角色，其中各种有创意的台词和反应也令人捧腹。在飞机上徐朗（徐峥 饰）对王宝宝（王宝强 饰）说："你脑子是不是进了水？"王宝宝傻傻地说："你咋知道的？"引起观众哄堂大笑。《泰囧》在设计喜剧结构上，将快乐的因素通过有效的创意传达给观众，让观众在欣赏电影的过程中获得心理上的愉悦感，从而实现电影传递情感的功用。

5. 情感的抚慰功能

人的情感源自大脑，大脑神经受到刺激后，发生情绪的反应，通过神经系统表现在人的动作和表情上。纽约大学神经学专家约瑟夫·杜勒发现人脑中有形如杏仁的神经细胞核团位于边缘系统圈的底部，脑干的上端，它共有两个，分列脑的两侧，称其为杏仁核，它专司情绪事务，若将杏仁核与脑的联系割裂，则出现"情感盲"。例如，一个病人因严重癫痫而进行外科手术，切除了杏仁核，其后他

图1-3-5 《泰囧》剧照／导演：徐峥

《泰囧》片段

变得对人毫无兴趣，离群索居。虽然他具备完好的会话能力，但再也不认识亲朋好友，甚至连母亲也认不出来，亲人对他的冷漠痛苦不堪，而他却麻木不仁。鉴于这种现象，研究人员判断人有两个大脑，一个是理智大脑，另一个是情感大脑。电影作为情感传递的媒介之一，可使观众在观影过程中产生"共鸣"，并达到"移情"的效果。此外，电影作为情感艺术的媒体作品，电影人会设置情绪起源—情绪积累—情绪激化—情绪释放的一个过程，观众可以通过电影释放自己内心的情绪。

文牧野导演的电影《我不是药神》讲述了印度神油店老板程勇（徐峥饰）日子过得窝囊，店里没生意，老父病危，手术费筹不齐，前妻还要把儿子的抚养权给夺走。正当这时，店里来了一个患者，要他从印度带回一批仿制的治疗白血病的特效药，好让买不起天价正版药的白血病患者能生存下去。百般不愿却走投无路的程勇，意外因此一夕翻身，平价特效药救人无数，让他被病患封为"药神"，但随着利益而来的，是一场让他的生活以及贫穷病患性命都陷入危机的多方拉锯战。这部电影的主题具有一种情感抚慰的功能。与《我不是药神》类似的是《达拉斯买家俱乐部》（导演让-马克·瓦雷），这部电影2013年在美国上映，比《我不是药神》早了5年，其在第86届奥斯卡金像奖颁奖礼上获奖无数。这部影片根据罗恩·伍德鲁夫的真实经历改编，主要讲述了罗恩·伍德鲁夫被诊断出感染上艾滋病毒之后，与病魔和美国食品及药品管理局斗争的故事。《我不是药神》的上映，说明社会开始正视这些问题的存在，人们除了看商业片时的一笑而过，我们还能因为这类电影产生共鸣和思考。在两部电影中（如图1-3-6）观众享受到的情感抚慰是不同的，一种是个人与人性之间的决斗，另一种是群体与体制之间决斗。

《我不是药神》片段

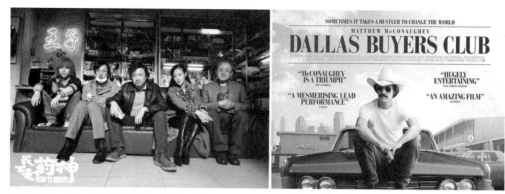

图 1-3-6 《我不是药神》海报／导演：文牧野（左）《达拉斯买家俱乐部》海报／导演：让－马克·瓦雷（右）

二、电影艺术欣赏带来的求真性

不管学者们从什么角度，采用什么方法论来解释电影，都有一个问题是不能回避的，那就是电影同现实的关系。电影视觉艺术欣赏给观众带来的求真性，也就是电影的真实性是从现实物象与电影影像的关系入手，以观众感受到的"真实感"为线索，梳理电影各个组成要素及一些相关电影学理论，以求能进一步阐明**电影是以"真实"为生命、以"真实"为基本评价准则的一门艺术**。从影像语言看，电影是摄影机现场实录，获得的影像及影像运动的方式合乎人对物象和运动的感知，以让观众感受到"真实"。电影与其他艺术门类相比，是最具"真实感"的一门艺术。它的立足之本、艺术目标及评价标准都牢牢地建立在"真实感"之上。比起绘画、音乐、雕刻等艺术门类，电影的特征就是高度逼真。因此"真实感"或者"真实性"成为电影的美学特征。安德烈·巴赞作为法国战后经典电影理论的一代宗师，1945年发表了电影现实主义理论体系的奠基性文章《摄影影像的本体论》。他宣扬的摄影影像本体论和真实美学形成与蒙太奇理论不同的电影美学体系，开拓了电影研究的领域，他确立了人类学电影的美学基础——真实性。

关于电影的真实性或求真性，谢晋导演的电影《高山下的花环》（如图 1-3-7）就是一个很好的案例。影片根据李存葆的同名小说改编，塑造了梁三喜、赵蒙生、靳开来等一批个性鲜明的人物，反映了对越自卫反击战中战士们在血与火的洗礼中经受的考验，以及他们一心为国，以保卫国家和人民的安全为己任的高尚品质。这部作品将真实的生活展现得淋漓尽致，谢晋导演在这部影片中运用双线叙事，最大的艺术特点就是真实地展现部队的情况，人物真实，场景真实。

《高山下的花环》片段

三、电影艺术欣赏激发的再创造性

电影艺术是创作的艺术，一种创作是电影本身的创作，也就是电影的完整呈现；**另一种创作是观众的创作，就是观众看电影时产生的丰富联想**。观众在看电影

图1-3-7 《高山下的花环》剧照／导演：谢晋

时，不仅是观看影片，还调动自己的想象力、体验能力和感悟力，通过对电影中的视觉形象符号的解释、解码，不断把画面中包含的丰富内容复现出来，而这种复现必然渗透着自己的人格特征、心理内涵和精神意义。欣赏电影后，电影文本激发观众的二度思维，我们把这一现象叫作再创造性。

电影视觉艺术欣赏是人们对自身所创造出的电影作品中的艺术美，进行审视和体验，是人们观赏电影时的一种精神活动，同时也是一种特殊的认知活动。这种精神活动又可分为两个层面：第一层是被具体的艺术形象带到特定的具体艺术氛围中，引起人们思想感情的波动；第二层是每一位观赏者又根据自己的思想感情、生活体验、艺术素养、审美经验等来理解或解释所鉴赏的艺术形象，产生因人而异、不尽相同的思想感情上的变化。由此可以看出，电影欣赏同时带有一种艺术再创造的性质，这种再创造特性是电影的一个重要性质。当然，由于人们所处的时代和角度不同，不同时期的人对同一艺术形象观赏的角度与理解也会不同。正因如此，才使中外电影史上众多的优秀作品具有永久的魅力，吸引着人们不断地欣赏，不断地激起人们再创造的欲望，满足人们精神生活的需要。

电影审美教育在给观众提供精神享受的同时，也培养和促进了观众的创造能力。电影艺术所涉及的领域广泛，内容丰富，通过电影艺术鉴赏活动，观众可以了解不同时代、国家、社会阶层和民族的人的生活面貌、性格特征、社会关系等，加深对自然、社会、历史、人生的认识，大大地拓宽了视野。电影审美教育能够激发灵感、活跃思维，对于提高观众感知能力，丰富想象能力，发展创造能力，培养形

象思维能力都有明显的效果。通过电影审美教育，将形象思维和逻辑思维有机地结合起来，能有效地开发观众的创造力。例如，科幻片、动画片、科普片、科技博览片等，把抽象的科学知识形象化，将科学家的探索精神、科学世界的浩瀚神秘、科学成果如何造福于人类，通过屏幕形象地表现出来，使宏观和微观的科学世界以动感画面的形式展示在观众面前，使观众从中获得审美愉悦，并对影视作品中科学探索的内容展开联想甚至大胆预测，还可以锻炼观众的创造性思维和创造能力，从而使美育与文化知识的传授相辅相成。科学的神秘、科技给人类带来的巨大变化及未来广阔的发展前景等，都会激发观众对科学的兴趣和向往。

电影是如何激发观众的再创造性，在第三章中关于影评的写作部分将详细讲述，实际上就是观众再创造性文本的体现，观众可以通过文字的方式将自己的感受写出来，形成既来源于电影同时又区别于电影的资料，这些资料就是再创造性的文献。

关于电影的再创造性我们可以研究克里斯托弗·诺兰的电影《星际穿越》（如图1-3-8），这是一部科幻片，讲述了飞行员库珀（马修·麦康纳 饰）对人类未来充满着责任感，他针对宇宙虫洞的新发现，尝试探索太空行走的极限，在宇宙中进行星际穿越的故事。这部电影中出现了"第五维空间""虫洞""星际穿越""黑洞""墨菲定律"等概念，而电影无法将这些概念完全通过视觉语言展现出来。"第五维空间"是对物理

《星际穿越》片段

学、航天、宇宙、太空知识等系统工程的解析，不可能通过短时间的观看使观众明白这个概念，但观众可以感受到"第五维空间"带来的新理念和视觉效果并激发观众的好奇心，观众会在观影的同时尽量了解"第五维空间"，甚至会在观影后专门去了解"第五维空间"所包含的意义。所以电影的再创造性，这个创造不是电影的文本本身，而是通过观众思维来再创造。

图1-3-8 《星际穿越》系列海报／导演：克里斯托弗·诺兰

《惊魂记》是由阿尔弗雷德·希区柯克执导，安东尼·博金斯、珍妮特·利等主演的惊悚片，于1960年在美国上映。《惊魂记》讲述了玛莉莲在浴室中被精神

分裂的狂人杀死，玛莉莲的姐姐和男友加入警方的调查，在逐步侦查后终于揭露狂人杀人真相的故事。其中有一段戏，讲述玛莉莲拿到公司老板要她存入银行的4万美元现金后，怀着忐忑不安的心情，准备卷款逃走，这时镜头刻画了她既不安又贪婪的心理状态，她在收拾衣服时，镜头里出现4次现金（如图1-3-9），但究竟现金在镜头里出现几次呢？最终的答案是8次，为什么呢？因为玛莉莲还看了4次，那4次现金在镜头外，镜头展现出来玛莉莲通过8次的反复观看，金钱的诱惑最终让她选择了卷款逃走。这就是电影导演强大的再创造能力，通过有限的镜头展现无限创造力。

《惊魂记》片段

图1-3-9 《惊魂记》剧照／导演：阿尔弗雷德·希区柯克

小结

本节主要讲述了电影艺术欣赏的特点，从三方面进行了分析，即情感性、求真性和再创造性。在情感性的阐述中，将情感与感受进行融合，因为只有通过电影视觉艺术的欣赏，才会有个人的感受，一切电影视觉艺术欣赏活动都是对艺术形象的审美感受，通过感受而达到个人情感的升华。电影相较于其他艺术形式更具有真实性，观众通过电影制造的"真实"而联想到自身，从而形成了电影文本的同构性。电影的再创造性反映在观众通过观看电影，产生丰富的联想，在影片内容的基础上，形成自己的独特观点。电影视觉艺术欣赏使观众获得屏幕之外的对于社会、人生和历史的深刻理解。

思考题

1. 用电影的情感性立意点来阐述"电影既要肩负起大众娱乐的功能，同时又要肩负人类精神文明发展"。
2. 阿方索·卡隆的电影《地心引力》是一部纪录风格的电影，剧情简单，它是通过什么手段来向观众传达情感的？
3. 贾樟柯的电影《三峡好人》是一部纪实风格的电影，请谈谈影片的真实性给你带来的感受。

4. 欣赏阿尔弗雷德·希区柯克的电影《惊魂记》，请用拉片的方式，谈谈导演的镜头语言给观众带来的再创作力。

参考文献

[1] 卢康，2020. 电影如何激发观众的情感——卡尔·普兰丁格认知—知觉理论述评 [J]. 北京电影学院学报（06）：12-21.

[2] 范向军，2011. 对绘画艺术教育中绘画鉴赏的再创造性质的认识 [J]. 美术向导（01）：82-83.

第四节　电影视觉艺术欣赏的审美

电影只有百余年的历史，相对于人类漫长的历史而言，它的年轻性和艺术性为它带来巨大的活力和魅力，电影给全世界大众带来了娱乐，带来了精神的享受，更是大学生的"宠儿"。当代大学生观看电影的渠道非常多，电影已成为年轻人精神生活的必需品。托尔斯泰在《艺术论》中认为：**"艺术就是美的灵魂，艺术的目的是教育，既是'智'的教育，也是'心'的教育，还是整个人的教育。"** 文学大师的这一观点，对我们今天进行电影教育不无启示。正确地引导大学生进行电影视觉艺术欣赏，电影艺术的审美特征和审美功能对大学生的人格和三观的形成有非常积极的意义。自从 19 世纪科学心理学诞生以来，近代心理学的发展十分迅速，审美心理学得到了深入的研究。从电影艺术的角度来看，由于电影学和电影事业的推进，电影艺术的创作者越来越重视对创作主体和欣赏主体的研究，进而重视创作心理和欣赏心理的研究。

电影视觉艺术的审美心理涉及电影的心理学、电影观众学等多个学科，其核心是观影心理结构。在这一领域内，应有观众的深层心理、观影的视觉心理、观影的文化心理、观影的情绪心理、观影的社会心理几个分支。观影的深层心理是探讨影像与人的深层愿望之间的内在联系，以及深层愿望如何借助影像得到替代性的满足、替代性宣泄及升华的过程，这方面的研究以拉康的镜像阶段论为基础，对观影视觉心理的研究，以阿恩海姆的格式塔心理学为基础。

一、电影视觉艺术欣赏对审美的选择

电影视觉艺术的欣赏是被动接受的过程，观众坐在电影院里被动地接受电影作品，观众对电影呈现出的内容可以接受也可以不接受，甚至可以批判。观众观看电影是有一定目的性的，当他认为电影与其心理需求相匹配的时候，他的内心会有一种满足感；如果观众带着某种需求去看电影，而得不到他想要的结果，就会有一种失落感。审美情境作为审美活动得以发生、发展的效应环境和关系系统，勾勒出主体的文化认知图式，分析艺术语境中审美意图的表现形态，描述不同情境中的审美主客体的愈合方式及情感反应模式，进而梳理审美判断的多重标准。

通过比较不同文化区域中的审美事实,分析在审美情境中审美主体与不同文化区域中的审美客体发生关系的方式,勾勒美感与文化、美感与人、美感与审美情境等的多维关系,综合研究美感的复杂性,从而使美感研究做到理论建构与审美实践相结合。

《中央车站》(如图1-4-1)是由沃尔特·塞勒斯导演,乔·伊曼纽尔·卡耐诺、沃尔特·塞勒斯等人主演的巴西电影。影片讲述了现实又拜金的朵拉,帮助失去母亲的约书亚去东北部去寻找他爸爸的故事。《中央车站》细腻真挚的情感如清澈的溪水洗涤了人们的心灵,这部电影就像爱的河流,流进每一个观众的心田。中央车站就是整个巴西社会的缩影,命运之神安排朵拉遇见约书亚,帮助约书亚实现寻父之旅的同时,她也找到自己遗忘很久的、对人生的希望,以及丢失多年亲情的感觉,他们在互相救赎中寻找感动,电影在她和他都流下了泪水之时,脉脉温情形成了情感的洪流。这是一个美而有趣的故事,人物鲜活、诚恳、现实感强烈。同时,朴素而自然的精神升华,爱和成长永远是最好的情愫。《中央车站》带给观众关于爱的审美感受,关于人性本善的审美教育。

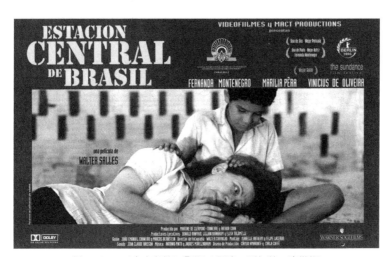

《中央车站》片段

图1-4-1 《中央车站》剧照/导演:沃尔特·塞勒斯

二、电影欣赏审美的心理过程

电影作为综合类艺术的媒介,在综合各门类艺术的表达方式和手段的基础上,通过视觉和听觉的展现,在多维的时空中通过屏幕塑造直观的视听形象,从而获得美的享受。观众对电影的欣赏过程同时又是审美的过程,在这一过程中,主体的审美心理经历了逐步深入的四个阶段:审美态度的形成;审美感受的获得;审美体验的展开,审美超越的实现;不同的审美阶段又表现出明显不同的特征。而对于电影欣赏来说,主体的审美心理主要经历了审美期待阶段(期盼)、审美融合阶段(建构、沉醉)和审美回味阶段(升华)这样一个过程。主体的审美心理过程是一个复

杂而微妙的过程。对电影艺术审美的每一阶段都是各种心理因素相互交织、作用的结果，充分体现其交叉性、综合性和不确定性等特点，因此，对主体审美心理过程的探析和把握也是一个需在审美实践中不断提高和完善的过程。电影欣赏审美是一个心理过程，我们把观众对电影艺术的欣赏过程可以具象为电影的准备阶段、观赏阶段、共鸣性高潮阶段、回味性思考阶段。

由霍建起执导的电影《那山 那人 那狗》（如图1-4-2）改编自彭见明同名小说，是中国为数不多的反映邮政题材的故事片。影片讲述了一个发生在20世纪80年代中国湖南西南部绥宁乡间邮路上的故事。即将退休的乡邮员父亲带着第一天接班当乡邮员的儿子走那条已走了二十多年的邮路，一路跋山涉水，父子的短暂独处却改变了原来微妙的关系，父子俩渐渐消除了心中的隔阂。

《那山那人那狗》
片段

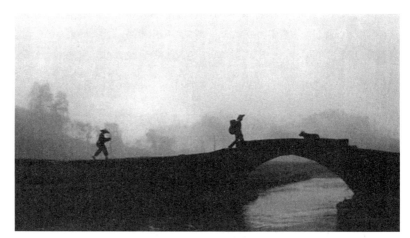

图1-4-2 《那山 那人 那狗》剧照／导演：霍建起

三、电影欣赏的心理因素

电影欣赏的心理因素实质上是电影欣赏的"内化"过程，是观众观看电影的同时，进行积极的思维活动才得以实现的，它包括的心理因素有感知、注意、情感、想象等。对于电影欣赏的心理因素而言，审美融合阶段是真正审美心理活动的开始，在这一阶段，通过感触、感知来建构客体的整体形象；通过感慨、感想来实现物我合一的"有我之境"。建构整体形象是第一步，也是前提和基础；而实现"物我合一"是第二步，是深化和沉醉。审美回味阶段的心理体现就是审美超越的实现，主体通过感悟、感慨从而超越"有我之境"升华到物我分离的"无我之境"。艺术的深度就存在于电影作品之中，但只有在人的艺术审美的层层深入中，它才显现出来；人性的深度本就深蕴于人的内心，在面对艺术作品时，在艺术作品激发下，它才显露出来。所以，审美的超越，既不是西方所谓的"宗教式"的超越，也不同于中国古代的"道德式"超越，而是对于美本身、生命本身的超越，它是人类对于实现自身超越的孜孜以求。电影作品表现出的"意韵"，即中国古典美学所说

的境外之象、韵外之致，非思想所能穷尽的意味，可感知却难以言说，可意得而难以强求。这一点也正体现了作品的深度和价值，它蕴含的是美的超越性，是一种更高的人性，而这种更高的人性，构成了艺术作品的永恒性和超越一切时空的共赏性。

在欣赏电影的过程中，观众的收获在于想象，这种想象发生在思维世界。想象在观影过程中有着特别意义，也是审美活动最具主动性的心理因素，是观众审美创造力的具体体现，我们称为审美想象。审美想象有两种形态：一种是补充性想象，电影艺术家在创作时，把一部分内容交给观众，让观众去想象，如前面讲过的诺兰执导的电影《盗梦空间》，电影是开放式结尾，陀螺有没有倒下，成为观众思考的问题；另一种是创造性想象，一部电影所反映的现实生活是客观具体的，观众在观看电影时发挥想象力，借助想象拓展影片的意蕴。这种意蕴是观众对电影欣赏的升华，是一种更高层次的"意韵"，也就是"境外之象、韵外之致"。

电影欣赏的三境界可用王国维《人间词话》中的治学三境界来阐述，"古今之成大事业、大学问者，必经过三种之境界：'昨夜西风凋碧树，独上高楼，望尽天涯路。'此第一境也。'衣带渐宽终不悔，为伊消得人憔悴。'此第二境也。'众里寻他千百度，蓦然回首，那人却在，灯火阑珊处。'此第三境也。"我们用这段话理解电影欣赏三个层次：电影的预告、电影的欣赏、电影的意韵。

电影审美教育有助于学生心理素质的提高，健康的心理是形成健全人格的基础。美的本质在于平衡与和谐，美育具有促进人格平衡发展的作用。**电影审美教育从直接影响人的情感入手，有助于人的心理结构完整、平衡、和谐发展**。对大学生进行电影艺术审美教育，让学生尽情领略优秀电影带来的美的享受。在培养全面发展的高素质人才的今天，我们需要重新认识与反思电影艺术这一普遍存在的文化现象，从而确立电影教育的价值。

电影《心灵捕手》（如图1-4-3）是一部经典的心理学题材电影，影片由格斯·范·桑特执导，罗宾·威廉姆斯，马特·达蒙等主演。影片讲述了一个麻省理工学院的数学教授，在学院走廊的公告栏上写下一道他觉得很难的题目，希望喜欢挑战的学生能解开答案，却无人能解。结果，一个年轻的清洁工威尔发现了这道数学题并轻易地解开这道难题。威尔智商很高，对数学研究有极大的兴趣，但他叛逆不羁，到处打架滋事，并被少年法庭宣判送进少管所。威尔遇到一位事业不太成功的心理辅导专家桑恩教授，在桑恩的心理辅导下，两人由最初的对峙转化成互相启发的友谊，从而使威尔打开心扉，走出了孤独的阴影，实现自我价值。《心灵捕手》是桑恩对威尔心灵救赎的一部电影，这部电影是每个人内心的一面镜子，既有普遍性，又意味着深层次的内心世界。其实每一个人都有自己的爱好，都有自己的长处，我们会不会是影片中的"威尔"？假如我们是"威尔"，那么我们如何面对生活，如何面对人生？假如观众是领导、老师、家长等，面对的是"威尔"，那么观众会思考自己会不会是"桑恩"？

《心灵捕手》片段

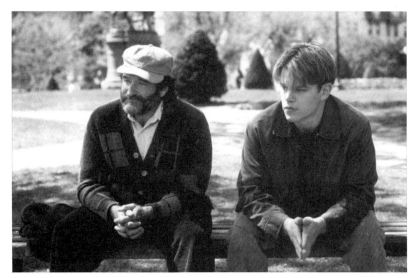

图 1-4-3 《心灵捕手》剧照／导演：格斯·范·桑特

四、电影欣赏与三观确立的关系

人们观影时会沉浸于电影的叙事中，会把故事中的世界对等自己所处的现实世界，会把对虚拟世界事件的思考与现实联系起来去指导自己的现实行为。所以电影作为文学阅读的当代重要媒介，与观赏者的三观形成有密切的关系，也就是说电影欣赏与人的三观确定有主观的关系。特别是青少年阶段，这个阶段是人初涉社会，开始形成自己的行为理论系统的时期；这个阶段欣赏文艺作品，特别是电影作品，对观众的三观形成影响是很大的。因此电影对观众三观形成的影响分为三个特征：第一是观众处于迷茫中，在观看电影过程中认同电影表达的观点，也就是电影影响了他；第二是观众已有自己的"三观"，当看到电影中表达的观点与自己相反，而自己又认同了电影的观点时，电影就改变了他；第三是观众的"三观"与电影作品中三观相符合时，会更加确定和相信自己的人生和事业的道路，坚定不移地走下去，这就是电影鼓舞了他。

《死亡诗社》（如图 1-4-4）是由彼得·威尔执导的一部励志电影。这部电影从一个全新的角度来思考教育，教师可否用不同于传统的方式来教育学生。基廷来到一所传统的贵族学校，中途接班，教授古典文学，第一节课就让学生撕掉诗集扉页上的导言，他让学生们根据自己的理解去解读作品。他的课堂不是死气沉沉，而是充满生命的张力、自由的气息和思想的碰撞。他让学生知道学习不仅仅是照搬教条。基廷的教学，启发了无数的教育者和被教育者反思教育的问题。《死亡诗社》通过讲述基廷老师与学生相处的故事，影响了观众的"三观"（教育的世界观、职业的人生观，以及不屈服于世俗、具有博大胸怀的价值观）。

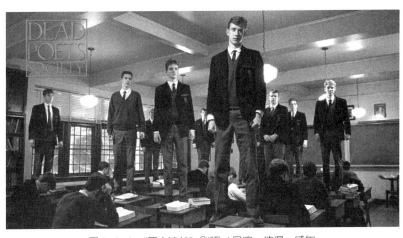

《死亡诗社》片段

图 1-4-4 《死亡诗社》剧照 / 导演：彼得·威尔

五、电影艺术欣赏的价值

电影作为一种阅读的媒介，在百年发展历程中，产生了数以万计的电影作品，其中不乏具有艺术性和思想性的优秀影片。这些优秀的电影作品可以鼓舞学生不断进步、陶冶学生情操、激发学生想象力。在高校通识课教学中，把优秀的电影作品引进课堂，能够充分利用电影形象、直观、表现力强的特点，让学生在电影欣赏中学习知识，学习做人，感悟人生。

1. 电影艺术欣赏的教育价值

电影艺术欣赏对观众具有教育的意义。电影艺术欣赏是一种以艺术作品为对象的审美活动，也就是通过对艺术作品的感知、体验、理解、想象、再创造等综合心理活动，来获得精神满足和情感愉悦。电影艺术的本质特征是审美，这决定了电影最本质和最主要的功能就是审美功能；但是由于电影具有形象性和感染性的特点，因此，电影同样具有教育的作用和功能。影视审美教育是一种情感教育，它的意义在于使大学生的精神境界得到升华，它是大学生认识世界的重要手段。影视艺术的综合性决定了它的教育功能的多维性，它能够把娱乐、教育、认知、审美完美地结合起来。影视审美教育对于开阔大学生的视野，健全心理、提高综合素质有着其他教育形式所难以比拟的作用。影视审美教育通过对美的欣赏与创造来陶冶大学生的心灵，提高其道德情操，有意识、有计划地培养和提高大学生的审美趣味和审美观念，激发他们的创新精神，丰富他们的文化知识和人生经历。因此，通过影视审美教育，使大学生在艺术教育中陶冶情操，是加强大学生人格的塑造与培养的基本途径之一。

电影艺术欣赏的教育价值体现在对事物的认知。电影的特点是用画面将现实展现在观众面前，并且通过声音、情感传递到观众的心里。通过电影呈现的内容与观众产生共鸣，使观众产生审美评判，对电影观念的认同感，甚至对自身的反思。

电影《可可西里》（如图 1-4-5）是陆川导演于 2004 年拍摄的环境保护题材的剧情片。影片讲述了记者尕玉和以日泰代表的巡山队员为了保护可可西里的藏羚

图 1-4-5 《可可西里》剧照／导演：陆川

《可可西里》片段

羊和生态环境，与藏羚羊盗猎分子顽强抗争甚至不惜牺牲生命的故事。观看电影时，观众会对可可西里的自然生态的破坏感到痛心，痛恨盗猎行为。这部电影通过镜头语言，既展现了可可西里的美，同时又歌颂了那些用自己的生命去护卫藏羚羊的英雄。电影中刘栋在沙漠搬东西的时候不幸踩到一处流沙，短短几分钟就被流沙吞噬了。看到这一幕，无数的观众在银幕前静默、反思，这种痛苦来自电影对个体的教育，让观众思考生命存在的意义，反思自己能为这个世界做些什么。电影告诉观众生命的完整性和存在的意义，并叙述人类与自然环境相处的规则。

2. 电影艺术欣赏的文化价值

电影教育主要是审美教育，同时也是一种文化传播。文化和教育是有区别的，文化是熏陶的结果，是无声的教育，而教育是被动式接受，文化是可以被传承的，而教育是从零开始培养的结果。孔子曰："兴于诗、立于礼、成于乐。"这句话告诉我们，诗、礼、乐是人生修养的三个层次：人的审美感由"诗"引发，品格德行靠"礼"来规范，而这两者最终要通过艺术来完成。"乐"是"和"的本质，"乐以道和"，这里的"和"指的是各种异质的和谐统一。被西方誉为"美育之父"的席勒与孔子在美育方面不谋而合，在《美育书简》中，席勒提出："只有美的观念才使人成为整体。"在他看来，艺术教育的目的在于使人们的"感性和精神力量达到尽可能的和谐"，"人的完整"与否取决于这种"和谐能力"。所有的艺术，都必须诉诸接受者的审美情感。电影与其他艺术相比，具有更为强烈和直接的特点，它以其特有的传播方式、逼真的画面震撼力、强烈的视听综合感官冲击力，深入人的心灵。

在李安执导的电影《卧虎藏龙》（如图 1-4-6）里我们可以找到电影视觉艺术欣赏的文化价值所在，这部电影告诉观众一种文化现象，那就是江湖。李慕白（周润发饰）提点玉娇龙所说的"舍己从人，不能我顺而背"正是道家以柔克刚的真谛。俞秀莲这一重要的女性角色是影片中儒家形象的代表，完美地体现了"仁、义、礼、智、信"的行为准则。她尽力遵守传统的伦理道德观和贞操观，重礼数、讲仁爱，儒家的纲常礼教在俞秀莲心里早已根深蒂固。影片的另一主角玉娇龙，她虽是贵族小姐，却随性自在，对于"行走江湖"有着极度的向往，这与道家以自然为美，追求独立自由的人格、追求素朴洒脱的人生态度相契合。《卧虎藏

《卧虎藏龙》片段

龙》为全世界观众带来极致审美体验的同时也展现了中国文化的内在魅力。观众在欣赏电影《卧虎藏龙》的同时，也感受电影所表现的东方文化的意蕴。

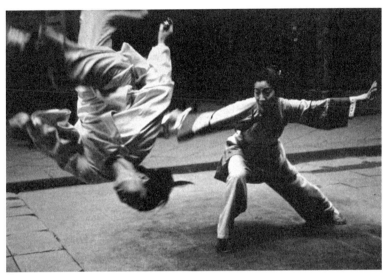

图1-4-6 《卧虎藏龙》剧照／导演：李安

3. 电影艺术欣赏的精神价值

现代社会，休闲娱乐已成为一种体现生命价值、实现创造性生活的行为。1985年，尼尔·波兹曼《娱乐至死》（Amusing Ourselves to Death）一书出版，波兹曼在书中深入剖析了以电视为主的新媒体对人思想认识、认知方法乃至整个社会文化发展的影响，令人深省。波兹曼认为，电影及电视媒体必然成为人类阅读的载体，这种载体终将替代印刷品。**电影毫无疑义地会成为人们精神价值获取的重要渠道**，通过这个渠道，电影以前所未有的艺术力量将精神价值输送给人类。这一生命价值的实现，同样需要我们站在人类"终极命运"的人文关怀的角度，对娱乐的主体予以足够的关注。早在古希腊时期，人们就认识到娱乐与教育的关系，通过诗歌、戏剧等方式，去丰富人们的精神生活，人类社会的延续要靠物质和精神两方面的发展。中国历来重视在审美中娱乐，形成了丰富的审美性休闲的传统。庄子将人娱乐时的自由和谐状态转而视为一种审美心理之态，古代社会通过音乐、礼教活动、戏曲等娱乐方式来满足精神活动的需求。在五花八门的文化娱乐项目中，电影已经成为当代人主要的审美休闲文化形式。然而，今天的电影更多的是因休闲、娱乐而存在，其审美性的价值，却未能得到充分的发挥。作为审美休闲娱乐文化的电影，不仅有欣赏和解读的价值，也是休闲娱乐文化中审美创造最好的现代方式之一，可在娱乐教育中提高受众的视觉素养。一部优秀的电影都是既有精神传达的价值，也有文化的内涵。电影都是通过建构文化品质来传递精神，这才是电影的本体。

电影艺术欣赏的精神价值在电影《血战钢锯岭》中得到充分体现。这部电影由梅尔·吉布森执导（如图1-4-7），影片改编自第二次世界大战上等兵军医戴斯蒙德·道斯的真实经历，讲述了他拒绝使用武器上战场，并在对日战争中，凭借自己信仰和勇气，赤手空拳救下75位战友的传奇故事。《血战钢锯岭》看起来更像是一部以战争为主题的布教电影，但一切因其真实而不同，一个连枪都不愿拿的士兵，却在二战后荣获荣誉勋章的故事，乍一听不禁感觉荒诞，但梅尔·吉布森却以此为切入点，将那段本已被尘封的传奇，转化成这部感人至深的《血战钢锯岭》。这部电影向我们展示了精神的力量，让我们相信爱的力量，一个不愿意拿枪的人，却愿意上战场，凭借自己信仰，拯救被战争伤害的生灵。因此，从这部电影里，观众可以感受到爱与奉献。

《血战钢锯岭》片段

图1-4-7 《血战钢锯岭》剧照／导演：梅尔·吉布森

4. 电影艺术欣赏的政治价值

对于大学生来说，电影是他们一个重要的文化接受窗口。优秀电影作品寓教于乐，以情感人，向大学生揭示什么是"真善美"，什么是"假丑恶"。**电影艺术欣赏不是以说教和训诫为手段，而是赋予思想品德教育以生动而形象的内容与形式，借助影像的视听直觉，扬善弃恶，或启迪智慧**，或升华思想，或陶冶性情，产生道德教化作用，使大学生在真善美的熏陶和感染中树立起正确的人生观、世界观和价值观，自觉培养热爱祖国和人民、诚实善良、正直勇敢的美好品质。电影审美教育能激发人的情感，激发大学生炽热的爱国主义情怀，培养他们高尚的道德情操和健康的审美观念，使大学生形成丰富的情感世界，激发大学生对美的热爱与追求。因此，优秀、健康、积极的影视文化无疑是对大学生进行爱国主义教育，培养良好的道德修养和健全人格的重要途径。电影艺术欣赏的政治价值有三个层次。第一层次是电影成为政治的工具，发达国家的意识形态大多是通过电影媒介来传播的。欧美及亚洲多国都建立电影发展机制，从政府层面大力推动本国电影的发展。其目的有两个：一个是发展电影文化事业，另一个是通过电影传递本国的文化和意识形态，影响异国的民众。例如，日本动画片导演宫崎骏，他的电影作品受到全世界的追

捧，因为宫崎骏的动画，日本文化被全世界所认知，日本的动画产业也成为日本文化产业的代表。第二层次是电影成为国家管理机构思政教育的工具。在这一工具的使用方面，最典型的代表是美国。美国好莱坞的电影，向全球宣传美国的主流价值观。第三层次是电影本身就是关于政治的题材。首先这类题材的电影由于其敏感性对于创作者来说，是有一定的难度。比如《公民凯恩》，影片的拍摄是保密的，报业大亨赫斯特认为影片是在影射、攻击自己，因此提出抗议并企图以80万美元买下影片禁止其上映。其次就是事件的真实性和历史性，能否站在真实的历史角度进行展现和思考。最后就是艺术性，是否能够把政治事件以电影的形式再现，而不是拍摄成纪录片。

以中影集团为主制作的"建国三部曲"(《建国大业》《建党伟业》《建军大业》)就是政治题材的电影。

《建国大业》(如图1-4-8)(导演：韩三平、黄建新，2009年)讲述了从抗日战争结束到1949年中华人民共和国成立前夕发生的一系列事件。这部电影不仅还原了那个历史时刻，还通过电影的手段将历史人物活灵活现地展现在观众面前，还尽可能给予历史人物应有的尊重、理解，对蒋介石、李宗仁等人，都表达出对末路英雄的一种悲悯。

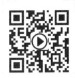

《建国大业》片段

图1-4-8 《建国大业》剧照／导演：韩三平、黄建新

《建党伟业》(如图1-4-9)(导演：韩三平、黄建新，2011年)讲述了从1911年辛亥革命爆发到1921年中国共产党第一次全国代表大会召开的10年间中国发生的重大历史事件。电影全景式地讲述辛亥革命、护国战争、五四运动等历史事件，准确地呈现了中国共产党诞生的历史背景。电影再现了中国近代那段风雨飘摇的历史，使我们再一次重温了老一辈革命家为了解救人民于水火之中，为了拯救危难中的国家和民族，历尽千难万险、不懈抗争，终于创建了中国共产党的艰辛历程，**对我们这些出生在新社会、沐浴在党恩下的年轻人，是一次很好的爱国主义教育。**

《建军大业》(如图1-4-10)(导演：刘伟强，2017年)，讲述了1927年第一次

《建党伟业》片段

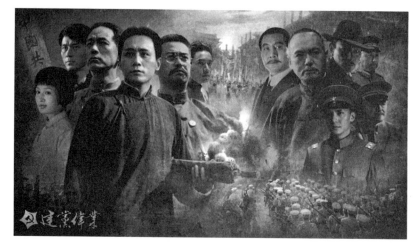

图1-4-9 《建党伟业》剧照／导演：韩三平、黄建新

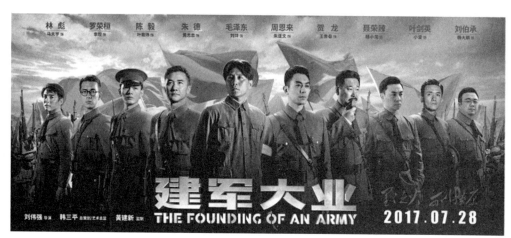

图1-4-10 《建军大业》海报／导演：刘伟强

国内革命战争失败后，中国共产党为了挽救革命，于当年8月1日在江西南昌举行武装起义，从而创建中国共产党领导的人民军队的故事。它是庆祝中国人民解放军建军90周年的献礼影片。影片通过众多的故事线索交代纷繁复杂的历史脉络，但同时叙述又相对集中。影片剧情分为两部分，前半部分讲述了南昌起义前的暗潮汹涌，起义成功为第一个高潮；第二部分则讲起义之后部队转战南方，在攻打城市时遇到重重困难，最后制定农村包围城市的伟大方针。这三部影片展现了建国过程的艰难，使观众能够通过观看影片，珍惜和把握当下国家和平建设的大好时机。

电影视觉艺术欣赏的政治价值体现在它可以对大学生的思政教育起到积极作用。从心理学的角度来看，一个大学生品德的形成要经历道德认识、道德情感、道德意志、道德行为四个过程，即"知、情、意、行"四个过程，这四个过程既相互区别又相互联系、既相对独立又相互渗透，它们共同组成品德结构的心理特征。观看优秀电影作品既是享受，也是教育，是提升自身修养，实现自身成长的有效途径。

韩国电影《辩护人》由杨宇锡编导，电影以20世纪80年代的韩国釜山为背景，以已故前总统卢武铉担任律师时负责釜林事件辩护的故事为原型，讲述了税务律师宋佑硕经历的改变其人生的五次公审，这是一部展现韩国黑暗政治的电影。韩国类似的反映韩国腐败、堕落政治的电影作品有《出租车司机》（张勋导演，2017年）、《1987：黎明到来的那一天》（张俊焕导演，2017年）、《铁雨》（杨宇锡导演，2017年）、《隧道》（金成勋导演，2015年）、《挖掘机》（金基德导演，2019年）、《南山的部长们》（禹民镐导演，2020年）等。

小结

在本节中，通过对电影视觉艺术欣赏的阐述，分析了电影视觉艺术欣赏对审美的选择、心理过程和心理因素的影响，以及电影视觉艺术欣赏对当代大学生三观确立的影响。电影的审美意识形态性因其性质决定特征，首先是电影艺术的视角直观形象性，指电影镜头语言、影像叙述和画面运动的视听感觉直观性，视觉直观性与画面镜头直观性构成电影叙事的本质特征；其次是审美文化及其大众娱乐性，指电影艺术作为大众文化及其大众传播的文化特质，其特殊的大众化审美效果和审美文化特征，使其审美性与大众通俗性、视觉文化性、影像直观性相联系，强调的是更为如临其境、如闻其声、如见其人的视觉真实性效果；最后是审美意识形态的寓教于乐性，指电影在艺术与现实社会的复杂关系中具有审美意识形态性质、特征和功用，强调电影意识形态的特殊性与自主性，但并不排斥电影的政治功能和道德功能。

思考题

1. 通过欣赏印度导演萨蒂亚吉特·雷伊的电影作品《大地之歌》，谈谈你对"电影之美"的感受。
2. 万玛才旦的电影《撞死一只羊》在视觉上有着特别的呈现，站在摄影的角度，谈谈你对画面审美的感受。
3. 曹保平的电影《烈日灼心》中运用了手持摄影的方式，呈现出纪录片式半纪实的影像质感，请分析导演为什么这样做？这样做对审美有什么作用？
4. 格斯·范·桑特的电影《心灵捕手》作为一部经典的心理学题材电影，请你站在当代大学生的角度，谈谈这部电影的审美意义。
5. 谈谈你观看陆川导演的电影《可可西里》后的感想，并站在当代大学生的角度，分析这部电影呈现了什么样的审美风格。
6. 如何通过电影视觉艺术欣赏来加强自我的品格建设，结合自己的观影感受，谈谈自己的想法。

参考文献

[1] 彭吉象，2002. 影视美学 [M]. 北京：北京大学出版社.

[2] 李波，2005. 审美情境与美感 [D]. 上海：复旦大学.

[3] 李天鹏，2019. 鲁道夫·阿恩海姆早期美学思想研究 [D]. 成都：西南交通大学.

[4] 周磊，2019. 基于《可可西里》的精神生态批评 [J]. 大众文艺（5）：28.

[5] 刘红，2008. 论影视对大学生素质教育的作用 [J]，电影评介（18）：71.

[6] 殷成洁，2016. 论心灵电影欣赏在高职德育中的有效运用 [J]. 连云港职业技术学院学报，29（1）：68-71.

[7] 张逸，2013. 论电影的审美意识形态性与艺术形式的构成论意义 [J]. 玉林师范学院学报，34（1）：72-76.

第二章　电影视觉艺术

本章概述：

　　本章重点讲述构成电影视觉艺术的技术和因素，分析形成电影画面视觉艺术的元素及特点。本章第一部分讲述了电影镜头景别的视觉艺术，通过对景别的阐述，叙述景别形成画面的含义，不同的景别是导演创作电影的叙事手段；本章第二部分讲述了电影的特效手段构成的画面视觉效果，电影艺术就是造梦的艺术，许多现实当中无法实现的东西可以通过特效来完成；本章第三部分讲述了美术设计的视觉效果，美术设计在电影构造中是不可缺少的，它涉及电影视觉形成的方方面面，美术设计师对电影场景、道具、人物、服饰、化妆的设计构成了电影画面的基本元素；本章第四部分重点讲述了电影剪辑形成的视觉效果，电影剪辑也叫作电影的第二次创作，特别是蒙太奇的剪辑手法，能够将电影画面视觉推向无比奇特的效果；本章第五部分讲述了场面调度对电影画面视觉构成的作用，在电影拍摄的过程中，导演在场面空间上对摄影师和演员的调度，对于画面构成是有特殊意义的，还有在时间与布景和视点的调度上形成画面的视觉效果是导演电影叙事的基本技巧，同时也构建了画面的视觉意义。**通过本章的学习，可以深入浅出地了解电影视觉艺术的构成。**本章将电影画面构成的理论和案例紧密结合，让电影视觉的基本理论变得通俗易懂，便于学生掌握和在实践中运用。

学习目标：

　　通过本章的学习，学生能够全面、系统地认识电影视觉艺术构成的基本理论，对电影中画面构成的各项知识能够理解和掌握，并运用到影视创作的实践中。

第一节　电影镜头景别的视觉艺术

镜头，顾名思义是指安装在摄影机前面的取景光学部件，也叫光学镜头，相当于人的眼睛，人眼是先将看到的事物映射到视网膜上，再传送到大脑，而摄影机是通过镜头将影像反映到成像板（CCD 或 CMOS）上，拍摄时根据所需画面的大小、颜色饱和度等选择镜头。电影学知识体系里还把电影呈现的画面称为镜头，也称为镜头画面，**镜头不仅指单纯的物体，还特指画面特点的形成**。镜头是摄影机捕捉一个动作或场景视觉信息的单位。相对于其他语言，镜头的语言，也就是电影语言，是对全世界所有文化都适用的，它是一门通用的语言，通过镜头语言，不同国家的人们都可以理解导演要表达的意思。镜头语言就是运用镜头摄制的特点制造影像去表达导演的意思，让观众明白导演想说什么。比如听力残障人士会用手势来表达他的想法。同样，电影导演和摄影师通过镜头来表达他们的思想，这就是语言系统。既然是语言，就有语法，镜头的语法是控制一部影片里所包含的视觉元素的结构和所表达方式的基本规则，而镜头是指从特定的角度对某一个动作进行记录。比如，导演对摄影师说，你从这个角度给我拍一个镜头，实质上就是从这个角度拍摄一个动态画面。镜头的种类很多，按照视线距离的远近，可分为各种景别的镜头，如远景、中景、近景、特写等；按照摄影机是否运动可分为固定镜头和运动镜头（运动镜头包括推、拉、摇、移、跟及升镜头）；根据描写可分为主观镜头和客观镜头；根据电影的形式可分为长镜头、空镜头、慢镜头、特级镜头等。

一、镜头的艺术

在日常生活中，人们观察眼前的对象时，有时会近看，有时会远望，有时会平视，有时会仰视和俯视，还会纵观全貌或细察局部。这是人们观察事物的方法，之所以这样，是因为通过变换观察角度可以全面了解事物。同样，电影摄影依据人的心理，为了适应人的观察习惯，采用了与人眼类似的视觉原理，我们叫作景别与角度。景别与角度的作用是即使是看同一对象，观看者也可以看到对象的不同画面。比如，看一个人，我们固定不动，看到的只有一个画面，如果我们改变位置，远看、近看、上看、下看等，我们就可以从多个角度观察这个人，就可以获得更多的信息。电影摆脱了原始的固定位置摄影之后，由早期的舞台或照相式的画面构图发展为多景别、多视角的镜头，这是电影艺术和摄影技术进步与发展的表现。

1. 景别

由于电影运用镜头语言来形成画面，所以不同的画面视觉内容是运用不同的镜头景别来完成的，不同的景别可以表现不同的内容，甚至表达不同的人物情感和思想，通过镜头景别形成的画面视觉塑造角色形象。

在电影的概念里，我们一般将镜头的景别分为 5 种，而这 5 种画面基本上由 5 种镜头来完成，他们分别是以下 5 种（如图 2-1-1）：大远景（广角镜头，12mm 以下的镜头）；远景（广角镜头，35mm 以下的镜头）；中景（中角镜头，50mm 的镜

图 2-1-1　景别与镜头

头）；特写（中角镜头，85mm 的镜头）；大特写（中角镜头，85mm 以上的镜头）。在用摄影机拍摄时，摄影机镜头越靠近被摄主体（对象：人），场景的范围会越小，画面的主体物会越来越大；反之摄影机离被摄对象越远，场景的范围会越大，画面的主体物会越来越小。所以取景的距离直接改变画面的容量。摄入画面的主体物形象，可能是人物、动物或风景，称为"景"。而画面的"别"就是指摄影机与被摄对象的距离，我们可以理解为景的"区别"，因为镜头的远近，使同样的画框里面的图像有区别，时大时小，时远时近。

景别的运用是导演与摄影师创作构思的重要组成部分，景别的运用是导演对画面的特殊构建，它的运用在于导演对电影画面表现主题思想的明确性，导演对视觉思路的清晰度，以及对剧情内容的表现力是否深刻。

比如，我们看陈凯歌导演早年的电影作品《黄土地》（如图 2-1-2），摄影师是张艺谋，他在景别的运用上极其独特，在表现陕北高原时，雄壮和辽阔的画面

《黄土地》片段

图 2-1-2　《黄土地》剧照（景别）／导演：陈凯歌

是用大远景拍摄的，而体现陕北汉子的腰鼓舞蹈用的是中景，表现陕北人的质感用的是近景，而表现主要的心理活动用的是特写镜头。

摄影机主要是由透镜镜片组成，其结构类似人的眼睛。眼睛之所以能看到物体，是因为物体经过水晶体折射后在视网膜上形成图像，那么摄影机成像，是镜头将被摄体成像投在摄像管或固体摄像器件的记录板上，所以镜头是摄影机的"眼睛"（如图2-1-3）。镜头就是摄影物镜，镜头的功能是使外界景物在暗箱内的胶卷平面处形成清晰的影像，就好像我们人类的眼睛能够把看到的景物清晰地映在视网膜上一样。镜头里有好几片凸凹不同的镜片，我们称之为正、负透镜。正（凸）透镜使光线汇聚，产生实像，负（凹）透镜使光线散射，不产生实像。正负透镜结合不仅可以使形成的影像清晰，还可以减弱像差，提高成像质量。因此，所有的照相机镜头都由数量不等的正负透镜组成。越高级的镜头透镜片数越多。

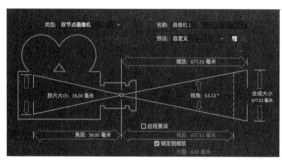

图 2-1-3　摄影机摄像原理

要了解电影，就必须了解电影画面形成的原理，而画面形成最基本的原理是由摄影机决定的，那我们就必须了解摄影机的构造。其中，焦距是首先需要了解的。焦距，是光学系统中衡量光的聚集或发散的度量方式，指平行光入射时从透镜光心到光聚集之焦点的距离，简单来说就是焦点到面镜的中心点之间的距离。对摄影机来说，焦距相当于从镜头"中心"到成像面的距离，如图2-1-3中的焦距就是36毫米。焦距是电影拍摄时重要的技术因素，有时候摄影师会说"跑焦"了，或者说"焦糊"了，就是调焦师没有把焦距调准，画面不清晰，或者，应该对准眼睛拍摄，但在拍摄时焦点对准了头发，头发很清晰，而眼睛变得模糊。了解焦距后，还必须要知道摄影机的另外一个原理：光圈。光圈是一个用来控制光线透过镜头，进入机身内感光面光量的装置，它通常在镜头内，如图2-1-3中间那个在镜头小圆孔的位置，在传统的胶片照相机里光圈一般由数量不等的月牙形薄金属片制成。光圈的作用是与快门配合，控制外界景物反射光线进入暗箱的量，使胶卷或者数字成像器能够正确曝光和数字计算成像。光圈的另一个作用是调节被摄景物的景深的大小，像可伸缩的"光闸"，如同我们人类眼睛的瞳孔，为了适应外界景物亮度的变化，要不断调节眼睛瞳孔大小。把暗箱比作一个密不透光的屋子，屋子里只有一个透光的窗子，窗户开得大透光就多，开得小透光就少。这个"窗户"就好像镜头中的光

圈。光圈大小用光圈系数"f"表示，一般标记在镜头筒上。光圈系数在国际上是统一的。不论哪种相机的镜头，只要光圈系数相同，它们的透光量就完全相同。**光圈越大，焦点位置周围的景物越模糊；光圈越小，周围的景物越清晰**。大光圈适合拍摄大特写，而小光圈适合拍摄风景或者场景。除了光圈，摄影机还有一个关键因素是快门。快门是安装在摄影机镜头与胶卷平面之间的"光闸"。快门与光圈配合，通过快门开启时间的不同，控制胶片或者数字感光器曝光时间的长短。调节快门速度，可以改变快门开启时间，控制曝光量，使感光器得到适合的曝光值，就好比我们在一间只有一扇窗子的黑屋子里，打开窗子的时间，与得到的光量相对应。不论哪种相机，只要数值相同，快门速度就完全相同。数字摄影机的快门速度是由程序控制的，速度可以高达 1/10000 秒。**快门和光圈是一对"好兄弟"，摄影师在摄影创作中根据摄影内容需要将其相互配合，才能得到预期效果**。观看影像的窗口是取景器，取景器是供摄影师观察被摄景物，确定取景范围的部件。电影拍摄时需要多个取景器，一个是摄影师构图的，一个是调焦师用来调焦的，还有大型的监视器，是导演用来观看拍摄效果的。取景器一般兼有测光、测距和指示光圈大小、快门速度等数据的显示功能。摄影机通过取景器来构图，构图最重要的一个方面就是景别，电影为什么需要景别，景别对于电影来说有什么意义，下面就针对景别进行进一步的探讨。

（1）大远景。

在过去，摄影师可能只有一个镜头，就像人类的眼睛（相当于 50mm），人类需要看到更多的东西，或者说范围更大的地方，我们就需要站得更远，或者更高，这就是大远景的原始概念。大远景的目的就是能拍摄范围更大，内容更多的景别。以前在电影拍摄时，为了拍摄范围大的地方，就需要移动摄影机位置，或者将几部摄影机摆在一起拍摄，后期再将胶片合成。后来，人们发明了超广角镜头。所谓的超广角镜头就是其摄影视角比广角镜头还要宽广，适用于拍摄大型的场景和风景，有时还可以拍摄距离近且范围大的景物，也用来刻意夸大前景表现，强调远近感及透视。

目前电影摄影机的超广角镜头的焦距为 18mm。ARRI Ultra Wide Zoom lens UWZ 9.5-18/T2.9（如图 2-1-4）是第一支专业电影级别的超广角镜头，它的焦距为 18mm，光圈可以达到 2.9，能达到 33.7mm 的成像，对焦距离是 55cm。作为首款面向专业电影市场的超广角变焦镜头，UWZ 有着 33.7mm 的超大成像圈，能兼容现有及未来的大画幅数字摄影机。由于采用了独特的远心光学设计，能极大地减少畸变，适用于需要拍摄特效素材等对画面质量要求高的场合。UWZ 镜头的最近对焦距离是 55cm，这是从传感器

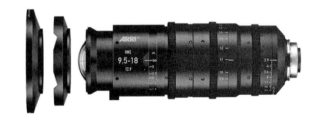

图 2-1-4 ARRI UWZ 超广角变焦镜头

平面算起的，实际情况下镜头前方20cm的物体都可以对焦。

大远景早在1962年大卫·里恩电影《阿拉伯的劳伦斯》（如图2-1-5）中就表现得淋漓尽致。影片为了拍摄广阔的沙漠，体现约旦沙漠的荒凉，使用了大量的大远景镜头，观众坐在电影院里看着大屏幕上的沙漠场景，就有一种置身沙漠的感觉。全片以色彩饱和度高、影调高的画面为主调，采用自然光摄影。在拍摄阿里进入海市蜃楼的大远景画面时，摄影师弗雷迪·杨使用了一种特别的宽银幕482mm镜头，这种镜头称为"大卫·里恩镜头"。这些镜头语言的运用使本片的主题

《阿拉伯的劳伦斯》片段

图2-1-5 《阿拉伯的劳伦斯》剧照／导演：大卫·里恩

得到形象化的揭示和升华。

比超广角镜头视角更大的是鱼眼镜头，其焦距为8mm，视角可达180°，为使镜头达到最大的摄影视角，这种摄影镜头的前镜片直径很短且呈抛物状向镜头前部凸出，与鱼的眼睛颇为相似，"鱼眼镜头"因此而得名，它是一种极端的广角镜头，鱼眼镜头是它的俗称。

鱼眼镜头属于超广角镜头中的一种特殊镜头，它的视角力求达到或超出人眼所能看到的范围。因此，鱼眼镜头中的景象与人们眼中的真实世界的景象存在很大的差别，因为我们在实际生活中看见的景物是有规则的固定形态，而通过鱼眼镜头产生的画面效果则超出了这一范畴。

王家卫的电影《堕落天使》（如图2-1-6）中通过鱼眼镜头拍摄特写所产生的畸

图2-1-6 《堕落天使》剧照／导演：王家卫

变镜头、失真镜头会给人畸形的感觉，就隐喻着人物内心的扭曲变形，即这个人物与我们日常生活的世界相隔甚远。王家卫为了突出这种效果，在摄影上使用鱼眼镜头近距离拍摄人物，人物所生存的空间极度变形。影片具有一种冷静和旁观的视线，把人物混乱的思维和无处停顿的生活表现得飘逸而美丽。影片采用大量广角镜头拍摄，呈现剧中人物若即若离、咫尺天涯的关系。

《堕落天使》片段

大远景的使用一般基于三个目的：一是刻画场景，也就是展示风景或者大场面的视觉效果；二是导演要表现画面特殊的意义，展现画面中更多的信息量，通过这些信息量来讲述故事；三是通过广角镜头来特写人物，表达人物扭曲的内心世界。

（2）远景。

远景镜头与大远景镜头本质上没有很大的差别。远景镜头类似于35mm、24mm的广角镜头，镜头表现画面的效果基本相同，不同的是远景镜头没有大远景镜头拍摄的范围那么大，拍摄的场景比起大远景画面有些收缩，一般用来表现风景和人物场景，在主体和被摄对象之间，远景镜头的景深表现要优于大远景镜头，因为大远景镜头的目的是范围，就是要更大的范围，所以画质不是首选项，而远景镜头表现的是一定的大范围内画质的效果，远景用得比较多的是带有人物的场景。大远景镜头强调的是环境，几乎看不到人物，远景镜头强调的是环境与人物的相关性、依存性。

"远取其势，近取其神"是中国画绘画艺术中的表现原则，也就是说远景的画面重在渲染气氛，抒发作者的内心情感。电影中远景镜头的这一点和绘画是相通的。所以远景画面的处理，重在"取势"，也就是突出画面中视觉效果和视觉冲击力，不拘泥于细节的表现。通常在远景画面中，由于场面庞大，人物在画面中特别小，无法通过细节刻画人物，但可以通过人物的动作展示。拍摄完成的画面按照导演的意图进行剪辑，从而达到表现人物的目的。电影《一个人的遭遇》（谢尔盖·邦达尔丘克导演的一部电影，于1959年8月上映）中主人公索克洛夫逃出集中营后，拼命地向前奔跑，最终他来到一片麦田，躺在麦田里，这时画面镜头的处理是由近拉远，表现广阔的麦田，以及极小的人物，这样的画面效果的含义是主人公获得自由，通过大空间暗喻自由的意义。所以远景镜头除了能够表现规模、气氛、气势，还可以对画面的意境进行表现。

康拉德·霍尔（Conrad L. Hall，1926—2003）（如图2-1-7）是美国电影界公认用远景镜头拍摄画面形成画面含义的专家，他在50多年的摄影生涯中拍了30多部电影。下面来深度解析霍尔是怎么运用远景镜头的。

通常摄影师不会运用远景

图2-1-7　康拉德·霍尔

镜头来表现角色的性格，但霍尔却不同，他经常通过远景镜头，也就是广角镜头来塑造人物的内心世界，通过环境与人的关系塑造人物的情感世界。最有意义的是，霍尔在他的多部作品中，灵活生动地使用广角镜头，完美地刻画人物的内心情感。对于远景镜头创新使用，霍尔曾这样说，"你明智地注意到和开发出这样（远景镜头）的运用，人们会觉得你是这方面的天才"。

远景镜头在画面中运用，最奇妙的是霍尔用"框中有框"（Frame Within a Frame）的构图，来给予角色前后相接的完整性叙事，"框中有框"是远景镜头的一个创新。在电影《冷血》（导演：理查德·布鲁克斯，1967年）中，广角镜头通过车内人的视角，拍摄外面的人，通过汽车后面的玻璃窗，看到外面广阔的风景（如图 2-1-8）。

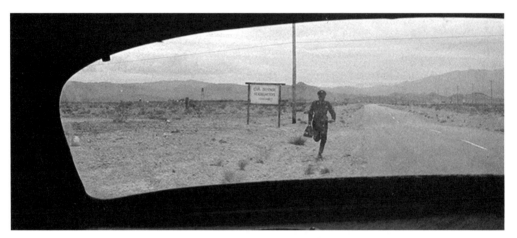

图 2-1-8 《冷血》剧照／导演：理查德·布鲁克斯

（3）中景。

中景镜头实际上包含中远景和中景镜头。**中景镜头是指中等距离的位置拍摄的镜头，一般固定镜头选用 50mm**。以拍摄人物为例，构图在脚以上，中景在腰以上，我们统称为中景镜头。中景镜头相对于远景和特写，在两种景别的镜头之间，就是"它比远景镜头表现得更少，比特写镜头表现得更多"。严格来讲中景构图是卡在膝盖以上，但实际上一般不可能正好卡在膝盖，因为很多摄影师都认为卡在关节是摄像构图中所忌讳的。与远景相比，中景画面景物的范围比较小，人物周围的环境不是很重要，重点在于表现人物的气质、身份、动作、表情等。中景画面是叙事性最强的景别，通常我们在电影中看到的对话、动作和情绪交流的场景，多用中景景别处理；中景画面表现多人时，可以比较清晰地表现同一场景中几个人之间的关系及不同表情。所以中景画面在电影中所占的比例较大。处理中景画面要注意避免直线条式的死板构图，拍摄角度、演员调度、姿势要讲究，避免构图单一死板。人物中景要注意掌握分寸，不能卡在腿关节部位，但也没有固定，可根据内容、构图灵活掌握。它通常用于对话密集的场景，但也可以描绘肢体语言，揭示更多的场景信息。通常情况下，它会将单

个或多个拍摄对象及部分背景框放置在画面中。

中景构图在电影中有特定的作用，当导演告诉摄影师某一场景表现的内容和意义，摄影师就根据剧情来选择最终使用何种景别进行拍摄。中景构图有许多的含义，下面用几种中景构图方法来分析电影中的景别对于电影叙事的作用。

① **中景构图的多人物的叙事**：当导演要表现很多人物的表情时，特别是很多人处在一个画面内，每个人的表情都不一样，而且画面还有很强的视觉效果时，常用中景构图。

例如，谢飞、乌兰导演的电影《湘女萧萧》中，当萧萧（娜仁花 饰）嫁给比自己小好几岁的丈夫时，婚礼当天的画面采用中景构图，既可以看到小孩丈夫被母亲抱在怀里哭，也可以看到周围人的表情。接下来用一只公鸡代表小孩和萧萧拜堂成亲，这里采用中景镜头从公鸡摇到萧萧头部，通过头部看到墙壁上的"福"字，两边还有燃烧的蜡烛，最后画面一切，是两头水牛的中景构图。连续的中景画面似乎在暗讽着那个愚昧的时代，前面是现实叙事，后面是符号叙事，在说明女孩萧萧的悲惨命运（如图 2-1-9）。

《湘女萧萧》片段

图 2-1-9 《湘女萧萧》剧照／导演：谢飞、乌兰

② **中景构图的两人的叙事**：中景镜头经常表现两个人的叙事，构图的方式一般是从人物的正面进行拍摄。

③ **中景构图的单人的叙事**：在蒋雯丽导演的《我们天上见》中，女主角晓兰先看到父母亲写给她的信，再对比以前姥爷念给她的信，字迹不同，才明白多少年来，姥爷为了安慰她，模仿父母亲给她写信、念信，使她能够自信地生活。这时她感受到姥爷浓浓的爱，镜头采用中景镜头长时间刻画女主角的内心感受。这里中景构图的好处是将女主角的表情和手中信连在一起，使观众在观看时不间断将女主角内心深处的情感与感动她的信件连成一片（如图 2-1-10 左图）。姥爷病倒了，女主角晓兰在墙上画满姥爷喜欢的兰花（如图 2-1-10 右图），这个中景镜头的优势在于，

《我们天上见》片段

观众通过画面看到女主角的动作，以及侧光照在她身上，暗示她两人相依为命的生活来日不多，在姥爷的最后时刻，她通过画姥爷一生喜欢的东西表达对姥爷的爱，这个中景镜头的构图，充分表达了女主角晓兰对姥爷的感情。

图 2-1-10 《我们天上见》剧照 / 导演：蒋雯丽

 中景镜头在电影叙事中是最多的，它的特点是兼顾到人物和场景两个因素，就像一台重负荷机器，它将角色、对话、背景及动作都塞进了一个镜头里。罗杰·狄金斯（Roger Deakins）（如图 2-1-11）是目前电影业广受好评的摄影师之一。他喜欢在中景拍摄时框到人物腰部的位置，看起来似乎画面中的人正在和观众对话。在真实的场景中，罗杰·狄金斯认为当与一个人谈话时，无论你们站在一起还是坐在一起，一般来说你视线覆盖的范围也都是从腰部开始往上的，而中景与这个视角最为接近。这就是在对话场景中经常使用中景的原因，这是最符合人类自然视觉的相对角度。通过摄影机，中景会将观众的注意力吸引到角色上。

图 2-1-11 摄影师罗杰·狄金斯 (Roger Deakins)

 罗杰·狄金斯经常以腰部靠近肚脐的地方为界来拍摄中景画面，这很好地避免了构图边缘正好在演员关节处的情况——如果构图边缘直接在演员腰部或肘部，画面会产生不协调的感觉。在狄金斯的镜头中，你看不到这些不和谐的画面，构图往往框到肘部的边缘而不是肘部中间。**使用中景的最大好处是，它能在展现一个角色的同时给予观众很多其他信息。** 要想完美地拍摄中景，你就必须仔细留意周围环境，并为背景安排照明。中景画面中展现出的背景信息量应该与角色本身的信息量同样多。

 电影《肖申克的救赎》（导演：弗兰克·达拉邦特，1994 年）的这个中景镜头

是基于特定的原因来设计构图的。观众能够从画面中主要人物的身体语言上得到一些信息，不仅是人物的表情，你还可以从他的肩膀角度上感受到他的震惊和绝望。而主要人物之外的细节同样隐藏着巨大的信息量，通过前景的越狱洞口，可以看到背景中其他两人的表情，还有墙壁上的海报（如图2-1-12）。

《肖申克的救赎》片段

图2-1-12 《肖申克的救赎》剧照／导演：弗兰克·达拉邦特

（4）特写。

特写镜头包含特写和大特写，特写镜头构图时取肩膀以上的位置，而大特写就是人的局部刻画，比如眼睛、嘴巴等。 比如，用一个人在写字来构图，特写就包含握笔的手和纸，字迹可以看得清楚，体现演员手的姿势，字不是主体；而大特写就是拍摄纸上写的字迹，可以看得清清楚楚，字的内容是主体。总而言之，特写是为了用近距离拍摄的方法来达到某种目的，把人或物的局部刻画得更加突出、更加细腻入微的电影描写艺术手法，因此我们把特写镜头简称为"特写"。例如，当一个人站在树下，突然他看到树叶上有一只漂亮的毛毛虫，于是他走过去，眼睛盯着毛毛虫近距离看它身上的细节，这就是特写镜头，特写镜头的作用是通过细节来叙事。特写镜头我们一般用85mm以上的镜头来刻画。在电影中我们经常用特写镜头来拍摄人像的面部，或者人的某一个局部，也可以是一件物品。

特写镜头的使用是电影艺术创作史上的一个突破，早期的电影镜头的焦距是固定的，构图的方式是通用的模式，即全景构图法，通常认为电影艺术在开始拍摄时，一定会考虑到构图，就像画家一样，所以很少会有电影艺术家用浪费胶片的方式去拍摄一个细节。而最早打破全景构图法，拍摄细节的导演就是美国的格里菲斯等人。**特写镜头的出现和运用，丰富了电影艺术超强的视觉表现力，使它和绘画艺术区分开来，成为电影美学的独特视觉语言。**

特写镜头是把被摄对象布满整个画面，比中近景更加接近观众，而背景却处于次要地位，甚至模糊。特写镜头能细微地表现细节，因而它具有一般生活中不常见的特殊的视觉感受，主要用来描绘人物的内心活动或事物的特定含义。特写镜头能够把演员的面部细节放大从而将其内心世界传达给观众，所以在特写镜头中无论是人物还是其他对象，都能给观众以强烈的印象。下面通过一些电影的案例来分析特写镜头的八个具体含义。

① **特写镜头的审美表现力。**

特写镜头能够把审美客体和被摄对象的局部形象高度突出，使细节清晰，将情感强烈地表现出来，所以在描绘人物形象时，特写镜头可以凸显人物最能表现审美个性的细节，比如折射出心灵美的眼睛，能彰显出人物性格特征及脸部神情等。在刻画其他物象或描绘山水风光时，特写镜头所强调的富于美感的局部画面，往往在电影艺术中最能表现新颖、独特的意境。

在张艺谋的电影《我的父亲母亲》（如图2-1-13）中，有这样一个场景，章子怡演的招娣（年轻时）坐在纺布机前，为学校织一匹红布。特写镜头透过红色纱布

《我的父亲母亲》片段

映衬女孩幸福快乐的脸，画面色调艳丽喜庆，观众看到这个场景可以想象结婚时揭开女孩面纱的那一刻。此外，特写镜头描写纺布机，红色的布衬托着女孩的手，这时我们可以联想到爱情就是千丝万缕的思念，一缕一缕的，就如同眼前的丝一样，牵动着人物的情感世界。这时画面带给我们审美上的满足，使观众与剧中人一样感觉到一种油然而生的幸福感。

图2-1-13 《我的父亲母亲》剧照／导演：张艺谋

② **特写镜头表现画面的视觉冲击力。**

电影艺术是传递艺术审美的媒介之一，电影的功能核心之一就是视觉，而视觉的高度就是视觉冲击力。特写镜头就是对视觉冲击力最好的表现，因为特写镜头精细入微的影像分析力，可以把人物和事物的细部淋漓尽致地表现出来，特写镜头以其巨大的、单一的个体来展现视觉冲击力，引起人们的高度注意以及丰富的审美联想。

《小花》由张铮执导，唐国强、陈冲等主演，于1979年上映。电影讲述了桐柏山区一户穷苦人家被迫卖掉了亲生女儿小花，之后又收养了红军留下的女婴，他们给这个女婴也取名叫小花，十几年后，在解放战争的硝烟中，失散的亲人们

《小花》片段

终于重逢，共同谱写了一曲壮烈的英雄之歌。为了使画面拥有极致的张力，张铮在拍摄这部电影时，采用了大量的特写镜头，使观众在看电影时，被那个时代的青年男女的美好画面所冲击。当赵永生（唐国强饰）与赵小花（陈冲饰）两人谈到18岁的女孩何翠姑（刘晓庆饰）的时候，电影通过神奇的特写镜头快速地横摇切换，展现两个人快乐的心情（如图2-1-14）。

③ **特写镜头体现剧情的抒情功能。**

特写镜头可以通过画面传达作者的情绪，表现被摄对象的质感，并通过表现这

图 2-1-14 《小花》剧照／导演：张铮

种质感，将观众带入电影所要表达的情感世界。

戚健的电影《天狗》讲述了伤残军人李天狗（富大龙 饰）复员后，听从组织安排带妻子桃花（朱媛媛 饰）和儿子来到偏远山区当起国有林场的护林员，为履行自己的护林员职责，李天狗开始了一个人的战斗。在这一过程中，黑恶势力人员把井封起来，把水给断了，给他们生活造成严重的困难。导演在前面给了大水缸一个特写镜头，水缸里的水都溢出来了，到后面又用特写镜头刻画妻儿喝别人家水展示了他们生活的艰难，也使观众直接感受到李天狗与黑恶势力斗争的艰巨性（如图 2-1-15）。

《天狗》片段

图 2-1-15 《天狗》剧照／导演：戚健

④ 特写镜头描写内心世界。

特写镜头经常用来表现人物的心理，体现人物的内心世界。导演经常用特写镜头来拍摄人物的眼睛，这是在电影中最常用、艺术效果最强烈的表现手法。人的面部和肢体，比如手部、面颊、白发等这些部位都可以尝试使用特写镜头，通过这些细节的刻画，在某种程度上，可以反映被摄对象的生活经历和内心世界。

王家卫的电影《一代宗师》就有大量刻画手的特写镜头（如图 2-1-16），通过这些镜头来表述人的内心世界，宫羽田（王庆祥 饰）在选择接班人时，用一个饼来考验叶问（梁朝伟 饰）的功夫与人品，画面中王家卫用了大量的特写镜头刻画人物的心理，通过特写镜头刻画宫老爷子的复杂心理。如图 2-1-16 第①张，可以看出宫老爷子在舍与不舍、弃与不弃之间的犹豫，同时他又用坚定的眼神掩饰自己内心的纠结；而叶问自知自己的世界，同时也知道武林的世界，他的内心确实是光明和坦荡的。如图 2-1-16 第②张，对于叶问来说，得与不得是一回事，从电影画面的眼神中可以看出叶问的坦然自若，信心满怀；而对于宫二来说，了解父亲的意志，了解江湖风云，她崇拜叶问、爱叶问，但父亲的对手是叶问，同时又有些恨自己是女儿身。如图 2-1-16 第③张，宫二未能继承父亲的心愿，

《一代宗师》片段

图 2-1-16 《一代宗师》剧照／导演：王家卫

内心又有复杂的情感。她既佩服叶问，但对于新人上任，也有看热闹的心态，看宫老爷子如何收场，看叶问如何出洋相。王家卫通过大量的特写镜头，特别是对眼神的描写，刻画众多人物的心灵。如图2-1-16第④张，对景物的刻画，由宫老爷子的"舍不得"到"舍得"；众人由封闭到开放；叶问由疑惑到释然的心境，通过特写镜头表现出来。用特写镜头表现人物的手势和脚步，从而刻画出人物的心态，如图2-1-16第⑤张，表现叶问和宫老爷子各自的心理活动的动态，两人理念相同而表现方式不同，这一场景引人入胜，浑然天成，而且意趣新颖，表现得非常巧妙。

⑤ 特写镜头刻画具体叙事。

特写镜头在影片中能参与具体的叙事，也就是特写镜头实际上在讲述故事的本身，特写镜头的特点是让观众看清楚对象，而清晰地展示对象，目的是暗示观众这个画面有着特殊的意义，也是观众看懂电影的因素之一。那么为什么需要特写镜头出现在画面中？因为这样的镜头让观众的视觉受到冲击，而这种冲击留下的就是观众关于影片的回忆。

《老师·好》是由于谦监制，张栾执导的青春校园电影。影片以苗宛秋（于谦 饰）老师为核心人物，聚焦苗老师与学生们"斗智斗勇"的有趣故事，再现20世纪80年代的校园百态及师生间纯真的情感。其中苗老师因为班上参加学校合唱比赛只得了第二名，在班上讲到荣誉的问题，指出了此次比赛中因为关婷婷（秦鸣悦 饰）涂了指甲油，扣了一分，特写镜头展现讲台上水杯，有一个大大的"奖"，苗老师说："这是一个普通的水杯吗？这是荣誉，这是校领导对我工作的肯定！"结果那个引以为傲的"奖"变为"大"。究竟是谁干的，明显是苗老师搞错了人，另一个人背了黑锅，因为接下来导演用特写镜头刻画关婷婷用小刀刮指甲油，这个细节需要观众的脑补（如图 2-1-17）。

《老师·好》片段

图 2-1-17 《老师·好》剧照／导演：张栾

⑥ **特写镜头的转场作用。**

运用特写镜头来转场，是电影常用的手法，此时对于转场来说，它的作用就是承上启下、引出下文，通过转场告诉观众，某处有某物，或某物置身某处。这样的特写镜头能够增强画面内容感染力，深化主题。特写镜头在表现人物时，可以为电影叙事增添色彩，将观众带入到画面呈现的剧情中，能够令人深思，去琢磨画面中的意味，这也是特写镜头最主要的作用。

《等风来》是由滕华涛执导的治愈系电影。讲述了美食专栏作家程羽蒙（倪妮 饰）、想要寻找人生意义的富二代王灿（井柏然 饰）、刚失恋的大学毕业生李热血（刘雅瑟 饰）等一行人寻找幸福的故事。电影开篇讲述了程羽蒙爱慕虚荣，标榜自己是美食专栏作家，美丽又知性，还是富家小姐，实际上是个都市中产阶级。影片中几个连续转场的特写镜头，将程羽蒙的现实生活展露无遗，比如买地铁票、过地铁安检、吃便利店的煮食，特写镜头刻画了她付了多少钱，买了些什么东西。尽管这些镜头是作为转场使用，但这些镜头放大交代了人物的身份与性格（如图 2-1-18）。

⑦ **特写镜头的暗喻作用。**

特写镜头在电影画面出现，有时是一种暗喻的作用，也就是除了画面本来的意义还有另外的意义，另外的意义是隐含的，需要通

《等风来》片段

图 2-1-18 《等风来》剧照 / 导演：滕华涛

过观众的思考获得答案。优秀的电影会在屏幕上展示 A，观众会通过 A 联想到 B，并在 B 的层面上思考到 C，那么 A 就是画面本来的意义，画面展示什么就是什么，而 B 是观众联想到的意义，至于 C 是意义的升华，观众通过意义的联想会进行更加深刻的思考。众多优秀的导演都会在某些画面上用特写镜头，以引起观众的注意，留给观众广阔的思考空间。

⑧ **特写镜头用于电影的开头和结尾。**

特写镜头用于电影的开头和结尾是有特殊含义的，有些用在开头，预示电影的序幕开始，用一个特写镜头来描述故事从这一幕拉开；有的是起到承前启后的作用，很多电影在开篇和结尾是呼应的；有的仅用在结尾，表示电影结局和总结，让观众进入另一层意义的思考。

特写镜头用于电影开头的典型案例是英国导演丹尼·博伊尔的《贫民窟的百万富翁》。电影一开篇，画面便是黄色调的两个人的面部特写，烟气的弥漫，使画面有一种神秘的张力，黄铜色的面孔，两双大眼睛的对视，此时的背景音是模拟心跳的声音（如图 2-1-19）。观众在看此画面时，带着一种既紧张又好奇的心态，短短几秒钟的特写镜头，导演将视觉的张力拉到极致，随着一股浓烟在两人之间升腾。画面上出现文字信息："贾马尔·马利克还差一个问题就能赢得两千万卢比，他是如何做到的？"接下来，在贾马尔·马利克紧张的眼神中，中年男人一记响亮的耳光打在他的脸上，画面进入黑屏状态，出现文字的提示："A. 他作弊；B. 他运气好；C. 他是天才；D. 命中注定。"这里的特写镜头几乎浓缩整部电影的精华，导演用特写镜头开篇，既是高度的概括，同时也是点燃整部电影叙事的火花。

《贫民窟的百万富翁》片段

图 2-1-19 《贫民窟的百万富翁》剧照 / 导演：丹尼·博伊尔

2. 视角的艺术

摄影师对画面呈现过程的主观选择和确定就是电影拍摄的角度。**拍摄角度的方位不同，直接决定了画面的视角和文本内容的表达，并影响整个电影的艺术效果。**分析镜头的拍摄角度是理解画面构图的意义，以及理解镜头对内容的解析作用，从而更好地服务于剧情表现的需要。从空间关系来分析，摄影角度可以分为高度与方向；从人物心理角度来看，拍摄角度又可以分为主观性与客观性角度。拍摄高度是指摄影机的镜头与被拍摄对象在平面上的相对高度，有俯角、仰角和平角三种；拍摄方向是指以被摄对象为中心，在同一水平面上围绕被摄对象四周选择摄影点。客观性角度是以旁观者的身份进行拍摄，在业界较为常用；主观性角度则模拟画面主体的视角进行拍摄，注重拟人化。在进行实际摄像时，通常需要先选择拍摄方向再选择拍摄高度，因为这两者的变化与视距变化带来的景别不同的变化组合能够构成一系列不同的画面，而这些画面的不同拼接方式又直接影响受众对影片情节的理解。人眼看世界的角度，代表着不同含义。

（1）平角度镜头。

平角度镜头是摄影机器直接对着被拍摄对象，摄影机与被摄者的重心处在与地面平行线上，平角度镜头的效果能让人产生中立的感觉。在平角度镜头的画面里，画面的人物与观众的视角处于一种对等的地位。一般情况下，观众都用这种视角观察世界，所以平角度镜头就是双方的交流，也就是观众与画面中人物的交流。进一步讲，演员想郑重其事地把故事的细节告知观众，比如当记者去采访任务对象时，摄影师一般采用平角度镜头，让被采访者与观众进行交流，其实，记者充当的就是观众的身份。当记者拿起话筒说话时，镜头都是平角度镜头，因为那是对观众说。平角度镜头从某种意义上说，是观众的视角。

《阮玲玉》是运用平角度镜头的电影代表作之一，这部电影由关锦鹏执导，张曼玉、梁家辉、秦汉、吴启华主演，于1992年上映。导演关锦鹏将20世纪30年代与90年代两个时空交错，游刃有余地空间转换，戏中戏的巧妙构思形成了《阮玲玉》独特的切入视角，采用平角度镜头访谈，亦使电影作为一部人物传记片来说显得尤为真实客观。电影拍摄时采用平角度采访20世纪90年代的张曼玉，通过交流回忆阮玲玉的一生。导演关锦鹏将自己与张曼玉、吴启华等主要演员的采访也放进了电影，几个电影创作人员围坐在一起，谈论着即将拍摄的电影的故事，影片由黑白变彩色又从彩色转为黑白，黑白就是电影人在谈论阮玲玉的一生，彩色是演阮玲玉的一生（如图2-1-20）。

《阮玲玉》片段1

图2-1-20 《阮玲玉》剧照／导演：关锦鹏

(2) 仰角度镜头。

在拍仰角度镜头画面时，一定是对对象有一种仰视的感觉，镜头代表观众的视角，这时看到的镜头中人物会有一种不同凡响、威胁性、征服感、自信、胜利者、地位高、崇拜、敬仰等感觉，这种拍摄角度也叫高贵的角度。在某些情况下仰角度镜头具有一定的戏剧性，强调胜利者的姿态，此外这种镜头的使用，让观众有一种压迫感，总觉得影片中人物在俯视自己。

仰视角度镜头的拍摄在电影《阮玲玉》中也有很多的应用。例如，阮玲玉的丈夫张达明，回家后在楼梯间见到阮玲玉，两人上楼时，阮玲玉拿出自己礼物送给他，这时张达明是爱着阮玲玉的，在他的心中，阮玲玉有着重要的位置，当阮玲玉送给他戒指时，他更是满怀开心。导演这时用仰拍角度，展示两个人爱情的甜蜜，也暗喻了张达明处于低位，而阮玲玉在感情的高位（如图2-1-21）。当导演蔡楚生站在楼梯的高处，居高临下地望着阮玲玉，他告诉阮玲玉马上有部新戏开拍，希望她加入。站在这个角度，阮玲玉是演员，导演有新作，演员是很想成为主角的。另外，从心理角度分析，是阮玲玉喜欢或者暗恋蔡楚生，所以这时在机位的处理上，采用仰视的角度拍摄，这个角度既是阮玲玉的角度也是观众的角度。

《阮玲玉》片段2

图2-1-21 《阮玲玉》剧照／导演：关锦鹏

仰视的角度在电影中经常用到，它对刻画人物心理有着特殊的意义，特别是人物的地位身份反差很大时，为了对比两个人的身份，一般采用仰视镜头，通过仰视的角度去看高贵者、胜利者。

例如，电影《阿Q正传》的符号性画面，就是通过仰视镜头来进行拍摄，这部电影根据鲁迅的同名小说改编，以辛亥革命前后的浙江省农村为背景，通过贫苦、愚昧的农民阿Q的一生，揭示了当时贫苦农民在封建地主阶级的政治、经济压迫及思想奴役下，生活上走投无路，精神上遭受严重摧残的悲惨情景。在阿Q接受审判的时候，通过仰视镜头拍摄高高在上的审判者，而作为被戏弄对象的阿Q却与审判者形成视觉上的对比，仰视镜头将两者的阶级地位表现得淋漓尽致（如图2-1-22）。

《阿Q正传》片段

(3) 俯角度镜头。

俯角度镜头是从高处往低处拍摄，摄影机镜头从上往下看被摄物体，从而让观

众从这个角度看被摄者。这种画面拍摄的效果有两个作用：第一是俯视的角度可以用广角镜头拍摄大场面，拍摄的内容量多而广，在高位处进行拍摄，可以拍摄到更多的人物；第二是俯视的角度可以表现低微、同情、可怜的意境，隐含对弱势群体的看法。通常，摄影师把俯视的视角看成上帝的视角，就是从天上看下来的视角，也叫同情、低微的视角。

图 2-1-22 《阿 Q 正传》剧照／导演：岑范

（4）正面镜头。

正面镜头是指电影镜头的光轴与被拍摄对象的视平线（或中心点）一致，构成正面画面的拍摄。正面镜头优点是：画面显得端庄，构图具有对称美。用来拍摄气势宏伟的场景，给人以正面全貌的感觉；拍摄人物，能够比较真实地反映人物的正面视觉效果。正面镜头就是镜头位于人物的正前方，能够完整展现人物的最主要特征。这种拍摄方法容易给人一种面对面交流的亲切感。正面镜头的缺点是：画面的立体感差，因此常常需要借助场面调度，来增加画面的纵深感。

正面镜头的使用具有代表性的电影是张艺谋的《一秒钟》。这是一部在 2020 年上映的剧情片（如图 2-1-23），影片中有一幕，张九声（张译饰）与刘闺女（刘浩存饰）被背靠背绑在电影院里，一个寻找女儿，一个想要父亲，两人情同父女，导演用正面镜头刻画他们看着电影屏幕上的《英雄儿女》王成的妹妹王芳找到了真正的父亲，通过这个镜头的塑造，以镜像方式进行人物形象的对比，屏幕内的英雄父女与屏幕外的现实中情感"父女"共同在这个镜头里，导演以正面拍摄的方式进行了多层意义的叙事。

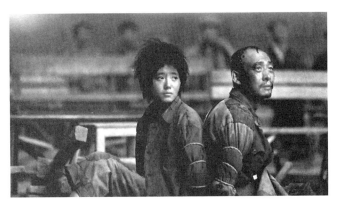

《一秒钟》片段

图 2-1-23 《一秒钟》剧照／导演：张艺谋

(5) 侧面镜头。

侧面镜头是指与被摄对象侧面成垂直角度的拍摄位置，主要表现被摄对象的外部轮廓。常见的侧面镜头包括正侧面、半侧面、四分之三侧面、斜侧面、反侧面、反斜侧面、背侧面。例如，在电影中人物拍摄时，侧面角度能使观众清晰地看到人物相貌的外部轮廓线，使人物的性格和气质更加突出，在平面空间中形成景深，造成一定的立体感。在客观对象中，侧面构图的特点是构图的隐蔽性，这种隐蔽就是让一半形象展现全部的表情，而这种局部的形象更富有表现力。一般侧面拍摄用来表现人物痛苦的情绪比较多，当人物感到痛苦，会自然地转过身，掩饰自己内心的情绪。此外，这种拍摄手法也容易展现多样化的表情。侧面角度较正面角度有较大的灵活性，能够留给观众更多的想象空间。在侧面垂直角度左右可以有一些变化，以获得最能表现被摄对象侧面形象的拍摄位置，比如，可以拍摄四分之三的侧面。如果是由侧面角度环绕被摄对象向背面角度移动的拍摄位置，可以拍摄出人物的各个角度，比如，人物处在中心位置，镜头围绕人物以一定半径旋转。甚至摄影机镜头在运动拍摄过程中，上下移动，可以拍摄上下的各种角度，往往能将对象的特殊精神面貌表现出来，能获得更生动的形象。

(6) 背面镜头。

背面镜头是摄影机的镜头拍摄人物的背面，所拍摄的画面将人物及人物所面对的场景表现出来，观众不容易进入人物的内心世界，背面镜头表现出导演或者作者强烈的主观感受。一般用来刻画凄冷的场景，或者以场景为主题，人物进入场景的空间。在作为主观镜头使用时，背面镜头的特点是可以让观众参与到事件的发展中来。从背面角度拍摄人物时，由于没有表现主要人物的正面表情，观众只能结合画面中人物姿态动作和场景，展开丰富的想象，所以表达主题比较含蓄。若在电影的结尾使用背面构图镜头，一般可以使观众对电影的主题有更深刻的回味。另外，背面构图还可以展示被摄人物的背面特征，在电影中体现人物的沧桑感。

(7) 客观镜头。

电影通过画面来讲述故事，镜头是代表观众观看视角，视角不同给观众造成的观感也就不同。电影艺术正是借助拍摄的风格和视角的不同引起人们的心理变化，利用镜头语言来解析文本，让观众通过画面来理解其中的含义，从而达到视觉传达的效果。拍摄画面受制于导演的表达，就像写作一样，有时作者会通过数据、数字、现场报道、引用等来展现现实状态，也有可能是作者自己的抒发；在拍摄中，有些镜头是对客观事物的描写，有些是导演的意识，那些由于这种镜头视点变化而引起的视觉转换，称为心理角度，也就是人们常说的主观镜头、客观镜头和反应镜头。

客观镜头是代表客观心理角度的镜头，也称中立镜头，镜头的视点是模拟一个旁观者或局外人的视点。对镜头所展示的事情不参与、不判断、不评论，只是让观众有身临其境之感。比如，新闻报道就大量使用了客观镜头，只报道新闻事件的状况、发生的原因、造成的后果，不作任何主观评论，让观众去评判、去思

考。画面是客观的，内容是客观的，记者立场也是客观的，从而达到新闻报道客观公正的目的。客观镜头的客观性应包括两层含义：一是反映对象自身客观真实性，就是拍摄的画面必须是事件现场的画面，即使是过去式，再现的事件内容也必须是真实的。二是指对拍摄对象的客观描述。无论做何种题材的电影作品，画面都可以做艺术处理，也可以夸张，但绝不可以脱离被拍摄对象的实际情况去凭空捏造。

电影《过春天》里，出现了大量的客观镜头来表现电影的主题，电影讲述了十六岁的单亲家庭女孩佩佩做水客的独特经历。每天在两地来回的学生身份成为佩佩最好的伪装，也正因此她在水客组织有了如鱼得水的表现（如图 2-1-24）。佩佩与阿豪约定最后一次"过春天"，在深圳过关时紧张迷茫的场景镜头，把佩佩复杂的心理刻画得淋漓尽致，彷徨、紧张、忐忑不安但又坚定地继续向前，嘈杂的人群，马路上车来车往，观众都为佩佩提心吊胆，这些都是用客观镜头来展示，这种刻画有利于深化电影的主题。佩佩处在青春期，而青春期少女的"春天"就是在这种"关口"中度过的，这种青春的记忆对佩佩来说，是一种什么样的滋味？而对于观看电影的观众来说，又意味着什么呢？我们的人生是不是都有一个可以记忆的"过春天"。

《过春天》片段

图 2-1-24 《过春天》剧照 / 导演：白雪

（8）主观镜头。

主观镜头是指当镜头的视点代表被拍人物主观心理角度时的镜头，它表达的是当事人或剧中人物的视点。在拍摄画面时，尽力引导观众的视线与人物的视线合二为一，使其对被拍人物的境遇和体验感同身受。这种镜头有强烈的主观感性色彩，也有强烈的表现价值。主观镜头带有强烈的主观色彩和情感，一般是导演的意识和观念的具体表现，抒发作者个人的感受。

例如，刁亦男导演的《白日焰火》中就有一些体现导演意图的主观镜头。第一，当吴志贞（桂纶镁 饰）指认现场后，（如图 2-1-25 左下）张自力（廖凡 饰）在楼顶

上放焰火，焰火白日在空中绽放，暗喻了张自力复杂的心理过程，他爱着吴志贞，但自己作为警察，抓捕凶手是他的职业要求，恰恰这个要求的代价是他要放弃爱。第二，用主观镜头表现电影中人物的幻想，如电影里，张自力和妻子在车站分手时，张自力打开妻子给他的离婚证，这时火车开来，火车的镜头是隐喻的主观镜头（如图2-1-25左上），暗示她离他而去，强调张自力的身份。警察到汽车餐厅调查案件时，桌上一个人将嫌疑人吃过的面用筷子挑起来时画面出现有一只眼睛，这一个镜头暗喻了犯罪情节的恐怖（如图2-1-25左中）。第三，表现人物异常的心理状态，张自力来到洗浴中心，打开柜子的那一幕，画面中出现的是镜子里模糊的面容，而且镜子中间裂开一道缝隙，将他的脸一分为二，而在柜子的左边有一张吴志贞和她被杀前夫的黑白照片（如图2-1-25右上），这个主观镜头就在说明张自力异常的警觉心理。第四，主观镜头直接刻画人物的心理世界，当张自力带着吴志贞去游乐场看节目时，没有看到节目表演，而是从转椅上看到园区的娱乐场所"白日焰火"时，吴志贞自然明白张自力已经知道她的一切，这里的主观镜头使白日焰火夜总会一明一暗闪烁，表现吴志贞此时的心理状态，她在爱情和真相之间纠结（如图2-1-25右中）。第五，张自力坐在汽车上，主观镜头是一个没有人物的方向盘的空镜头。第六，通过主观镜头表现张自力复杂的眼神和心理，他坐在车里，通过车玻璃模糊地看到吴志贞被警察带走（如图2-1-25右下）。这个主观镜头里的方向盘是对张自力的心理暗喻作用。主观镜头总是在客观镜头的表现中产生的，没有客观镜头对场景的描述，主观镜头就没有那么真实、生动、感人。在电影中，人物视角的主观镜头被大量应用。

图2-1-25 《白日焰火》剧照／导演：刁亦男

（9）反应镜头。

人们一般把反应镜头看成介于主、客观镜头（画面）之间反映心理角度的镜头，它展现的是人物对外界事物的反应，并且体现在人物的表情或行动上。比如，现场采访时记者的反应镜头；谈话类节目中嘉宾侃侃而谈时，主持人和现场观众的反应镜头；在一些恶性事件的新闻现场，当事人、亲属和围观群众的反应镜头。在影视剧里，展示梦境和想象的镜头中，一旦画面中出现人物不可能用自己的眼睛看到或关注的事物，也可以认为是反应镜头。

电影《背靠背脸对脸》是由黄建新、杨亚洲联合执导的剧情片，讲述的是某市文化馆王副馆长尽忠职守多年，多次担任"代馆长"，但他始终不得转正，他先后与两位外派来的新馆长斗智斗法，工作态度从每事亲力亲为变成漠不关心。其中一幕是假考试的时候，女孩肖乐乐的诗歌朗诵感动了在场的人，而且这首诗歌还是她自己写的，但最终得分只有71.6分，这时摄影师用反应镜头展现了评委们和观众的不同反应（如图2-1-26）。

《背靠背，脸对脸》片段

图2-1-26 《背靠背脸对脸》剧照／导演：黄建新、杨亚洲

二、电影镜头运动的视觉艺术

电影是运动画面的艺术，这是电影在视觉上区别于照片和绘画的地方，电影画面的运动方式通常有三种：第一种是摄影机不动，而是演员在摄影机前面运动；第二种是演员没有运动，摄影机在动，画面看上去是运动的；第三种是摄影机和演员一起运动，我们也叫作跟随拍摄或者同步运动拍摄。运动是电影拍摄最难的技术，电影画面运动的效果是根据画面所需要的内容来设计的，采取何种运动方式，与导演要反映剧本的内容有一定的关系。因此制造运动或者设计运动在电影画面中有着特殊的意义。在影片中，以叙事为主要功能的运动镜头，使得视觉角度、主体内容、画面景别和方向等内容得到不同程度的展现。同时，运动镜头也打破了空间框架的限制，可以在有限的镜头广度下借助时间来表达无限的空间领域。

1. 运动镜头

电影是以镜头画面为基础的空间建构下的视觉产物，**摄影镜头的独特性造就了电影空间的流动性与无限性**。在电影空间概念中，形成封闭空间与开放空间两大空间，它们是可以相互延伸的，观众通过视觉和听觉的感官将空间连接起来。镜头是电影的内部连续性单元，它使得电影可以将时间和空间表现成互为关联且不断发展的事物，镜头构成了空间，且在此空间内引导观众的视线，或者为观众提供一种对该空间的反射性、媒介性凝视，因此电影中的运动画面，是时间和空间在产生变化。我们说绘画是静止的图像，那么静止的图像加上时间轴，例如，动画和剪辑软件的时间轴的设计，静止的图像就可以以时间为单位运动起来。荷兰建筑师维尔·阿雷兹（Wiel Arets）曾说过："建筑与电影之间最大的区别在于：观看电影时，你是被动的；而在建筑中，你可以掌握主动权，转移视线、选择路径，就像电影中的摄影机，通过各种角度体验建筑空间，这就是路径的重要意义。"在电影拍摄过程中，影响镜头运动的因素就是场面的调度。在电影拍摄过程中，由于镜头调度方式不同，就会出现不同的视觉效果。一般来说，电影画面运动镜头的技法一般可分为推、拉、摇、移、跟、升降、晃动、综合运动镜头、长镜头等多种。

（1）推镜头。

从固定镜头的角度来说，推镜头就是镜头由静止向被摄主体慢慢地推进；从变焦镜头的角度分析，就是对象慢慢变大、变近的过程，也是使被摄主题在画面中的比例逐步变大的影像。推镜头运用的目的有三个方面。第一是突出主体来体现人物增强的心理变化，或者异化主体的心理状态，由于推镜头的取景范围由大变小，随着次要部分不断地消失在画外，所要表现的主体部分逐渐"放大"并充满画面，从而实现了突出主体的作用。一般推镜头运用在人物对话后，暗示人物受到启示，或者在惊悚片中推进情节的发展。第二是突出画面细节，推镜头从整体到局部，逐渐推进某个细节形象，暗示细节，启示故事发展的提示或者转机。第三是表现出整体与局部、客观环境与主体人物的关系，当镜头推进时，人物的形象和个性，以及故事的水落石出最终浮现。

由吕克·贝松编剧并执导，让·雷诺、加里·奥德曼、娜塔丽·波特曼主演的电影《这个杀手不太冷》（1994年上映）在镜头运用上非常细腻。在电影开头一幕（图2-1-27上图左），里昂去杀大佬胖子莫克，当莫克无处可藏，盲目地射击大门的时候，镜头用推镜头，慢慢地推进打穿的门孔，从门孔里看到戴黑色眼镜的里昂，在这一镜头的变化过程中，通过镜头推进刻画莫克害怕、恐惧的心理状态。当镜头正对着莫克，突出他极度恐怖的面容，镜头慢慢地推进，渐渐地，里昂进入画面，形成既惊悚又戏剧的画面，这时特写镜头将两个人的表情刻画得细致入微（图2-1-27上图右）。在影片中里昂在教玛蒂尔达（娜塔丽·波特曼 饰）使用武器时，镜头越来越大，这里使用推镜头的目的是表现里昂的职业杀手的身份与教玛蒂尔达时内心深处的矛盾，两者在进行较量。导演通过推镜头的细节告诉观众里昂的心理。在推进画面时，观众可以在里昂的眼神里看到另外一种力量与现在的动作是矛盾的。

图 2-1-27 《这个杀手不太冷》剧照／导演：吕克·贝松

（2）拉镜头。

从固定镜头来说拉镜头就是指摄影机位置逐渐与被摄的主体拉开距离，从变焦镜头来说就是变动镜头焦距，从特写到中景调至广角，使被摄主体在画面中所占比例逐渐缩小，画面中的主体逐渐变小，甚至消失。在电影中使用拉镜头有利于展现人物与其所处环境的关系；利用拉镜头作为转场镜头，拉镜头的画面用作转场镜头可使场景的转换连贯而不跳跃，流畅而不突兀。

例如，《这个杀手不太冷》的结尾玛蒂尔达看到里昂为自己而死，抱着花盆来到一棵大树下（如图 2-1-28），她自言自语地对里昂说了心里话，随后镜头以上帝的视角慢慢拉出，画面范围越来越大，最后消失在一片绿色的森林里，不仅隐喻地说明了玛蒂尔达的未来是有希望的，也暗示了人性是有希望的。

图 2-1-28 《这个杀手不太冷》剧照／导演：吕克·贝松

（3）摇镜头。

摇镜头是指摄影机机位不动，借助于固定的旋转位置（三脚架云台）上的活动底盘或拍摄者自身做支点，变动摄像机光学镜头轴线的拍摄方法。用摇镜头拍摄电影画面的目的有三个层面的含义美。第一个层面的含义是表现空间，通过镜头的移动，将空间的布置、人物、场景、不同气氛表现出来，有时通过摇镜头，就像中国画的卷轴画一样，慢慢地铺开画面，让观众的视线随着镜头看屏幕里面的世界；第二个层面的含义是以人物的主观视线移动，通过摇镜头，人的眼睛是从一个点的事物变到另一个事物。第三个层面的含义是镜头摇过时，时缓时快，节奏控制自如，构成间歇摇动的镜头语言，使场景变化多端，画面叙事更具丰富性。

这方面值得推荐欣赏的电影是《黑炮事件》，电影讲述了工程师赵书信为寻找一枚丢失的棋子"黑炮"而闹出一场大误会的故事。其中有一个镜头是德国专家汉斯·施密特和几位领导下车，镜头从两车之间移到墙壁上的窗户，这个镜头既有指向性，又有表意性。然后便是录音机开始播放，画面便是随着声音进行回忆，这里摇镜头指向回忆，而窗户代表看事件的真相"窗口"。接下来第二个摇镜头是领导给赵书信（刘子枫 饰）穿西装，这个固定镜头是隔着玻璃拍摄的，随着镜头一摇，去掉玻璃，使画面进入真实的影像，赵书信这个从不穿西装的人穿上了西装，这个摇镜头是隐喻赵书信换了一个人（如图2-1-29）。

《黑炮事件》片段

图2-1-29 《黑炮事件》剧照／导演：黄建新

（4）移镜头。

移镜头是指摄像机安放在移动的运载工具上，在水平方向按一定运动轨迹进行的运动拍摄。在电影拍摄过程中，移镜头形成一种富有流动感的拍摄方式。用移镜头拍摄的画面中不断变化的背景使镜头表现出一种流动感，使观众产生一种置身于其中的感觉，增强了艺术感染力。

移镜头表现的代表作是由越南导演陈英雄执导的《青木瓜之味》，电影开篇采用长镜头的推轨镜头拍摄，影片以小女孩梅的视角看越南大户家庭的没落，以及在她的成长过程中的爱情故事。影片通过稳定的摇镜头的摄影，安稳流畅的场景转换，使观众沉浸在浓浓的越南西贡贵族家庭氛围中。电影一开篇从小女孩梅来到门口，太太开门，梅进入室内，太太关上门，镜头开始直线平行轨道移动，移到了一个窗口，通过窗口看到太太，镜头随着太太和梅继续移动，来到走廊，走廊上有一个弹着琴的男人，经过走廊，来到另一个走廊，来到厨房，一个老人接待梅，老人把她带到房间，房间里有两张床，梅坐下来，好奇地张望着大户人家的房间，这时镜头回移，太太端着茶点，经过走廊来到弹琴男子的房间。通过摇镜头的设计，《青木瓜之味》（如图2-1-30）向观众呈现唯美的境界，诗意地讲述了小女孩梅的成长。

《青木瓜之味》片段

图 2-1-30 《青木瓜之味》画面截图／导演：陈英雄

（5）跟镜头。

跟镜头是指摄影机跟随运动着的被摄对象进行拍摄的摄影方法。跟镜头同时也是移镜头技术的一种，与移镜头相比，跟镜头拍摄画面始终与被拍摄对象一致，而且在运动过程中景别不会改变。跟镜头画面的拍摄主要目的与作用有两点。第一是在画面中使场景运动起来而被摄主体的动作得以长时间记录，不至于几秒钟就跑出画面外。此外，采用跟镜头拍摄技术，使被摄主体的运动连贯而清晰。第二是跟镜头可以表现一种主观性镜头，增加现场感和参与感。

在姜文的电影《让子弹飞》中，影片讲述了悍匪张牧之（姜文 饰）化名清官"马邦德"上任鹅城县长，并与鹅城的恶霸黄四郎斗智斗勇的故事。《让子弹飞》（如图 2-1-31）的开篇，悍匪张牧之带着一群人骑着马追火车，这里采用跟镜头拍摄，展现速度与光影的变化，画面既有光感的美同时又有运动的激烈感。

《让子弹飞》片段

图 2-1-31 《让子弹飞》剧照／导演：姜文

（6）升降镜头。

升降镜头就是通过摇臂将摄影机镜头高低进行升降，升降镜头由场景低处向高处升起，可以突然改变画面的意义，有一种无转场的转场效果。

（7）晃动镜头。

晃动镜头是指摄像师用手持或肩扛摄影机的方式进行现场拍摄。这种视觉效果追求的是现场纪实性的风格。这一手法一般运用在纪录片的拍摄中，因为纪录片是没有"表演"的，是现实的记录，而且是一次性的跟拍，所以就没有大量的时间准备，采用临时性、即时性拍摄，电影导演为了追求这种纪录片式的拍摄风格，特意

采用手持摄影机的方式来进行拍摄，让观众感觉到具有真实性的视觉效果。使用晃动镜头拍摄的作用有三点：第一是晃动镜头适宜捕捉现场的情况和人物的动作，比较适合新闻拍摄；第二是晃动镜头有炫晕感，在武打动作片中使用较多；第三是晃动镜头作为主观镜头来使用可以表现主角的主观情绪，以及不安的环境和心理，比如有醉酒、精神恍惚、头晕或者乘船、乘车摇晃颠簸这些动作可以用晃动镜头进行拍摄，创造一种身临其境的艺术效果。

《无名之辈》是由饶晓志执导的荒诞喜剧影片。该片讲述了一对"低配版"的劫匪，一个落魄的保安，一个身体残疾却性格彪悍的"毒舌女"，这些"无名之辈"身上发生的一系列荒诞故事。电影中大量使用手持摄影机进行拍摄，其中有两个镜头具有代表性意义。一是马先勇（陈建斌饰）因进入娱乐场所被警察抓起来，戴起手铐走下囚车一幕，恰好被女儿看见，这时画面展现的是晃动镜头，代表父亲害羞和惊恐以及女儿愤怒。二是当胡广生（章宇饰）和李海根（潘斌龙饰）被电视新闻嘲讽，评为"年度最蠢劫匪"时，两人看到这一幕时，这里使用晃动镜头表现了人物复杂的心理和被刺激的情绪，画面将两人遭遇困境展露无遗又让观众感到滑稽（如图 2-1-32）。

《无名之辈》片段

图 2-1-32 《无名之辈》剧照 / 导演：饶晓志

(8) 综合运动镜头。

综合运动镜头是指在一个镜头中把推、拉、摇、移、跟、升降等各种运动摄像方式，不同程度地结合起来的拍摄，用这种方式拍摄的镜头画面叫综合运动镜头。在电影创作过程中，使用综合运动镜头的作用有三个方面：第一是综合运动镜头的连续动态有利于展现真实的场面；第二是综合运动镜头是形成画面造型运动美的最佳形式；第三是综合运动镜头有利于通过画面结构的多元性形成表意方面的多义性。

在电影《海上钢琴师》中马克斯·托尼（普路特·泰勒·文斯饰）回忆船上的歌舞厅，画面以回忆的方式展现音乐歌舞的盛况，镜头首先从歌舞厅的圆形屋顶通过摇镜头的方式摇到吊灯，以吊灯为前景看到下面的热闹场景，接着镜头下移，

渐渐地拍摄画面中央的主持人介绍现场，镜头推到坐着的钢琴师1900，镜头接着拉到1900的后面，再向前推进到音乐表演，然后从音乐表演拉回来，以中景构图拍摄几个人与1900商量音乐曲目。之后，再推进到另外一个主题，一些贵妇人和绅士入场，开始跳舞，整个长镜头达到一分多钟，描绘了几个内容，交代了歌舞厅的豪华细节和场景，交代了人物、出现了主角、跳舞者等信息，整个镜头一镜到底，一气呵成（如图2-1-33）。

《海上钢琴师》片段

图 2-1-33 《海上钢琴师》画面截图／导演：吉赛贝·托纳多雷

（9）长镜头。

长镜头是一种连续拍摄的手法，是相对于蒙太奇剪辑而言的，是指一个镜头拍摄的时间长度，也就是影片中的一个镜头的长短。长镜头并没有设定绝对的时间标准，好莱坞影片为了不让观众在观看电影时视觉审美疲劳，每隔3～5秒换一个画面，有时更快。而长镜头时间偏长，观众容易产生视觉审美疲劳，长镜头要求导演对画面有相当强的控制力，通常用来表达导演的特定构想和审美情趣。电影中的长镜头分为固定长镜头、运动长镜头、景深长镜头这三类。在《摄影影像的本体论》一文中，安德烈·巴赞提出，**电影再现事物原貌的本性是电影美学的基础**。因为一切艺术都是以人的参与为基础的，唯独在摄影中，我们有了不让人介入的特权。所以摄影取得的影像具有自然的属性。影像本体论和巴赞的电影起源心理学，以及电影语言进化论有着密切的关系。巴赞认为：电影发明的心理依据是再现完整现实的幻想，而现实主义是电影语言演化的趋向。巴赞把电影的特性归结为照相性，并从这一特性出发，强调电影的逼真性、纪实性。巴赞的写实主义的美学思想，以及他总结的景深镜头和长镜头的美学功能，极大地推动了电影语言的发展，带来了电影表现手段的一次革命，造就了新的银幕形态，从某种意义上说，没有长镜头，就不会有现代电影。

固定长镜头：固定长镜头就是摄影机机位不变，对被摄对象进行长时间的拍摄。固定长镜头的拍摄主要用于新闻拍摄，采用三脚架固定在一位置单机长时间记录。在电影中使用固定长镜头拍摄的导演也有很多，一般文艺片中的长镜头较多。

例如，史蒂夫·麦奎因执导的剧情片《饥饿》，该片讲述了撒切尔夫人执政期间，被关押在梅兹监狱的爱尔兰共和军囚犯为了争取政治地位而发起绝食抗议的过程。影片中神父来到监狱，他想感召劝服鲍比·桑兹放弃绝食，放弃这场在监狱的非暴力斗争，尽管神父满怀信心和信念，但鲍比·桑兹的意志无比坚定。这一场戏导演设计两个长镜头，第一个17分钟；第二个也有5分钟之长。在第一个长镜头中，始终保持着双人中全景的固定机位拍摄（如图2-1-34），两位演员的对话和表演一气呵成，没有任何中断，而画面也始终保持稳定，没有任何变化；第二个镜头是鲍比的近景镜头，他讲述自己的童年经历，如何造就他一生不屈不挠的抗争性格，但这个镜头不仅同样几乎没有移动和景别变化，而且是浅焦拍摄。这一段反而是全片的高潮。导演放弃了对话中常用的正反打镜头，用固定机位侧对着两人，两人在影片中似乎是两座凝固的雕塑。

《饥饿》片段

图 2-1-34 《饥饿》剧照／导演：史蒂夫·麦奎因

运动长镜头：运动长镜头就是运用摄影机的推、拉、摇、移、跟等运动拍摄的方法形成多景别、多拍摄角度（方位、高度）变化长镜头，一般有三种拍摄手段：第一是运用如影设备跟随拍摄；第二是摇臂运动拍摄；第三是手持或者轨道运动拍摄，这些称为运动长镜头。一个运动长镜头可以起到由不同景别、不同角度镜头构成的有蒙太奇效果的表现效果。运用运动长镜头的代表作很多，特别是如深圳大疆如影设备的出现，替代了之前繁重的斯坦尼康设备，许多摄影师喜欢用如影设计运动长镜头的拍摄。

运动长镜头最具代表的电影是《鸟人》，堪称运动长镜头的经典，电影全篇采用长镜头拍摄。《鸟人》（如图2-1-35）是亚利桑德罗·冈萨雷斯·伊纳里图执导，2014年在美国上映的一部喜剧电影。电影讲述一位曾经扮演过超级英雄的过气演员，希望通过出演一部舞台剧来挽救事业。影片还有一个为人称道的地方就是"一镜到底"的镜头。《鸟人》前半部分从几个人坐在一起谈话，镜头围绕桌子在做圆周运动，通过长镜头的位置变化，切换到每一个人的表情，最后当出现了事故，瑞根（迈克尔·基顿饰）起身离开，摄影机一直跟随演员拍摄，真正做到一镜到底。电影的后半部分导演用了12个长镜头，镜头流畅自然，让人看得酣畅淋漓，这种长

《鸟人》片段

图 2-1-35 《鸟人》海报／导演：亚利桑德罗·冈萨雷斯·伊纳里图

镜头的一镜到底，难度就在于要控制如何拍得稳，演员的表演要到位，无论是对演员、摄影师，还是道具、灯光都是一个很大的考验，对场面的调度也极为挑剔。

景深长镜头：在电影拍摄过程中，采用长镜头技术，可以通过焦距的变化来获得多个不同画面的信息，也可以用大景深的技术手段拍摄，使处在不同位置上的景物（从前景到后景）在长镜头内都能看清，这样的镜头称景深长镜头，这种镜头常用来保持画面时间和空间上的完整统一。

在景深长镜头方面，电影《1917》做得炉火纯青（如图 2-1-36）。2020 年，在美国第 92 届奥斯卡金像奖颁奖典礼上，由萨姆·门德斯执导的战争题材影片《1917》坐拥 10 项提名，最终斩获最佳摄影、最佳音响效果、最佳视觉效果三座技术类大奖。著名摄影师罗杰·狄金斯也继 2018 年的《银翼杀手 2049》后，凭借《1917》的自然光和"一镜到底"的拍摄方式拿下最佳摄影奖。《1917》的亮点是全片 119 分钟大多使用自然光和外景长镜头的手法，呈现出"一镜到底"的视觉体验。电影开篇是一片油菜花地，镜头慢慢地拉近，出现两个睡觉的士兵。这时走来一个士兵，将他们叫醒，两个人起身，朝前走，出现一群士兵坐在地上，继续往前走，看到军中后勤部的场景，再进入战壕，进入指挥部，这一系列场景通过两个人的视线串起来，形成一个整体。

《1917》片段

图 2-1-36 《1917》海报／导演：萨姆·门德斯　摄影：罗杰·狄金斯

2. 构图

电影画面构图是结合被拍摄对象（动态和静态的）和摄影造型要素，按照时间顺序和空间位置有重点地分布、组织在一系列活动的电影画面中，形成统一的画面形式。 在拍摄过程中，构图既是美学的问题，同时也是反映导演的意识。电影构图与绘画构图有相类似的地方，也有不同之处。在平面结构上，电影构图与绘画基本相同，但在运动的模式下，电影构图是具有延续性和文本性的。电影摄影师如何通过每一个镜头画面中的布局和安排，来达到视觉上的美感并传达出画面意识，则是每个导演和摄影师都必须考虑的。电影构图是在拍摄电影过程中，被拍摄主体（动态和静态的）和电影中场景造型元素，依据时空的文本组织在一起，构成具备时空因素的画面视觉，形成统一的电影运动画面。一般来说，主体、陪体和场景这三部分是电影画面构图的元素。主体指画面的主要表现对象，既可以是人，也可以是物，它处于中心的地位。陪体是指与主体构成一定的关系，作为主体的陪衬而出现的人或物。场景是围绕着主体与陪体的环境，包括前景与后景两个部分。这三个部分的组合关系构成特定的图形。

电影构图分为两个方向：第一是指审美观的构图，也就是指视觉效果的构图；第二是画面意义上的构图，也就是构图的目的是用来说明故事文本，解析画面所包含的含义，是一种精神意识上构图。

（1）视觉构图的形式。

电影视觉构图与绘画构图有着相同的方式，讲究画面的美感和创意，构图并不是一成不变的，而在于作者个体的表达，就像山水画大师黄宾虹的画布满整个画面，运笔墨迹几乎达到"密不透风"的境界，而齐白石的画就是另外一种风格，他喜欢在画纸上留白，有时只在纸中央画一只螃蟹，一条鱼或者一只青蛙，大面积留白，"疏可跑马"，这是两种截然不同的构图形式。下面按顺序介绍15种视觉效果的构图形式（如图 2-1-37 所示）。

① 是对称式构图，对称式构图可以给画面带来一种庄重、肃穆的气氛，具有平衡、稳定、相对的特点。该构图形式常用以表现对称物体，如建筑物及特殊风格的物体。

② 是三角形构图，以三个视觉中心为景物的主要位置，有时是以三点成面几何构成来安排景物，形成一个稳定的三角形，使照片给人以安定、均衡、踏实之感，同时又不失灵活。

③ 是"S"形构图，这种是利用"S"形曲线对画面景物进行布局，使整个画面看上去有韵律感与活力感，产生优美、雅致、协调的感觉，使画面显得更生动。

④ 是椭圆形构图，椭圆形构图容易形成强烈的整体感，并能产生旋转、运动、收缩等视觉效果。

⑤ 是交叉线构图，交叉线构图充分利用画面空间，并把欣赏者视线引向交叉中心或是引向画面以外，使画面更轻松活泼、舒展含蓄。

⑥ 是"X"形构图，"X"形构图是按照"X"形对画面进行布局，这种布局透视感强，有利于把欣赏者的视线由四周引向中心，或能使景物由中心向四周逐渐放大。

⑦是斜线式构图，斜线式构图分立式斜线和平式斜线两种，它能使画面产生动感，其动感的程度与角度有关，角度越大，其前进的动感越强烈，但角度不能大于45°，否则会产生下倾感。

⑧是"L"形构图，"L"形构图类似于用"L"形的线条或色块将需要强调的主体围绕起来，起到突出主题的作用。

⑨是低地平线构图，当画面下部分平淡，上部分丰富时，建议把镜头稍仰。常用于拍朝（晚）霞，或高原云彩。

⑩是高地平线，当天空或背景平淡时，可适当把镜头俯一些。适合表现画面下半部分质感，如草原变化的草地、沙漠起伏的沙丘等。

⑪是放射式构图，以主体为核心，景物向四周扩散放射。这种构图方式可使人的注意力集中到被摄主体上，尔后又有开阔、舒展、扩散的作用。

⑫是延伸式构图，叶脉斜对角延伸到叶尖，延伸使得整个画面有了生命的动感。

图 2-1-37　15种视觉效果构图

⑬是紧凑式构图，紧凑构图方式将主体以特写的形式加以放大，使其在局部布满画面，具有紧凑、细腻、微观等特点。

⑭是向心式构图，主体处于中心位置，而四周景物呈朝中心集中的构图形式，能将人的视线强烈引向主体中心，并起到聚集的作用。具有突出主体的鲜明特点，但有时也可产生压迫中心，局促沉重的感觉。

⑮小品式构图，通过近摄等手段，并根据思想把本来不足为奇的小景物变成富有情趣、寓意深刻的幽默画面的一种构图形式，具有自由想象、不拘一格的特点。小品式构图没有一定的章法。

（2）意识构图的形式。

意识构图的风格不是依据视觉效果来设计画面的构图，而是注重画面内容的表达，这种构图的方式可以分为以下三类。

第一是经典风格的构图设计：这种构图来源于经典的油画，以静态画面为主。

第二是现实主义的构图表达：这种构图意向是纪录片式的风格。例如，赵婷的电影作品《无依之地》，构图采取非经典式的审美趣味，类似纪录片的风格，色彩冷郁，具有强烈的个人主义色彩。

赵婷导演的《无依之地》（如图2-1-38）讲述了居住在内华达州昂皮尔镇的寡妇弗恩，由于经济危机，她失去了工作，为了减少开支，她把家搬到改装的厢式货车，开始了一边打工、一边西行的公路生活的故事。一路上，她和许多厢式货车寄居者相遇、相识，并缔结了友谊。但在对她有好感的厢式货车寄居者戴夫希望她停下脚步时，她却选择了继续上路。电影描写一个美国底层的老人，在寻找生活的同时，也在寻找生活的意义。通过这部电影，可以看到美国底层劳动者的无奈，既没有经济的保障，也没有生活的可依之地。在弗恩的旅途中，导演用电影镜头刻画她对世界的解析，她对美国社会的审视。电影中弗恩则是真正意义上生活在车轮上的人，她所属的这个群体还有另外一个名字——"现代游牧民族"。历史上的游牧民族在辽阔的草原、戈壁、大漠上逐水草而居，而能决定这些"车轮上的游牧民族"迁徙方向的因素只有一个——工作。这个群体中的大多数是中老年人，他们或是像

《无依之地》片段

图2-1-38 《无依之地》剧照／导演：赵婷

弗恩一样失去了工作和住所，而过低的社保金又让生活难以为继；或是希望通过亲近自然能够解开自己的心结；或是不愿寄居在子女的屋檐之下选择独立谋生。这是一部现实主义的电影，通过画面视觉影像，观众可以感受到这些老人的心态，同时也是一个社会的现实状态，他们通过滚滚的车轮，来解决生命的旅程。这究竟是一种生活？还是一种无奈？导演通过镜头的现实性给了观众不同的答案。

第三是表现主义的构图：这种构图形式带有一种符号性或者图像性的语言，它甚至没有具象的图像，但却极具象征性。

刁亦男的电影《南方车站的聚会》（如图 2-1-39）里有一些表现主义的构图，具有没有意味的象征主义。刁亦男延续了他在独立电影时代的趣味。影片中有一幕是刑警队长（廖凡 饰）在夜晚的动物园抓捕周泽农的同犯时罪犯躲在黑暗处紧张的情节，只有动物的特写或全景在电影屏幕上展现，形成画面隐喻的特殊意义。其实在黑暗的角落，人性是不可测的，而动物的面貌是一览无遗。这种把人的惊恐和动物的惊恐进行蒙太奇的剪辑，看似与电影文本叙事无关的空镜头，恰如其分地以另外一种表现主义构图的风格来加强了文本的力量，使原本警匪之间的故事具有更高的艺术性。

《南方车站的聚会》片段 1

图 2-1-39 《南方车站的聚会》剧照／导演：刁亦男

电影中关于阴影的刻画，也是表现主义的手法，很多画面中只有墙上的影子，而放弃主体的人物。《南方车站的聚会》（如图 2-1-40）对黑色的渲染达到了一定的层次，这种黑色视觉的呈现在以弗里兹·朗为代表的德国表现主义大师的风格的基础上进行演化，比如低光比的打光，以及对影子的反复应用。《南方车站的聚会》中的角色经常携带着影子，虚影的图像经常出现，周泽农试图逃脱追捕时，慌张的他向画外的远处跑去，但镜头并没有跟随他移动，而是将焦点依旧放在了起点时的一面墙上，我们就

《南方车站的聚会》片段 2

图 2-1-40 《南方车站的聚会》剧照／导演：刁亦男

听见周泽农的脚步声越来越快，而他的影子却变得越来越大。这种影像的表现主义表达，将电影的符号性推向一个新的层面，使观众在观看电影时产生丰富的情感，达到了观众想象的人物形象设计的效果。

总之，电影构图在电影中有着非常重要的作用，可以增强影片的视觉冲击力，也可以强化电影的审美趣味，它的目的是艺术地创作出人物内心的情感和电影的多层叙事。

三、电影画面光影和色彩的视觉艺术

电影的画面艺术就是构成画面的视觉张力，因为电影是视觉的艺术，画面的效果决定电影的质量，而画面是由多重因素构成的视觉方式。总体来说，世界之所以能展现在我们面前，是因为有光，光照使世界有了色彩，有了光和色彩，就有了图像，就有了视觉的呈现，因为电影是艺术作品，所以光和色彩的艺术就构成了电影视觉艺术的呈现力量。

1. 光学

希腊语 phos（光）和 graphis（画笔）构成了摄影（Photography）一词，将两个词连在一起就是"用光作画"的意思，所以电影的视觉艺术就是光影的艺术。光学在电影创作中有两种含义：第一种是照明光学，也就是光的设计，光在电影中的照度和范围，以及造成的影像形成独特的电影风格，对人物的设计达到视觉语言的效果；第二种是镜头光学，也就是由于镜头的范围、景深、焦距造成画面的视觉效果。

电影的视觉艺术就是光影的艺术，决定一个摄影师创造画面的艺术能力的高低，是对构图及色彩的把握之外，还要掌握对光的把握与运用。布光或者说光的效果是让一部电影成为视觉艺术的一个重要元素。布光可以分为光的来源和光的强度两种。

（1）光的来源。光的来源分为顺光、侧光、逆光、顶光等。顺光也叫作正面光，一般我们使用正常光线，当天气晴朗有直射阳光照射的时候，被摄对象直接受阳光照射的部分会形成较明亮的受光面，不直接受阳光照射的部分必然呈现出较暗的阴影，这样的光线称为直射光。例如，我们看到电视台新闻节目的主持人，都是采用顺光拍摄。

顺光拍摄一般在广告片、人物模特和人物正面形象中用到比较多，在电影中为了体现女演员细腻的面部，都采用顺光拍摄。

而侧光是光线从侧面而来，既然光源的照射方向是从侧面而来，可以想象，另外一面就是背光部分，也就会形成阴影。侧光在电影艺术中广泛应用，它是艺术造型中使用最多的光。所以侧光是指光源从被摄体的左侧或右侧射来的光线。侧光主要分为前侧光、正侧光、后侧光三种，灵活运用，各自可以达到不同的艺术效果。

在电影中，由于侧光照射角度不同，被摄对象表现出不同的状态，给观众心理造成紧张或轻松的感觉。电影导演可用侧光做为"绘画工具"，运用侧光方位来描写明暗、勾勒线条和抒发情绪。从观众角度来看，后侧光的光影奇妙，正侧光立体感强，前侧光颜色漂亮。按照电影的内容不同，侧光运用会有很大变化。恐怖电影常用后侧光制造不安的气氛，喜剧电影常用前侧光来制造欢乐的气氛。

在电影拍摄中，电影导演通常采用逆光，特别是在夜晚或者强烈的太阳光下，采用逆光拍摄，画面有一种通透感，人物的外形清晰可见。逆光通常用于表现人物的轮廓，也叫作轮廓光。逆光是在人物的后方照射人物，目的就是勾画出被摄人物的轮廓，使人物与背景分开。逆光是一种具有艺术魅力和张力的光照表现形式，它能使画面产生完全不同于我们在现场所见到的实际光线的效果。第一，逆光能够增强被摄体的质感。特别是拍摄透明或半透明的物体，如花卉、植物枝叶等，逆光为最佳光线。第二，逆光能够增强氛围的渲染性。特别是在风光摄影中的早晨和傍晚，采用低角度、大逆光的光影造型手段，逆射的光线会勾画出红霞如染、云海蒸腾、山峦、村落、林木如墨，如果再加上薄雾、轻舟、飞鸟，相互衬托起来，在视觉和心灵上就会引发出深深的共鸣，使作品的内涵更深，意境更高，韵味更浓。第三，逆光能够增强视觉冲击力。在逆光拍摄中，由于暗部比例增大，相当部分细节被阴影所掩盖，被摄体以简洁的线条或很小的受光面积突现在画面之中，这种大光比、高反差给人以强烈的视觉冲击，从而产生较强的艺术造型效果。第四，逆光能够增强画面的纵深感。特别是早晨或傍晚在逆光下拍摄，由于空气中介质状况的不同，色彩构成发生了远近不同的变化：前景暗，背景亮；前景色彩饱和度高，背景色彩饱和度低，从而造成整个画面由远及近，色彩由淡而浓，由亮而暗，形成了微妙的空间纵深感。

逆光拍摄场景的典范当属1987年陈凯歌的电影《孩子王》（如图2-1-41），它讲述了一位插队知青被抽调到农场中学教书，最后因他没有按教学大纲及课本内容讲课而被解职的故事。电影《孩子王》通过逆光产生强烈的反差，让光明与黑暗进行对比，这种设计很好地表现了主角的逆反心理，也很好地隐喻了电影的主题。

《孩子王》片段

图2-1-41 《孩子王》剧照／导演：陈凯歌

对于室外光的逆光的运用，逆光既可以体现喜悦的情绪也可以体现悲剧的含义。

逆光拍摄表现喜悦情绪，以电影《指环王》（如图2-1-42）为例，弗罗多和甘道夫坐在车上，采用的是逆光拍摄，体现了两人在村道上开心的情绪，弗罗多看到甘道夫，开心极了，跳上他的车，两人边说边笑，强烈的阳光照射在甘道夫的头上，

《指环王》片段

把两个人的身份作了暗喻,特别是甘道夫的白色头发,用逆光拍摄,既能体现银白色的质感,又能体现甘道夫的气质。而村庄里的一男一女的两个人,站在阳光下,导演采用逆光拍摄,清晰地体现了两人不同的状态。

图 2-1-42 《指环王》画面截图 / 导演:彼得·杰克逊

逆光拍摄表现悲剧情绪可在罗启锐电影《岁月神偷》(如图 2-1-43)的一段剧情里得到充分体现。罗妈妈(吴君如 饰)在医院照顾生病的大儿子(李治廷 饰),电影的画面是水果绿色调,体现了母子间浓浓的爱,但主光线是从窗户外照射进来的,因此产生了逆光照明,而罗妈妈处在逆光中,一是大儿子重病,对她来说是严

《岁月神偷》片段

重的生活打击;二是医院的各种费用对于原本经济不宽裕的家庭来说,更是雪上加霜;三是护士不顾母子心情在大儿子手上扎针,更让罗妈妈更加揪心。所以在光线叙事上,逆光说明了罗妈妈无法言语的内心痛苦。而护士处在顺光中,与罗妈妈形成了对比。大儿子一方面受到病痛折磨,另一方面感受到妈妈和家人的爱,所以光线照在他身上是侧光。

图 2-1-43 《岁月神偷》画面截图 / 导演:罗启锐

《何以为家》片段

娜丁·拉巴基导演的电影《何以为家》(如图 2-1-44),讲述扎因(赞恩·阿尔·拉菲亚 饰)虽然有家有父母,但因为家里贫穷,且弟妹太多,尚未成年的他就要出去谋生的故事。导演娜丁·拉巴基在光线的设计上采用逆光拍摄,体现扎因即使生活在阳光下,并没有享受到阳光的照射。

顶光,也就是来自头顶上部的光线,一般太阳光就是来自顶部的光线。人物在顶光下,面部结构下面完全处于阴影之中,造成一种特殊的造型。很多电影运用顶光制造伦勃朗光和蝴蝶光,来设计电影画面的特殊意义。伦勃朗是荷兰人,由于荷

图 2-1-44 《何以为家》画面截图／导演：娜丁·拉巴基

兰阿姆斯特丹地区经常有雾，所以在他的世界里，看到人物时不太清晰，只能看到人的一部分，就像有一种手电筒照射的效果。他在卡拉瓦乔油画的基础上，加强了自己观察到的阴影的效果，形成了自己独特的油画视觉语言，后来人们把他的画面里的光线设计叫作"伦勃朗光"。伦勃朗式用光技术可以把被摄者的脸部一分为二，而又使脸部的两侧看上去各不相同。伦勃朗式用光技术突出了每张面孔的微妙之处，即脸部的两侧是各不相同的。

顶光在导演林岭东的电影《伴我闯天涯》（如图 2-1-45）里得到了很好的运用，电影中李雪颐（钟楚红饰）的女儿受到爷爷的惊吓，自己躲在装草的房子里，当一家人打开门找到她的时候，爷爷拉开电灯，光线由上向下照射，而且灯泡是摇摆的，拍摄的角度也是俯视，这个灯光的设计恰当地用上帝的视角讲述了孩子的无辜，大人们内心世界的摇摆与忏悔。

《伴我闯天涯》片段

图 2-1-45 《伴我闯天涯》画面截图／导演：林岭东

《现代启示录》（如图 2-1-46）这部作品讲述了越战期间，美军情报官员上尉威尔德接受上级的命令前往柬埔寨除掉留在那儿的美军库尔兹上校。《现代启示录》实质上在反思战争与人性，电影从这个角度出发，在布光上采用顶光源的伦勃朗光，来刻画战争的灰色人性和灰色地带，讲述战争给越南人民带来的痛苦。伦勃朗光最明显的特征是亮部与暗部的对比，光线容易塑造人物的脸部结构，突出人物反常的心理。

蝴蝶光是顶光设计的一种，它的效果是光源从顶侧面而来，由于

《现代启示录》片段

图 2-1-46 《现代启示录》画面截图／导演：弗朗西斯·福特·科波拉

光线的强烈照射，造成眼眶和鼻子及下颚处于阴影里。蝴蝶光的明暗对比比伦勃朗光还要强烈，面部高光区域似蝴蝶的形状，使人物脸部有层次感。蝴蝶光是美国好莱坞早期在影片或剧照中主要拍摄女演员使用的一种布光法。

《烈日灼心》片段

蝴蝶光应用的代表作是曹保平导演的电影《烈日灼心》（如图 2-1-47），讲述了三个身份各异的结拜兄弟共同抚养一个孤女，不想却牵扯出一桩陈年大案的故事。导演在全片中采用黑色调进行拍摄，男主角警察伊谷春（段奕宏饰）与师傅（杜志国饰）谈论小女孩尾巴（徐玺涵饰）的事情，这场戏室内光线采用顶光设计，使用蝴蝶光刻画两个警察的内心世界。

图 2-1-47 《烈日灼心》画面截图／导演：曹保平

（2）光的强度。光的强度会影响到电影画面的叙事，光的强度分为高调照度、低调照度、补光照度。高调照度是电影的一种照明方式，它降低了场景中的照明比例。在最初的电影中，高调照度是为了处理照明的对比度，但现在它被电影制作者用来调整一个场景的情绪和色调。明亮灯光下的白色调为主。高调照明有三个特点：第一是尽量少使用黑色和中间色调；第二是色调可以是乐观的，也可以是充满希望的；第三是用于许多流行音乐视频的布光。在电影《布达佩斯大饭店》中，几乎全片运用高调照度。

《布达佩斯大饭店》片段

《布达佩斯大饭店》（如图 2-1-48）是美国导演韦斯·安德森的作品，影片讲述了一个欧洲著名大饭店看门人与一个后来成为他最信

图 2-1-48 《布达佩斯大饭店》画面截图／导演：韦斯·安德森

任门生的年轻雇员之间友谊的故事。在这部电影中，韦斯·安德森在摄影光学上大量采用高调照度，去掉画面中的阴影、立体感、镜头的运动，打造一个"粉红童话"的电影语境。观众在画面里找不到视觉的中心，所有细节都展示在观众面前，这就要求在拍摄过程中光的均匀度很高，我们看到《布达佩斯大饭店》是一种空间扁平化的电影世界。韦斯·安德森试图用电影的运动叙事镜头达到翻阅书本的感觉，当观众在观看这部电影时，就像手捧一本书，一页一页地打开。

低调照度的定义是一种电影照明风格，使用硬光源将场景包围在阴影中。低调照度的灯光需要对比和黑暗。低调照度具备以下几个特点：第一是黑暗的色调，包含黑色及阴影；第二是画面具有鲜明的对比；第三是用于惊悚片中表现不祥和警告。低调照度在电影中经常可见，几乎每一部电影中都有夜景和暗处拍摄，每一部电影的导演和摄影师处理低调照度的方式不一样。

补光灯填补了由主光造成的阴影。补光放在主光的另一面，通常没有主光那么强。补光照度具备以下的特点：第一是填补主光造成的阴影；第二是不会产生阴影或许是它的特性。补光照度的目的就是减少或者剪掉主体的阴影，来突出主体的造型。

例如，赖声川导演舞台剧电影《暗恋桃花源》（如图 2-1-49），大量采用补光照度，电影以舞台剧为基础，以视频的方式表现出来，电影与舞台剧的视觉空间还是不同的，舞台剧缺乏电影的真实情景，也就是立体真实空间，要使视频有非常好的视觉效果，那么拍摄的时候就要去掉灯光照射的阴影，突出人物主体的造型特征，灯光来自顶部、正面、侧面，但人物站立的地面上并没有阴影。在舞台的某些背景上，色调压得很暗，但通过一些局部的照明，将部分结构显露出来，但视觉的中心还是在舞台中央的人物上，地面上是通过多个补光来减掉阴影的。这样拍摄出来，既达到了舞台剧的效果，又有强烈的电影画面的视觉冲击力。

图 2-1-49 《暗恋桃花源》画面截图／导演：赖声川

2. 镜头光学

电影摄影通常运用三种镜头：广角镜头、标准镜头和长焦距镜头。前面分析过广角镜头的特征是拍摄的范围大，如果光圈设置小（数值大），那么可以清晰地看到前景和后景，景深较小，但画面普遍清晰；如果将镜头光圈设置大，也就是前景或者后景清晰，后景或者前景模糊，那么这样的镜头光学变化有利于导演对电影情节的叙事。标准镜头和长焦距镜头都具备这个特征，标准镜头与我们人眼看到的范围基本一致，只是范围要比广角镜头小；远摄镜头，也就是长焦距镜头，主要用于刻画特写，其刻画的画面主体清晰度高，周围场景可以忽略，多在表现细节时采用。这里，我们通过介绍柔焦、深焦，来讲解镜头光学的画面构成。

（1）柔焦：柔焦一般是使用长焦距镜头来拍摄的，通常我们看到的画面是前景清晰，背景模糊，光线柔和，画面细腻入微，主体人物突出。

《胭脂扣》片段

关锦鹏的电影《胭脂扣》（如图 2-1-50）在刻画人物时，人物特写使用柔焦镜头拍摄，通过长焦的设计，表现了如花（梅艳芳 饰）与十二少（张国荣 饰）细腻、缠绵的感情。

图 2-1-50 《胭脂扣》画面截图／导演：关锦鹏

（2）深焦：就是画面写实的风格，也就是画面每一个细节都能看清楚，拍摄这样的镜头，光圈设置小，一般采用广角镜头。深焦镜头的画面里信息比较多，与柔焦相反，柔焦以主体人物为主，而深焦镜头除了主体人物，还要包含其他人物，甚至场景。深焦镜头拍摄的画面一般包含场景、人物众多、事件众多、主体人物与背

景关系密切，背景也参与电影的叙事。深焦镜头基本每一部电影都采用，在纪实风格题材的电影中尤为突出，特别是纪录片，因为纪录片是跟随拍摄，甚至都没有调焦师，摄影师既要构图又要控制焦距，一般采用广角镜头来拍摄。

冯小刚的电影《芳华》（如图 2-1-51）中对深焦镜头的灵活运用达到了一定的高度。其中有一场戏，何小萍到高原部队慰问演出，上台时镜头是跟在两人身后，到了舞台的中央，画面采用了广角镜头，视野范围广，既能看到两人的全景，通过背影，也可以看到台下的观众，甚至远处的山景和天空，交代这里是空气稀薄的藏区。很明显，画面出现五层结构，第一是何小萍；第二是领导；第三是观众；第四是远山；第五是云和天空，所以这就是深焦镜头在刻画信息众多的画面时的表达优势。

《芳华》片段

图 2-1-51 《芳华》画面截图／导演：冯小刚

3. 色彩

电影视觉的核心是色彩的表现力，色彩对于人来说，是一种感官上的语言，与言语不同，色彩赋予物体以灵魂，使物体得到生动呈现。**不同的色彩暗示着不同的内容，讲述着不同类型的故事。** 1906 年，彩色电影《浮华世界》问世，它是世界上第一部彩色电影，电影大师乔治·梅里爱尝试对胶片进行逐帧上色，他想通过色彩来呈现电影的新视觉，说明人类对于电影色彩的追求是强烈的。色彩的发展成为电影发展的一部分，它的运用与变化影响着影片的叙事，色彩的呈现方式具备了更深层次的意义。光是色彩产生的来源，色彩的颜色是不同波长的光被人眼感受到的结果。研究表明，色彩对人的情绪有着重要的影响。同时，色彩不同会让人对相同材质和规格的物体的重量得出不同的判断，如黑色会让人觉得物体比较重，白色会让人觉得物体相对较轻。另外，不同的色彩也会影响人们对物体温度的判断，例如，人们认为红色物体会比蓝色物体的温度高。长期以来，艺术家一直在探究色彩的审美价值，电影的色彩语言主要体现在电影的叙事性上。电影把色彩作为语言，让观众能够真正读懂电影，了解人物的心理特征和情绪，充分展现人物的内心世界。

（1）叙事功能：色彩在电影中是一种很有效的表达方式，从某种意义上说，它形成了一种特定的语言。康定斯基曾这样比喻色彩："**色彩直接影响到心灵**，色彩宛如键盘，眼睛好比音锤，心灵仿佛绷满弦的琴，艺术家就是弹琴的手，有意识地接触各个琴键，在心灵中引起震动。"有时候，导演在电影的色彩上进行创作，直接将色彩列入电影的主题中叙事。

《红色沙漠》片段

米开朗基罗·安东尼奥尼的《红色沙漠》（如图2-1-52）当属"电影史上第一部真正意义上的彩色电影"。在影片的开场片段中，故意的失焦摄影让灰色的大烟囱和厂房变得飘渺又不真实，而灰色的建筑与女主人公一出场所穿的绿色大衣的对比则给观众呈现出一幅非对称的另类风景。在《红色沙漠》中，色彩是整片铺开的，带

图2-1-52 《红色沙漠》画面截图／导演：米开朗基罗·安东尼奥尼

有明显的象征意味。大片的色彩运用与空间构造的迷幻、迷离状态相结合，达到时间、空间对位的效果。莫尼卡·维蒂饰演的茱莉亚在工业化气息的环境里感到呼吸困难，焦躁不安。那些被刻意涂上颜料的墙壁是荒芜与迷惘的象征，而红色的小木屋则蕴含着一种性冲动的原始力量。主人公家中白色的墙面给人置身医院的错觉，而歇斯底里的茱莉亚就是其中的病人。还有象征自然与生命的绿色，这些带给人最直观感受的色彩信息在如今看来确实已经属于司空见惯的东西了，但安东尼奥尼在色彩运用上的大胆让这些符号信息贯穿影片始终，其伟大的实验性不言而喻。在论及《红色沙漠》的主题时，现代工业社会对人类精神的压抑与异化是普遍认同的说法，影片中无处不在的噪声、废气和被污染的河流令人厌恶。这部电影的独特之处在于演员只是走位的机器，她所处的空间才是导演真正想要表达的东西。

（2）画面视觉：电影作品的色彩呈现效果的核心是审美，美是观众对电影最基本的要求，电影作品通过色彩的呈现表达视觉效果的张力，使观众对视觉效果产生了情感上冲动，满足观众对画面的心理需求。从某种程度上说，色彩是能够传情的，它承载了人类情感的各种记忆，是人类对颜色赋予某种想象力的思维表达。色彩在电影中合理运用，是电影审美的具体表现。比如我们看见绿色，自然就会想到希望；看到红色就会联想到成功、喜悦、胜利。

例如，王家卫的电影《东邪西毒》（如图2-1-53）就是一部具有色彩审美特点的电影，电影的故事并不复杂，但电影中的色彩艺术让影片犹如一首美轮美奂的诗，很多观众看完电影后，不记得电影到底讲什么，但被电影展现出来的画面深深地吸引。电影剧本由金庸小说《射雕英雄传》改编，讲述了欧阳锋与黄药师、大嫂、洪七公等人的故事。1995年，《东邪西毒》获第51届威尼斯电影节最佳摄影奖。这是一部通过视觉、色彩来刻画人性的电影，个性化的人物形象、梦幻般的故事相互交错和交织，优美的摄影语言，铺开了一个虚构的西北风格的沙漠境界。

《东邪西毒》片段

图 2-1-53 《东邪西毒》剧照／导演：王家卫

（3）象征功能：色彩心理学家研究证明，色彩作为文化的载体，通常具有某种象征意义。对于电影而言，色彩既是一种文化符号，同时也是一种情感符号。电影通过色彩的展现能够传达电影文本内涵，又能隐喻文本内容，或者表述特殊的心理情绪。色彩的这几种特性说明了色彩在电影中具有特殊的象征性。在电影的创作过程中，色彩有其特定的象征意义。电影色彩的表达方式如同绘画一样，它和主题及作者的表达是紧密相关的，它既是一种富有风格的象征与暗示，也是某种事物的意义象征。通常来说，色彩的表达方式丰富了电影的视觉语言，让观众能够沉醉其中，发挥出观众丰富的想象力和情感。

关于色彩的象征功能，电影《蓝白红三部曲之蓝》《蓝白红三部曲之白》《蓝白红三部曲之红》（如图 2-1-54）三部曲就是象征意义的最好个案。波兰导演克日什

《蓝白红三部曲》片段

图 2-1-54 《蓝白红三部曲》海报／导演：克日什托夫·基耶斯洛夫斯基

托夫·基耶斯洛夫斯基在视觉接受力和现实允许的范围内，灵活地使用了蓝色、白色和红色三种颜色分别作为影片色彩的主色，以三种色调为基础，围绕着自由、平等、博爱这三种理念铺开故事。《蓝白红三部曲之蓝》是三部曲中的第一部，这部影片讲述了朱莉在失去丈夫和孩子后痛不欲生，直到遇见丈夫生前的好友奥利弗后，她的人生才开始慢慢发生转变的故事。电影中包含着导演对色彩最原始的阐释和构想。蓝色是冷色系中最冷的色彩，和现实中的大海、天空的视觉感觉相同，给人一种冷静、神秘、忧郁的象征意味，还包含着忧伤和抑郁的情愫成分。《蓝白红三部曲之白》的节奏欢快，基调轻松，让人不会有心思去观察它的色彩。红色不仅仅是吉祥的颜色，还是爱与生命的颜色。《蓝白红三部曲之红》里的红色富有感染力，它的温暖、温情使冷漠的心灵复苏。电影讲述了女学生瓦伦丁与法官之间的微妙感情，以及法律学院毕业生奥古斯特与女友之间的爱情故事。通过法官与瓦伦丁在剧院里对感情的探讨，导演尝试与观众探讨了爱情的可能性。

小结

本节以镜头作为叙述的主要内容，阐述了镜头语言的特征，毕竟电影视觉的源泉是来自于镜头，镜头不仅是画面的构成，还有画面的含义。在第一部分镜头的艺术里，分析了镜头的景别和角度，围绕这两个关键词讲述了不同景别和角度的图像，在电影里起到不同的叙事效果，也就是说优秀电影的画面构成，不是任意而为的，而是导演特意设计的，通过视觉来讲故事；在第二部分，围绕关键词运动和构图，铺开了电影镜头的运动和构图的形式，重点讲述了镜头运动的方向及角度，镜头在参与不同的叙事，说明电影语言构成重要的部分是通过镜头来描写的；第三部分讲述的是画面的艺术，围绕光学和色彩来阐述电影画面呈现的含义，不同的光感和色彩也是叙事的组成部分。总的来说，这一部分重点讲述了电影画面构建的主要工具"镜头"，它既是电影的眼睛，也是书写电影的工具，本节重点分析了镜头如何书写电影叙事。

思考题

1. 对张艺谋的《我的父亲母亲》和《英雄》两部电影作品进行对比研究，谈谈两部电影作品中特写镜头的特色，以及在电影中的含义。
2. 如何评价电影《一代宗师》的色调，这种色调对电影的主题起到怎样的作用？
3. 以电影《海上钢琴师》为例，进行拉片分析，把电影中的推、拉、摇、移镜头列出来，并且说明这些运动镜头的作用。
4. 电影《布达佩斯大饭店》中的色彩运用是什么风格？导演这样设计的目的是什么？

参考文献

[1] 汤姆·费尔曼，2014. ARRI 超广角变焦镜头测评 [J]. 影视制作（02）：92-93.
[2] 罗垚，2020. 电影《泰坦尼克号》的拍摄角度分析 [J]. 视听（06）：78-79.
[3] 聂欣如，2012. 电影的语言 [M]. 上海：复旦大学出版社.
[4] 宋国琳，2018. 电影构图造型的重要性 [J]. 西部广播电视（16）：97.
[5] 邵青，2014. 花卉摄影之逆光的运用 [J]. 生命世界（09）：90-93.

第二节　电影特效设计的视觉艺术

电影特效技术，一般指计算机动画（Computer Graphics，CG），也可以理解为数码图形。随着社会的进步，CG 的含义应用范围越来越广，但在本节中依然作为数码图像艺术视觉赏析。CG 特效是电影特效的一种，是运用计算机技术来实施的，CG 可以理解为电脑绘画或者电脑影视的创作，当传统装置的特效手段无法满足影片要求的时候，就需要借助计算机技术图像特效来实现。**从某种意义上来讲，CG 特效几乎可以实现所有人类能想象出来的视觉画面。**

在电影艺术创作中，人用计算机技术制造出来的假象和幻觉，被称为电影特效视觉。它有三个特点：一是利用影视特效技术来避免让演员处于危险的境地；二是减少电影的制作成本；三是利用它们来让电影更扣人心弦。

一、电影特效场景

电影是一种艺术媒介，它在叙事的同时凭借多样化的表现手段，赋予构想空间特定的戏剧性、情感性，以供观影者的灵魂既能在彼时彼地展开无尽的漫游，又能令其收获充盈的满足感并重返现实世界。就此意义而言，电影是一种确切而真实的幻觉。但电影构想的场景空间，会留给观众最能沉迷或沉思的世界，这个场景就像观影者的梦一样，既是现实生活的影子，又是在自己思维模式下构想出的世界。

管虎的电影《老炮儿》（如图 2-2-1）剧组为了再现电影中老北京胡同真实的生活场景，电影中六爷生活的胡同、他的家、小卖部和震颤酒吧都是剧组搭出来的景。片中每一个场景都事先用 CG 做了非常细致的场景图，再根据场景图进行搭建。

《老炮儿》片段

现代电影的特效场景设计是用计算机技术来完成电影场景空间设计，也就是通过计算机的绘图将场景空间画出来，它不是实景搭建，而是通过计算机搭建出虚拟的场景。1974 年，加拿大的二维动画片《饥饿者》，就已经开始使用数字特效。1977 年的电影《星球大战 4：新的希望》将计算机技术图像特效推进到一个全新高度，在全球掀起了人们对电影视觉艺术新的技术手段的追捧。对于一部有特效场景的电影而言，特效技术运用是否得当，场景表现是否真实、震撼，情节衔接是

图 2-2-1 《老炮儿》CG 效果图／导演：管虎　美术指导：杨浩宇

否完整都是影响一部电影品质的关键因素。美国学者罗伯特·斯考伯和谢尔·伊斯雷尔在《即将到来的场景时代》一书中大胆断言，"未来的 25 年，互联网将进入新的时代——场景时代"。电影 CG 的特效设计与制作大体分为两大类：三维特效和合成特效。三维特效首先由三维软件建立体模型，然后贴上材质，再建立动作，基本流程为建模、贴上材质、灯光、动画、渲染，一般常规的软件有 3ds Max、Maya、C4D、Softimage XSI 等；合成特效主要负责各种效果的合成工作，主要流程为抠像、擦除威亚、调色、合成、绘景，常规的软件有 After Effects（AE）、Photoshop、Flame、DFusion、Nuke、Shake 等软件。而场景特效分为两种：一种是计算机技术图像设计的场景；另一种是结合现实的场景拍摄，后期加入计算机技术加工的场景特效。

1. 计算机技术图像设计的场景

随着观众审美需求的提高和计算机技术的不断发展，场景特效的形成方式和表现手法更加多样化。场景创造在表现客观空间的同时，还要体现社会空间和心理空间，与影片中的角色达到高度的和谐。例如，根据刘慈欣同名小说改编的影片

《流浪地球》，故事场景设定在 2075 年，电影讲述了太阳即将毁灭，地球已不适合人类居住和生存，而面对绝境，人类将开启"流浪地球"计划，试图带着地球一起逃离太阳系，寻找人类新家园的故事。

《流浪地球》（如图 2-2-2）这部电影特效制作主要由 Pixomondo 特效团队完成。Pixomondo 是一家在全球都有工作室的国际视觉效果公司，为全球顶级的影片制作视觉效果提供服务。Pixomondo 拥有丰富的国际影片制作经验和来自世界各地的著名视觉设计师，整个 Pixomondo 团队采用跨时区 24 小时 7 天全球联网不间断有效协作的独特运作流程。Pixomondo 参与制作了影片中的 216 个镜头，60% 以上的镜头为 A 级镜头，其中有超过 50 个全 CG 镜头，其中包括暴风雪的粒子模拟计算和冰封城市的崩塌破坏特效。Pixomondo 制作了包括上海城市、冰封峡谷、长城、运输车、工程车、军车、救援球、飞机、无人机等多达 185 个特效概念镜头画面。其中，通过 CG 特效制作的冰墙高达 400m，地理环境半径达 45km。《流浪地球》从长时间的初期准备和策划，到最终影片的上映，整个电影制作过程中参与人员达到 7000 人。《流浪地球》的场景特效制作，在电影发展的历程中，特别是在中国特效电影的发展历程中，具有象征意义，它揭开了中国特效电影的帷幕。

《流浪地球》片段

图 2-2-2 《流浪地球》画面截图／导演：郭帆

《大鱼海棠》（如图 2-2-3）是从题材到风格都极具东方意蕴的计算机制作的动画片。导演梁旋、张春在场景安排上运用了大量福建土楼的传统元素，并通过这些传统元素在画面中的再创造，使整部动画片在视觉的形式上、风格上充满了东方色彩的传统韵味。

《大鱼海棠》片段

2. 结合实景拍摄加计算机后期的场景特效

借助现实场景拍摄的素材的基础上进行计算机后期的特效技术来完成场景的制作，这类的场景特效，在大多数非科幻类型电影中使用，特别是好莱坞大片。实施这种制作的场景一般有两种：一种是在室内影棚搭景完成，通过绿幕或蓝幕背景

图 2-2-3 《大鱼海棠》画面截图／导演：梁旋、张春

来拍摄，最后通过特效背景或人物、道具合成影片；另一种是在室外采取实景拍摄，在实景拍摄的素材上，添加特效背景或主体合成影片。

电影《阿凡达》（如图 2-2-4）的导演詹姆斯·卡梅隆结合使用两种场景特效来完成电影的制作。《阿凡达》特效是极复杂和高难度的，两个半小时的片长有1603 个镜头。《阿凡达》室内动作捕捉（也叫表演捕捉）需要在影棚里完成，借助蓝幕或者绿幕来进行后期特效，动作捕捉技术是要求演员穿上一套带有感应球的特殊服装，服装上面有很多的感应球，演员的手上、脸上装有感应点，演员的各种肢体动作和面部表情通过数据传输到计算机里，添加到计算机已经设好的动画角色上。由于全方位记录演员的动作，因此不存在机位设置的问题，所以演员必须全身心投入角色表演。全片有超过 60% 的场景动作是用动作捕捉技术拍摄的。威塔（Weta）特效公司为《阿凡达》电影提供了动作特效设计和制作服务，威塔特效公司开发出的"虚拟摄影机"系统，主要由电脑和 LCD 监视器组成，能将演员们的表演与虚拟的电脑背景即时合成。

图 2-2-4 《阿凡达》CG 图片／导演：詹姆斯·卡梅隆

电影场景特效的变化日新月异,很多场景在拍摄前仅是想象,通过计算机绘图,再使用后期特效的合成技术进行组合才变为观众在电影里看到的场景,很多的电影爱好者非常好奇哪些是实景,而哪些又是特效做的?如果不看到特效公司的图片,或许还真的难以区分。

特效最主要的手段之一就是绿幕,绿幕是方便在后期特效制作过程快速准确抠图,比如场景中只有一栋建筑物,而展现在观众面前的却有很多栋建筑物,其实就是靠绿幕特效做出来的(如图2-2-5)。

图2-2-5 绿幕特效

二、电影的特效形象

在电影特效制作上,计算机还可以设计"真实"的人物形象,通过计算机的特效处理,依据真实的人物图片,来创造电影动态的虚拟的人物。随着计算机技术的不断发展,未来电影很可能由计算机模拟现场场景来创作影像。

这方面,温子仁执导的《速度与激情7》(如图2-2-6)是很有参考意义的。由于保罗·沃克的意外逝世,曾令还在拍摄中的《速激与激情7》剧组各部门措手不及。2014年4月15日,环球影业向媒体正式宣布保罗·沃克两位弟弟卡勒伯·沃克和科迪·沃克将做为保罗的替身,完成他在《速度与激情7》中的戏份,卡勒伯·沃克的身材、声音及肢体语言与保罗有相似的地方;而科迪·沃克的眼神和相貌上与保罗相像,剧组充分利用两兄弟各自的优势。剧组邀请威塔特效公司承担特效制作,他们带来了最先进的动作捕捉系统,利用该系统可对演员面部进行精确捕捉,再结合CG技术生成多角度的脸部数字模型和虚拟表情,由此得到了动态影像。此外,剧组还找来四位身材与保罗相似的

《速度与激情7》片段

特技演员，补拍一些需要演技的镜头。保罗的两位弟弟与保罗在相貌和神态方面再相似，但他们并非专业演员，所以保罗的兄弟先协助威塔完成生理数据的采集，专业替身演员完成影片中的专业动作，然后通过剪辑保罗在《速度与激情》系列前五集中的素材，再结合拍摄角度与灯光等技巧，一个逼真的数码新"保罗·沃克"就诞生了。

图 2-2-6 《速度与激情7》制作画面／导演：温子仁

科幻电影《猩球崛起》是《人猿星球》的前传，由鲁伯特·瓦耶特执导，影片讲述人猿进化为高级智慧生物进而攻占地球之前的种种际遇，警示人类疯狂的野心所导致的恶果。威塔特效公司制作的"猩猩"效果达到摄影机拍摄的同等视觉效果，998名威塔特效公司工作人员参与影片特效画面的设计与制作，在高峰期的时候，有500多人同时为一个特技项目工作（如图2-2-7）。在计算机的运算上，耗费计算机CPU的处理时间大约1.9亿个小时，制作出1440个特效镜头，是整部电影近95%的镜头量。令人不可思议的是，《猩球崛起》（如图2-2-8）中猩猩身上近百万根毛发是在计算机里一根一根"种"上去的，这也是很多特效公司做动物特效最头痛的事。

《阿丽塔：战斗天使》（导演：罗伯特·罗德里格兹，2019年美国上映）中，阿丽塔的特效制作就是通过计算机来完成，她的一只眼睛的精度就有900万像素，要知道，我们电影的整个屏幕的像素以4k计算，是4096像素×2160像素，可以想象整个画面的精度有多高，需要怎样的计算机才能解决问题。

图 2-2-7　威塔特效公司场景

图 2-2-8　《猩球崛起》系列海报／导演：鲁伯特·瓦耶特

三、电影的特效色彩

在电影的创作中，导演对色彩的追求是无止境的，因为色彩也是电影叙事的项目之一，在本书第一章中电影从黑白到彩色的历史演变过程中就描述过色彩在影片中的地位。**色彩来源于光线，光线赋予了万物一切色彩**。在电影中柔和的色彩、硬朗的色彩、自然的色彩、戏剧化的色彩都有着特定的含义，也是电影视觉效果的直接反映，是电影视觉最主要的因素，没有色彩就没有电影。色彩的特效制作分为两个阶段：一是胶片时期的色彩特效制作；二是数字时期的色彩特效制作。这两个阶段的色彩特效制作方式不一样，胶片时期的色彩特效制作主要靠人工；数字时期色彩特效制作主要由计算机完成。

1. 胶片时期的特效色彩

一部影片的影调和风格是美术、灯光、摄影师及后期共同努力的结果，胶片摄影机与数字摄影机最大的区别是胶片的化学和光学反应。在没有计算机参与制作的年代，电影的色彩基本靠前期的摄影，拍摄出来是什么色彩，最终呈现在屏幕上就是什么色彩。传统的胶片在洗印加工工艺中，影片的颜色和密度在印片上是可以做调整，但反差和对比关系基本上是固定不变的，因此电影摄影师在拍摄的时候，特别是对固有色要严格把握，对影片的色彩要严格掌握，基本上不能依赖于后期的调整，只能是拍摄前美术师、灯光师、摄影师三者对影片的色彩要求形成统一意见并做大量细致的工作。胶片拍摄就像照相机胶卷拍摄一样，拍摄什么对象，洗照片洗出来就是什么效果。当然在洗印的时候可以调整，但固有的色彩是很难在本质上作出改变的。我们可以看到过去的胶片电影，很多没有后期的调色，依然色彩关系变化很微妙，色彩高度参与到叙事中，毫不逊色于今天的数字电影，这就是过去的摄制组在拍摄前做了大量严谨、细致的工作。

电影《末代皇帝》是意大利导演贝纳尔多·贝托鲁奇的一部杰作，影片中色彩就恰当地参与电影的叙事。影片讲述了中国最后一位皇帝爱新觉罗·溥仪从儿时当上皇帝，到老年时成为一名普通老百姓，横跨60年的人生。电影《末代皇帝》的色彩语言极具特征，导演运用色彩表现溥仪的人生演变。在该片中色彩不但给观众带来视觉上的享受，而且也隐喻溥仪境遇的变化，还是揭示影片主题与思想的表意语言。整部电影分为两大色系，以黄色系为主的暖色调及以蓝色系为主的冷色调。用这两种色调划分溥仪的两个人生阶段：暖色调是溥仪做皇帝的阶段；冷色调是他为阶下囚和普通百姓的阶段。例如，即使是暖色调也分为两种色彩概念，一种是溥仪当皇帝前，另一种是当皇帝后；当皇帝前，皇宫即便是暖色调，也色彩暗沉，黑色居多，色彩的对比度高，画面人物脸部采用伦勃朗光，明显是用阴影进行造型，暗喻清朝皇宫的压抑。当时摄制组是在故宫实景拍摄，在采光造型上要做特殊的处理，室内光线模仿蜡烛的效果，室外光线采用大型的钨丝灯照明，先将室内打亮，再用黑旗来设计光线的强度和方向，用反光板来补光（如图2-2-9上）。溥仪登基的那天，他穿过殿堂，走向室外，影片中导演设置了一块黄色的幕帘，在阳光的照射下，特别的鲜艳（如图2-2-9下）。他走出黄色幕帘，就看见威严的仪仗队，这时室外阳光明媚。所以这时期的色彩充满阳光，色调上比起之前没当皇帝时要明朗鲜艳，采用了自然光的拍摄。

《末代皇帝》片段

影片中冷色调的运用从溥仪作为特殊战犯开始，导演将场景设定在一个昏暗的火车站里，同样是沉闷的色调形式，前面皇宫室内是暖色调，而这里采用的蓝色调（如图2-2-10）。

电影色彩的特效是在摄制过程中设计的，后期的胶片可以在冲印过程中适当调整，下面介绍特殊洗印工艺——**留银工艺**。

最早的黑白胶片技术是通过在片基上涂布卤化银感光，冲洗之后，卤化银变为金属银保留在片基上，曝光越多，银的累积越多，由此形成影像。现代彩色胶片和部分黑色胶片为染料型的胶片，卤化银只是在胶片曝光的过程中起曝光作用，之后

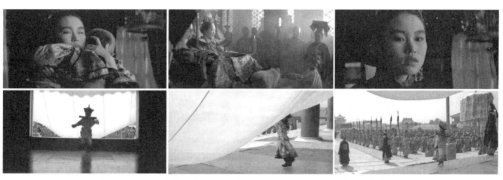

图 2-2-9 《末代皇帝》画面截图一／导演：贝纳尔多·贝托鲁奇

图 2-2-10 《末代皇帝》画面截图二／导演：贝纳尔多·贝托鲁奇

冲洗时将全部从胶片上去除。留银工艺指的是胶片在洗印过程中，通过跳过漂白等冲印程序，使银粒子保留在胶片上，这样的影像画面反差很大，深色的地方比较暗，色彩的饱和度降低。由于洗印胶片是一种手艺活，胶片来自不同的厂家，比如柯达等，因此不同的洗印厂有自己独特的留银工艺，常用的电影留银工艺有 BB，ENR，NEC，CCE，ACE 等工艺。

BB（Bleach Bypass）留银工艺是法国埃克莱尔（Eclair）洗印厂的专长，BB 的特点是在印制原底拷贝时可以跳过漂白环节，得到反差较大、褪色效果的影像。

ENR 留银工艺属于意大利罗马特艺洗印厂（Technicolor Rome Laboratory）。ENR 的特点是在高反差、低色彩饱和度的效果下，影片的颗粒很小。

NEC（Noir en Couleur）留银工艺是法国 LTC 洗印厂开发的一种特殊的冲印工艺，叫作"黑白工艺彩色片"。NEC 的特点与 ENR 接近，但其工艺用于中间片比用于拷贝片要好。代表作品是《童梦失魂夜》（City of Lost Children/1995 年，导演：让-皮埃尔·热内、马克·卡罗）。

CCE（Color Centrust Enhancement）留银工艺是美国好莱坞洗印厂开发的。其特点是彩色反差增强。代表影片有《七宗罪》（Seven/1995 年，导演：大卫·芬奇）。

ACE（Adjustable Centrust Enhancement）留银工艺的特征是可调反差工艺，在增强影像中黑色的同时，对色彩的饱和度没有什么影响，是一种比较保守的影像处理方式。在电影艺术创作中，一些导演和摄影师根据剧情内容需要表现出画面影像特殊的视觉效果，通常需要通过改变彩色胶片冲洗制作中的工艺来达到其目的。

2. 数字时期的特效色彩

随着电影进入数字化时代，计算机已经成为电影后期制作的重要工具，电影的色彩管理与最终效果由计算机来完成。与胶片电影不同，数字摄影机对前期的美术工作没有那么严谨。因为目前的**数字摄影机一般拍摄的模式是 log 模式的拍摄手法（灰度中间色彩模式，色彩宽容度很大）**，所以色彩调色师可以进行二次创作来展示电影的最终效果。实际上，电影的光影与色彩是电影画面语言表现的主要载体，因此在电影中所有的呈现都与光影和色彩有着密不可分的关系，也就是说光影和色彩决定了电影画面语言的表达，特别是情感的倾向和影片整体风格的塑造。随着计算机软硬件技术的发展，现在后期调色使用的技术是过去胶片电影不可想象的，调色师相当于坐在电影院进行实景调色，一边调色，一边观看最终的效果（如图 2-2-11）。

图 2-2-11 调色台

电影调色软件主要分为两种：一种是专业调色软件，如 DaVinci、Nuke 等；另一种是剪辑、特效软件所自带的附属调色功能及以插件形式出现的调色功能，其主要代表为 Adobe 公司的 Premiere、After Effects，苹果公司的 Final Cut Pro 和 Red Giant Universe 公司推出的调色插件。其中 Black Magic Design 公司的 DaVinci 是业内公认最强的调色软件。电影调色师把大自然的色温、光影反差作为电影光影色彩来参考，同时电影调色师要用诗一样的情怀，理解电影的色彩叙事。电影的色彩是理性的计算，是诗一样的表达，而电影就是电影人写诗作画的那一张画布。

（1）数字中间片。

要了解数字调色的视觉效果，我们必须明白一个电影名词——"中间片"，全称为数字中间片（Digital Intermediate，或简称 DI）。数字中间片并不是特指某种类型或型号的电影胶片，而是指某种影片，包含胶片电影和数字电影的后期处理方法或处理过程，通常将整部影片进行高分辨率数字化（特指胶片转数字），在此基础上完成编辑、颜色处理、视觉特效、字幕等一系列工作。以前，电影人一直希望能够像电视人那样，只需坐在视频监视器前，就可以完全地按照自己的意愿，完成编辑、特效制作、调色等一系列工作，制作出自己所想要的作品。这种愿望也许就是数字中间片得以产生和发展的原动力。数字中间片其实是相对于胶片而言，电影工作者把胶片拍摄的素材通过计算机扫描之后，变成数字素材，进行后期的剪辑与制作。数字中间片大约出现在 21 世纪初，那时数字摄影机没有出现，

所有的电影是胶片拍摄的，而这时计算机技术已经非常成熟，通过将胶片拍摄素材转成数字后，用计算机来进行后期制作。当时，胶片转数码是一个热门的电影行当。

通常来说，**采用 DI 制作的电影，其实就是电影后期数字化特效的使用**。2000—2014 年是胶片转数码的时代，正是由于高速、高分辨率、高精度颜色处理的胶片扫描系统、调色系统、胶片输出系统及高速大容量存储技术的日臻成熟，才使得 DI 的应用日益广泛并呈现快速发展的势头。这里以胶片扫描系统为例，简要说明一下目前胶片数字化技术的现状。我们都知道，当前主要采用两种技术实现"捕捉"图像（由"光"到"电"的转换）的功能，即 CCD 和 CMOS。目前，采用 CCD 技术实现高精度快速胶片扫描的产品的代表是汤姆逊集团下属的草谷公司的 Spirit 系列胶转磁。Spirit4K 是在 2004 年推出的该系列中顶级产品，它可以实现胶片 4K 分辨率（速度最快可以达到 7.5 格/秒）和 2K 分辨率（速度最快可以达到 30 格/秒）的扫描，以及高清、标清胶转磁，其主要特点是扫描分辨率高、速度快、整机性能稳定，但是价格过于昂贵。以生产电影摄影机和摄影灯具著称的德国阿莱（ARRI）公司，在 1998 年推出首个数字产品 Arrilaser 激光胶片记录仪并赢得业界广泛赞誉的基础上，于 2004 年推出了 Arriscan 胶片扫描仪。Arriscan 采用自己研发的与 35mm 胶片大小相同的 CMOS 作为核心器件，可以实现分辨率分别为 2K（1 格/秒）、4K（0.25 格/秒）甚至 6K（0.25 格/秒）的扫描，其主要特点是图像宽容度高、系统设定及操作简单、具有直接产生 a 通道功能（可以用于划痕等的修复）、价格较为合理。

（2）调色技术对光源的重塑。

在电影的拍摄过程中，仅仅依靠自然光和布光技巧有时候是无法完成导演对画面细节的需要。由于数字摄影机与胶片摄影机在对光的感受方面存在不同，胶片摄影机是物理和化学的反应，而数字摄影机是程序制作的图像，感知外界世界是计算机计算的效果，因此在数字影像方面，还有很大的发挥空间。例如，对原素材的光源效果可以进行二次、甚至多次创作。目前的数字摄影机，拍摄时仍可以采用多重曝光，或者面对光线比较复杂的情景，比如光线太强或者太弱，在 RED 摄影机上可以采用高动态（HDR）范围成像。高动态范围成像是将两个曝光模式结合到单个视频上的技术，RED 摄影机使用 HDR 功能之后，会在一条视频素材中形成两个视频上信息通道，里面包括 A 档和 X 档两个视频流，可录制出了宽容度比胶片高出很多的视频素材。为了有效地扩展摄影机的动态范围，通常都是用渐变中灰密度（GND）减光镜。因此，后期调色在曝光度方面有极大的空间。有的时候，改变曝光度是调色师对画面的修正及对现实场景光感的还原，或者是直接模拟光源，也就是主观地对画面进行二次创作。调色软件可以在灰度素材中依据导演的意图、需求添加一些灯光材质库中模拟现实灯光的光源。由于在电影的拍摄过程中，局部光源与主光源有着较大的差异，无法被统一记录在镜头中，抑或在昏暗的大环境中，围绕被摄对象的主光因为客观需要不能太过强烈，而导演又希望局部光源能够体现画面中的一些重点，此时就可以通过模拟并夸张一些

画面中存在的光源来实现这个效果。与后期特效不同，这种技术在现实主义题材的电影中也不少见。

例如，在影片《三块广告牌》中，对于曝光度的调整是显而易见的。这部电影由马丁·麦克唐纳执导，弗兰西斯·麦克多蒙德、伍迪·哈里森、山姆·洛克威尔主演的剧情片，该片于2017年在美国上映。《三块广告牌》讲述了母亲米尔德丽德因女儿惨遭奸杀，警察破案无果，就在路边竖起三块广告牌痛骂警察而引发的故事。通过拍摄的素材与调整后的色彩对比，在画面的曝光度上，调色师后期做了大量的调整，如主角站在左边门框，而左边的灯明显是后期加强的，还有演员脸上的高光，是通过加强曝光度来完成的（如图2-2-12上）。第二幕主角坐在室内，面对广告公司的老板，户外的光线与室内的光线对比不够明显，通过曝光度将户外的光线加强，与室内的暗部形成强烈的对比，通过画面的对比，主体人物在画面中就突出了，而且整个画面的空间感也增强了许多（如图2-2-12下）。

《三块广告牌》片段

图2-2-12 《三块广告牌》画面截图／导演：马丁·麦克唐纳

（3）调色技术对影片明暗的调整。

电影后期的调色技术对于电影色彩的改变，具体体现在局部或整体地塑造画面的明暗和对比度上。从影片摄影的整体画面上来讲，影调的明暗应该是对现实的反映，可是在拍摄过程中总会遇到不可预测的情况，比如在室外拍摄时，受到太阳光的变化影响，或者在外景拍摄中因为时间的原因，自然光亮度会一直改变，这在后期特效调色的过程中，就需要进行画面间的统一。明暗对比度在画面中人物塑造的锐度上，就有明显的差别。在调色软件中，画面分为亮部色彩、中间色彩、暗部色彩三个部分，为了画面的影调一致，调色师要做的就是将影片前后拍摄的画面中的明暗度系数调整到同一位置，或者是统一参数，特别是对相同场景、相同时间、相同剧情的画面，假如有着色调上的差异，那么影片在视觉上的表达是欠佳的。除了统一色调，通过对影片画面中局部明暗的调整，能够在画面中营造出有效的对比，从而塑造出高反差的影片画面，赋予画面更强的视觉张力。这

种明暗对比的目的就是对影片情感张力的表达。

例如，柯汶利导演的电影《误杀》（如图 2-2-13），通过画面强化电影的叙事，通过明暗的戏剧化色彩，将画面空间压缩，给观众制造心理上的压力，显示导演高超的视觉语言表达能力，让观众跟随着导演的思路进入影片的剧情。这部电影讲述了父亲李维杰（肖央 饰）为了维护女儿，用电影里学来的反侦察手法与女警官拉韫（陈冲 饰）斗智斗勇的故事。当女警官拉韫审问杀人犯时，画面出现两人同坐在一张桌子前，整个色调是冷色调，两处光线从头顶上照射下来，就像两个眼睛的光芒一样，画面开始切换，这时调色师将画面的对比度拉得很高，黑白分明，画面既看不到拉韫任何的细节，也看不到色彩，给观众一种神秘的感觉。在强悍的女警官一步步击垮对方的过程中，画面接近单色的二维平面，将女警官的整个脸部调暗，暗到只看到身体的轮廓，形成版画的效果，直到对方心理被女警官击溃，女警官的脸部突然出现，镜头快速拉近成特写，这种视觉冲击猛击了一下观众，让观众从臆想中突然明白过来，不得不佩服女警官的威严与智慧。

《误杀》片段

图 2-2-13 《误杀》画面截图／导演：柯汶利

（4）调色技术对色彩风格的重塑。

影片的整体风格是电影的艺术价值之一，在风格上有明朗的、压抑的、沉闷的、灰暗的等。影片的整体色彩风格，是由导演来定调的，并由调色师来完成。电影作品整体呈现出来的色彩风格，通常与导演要表达的观念相一致。

王家卫导演的《2046》（如图 2-2-14）是色彩风格的代表作，影片主要讲述了周慕云为了与过去作更好的告别，将生活的点点滴滴化为文字，写下小说《2046》的过程。《2046》在光线与影调的运用上是非常出色的。灯红酒绿下的鲜明色调与暗淡的街角墙上斑驳痕迹的对比，塑造人物时用深邃色彩刻画主人公在当时环境下的生存状态：迷失自我，内心孤寂。光线与影调的出色处理都为《2046》的画面增添了唯美的色彩。

《2046》片段

图 2-2-14 《2046》画面截图／导演：王家卫

（5）调色技术对画面色彩的改变。

对于一部电影作品来讲，画面带给观众的感受是基于视觉的，而色彩是视觉最重要的构成部分，电影是靠视觉来叙事的，而视觉既依赖于色彩但也要肩负叙事的功能，因此画面色彩在电影中是至关重要的，它有时是一种视觉刺激，有时是一种电影叙事。电影艺术家通过调色让画面更具有美感，来增强电影的艺术力，电影后期调色需要调色师具有一定的色彩科学素养和审美水平，调色师也要与导演进行沟通，对影片画面中的不同物体进行颜色的调整。因为只有导演知道，电影的风格和电影文本的叙事性，所以这一操作同样是建立在被摄物固有色规律的情况下进行的，一些局部的调整或者细微的改变可以让画面的色彩感增强，既提升了美感，又赋予了特殊的含义。例如，影片画面中的天空颜色呈现为灰色，根据剧情需要可以对天空进行局部的调整，让天空变得更加湛蓝，质感更为饱满，从而表现主角幸福快乐的心情。反之，如果原本蓝色的天空，调整为灰色，甚至变白，可以表现主角的空虚与寂寞。这样经过调整的画面在色彩方面进行了一定的艺术优化，影片的画面色彩在辅助导演讲故事，在视觉冲击力上也给了观众更多美的感受。

有些电影的色调饱和度高，色彩丰富多样。例如，让-皮埃尔·热内导演2001年出品的电影《天使爱美丽》（如图2-2-15），影片讲述了在咖啡馆里工作的爱美丽（奥黛丽·塔图饰），在找到一位丢失铁盒的失主之后，开始了惩恶扬善的天使生涯。《天使爱美丽》采用计算机成像、数字影像处理与数字中间流程等数字技术，展现了诗意的巴黎，特别是爱美丽所住公寓里的庭院、楼梯，以及古典的内部装饰。在色彩设计上，《天使爱美丽》的画面有一种浓郁的法国式浪漫气息。一般情况下，红色与绿色很少放在一起，饱和度、纯度高的色彩放在一起是不和谐的，但在这部影片里却很好地表现了主角的内心世界，将那个充满好奇心、拥有丰富想象力的少女的异想世界呈现出来。《天使爱美丽》影片的三大主色调：绿、蓝、

《天使爱美丽》片段

红，是导演让-皮埃尔·热内从巴西画家华雷斯·马查多的油画中获得的灵感，导演用独特的拍摄手法，奇幻般的色彩运用，让电影展现了20世纪30年代具有诗意现实主义氛围的巴黎。

图 2-2-15 《天使爱美丽》剧照／导演：让－皮埃尔·热内

影片的整体色调是在拍摄前定下的，例如，张艺谋导演的电影《影》，影片的画面采用灰色色调。《影》是一部与张艺谋其他电影风格不同的作品，在这部以黑白水墨为色调的电影作品中，张艺谋将自己对中国水墨画的美学见解转化为了光影的视觉艺术，将一个带有悲剧色彩的关于权谋与人性的故事展现在观众面前，使电影具有文化影响和戏剧的神韵。在这部电影中，后期调色师做的是将饱和度尽量降低，让画面中的色彩纯度没有那么高，使整体画面有一种浑浊压抑的氛围。灰色调的画面视觉带给观众的心理暗示是阴郁的，让观众能体会电影中角色的挣扎与内心的痛苦。

《影》（如图2-2-16）是张艺谋导演的一部色彩特点鲜明的电影，在视觉上呈现出来的是最为常见的黑白两色，但电影对黑与白的运用并不是后期制作的一种单纯的调色，也不是纯粹的后期特效，而是在前期做了特效色彩的工作。在拍摄的时候，拍摄对象的色调化，就是一种创作的实态化，从服装到道具，电影对色彩运用的高度统一，使黑白视觉效果并不是一种纯粹的单基调，而是有宛若中国水墨画的韵味，这种舍弃鲜艳色彩的回归，形成了电影在视觉上一种独特的艺术表达。黑白色调赋予了电影另外一种美。《影》在叙事上通过色彩的隐喻来讲故事，电影以沛国都督子虞因负伤而起用一个酷似的"替身"，展开国君与都督的阴谋与暗战，而"替身"境州只能被卷入这场权力角逐中，在黑白世界艰难求生，电影也正是巧妙地运用黑白单色调的叙事来象征阴暗的人生和阴暗的权力世界，由此所延伸的暗与明的人性，形成了电影单色调视觉的底蕴魅力。

（6）调色技术对人物塑造的作用。

电影中人物塑造水准是衡量一部影片成功与否的重要因素。影片中人物形象的成功塑造离不开演员的表演和剧情的刻画，但后期的数字调色技术对影片人物塑造也起着非常重要的作用。日常生活中，人们通常用不同的颜色代表不同的情绪，如红色代表高兴、蓝色代表忧郁、绿色代表活泼、紫色代表积极等。电影是

图 2-2-16 《影》剧照 / 导演：张艺谋

通过视觉来叙事的，通过数字调色技术调整画面色彩，可直观地表达出剧中人物的变化，从而使观众更好地理解剧情。

2008 年的影片《蝙蝠侠：黑暗骑士》（如图 2-2-17）改编自 DC 漫画公司的《蝙蝠侠》，导演是克里斯托弗·诺兰。在影片《蝙蝠侠：黑暗骑士》中有一个人物是双面人哈维·丹特，他是从一个受人尊敬的检察官变为滥杀无辜的大反派。开始，哈维·丹特是一个致力于维护公共秩序的检察官，他甚至可以为了保护市民安全而置自己生死于不顾，所以他出现的镜头画面色调以暖色调、中性色调为主。随着剧情的发展，哈维·丹特因为反派小丑的算计，导致女友的死亡和自己的毁容，他的信念已经丧失，再也不相信正义的力量，从而逐渐黑化，这时哈维·丹特出现的画面色调变为灰暗。哈维·丹特认为女友的死亡是吉姆·戈登办事不力造成的，所以黑化后的哈维·丹特将吉姆·戈登的家人抓起来，用抛硬币的方式决定他们的生死。在这里，双面人哈维·丹特出现时的画面色调都是偏蓝色调，即偏冷色调且画面亮度较低，从而帮助演员塑造出了内心阴暗、视他人性命如蝼蚁的双面人形象，与前面为维护正义不顾一切的检察官哈维·丹特形成了明显的对比。通过调色技术对人物的塑造使观众更加直观地感受到双面人哈维·丹特的人物变化。

图 2-2-17 《蝙蝠侠：黑暗骑士》剧照 / 导演：克里斯托弗·诺兰

四、电影的特效动作

1895 年,在一部名为《玛丽皇后的处决》的电影中,首次以"替换拍摄法"拍摄女主角玛丽皇后被斩首的镜头。同一年,法国上映了一部一分钟的短片《机器屠夫》,其内容是活生生的猪从机器一端进去,数秒之内,另一端就出来火腿、香肠、排骨等一系列猪肉制品。这些特效镜头只是运用了剪辑的手法,却使观众看到了完全不一样的画面,也让电影人大胆地进行创作,开启了大胆想象的电影世界。

1977 年,乔治·卢卡斯在福克斯公司的支持下以其非凡的艺术才华执导了科幻影片《星球大战 4:新希望》(如图 2-2-18),影片使用了大量特效技术,展现了当时甚至是未来的高科技。影片提出了一个哲学世界观的问题:科技的发展与进步,能够为人类带来真正的希望吗?而且在电影中展示了现代尖端科技成果如激光、计算机、机器人等,向观众展示了一种神奇的宇宙奇观。由于《星球大战 4:新希望》在世界科幻影片的创新与制片中具有开拓性意义,因此影片获得了 1978 年奥斯卡奖的 7 项大奖。

《星球大战 4:新希望》片段

图 2-2-18 《星球大战 4:新希望》剧照 / 导演:乔治·卢卡斯

随着特效技术的发展,到 2002 年的《指环王 1》中的怪物咕噜姆,CG 角色发展已经达到了全新的高度。2009 年的《变形金刚》中的变形金刚的造型和动作变化,全部都是用计算机制作出来的,这些动态图像甚至已经达到非常真实的程度,无论是质感还是动作的流畅性,都可以达到以假乱真的程度。2009 年年底,史诗巨作《阿凡达》中的潘多拉国的人物角色设计,CG 演员表演技术达到了顶峰。

当然,想象是无止境的,1999 年,《黑客帝国》以梦魇般的画面向世界展示了特效动作可怕的力量。其中"时间静止"镜头和"子弹时间"这种另类的开创式镜头,以一种奇异的时空观,冲击观众的视觉感受,达到一种无与伦比的视觉冲击力。20 多年过去了,这种特效技术至今无人突破。这些在当时看来充满新鲜感的元

素，让《黑客帝国》成为当时众多电影作品中特立独行的存在，也是后来无数电影人膜拜的经典。

《黑客帝国》系列是华纳兄弟公司发行的动作片，该片由沃卓斯基兄弟执导，于1999—2003年上映。《黑客帝国》系列作为电影特效制作的创新之作，引爆世界特效的热潮。在电影的特效技术方面，《黑客帝国》系列有四点突破。**一是《黑客帝国》建立了一个奇特的视觉景观，叫作"子弹时间"**，超级慢动作画面（电影摄影机叫作升格技术）需要摄影机达到将近每秒12000帧，现在的数字电影摄影机可以达到每秒250帧，已经可以看到动作中非常细的细节。而沃卓斯基兄弟在20年前居然设计每秒12000帧的画面，简直不可思议。《黑客帝国2》视觉特效总监盖特在导演的同意下，联合全球六大顶尖视觉特效公司，共同完成了两部续集中多达2500个的特效镜头。**二是革命性地开创了"虚拟拍摄"**，所谓"虚拟拍摄"就是在计算机的虚拟场景中，来完成导演之前预设的视觉效果。拍摄的各种素材全部被输入到计算机，然后导演可以根据已经设计好的创作意图，在计算机中完成角色的各种表演和动作，从任意角度取景。在尼奥与史密斯在屋顶上的打斗场景中（如图2-2-19），尼奥与100多个史密斯进行对打，其中只有一个是真的史密斯，其余的是计算机虚拟人演员，这些虚拟人演员是从扮演史密斯的雨果·维文和他的12个替身演员身

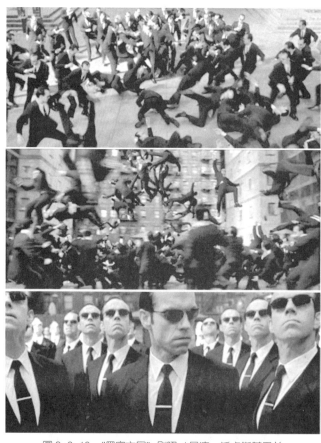

图2-2-19 《黑客帝国》剧照／导演：沃卓斯基兄弟

上提取的数据。三是"动作捕捉",替身们的动作表演是对雨果的模仿,他们的模仿达到导演满意的程度后,动作指导袁和平的小组和基努·李维斯(扮演尼奥)加入进来,开始动作戏的演练。在此过程中,通过使用"动作捕捉"(Motion-Capture)技术将所有尼奥和100个"虚拟演员史密斯"完成的动作全部输入计算机系统;**四是"全息捕捉"**,在通过动作捕捉将所有数据输入计算机后,盖特的特效团队首先赋予虚拟人肌肉和骨骼,其次再贴上真实的肌肤和衣服的材质。特效团队在创造虚拟人的过程中,使用了由盖特的特效小组发明的尖端技术——"全息捕捉"(Universal Capture)。他们使用5台索尼超高精度HDW900型数码摄影机,呈半圆形对准演员的面部,当演员开始表演时,摄影机能够捕捉到演员脸部的每一个精细反应,从一根发丝的摆动到每条皱纹的抽动方式(HDW900能清晰拍摄到毛囊和毛细血管)(如图2-2-20)。

《黑客帝国》片段1

《黑客帝国》片段2

图2-2-20 计算机特效设备

五、电影的特效叙事

通常来说,电影艺术的叙事就是把镜头记录的影像素材经过剪辑后的二次创作形成画面所具有的流畅时间流程。传统的电影叙事,趋向于以话语为中心,讲究电影的叙事性和故事性。但影片无论是用对白、剧情还是用场面景观来表达,最终都要依赖视觉镜头来叙事。计算机视觉特效使电影叙事述形式发生变化,使电影不仅是物质世界的记录或反映,其创造的叙事形式呈现了新的特色。对于电影艺术而言,个人的表达是受到限制的,电影艺术家只能基于视觉实施的手段范围进行表达,而作家可以用文字天马行空抒发自己的思想。实际上,从某种意义上讲,特效就是电影艺术家的梦,后期特效师将现实中不能实现的画面,通过特殊手段变为现实图像,并且通过媒介展现在观众面前。也可以这样形容,后期特效师的创作就是电影艺术家实现梦的途径。随着影视技术手段的突飞猛进,电影特效技术也越来越先进。电影特效帮助了电影叙事,电影艺术家的思考从"如何做特效"转为"如何用特效"。

影片中的特效应该服务于电影的故事情节,而不是机械式的炫技,这一观点被许多以特效为主的大片导演所认可,其中包括《星球大战》和《蝙蝠侠》的视觉总监约翰·戴克斯特拉。当人们决定在电影中使用某种特效时,其首要任务是去考虑这个特效是否符合该影片的叙事要求。电影特效应该是一种促进叙事的

工具，而不是喧宾夺主地去展现最新的技术手段。电影在拍摄过程中加入特效，首先是因为叙事的需要，其次才是视觉的效果，而视觉效果的重点是注重其真实性。

电影特效可以在电影中重现重大历史事件。例如，1997年上映的《泰坦尼克号》中，导演卡梅隆就通过电影的特效技术将泰坦尼沉船的过程完整地展现在观众面前，使观众对这艘巨轮淹没的过程有一个真实的了解。巨轮沉没的宏大场面是通过计算机特效完成的，所有关于救生艇的镜头也都是在绿幕前面拍摄完成，背景可以灵活制作（如图2-2-21第7图）。一些镜头中，船尾上扬，乘客们拼命地往船尾跑（如图2-2-21第4图和第6图）。拍摄中，特别制作的甲板被安装在一个可以自由调整角度的平台上，通过吊车吊起，用来拍摄船尾沉水效果的镜头。沉船过程中，当要拍摄演员掉落到海里的镜头时，开始进行得还算顺利，但是当船头倾斜达45°时，出现了意外，一名女演员不小心颊骨被撞裂，另一位演员一根肋骨断了。卡梅隆对于安全问题，十分苦恼，最后不得不将所有乘客掉落的镜头都用CG来制作。这个场景是不可能在微缩模型上来实现的，摄制组考虑用一个大的船尾道具来进行拍摄，他们使用了一个全比例的船尾楼甲板的模型，在其下方及周围铺设绿幕（如图2-2-21第6图），背景内容是后期合成上去的。在拍摄过程中，模型上只有男女主角，其余的乘客都是后期特效合成的。

《泰坦尼克号》片段

图2-2-21 《泰坦尼克号》剧照／导演：詹姆斯·卡梅隆

回想整个电影的发展史，令观众最难以忘怀的永远是金子般的故事情节，特效如果逾越自己的本分，往往会使影片变成一个失去灵魂的空壳。在这个拍摄电影已经不再依赖于胶片甚至演员的年代，如果电影人仍然想要通过电影去传达世界观、价值观，去警醒和鼓励当今的观众，那么就应该着重处理好叙事与电影特效的关系。

小结

特效可以帮助电影实现原本不可能实现的画面,所以特效是电影的梦想。特效的手段有很多种,如通过道具和化妆来完成,但最主要的还是通过计算机技术来完成。电影特效设计是在科技进步的前提下发展的,但特效的应用应该服从于电影的本体,那就是电影文本的叙述。电影最终的目的是讲故事,如果特效能辅助讲好故事,那么特效在电影中的作用就是锦上添花。本节主要分析和讲述了特效的来源和基本作用。数字时代的特效比起胶片时代,确实有了革命性的进步。未来,电影特效如何服务于电影,或者服务于其他视觉事业,有待于视觉工作者的努力与进步。但对于电影语言而言,研究特效的发展一定是在电影的本身发挥作用,作为观众也一定会探析电影作品特效师的艺术思想。伴随着电影特效技术的一次次突破,站在前人的肩膀上,电影人的平台更为广阔,既有高质量的特效作为支撑,又有电影文化的实力支撑。相信伴随着电影工业体系的不断成熟,加上电影人的坚持与创新,世界电影的未来之路一定更加光明灿烂。

思考题

1. 分析克里斯托弗·诺兰执导的《蝙蝠侠:黑暗骑士》,找到影片中主要的特效镜头,解析这些特效镜头在电影中参与剧情的作用。
2. 分析电影《金刚》的特效镜头,比较其与《猩球崛起》里的猩猩在特效上有何区别。
3. 《指环王》电影中的特效镜头对弗罗多·巴金斯、甘道夫两位人物塑造起到什么作用?
4. 随着计算机技术和 AI 智能的发展,未来电影会不会出现全特效电影,谈谈你对全特效电影的看法?

参考文献

[1] 屠明非,2007. 电影特技教程 [M]. 北京:中国电影出版社.

[2] 赵晓宁,2017. 电影数字中间片中影调对主题的影响 [D]. 长春:吉林艺术学院.

[3] 时煦涵,2019. 浅谈数字调色技术对电影画面表现力的影响 [J]. 视听(1):202-203.

[4] 潘一凡,2019. 数字调色技术在影片中的作用——以《蝙蝠侠:黑暗骑士》为例 [J]. 卫星电视与宽带多媒体(10):19-20.

[5] 穆莉,2018. 浅析电影特效的产生与发展 [J]. 戏剧之家(35):79-80.

第三节 电影美术设计的视觉艺术

在电影艺术的创作中,美术设计是电影构成的基本元素,它涉及的专业知识和学科极其广泛,包括美术学、建筑学、历史学等众多学科知识,它也是一门具有综合性的专业,而且在电影制作中需要众多部门的合作才能完成。在电影美术的概念中,立体性、多方面性这两点是构成电影美术的主要特征,观众观看电影时所看到的场景的取景范围、布景效果、所有道具安排与制作及陈设、演员打扮、服饰与造型等这些元素,都需要美术师在前期进行构思设计和制作,因此美术设计是摄制组的重要成员。从某种意义上来说,**美术设计的高度可以决定一部电影视觉效果品质的高度**。正是因为美术设计在电影视觉构成中的重要性,要求电影美术师要有较高的美术修养、艺术审美并能深刻、精准地把握剧本的视觉内涵。美术师看到剧本后要能在脑海中构思出画面效果,并呈现出来传达给摄影师。摄影师看到美术师的设计图样和布置的现场后产生对镜头的想法。美术师以剧本为基础进行相关的场景选取、道具布置和演员的服饰搭配的构想并将这些信息按照编剧和导演的思路形成图画设计稿,并与导演、摄影和制片等工作人员进行有效的沟通,在他们的意见和建议的基础上进行改进,达到最终的画面要求,从而形成一个完整的思路,来进行后期美术设计。

一、电影美术设计的特点

在电影美术设计中,可以分为造型设计的特点分析、场景设计的特点分析和色彩设计的特点分析这三个方面。

在电影美术的造型设计中,主要有真实性、运动性和综合性三个基本特点。电影是一种综合声音的视觉艺术,毫无疑问它对于真实性的要求是首当其冲的。尤其是对于一些纪录片或者纪录片风格的电影作品来说,其中包含的所有视觉元素都必须具有相当高的真实性,或者说是还原度高,能够达到"以假乱真"的程度。因此,在电影美术的造型设计中,要为电影创造出更加逼真的生活环境,使得观众有"身临其境"的感受,而这也是电影制作的初衷。因为电影的画面是运动的,镜头在移动过程中,电影美术设计要充分考虑运动的效果,所以电影美术师要为电影作品提供更加多变的、活动的情境,利用符合电影内容和角色的服装、化妆、道具等,丰富影视作品的内容。电影美术造型设计的综合性主要体现在电影美术造型设计必须服从于作品中的综合艺术要求,协助电影创作的各方来完成电影所需的画面呈现。

电影美术场景设计的特点是艺术性和技术性。在场景设计中,电影美术师必须要结合相关电影作品的主要内容完成,并对电影作品的文本内涵进行强化。电影美术师是利用场景的独特艺术性,更好地渲染电影视觉画面的氛围,能够激发观众的情感共鸣。技术性对电影美术师是一个重要的考验。现阶段,科幻题材、玄幻题材等的电影视觉的呈现,在技术性上是一个难点,要考虑到作品的方方面面,又要考虑到各种现代材料的应用。

电影美术师在设计过程中对色彩的运用，对于电影的叙事有特殊的作用。美术师结合电影中人物的性格、人物心态的转变进行色彩设计，更好地突出电影的主题。

吉列尔莫·德尔托罗执导《潘神的迷宫》（如图 2-3-1）是一部奇幻电影，2006 年在美国首映。影片以第二次世界大战时期的西班牙为背景，只有 12 岁的奥菲丽娅意外打开了一扇魔幻之门，并要完成三个考验的故事。《潘神的迷宫》的电影美术师是 Pilar Revuelta 和 Eugenio Caballero，他们主导的电影制作和场景设计总是受到人们的大力赞扬。《潘神的迷宫》可以说是美术场景和道具设计制作专业的教科书。这部电影最大的难度是如何将故事描绘的场景转化为视觉画面，但电影美术师 Pilar Revuelta 和 Eugenio Caballero 还是完美地完成了这项工作。从整个农场磨坊的建设到代表电影所处的三个不同世界精心挑选的色调变化，使迷宫在电影中成为幻想与美丽甚至是危险的集合体，既美轮美奂同时也惊悚可怕。这部电影自始至终带着一种不祥的氛围，随着故事的发展，反派法西斯人物令观众越来越感到害怕。

《潘神的迷宫》片段

图 2-3-1 《潘神的迷宫》制作画面 / 电影美术设计师：Pilar Revuelta 和 Eugenio Caballero

二、电影场景设计

在电影创作中，场景设计师是要根据导演或者剧组的总体要求，实施和营造剧本的创作意图，根据分镜头的基本内容，通过对现场场景的空间构成安排好演员活动和场面调度的关系。著名意大利电影导演安东尼奥尼说："没有我的环境，便没有我的人物。"因此，对于场景设计师来说环境是电影视觉创作中最重要的场次和空间的造型元素。而场景就是环境布置，也是指展开电影剧情单元场次特点的空间环境，是全片总体空间环境重要的组成部分，当然也是电影视觉中的一个重要环节。

场景是空间布置与设计，是剧本所涉及的时代、社会背景及自然环境。其主要服务于演员表演的空间场所，是人物思想感情和电影叙事的陪衬，是烘托主题的手法，也是电影叙事的重要手段，它提供电影剧中人物生活的空间环境，比如是幽静的庭院、狭隘的牢房、高雅的客厅、非世间所有的蓬莱仙境等。场景不仅能体现出不同的时代、不同的地域、不同的季节等，而且能体现出人物的职业、身份、性

格及心理情绪。场景设计师一定要具有相当丰富的生活积累和生活素材，也要有扎实的美术和历史理论基础和创作能力。场景设计师的能力直接影响到影片的故事主题、构图、造型、风格、节奏等视觉效果，也是形成电影视觉效果独特风格的首要条件。场景设计根据所包括的画面范围，分全景设计和近景设计。一般来讲，构图表达越全面，则越应采用全景设计；相反，构图表达上越具体，则越应采用近景设计。全景在视觉效果上节奏慢，而近景的视觉节奏则较快。场景表现要注意的四个问题：剧情、时代、地域、季节。

《金陵十三钗》片段

张艺谋导演的作品《金陵十三钗》（如图2-3-2）拍摄地位于南京溧水石湫，电影的主要场景在此地拍摄。《金陵十三钗》故事主要发生在一座教堂内，在电影场景中的教堂是搭建的，这座教堂搭建得十分逼真，外立面雕塑极具质感，阳光透过圆形彩色窗户投射入内，让人感觉身临其境，有种穿越感。除了教堂的塔楼按剧组设计要求被"炸毁"，那些道具类实景如墓地、路障、电线杆、沿街的商号、民国时期的招牌、灯笼、广告等，都保存得十分完好。

图2-3-2 《金陵十三钗》场景搭建与电影画面效果

三、电影道具设计

电影道具具体是指在拍摄电影过程中应用的一些器物。道具本身作为电影作品的产物，是伴随着电影的出现而出现的，往往在电影上映之后，电影的道具成为一个IP，其价值是极其特殊的。在电影的制作过程中，由于一些实景的素材本身无法满足特殊剧情的拍摄从而诞生了道具。现在的电影有了数字技术的辅助，使得相关的电影道具产品，也被分为实物模型及虚拟数字产品两大类。这两类电影道具都有着共同的特征，就是在电影拍摄制作过程当中，通过一定的表现手段，表现出来真实、合理的剧情和环境，以达到画面的视觉效果。在实际的电影布景当中美术设计师所使用的道具一般分为两类：一种是陈设道具；另一种是拍戏用的小道具。陈设道具比如有宇宙飞船、宫殿、城堡等；小道具主要是刀、剑、武器、字画、电话、茶碗、茶壶等。道具在电影中对于推动情节发展、说明人物身份、塑造人物性格等有着符号性的作用。因此，在设计道具的过程当中，需要根据剧本时代、人物身份、地域等条件从材质、色彩、形态等多个方面对其进行考虑和研究，特

别是某些特殊的人物和人物造型，道具有着不可替代的作用，道具设计过程中最难的是对所处历史年代的研究。在拍摄电影的过程中，很多电影道具在实际的电影布景中有着非常重要的作用，能够烘托出电影情节需要的氛围、刻画出历史面貌，从而帮助电影导演刻画出电影人物的性格。

加勒比海盗系列电影（如图2-3-3）是由戈尔·维宾斯基、罗伯·马歇尔、乔阿吉姆·罗恩尼及艾斯彭·山德伯格执导，约翰尼·德普、奥兰多·布鲁姆、凯拉·奈特莉等人主演的奇幻冒险系列电影。这一系列电影包括《加勒比海盗：黑珍珠号的诅咒》《加勒比海盗2：聚魂棺》《加勒比海盗3：世界的尽头》《加勒比海盗4：惊涛怪浪》及《加勒比海盗5：死无对证》共5部。电影主要讲述了17世纪的海盗杰克·斯帕罗充满危险的加勒比冒险之旅的故事。加勒比海盗系列电影的美术概念设计师Jeremy Love是一位来自澳大利亚的概念艺术家，从事概念设计和喜欢概念艺术的同学应该对他很熟悉，他曾参与了很多大片的概念设计工作。

图2-3-3　Jeremy Love设计的加勒比海盗系列电影的概念图

四、电影人物设计

电影中的人物是电影的灵魂和主体，因此塑造人物成为电影的核心因素。一部优秀的电影作品，一定会展现立体的、生动的人物形象，通过美术师的设计，化妆师的化妆及服装和道具的装饰，使得演员与电影中的角色更加吻合，还能够让演员快速进入表演的氛围，使演员所塑造的人物个性更加丰满；也能将电影中人物角色的性格和特点充分地挖掘出来，而且还能够从侧面反映出角色所处的社会环境和地理环境，以及电影叙事各个情节之间的相互联系。形象设计也就是形象塑造，从空间角度来分析这是一项二维与三维相结合的视觉设计艺术，它是对人物形象的外观与造型进行创作，因此形象设计被称为人物角色的整体造型设计。电影视觉艺术作品中的人物形象，其本质是现实生活中人物形象的再转化的视觉符号。因此，人物角色的形象设计可以从服装、化妆和动画特效三个方面来探析。

《青蛇》片段

　　一个好的造型师在电影的创作过程中是非常重要的，在业内，张叔平与吴宝玲都是首屈一指的大师级人物，很多经典的影视作品都是出自他们之手。由王祖贤、张曼玉饰演的《青蛇》（如图 2-3-4）是他们合作的经典荧幕形象，张叔平负责造型设计，吴宝玲负责服装设计。

图 2-3-4 《青蛇》剧照／导演：徐克

　　黄文英是著名的电影美术师，早年留美，开始接触剧场事务并从事歌剧的服装设计。从1994年开始，黄文英担任侯孝贤电影的美术指导及服装设计工作，与侯孝贤合作超过20年。作品有《海上花》《好男好女》《南国再见，南国》《红气球》《最好的时光》《千禧曼波》《刺客聂隐娘》等。在《刺客聂隐娘》中，他大量运用了歌剧设计原画等手段揭示美术指导如何为电影增光添彩。例如，影片中孔雀，便是田元氏性格的象征物之一。在她美艳的长裙和发饰上，饰有孔雀的纹样。孔雀代表的华美超群、耀眼千变，以及生动善妒等特质，呼应田元氏的美貌姿色与人格气质。孔雀"性颇妒忌、服锦采者，必逐而啄之"的特质，透过服饰表现，与田元氏的形象结合（如图 2-3-5）。

《刺客聂隐娘》片段

图 2-3-5 《刺客聂隐娘》剧照／导演：侯孝贤

五、电影服饰设计

　　电影人物的服装是基于剧情的发展及导演对人物的塑造的要求来创作的，优秀的电影在服装设计方面能够充分反映影片人物的内心情感世界，表达电影所传递的信息。为了视觉效果，为了营造人物的个性，因此在服装造型方面要做到充分突出人物形象特色与心理特征，通过视觉的呈现来抓住观众的内心。在电影中的服装造型设计一般用来烘托人物形象，让人物形象变得更加鲜明、更加立体，让观众对电

影中人物的印象更加深刻。从服装造型的角度来设计人物形象，既可以展示人物的性格，也可以烘托人物形象。

由罗明佑、朱石麟执导的《国风》（如图 2-3-6）于 1935 年上映，《国风》主要讲述了在"新生活运动"的背景下，两姐妹不同的生活状态。影片中阮玲玉饰演的角色所穿旗袍朴实无华，无论是衣领还是侧面的开口都很严实，与后来的电影《阮玲玉》确实有区别。

图 2-3-6 《国风》剧照／导演：罗明佑 朱石麟

1935 年，电影《新女性》在上海金城剧院正式上映，导演是蔡楚生。《新女性》主要讲述了一位知识女性韦明（阮玲玉 饰演）遭遇婚姻失败后，期望依靠自身力量和女儿生活下去。最终由于韦明与旧时代格格不入，在流言蜚语的攻击下自杀。这也与后来阮玲玉的真实人生的结局一样。在这部电影中，阮玲玉旗袍的衣领设计十分独特，装饰性很强（如图 2-3-7）。

图 2-3-7 《新女性》剧照／导演：蔡楚生

《花样年华》（如图 2-3-8）是 20 世纪 60 年代的故事，导演王家卫真正要表达的是他对老上海的印象，对老上海的思念，以及浓郁的思乡情结。美术设计师张叔平找到上海的老裁缝，做了 29 套旗袍，张曼玉穿着这些旗袍，将东方女性的魅力展露无遗，把人物的形象深深地刻在观众的脑海中。

《花样年华》片段

张曼玉主演的另一部电影《阮玲玉》（如图 2-3-9）由关锦鹏执导，张曼玉、梁家辉、秦汉、吴启华主演，于 1992 年上映。影片讲述了中国早期电影界知名女演员阮玲玉的一生及她的爱情。

图 2-3-8 《花样年华》剧照／导演：王家卫

图 2-3-9 《阮玲玉》剧照／导演：关锦鹏

电影中出现的阮玲玉有真实的她和扮演的她，无论是哪个阮玲玉，都端庄大方，清丽脱俗，身着旗袍尤其优雅，为了体现女性身体的曲线美，她习惯将旗袍腰身改得细窄，以至于在穿旗袍时要吸口气才能系上扣子。无论是阮玲玉的本身还是扮演阮玲玉的张曼玉永远目光潋滟，风情万种。在阮玲玉主演的经典电影中素色旗袍、硬式衣领，端庄而典雅，她娇小的身形，美得令人窒息，别是一番东方女性美的风情。

六、人物化妆造型设计

在电影人物形象设计中，化妆是电影制作必不可少的手段。**电影化妆的主要目的是要表现剧中人物造型，通过造型体现人物与剧情匹配的个性。**因此化妆艺术最为重要的原则就是准确性。电影中的人物塑造是三维的，不仅要表明人物的性别、身份、年纪、职业、经历等，还必须与电影叙事中人物的精神气质相适应。一般导演选角都会考虑是否符合角色气质，并且很多演员会在参演前去熟悉生活。例如，电影《老井》的主演张艺谋，为了演好孙旺泉这一角色，提前几个月到陕北体验生活，每天像农民一样干活，而且不断地用手在泥巴上摩擦，直至手上磨出老茧。最终他凭借《老井》中的出色演出，在东京电影节获得影帝称号。因此，在塑造人物形象时不仅要符合角色气质、符合剧情，还要重视人物的外在形象与观众认同感，力求做到人物外在形象能够被大众所接受。

例如，演员廖凡在影视作品中塑造了各种人物，2006年在电视剧《大院子女》（如图2-3-10-1）中饰演刘汉林，农民出身，现役军人形象，曾是乔念朝、方玮等新兵排的排长、大院营参谋，后在乔念朝所在的特种兵大队任中队长。在电影《十二生肖》中饰演的David（如图2-3-10-2）是一个技术控和高阶极客，为杰克上天入地提供撬门、开锁、解密码等各项复杂而专业的技术支持。在《一半是火焰，一半是海水》饰演王耀（如图2-3-10-3），王耀是一个无耻的社会痞子，干的最多的事情就是假装成被戴"绿帽子"的丈夫，设计敲诈勒索和老婆偷情的男人。2014年在《白日焰火》中饰演张自力（如图2-3-10-4）。这个角色是一个刑警队长，直来直去，不善表达，在破案的过程中爱上一个女罪犯，在相爱的过程中，才发现她是自己要抓捕的凶手。2015年在电影《师父》中饰演陈识（如图2-3-10-5），这个角色是武林南派宗师，因佛山战乱家破人亡，来到中华武术的中心——天津，一心开武馆。但是，天津武林规矩森严，外来人想要在天津开武馆如同登天，且性命也很难保全，廖凡饰演的南派宗师心事重重，为爱情所困。2018年在电影《江湖儿女》中饰演江湖老大斌哥（如图2-3-10-6），这个角色在大同是雄霸一方的江湖浪子。

图2-3-10 廖凡的角色造型设计

电影特效化妆和影视特效之间存在一定的区别与联系，电影特效化妆是根据特定的角色搭配妆面＋道具＋服装＋整体塑造构成的电影人物形象，而特效是指计算机技术合成特效，特效化妆和计算机特效是互相关联的，**前期的特效化妆可以减少后期影视特效制作的时间与成本，使人物形象更加真实、更加传神、更加深入观众内心等**。例如，液体乳胶是特效化妆（如图2-3-11）中的常用材料，用途非常广泛。液体乳胶的超强弹性可以用来制造皮肤烧伤、撕裂的肌肉组织等，也可以用于制作人体皮肤脱皮、溃烂、起水泡等特殊效果。液体乳胶还可以用来封闭肤蜡，使其不容易掉妆。国产硫化胶可用作老年吹皱、灼伤等效果，硫化白胶可以做刀疤、枪眼、痣等立体特效。酒精胶黏贴，塑形油彩上色，专门用来黏贴

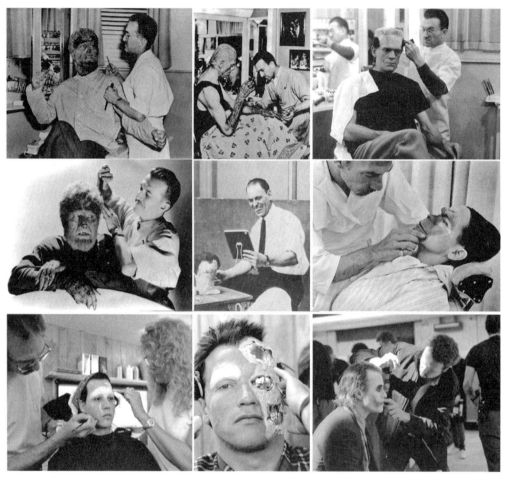

图 2-3-11 特效化妆

各种特效化妆用的假鼻子、假耳朵、假胡子、假发辫、光头套等。牙水用作牙齿上色，不同颜色的牙水可做出金牙、黑牙、烂牙、尼古丁焦油牙等效果。血凝胶、啫喱用于急干血，涂在伤疤上不会化开。血浆可以分干湿两种，干血浆更浓稠，营造立体血块和结痂的效果。专业假泪就是假泪水、汗水，用牙签沾一点小水珠的分量，滴在眼角旁，就有流泪的效果。红眼水制造眼部充血、伤后眼睛流血、红眼病等效果，不能与隐形眼镜同时使用。泡沫胶囊用于口吐白沫效果，直接与唾液反应，无须用水，就可使用。

1930年，特效化妆技巧由纽约美术家巴克发明，他用雕塑的方式制造一个全脸的乳胶面具，美国著名特效化妆大师迪克·史密斯（Dick Smith）在此基础上不断革新，其参与的电影有：电影《教父》（The Godfather）、《驱魔人》（The Exorcist）、《出租车司机》（Taxi Driver）和《莫扎特传》（Amadeus）等。

七、动画人物形象设计

动画电影中的人物形象设计是根据剧本中对角色的设定而创作的，其外貌与性

格的塑造是将抽象文本信息变为具象的过程。动画电影中的人物形象不仅是一个视觉符号，更为重要的是要有深刻的内涵，其中就包括影视作品中不可缺少的人格魅力与气质，因此在进行动画人物形象设计时还应该适当考虑一些人物形象的身份与性格。漫画风格相比于现实生活及自然现象来说，它进行一定程度的夸张、变形，通过漫画夸张的手法，扩大角色的张力与故事的影响力。现在动画作品的角色造型设计，多用夸张的手法进行人物塑造。在某种程度上，人物造型夸大了角色的比例关系、形态、动作及表情设计等，这使得动画作品中的角色形象变得更加让人过目不忘。经过夸张的造型设计手段，使得动画中人物形象比现实中人物更加可爱，更有拟人化的表现风格，通过设计师的造型设计，把现实生活中原本没有生命的物体，赋予人类的思想和精神。通过设计师天马行空的想象力，模糊了造型物与人的界限，赋予其人的生命与思想。动画角色的造型形象设计一般以简洁、单纯的手法为出发点，运用一些简洁的造型元素，形成简单的动画人物或者主角符号化特征，符号化能使造型物角色外形有明显的个性特征，让观众记住。而动画中艺术性是一个宽泛的主题，艺术性是一部动画角色生命力与持久力的保障，一部优秀的动画作品，必然是可以兼顾二者的。趣味性是影视作品不可缺少的主要元素，它也是艺术性的前提因素之一，趣味性代表一个完美的结合点可以作为吸引观众的切入点。趣味性在迪士尼动画人物中的应用，是促使其动画事业获得成功的关键，如唐老鸭形象就十分有趣，尽管观众听不懂它在说什么，但是却可以从它各种各样的动作中了解它要表达的意思。

《哪吒之魔童降世》（如图 2-3-12）由饺子执导兼编剧，讲述了哪吒虽"生而为魔"却"逆天而行斗到底"的故事。一直以来，哪吒是传统文化中的一个文化符号，"莲花荷叶衣，头顶冲天髻，脚踩风火轮，手拿乾坤圈，双臂缠着混天绫，一身正气。"这是我们最认同的具有传统文化特色的哪吒形象。电影《哪吒之魔童降世》中哪吒的形象令一部分人无法接受，称其太丑，与传统的哪吒形象大相径庭。厚重的刘海下，一个突出的圆鼓鼓的大脑门，额头中间留着红色的魔丸印记；两只大眼睛周围，有着烟熏妆般的黑眼圈；满脸的雀斑，塌塌的朝天鼻，满嘴锯齿形的牙齿；永远敞着怀，身穿红色镶黄边的坎肩，上面绣着莲花图案，松紧口低裆灯笼裤，腰上系着亮黄色的腰带，裤脚收口处有红色的魔丸图案；经常不穿鞋；双手常插在裤腰里，一副又拽又痞的样子；惹是生非、性情暴躁，与往日善良勇敢的英雄形象有极大的差异，一看就是叛逆的形象。

《哪吒之魔童降世》片段

图 2-3-12 《哪吒之魔童降世》剧照／导演：饺子

小结

在本节中，从美术设计的角度来分析电影视觉的形成，场景设计是电影美术设计师在电影中必做的功课，可以说没有好的场景，就没有好的电影视觉效果，毕竟电影是视觉的艺术。场景作为画面的烘托，它在视觉中有着不可替代的作用，它不仅是为了电影的视觉，同时也为电影的叙事做出贡献。在电影的制作过程中，道具的作用不可小觑，它是电影中体现细节和功夫的有力证明，优秀的电影，导演会让美术师把功夫做足。而电影中的人物造型设计，涉及化妆、服装等方方面面，每一个方面都是体现人物的性格和外形特征，都是在为塑造人物服务，一部好的电影必定会塑造一个或者多个典型的人物形象，让人们记忆深刻。在动画片中，能将人物造型和人物的性格很好地结合，是美术设计的功劳，如果没有好的美术师，就不可能有好的动画电影。从某种意义上说，动画的视觉效果与美术师是分不开的。所以美术师是动画电影的第二号灵魂人物。

思考题

1. 场景设计对于电影来说，就是演员表演的空间，站在你的角度试分析场景对于电影的叙事主要体现在哪些方面？尝试举一两个案例来说明。
2. 既然有计算机可以做特效，为什么还要做特效化妆？
3. 同一个人饰演不同的角色，在人物造型上需要依据什么来改变人物的形象？人物的形象在哪些方面可以体现出来？
4. 为什么说美术师是动画电影的第二号灵魂人物？
5. 请以皮克斯公司的动画电影为例，谈谈对动画主要角色的造型设计的看法及评论。
6. 你喜欢漫威电影中的哪些角色？为什么？

参考文献

[1] 张瑞峰，高巍，2008. 浅析电影中的场景设计 [J]. 电影评介（6）：11.
[2] 林昱，2019. 当代影视美术设计的发展及主要特点 [J]. 大观（论坛）（4）：124-125.
[3] 刘珈吟，2020. 电影美术中的道具设计研究 [J]. 艺术品鉴（3）：293-294.
[4] 朱蕾萱，2014. 浅析动画人物造型的个性化 [J]. 美与时代（创意）（上）（4）：105-106.

第四节　电影剪辑的构成视觉艺术

剪接原指胶片的具体工艺处理，用剪刀剪断胶片，先将多余的素材去掉，保留胶片中有用的素材，然后进行黏合，形成影片。剪辑是电影后期创作的手段，它分为两个不同方面：剪与辑，两者是相辅相成、不可分割的整体。把拍摄的镜头、段落加以整理，并按照剧本的故事顺序把它们组接起来，就是电影剪辑的形成过程。现代电影有了剪辑软件，通过计算机技术对电影进行后期整理。剪辑电影不再是胶片时代那种复杂的工作，导演和剪辑师坐在电脑前就可观看剪辑后的电影效果。

20世纪初，美国的电影导演D.W.格里菲斯开始采用分镜头的拍摄方法，将剧本的内容分解为一个个不同的镜头，分别拍摄下来，譬如用近景、特写等镜头来突出细节，用全景、远景镜头来描述环境，用快速转换的镜头来制造电影中的气氛和节奏，从而使电影摆脱了舞台剧活动画框的固定限制，成为一门独立的运动影像的现代艺术，也由此产生了剪辑这项电影工艺，**剪辑又称为第二次创作**。

蒙太奇是剪辑最重要的艺术手法，它是指镜头组接的艺术技巧，电影的声像素材的分解重组的整个工作，也是指由剪辑而获得的艺术效果。剪辑是将一部影片拍摄的大量素材，经过筛选、选择、取舍和组接，最终编辑成一个连贯流畅、含义明确、有内容、有艺术感染力的影视作品，是电影艺术创作的主要组成部分、电影制作中不可缺少的一道重要工序、一部影片从拍摄到完成的一次再创作。电影剪辑可分四个层面来认识：第一是镜头之间的组接；第二是将若干场面构成段落的剪辑；第三是作为影片整体结构的剪辑；第四是画面素材与音频素材相结合的剪辑。分镜头（导演设计）与蒙太奇（镜头剪辑）是同一事物的两个方面。前者是意图，后者是实施。因此，也有人称剪辑为"分镜头的后期工作"。但"后期"并不意味着单纯的工艺操作，它是一个富有创造性的劳动阶段。镜头组接是否恰当，直接影响到荧幕形象的完整性和感染力，决定着影片最终的质量。电影对剪辑依赖的程度，因导演的艺术思维和创作意图而异，作为剪辑师除了要完整地通过剪辑体现导演创作意图，还可以在电影分镜头和剧本内容的基础上，通过自己的理解和发挥，提出新的剪辑思路，对电影的艺术进行深层次的搭建，形成电影二次创作的高度艺术化。

一、剪辑的观念形成的视觉效果

电影制作分为前期的剧本创作、中期的拍摄、后期的剪辑制作三大过程，在后期的剪辑制作阶段，电影剪辑师可以运用电影特有的叙事手段，如再现、创造和阐释故事的过程，对电影叙事的处理产生不同的效果，因此形成了各式各样的叙事风格和叙事趣味。日本的小津安二郎、黑泽明，欧洲的让-吕

克·戈达尔、米开朗基罗·安东尼奥尼、阿伦·雷乃,美国的希区柯克等著名电影导演,他们在电影叙事上都具有自己独特鲜明的风格,是全世界公认的电影大师。

20 世纪 60 年代,法国电影代表人物让-吕克·戈达尔的声影创作通过解体商业电影的假,释放出声影书写的真。所谓的"声影书写"就是让-吕克·戈达尔作为电影创作者的一种叙事态度,他认为电影和文学一样,是书写的模式,只是书写的工具发生了变化,电影导演应该像作者(作家)一样,用影像来书写社会和历史。电影界评价戈达尔的目的是让声影书写在功能和美学上从电影内部进行独立,并认为电影史分为"戈达尔前"和"戈达尔后"两个时期。戈达尔认为:剪辑才是电影创作的开始。他为了获得真实的影像,在实景中取景,将符合生活原貌、声音本质的人与物、人与环境统合,特别强调对自然光的运用、对色彩的制衡,以使影像光色的呈现与人们眼中自然世界相同。戈达尔使用新的语言表现方式,特别强调运用声音对景框外空间的营造,引用片段化的、评论式的音乐素材与电影影像相配合。戈达尔在早期利用跳切和无序剪辑观念解体了商业电影中的流畅剪辑模式,1970 年以后则强调利用声影组合促成情感和意义上的转化。

《筋疲力尽》(如图 2-4-1)是让-吕克·戈达尔执导的第一部影片,于 1960 年在法国上映。影片讲述了年轻的米歇尔(让-保罗·贝尔蒙多)想要逃离无聊的游戏人生,在与社会的抗衡中终于筋疲力尽,以结束生命的方式换得真正"自由"的故事。影片开始,让-吕克·戈达尔的镜头就真实地展现巴黎的街头,画面一打开,出现一张报纸,中景构图报纸上是一个手绘穿着比基尼的女郎,停留几秒钟之后,报纸向下移开,露出一张青年混混的脸,嘴里叼着烟,他似乎在寻找什么,画面开始移动,先是声音的提示,两声汽笛,随即转换到女人有点紧张的面

图 2-4-1 《筋疲力尽》剧照 / 导演:让-吕克·戈达尔

孔，同样是中景的构图，她与男青年的表情一样，再切到男青年的表情，画面景框构图不变。随着汽笛声音的剪辑与切换，画面在男女之间不停地转换，观众随着画面和声音进行猜测。当然这样的刻画，是采用悬疑的技巧，引导观众往下找答案。这时，画面跟随女人的目光，观众看到一辆豪车开过来并停下来，车上下来一对夫妇。镜头重新切到男人和女人，女人跟在豪车夫妇身后，男人开始行动。这时让-吕克·戈达尔的镜头没有立即切到盗车现场，而是给了一个空镜头，塞纳河上的船在缓缓移动，暗示男主正在盗车，省略了盗车的细节，船的声音越来越近，也越来越大，镜头一直在摇，直到拍到女人的全景，她一转头，看到米歇尔点火成功，她迅速钻到车里。这时女主和男主开始对话，音乐声起，镜头切到一条大路，是米歇尔眼中的道路。

二、电影剪辑的时间与空间关系

电影视觉在画面构成中，可以形成时间和空间的关系，而这两者之间又存在着联系，一般而言会将电影剪辑带来的时空关系分为五种类型：第一，电影画面中两组镜头按照时间顺序向前延伸，但是二者之间不存在连续，因此两组镜头的内容存在较大层次的跳跃；第二，两组镜头拍摄时，第二个镜头的内容发生在第一个镜头所拍摄内容之前；第三，两组镜头的拍摄内容和拍摄角度完全保持一致；第四，两个电影镜头同时出现在画面之中，呈现出互相包含的局面；第五，影片的两组镜头随着时间发展不间断拍摄。

在电影的剪辑过程中，导演在借助镜头进行表达时，镜头的组接可以形成相互对比的关系，将镜头拼贴在同一画面中，展现同一时间内不同的空间发生的故事。镜头组接的关系被分为三种类型：第一，两组镜头呈现的空间是相同的，但事件和人物不同；第二，两组镜头所呈现的时空位置具有相关性，两组空间的人物可能指向同一件事；第三，两组镜头所拍摄的空间相互独立，没有任何相关性。

2006年出品的由宁浩导演的《疯狂的石头》是一部黑色喜剧片，由郭涛、黄渤、徐峥、刘桦、连晋等出演。影片讲述了重庆某濒临倒闭的工艺品厂无意在拆迁时发现了一块翡翠，不料国际大盗麦克与本地以道哥为首的小偷三人帮都盯上了翡翠，保卫科长包世宏（郭涛 饰）带人与各路大盗展开了激烈的博弈战。电影在处理空间关系时，本地以道哥（刘桦 饰）为首的小偷与包世宏同在一个地点的不同空间位置上，中间隔了一道墙，当道哥将谢小盟绑架放在皮箱里，镜头横移转换到包世宏的一边，这就是同一空间内，不同故事叙事，通过剪辑的手法组接在一起（如图2-4-2）。导演用艺术手段表现两个空间的相同类型的故事，这边是包世宏痛打三宝（刘刚 饰），另一边是道哥痛打谢小盟，被打的原因都是"冤枉"。这种结构的剪辑，在电影艺术的架构上，体现了剪辑与叙事的空间同一性。

《疯狂的石头》片段1

图 2-4-2 《疯狂的石头》剧照一／导演：宁浩

在不同的空间，描述同一时间的事件，有时候导演因为时间的同一性，将素材并列在屏幕上，产生一种队列的感觉，让观众明白事件在同一时间发生。

《疯狂的石头》片段 2

王迅饰演的四眼在办公室接到小军（岳小军 饰）的电话，画面随即切到两张并列的画面（如图 2-4-3 左），当道哥与在下水道的黑皮（黄渤 饰）通电话时，画面并列的黑皮与道哥通话，黑皮向道哥求救（如图 2-4-3 右）。这种剪辑手段强调时间性，表现同一时间内发生的事件，对于观众来说，这种画面，更加直观和直接。

图 2-4-3 《疯狂的石头》剧照二／导演：宁浩

《疯狂的石头》片段 3

在进行电影创作剪辑的过程中，电影通过时间的剪辑能够达到意想不到的艺术效果，在电影《疯狂的石头》中，道哥发现谢小盟和自己的女友睡在一起，这时镜头从全景切到道哥痛苦的脸的特写镜头（如图 2-4-4 左），观众看到道哥这张脸时，在脑海中想象下一步将发生什么，这时画面剪辑的依然是特写，不过变成谢小盟的脸被浸泡在马桶中（如图 2-4-4 右）。这两个画面的对比，使画面的视觉极具冲击力和戏剧张力。

图 2-4-4 《疯狂的石头》剧照三／导演：宁浩

剪辑师在进行电影剪辑创作时，按照电影剧本所呈现的时空关系，有时候采用顺叙的叙事方式来对电影呈现的镜头进行设计，有时候采取倒叙的方式来描述事件，无论是顺叙还是倒叙都能够帮助电影展现所要表现的艺术效果，这也是电影创作中常用的一种手段。电影创作时空关系时有三种方法：第一，影片内的时间正常发展，但是电影镜头的时空关系没有相关性；第二，电影所呈现的内容按照时间顺序在同一个空间向前发展，电影镜头的时空关系有相关性；第三，电影内的多个空间按照时间顺序存在间断的相关性。

在电影《疯狂的石头》（如图2-4-5）中，包世宏背着挎包站在一辆车前，车内一男一女在谈恋爱，在男的提示下，他离开车一段距离，这时一个人骑着摩托车迅速抢走了他的挎包。这一段故事看似结束了，观众云里雾里时，随着音乐的节奏，故事依然进行，这时镜头再次展现刚才发生的那一幕的细节，是通过车里开车门的人的视角进行展开，画面回到道哥骑着摩托车，加速抢到包世宏的挎包，然后由于车主打开车门，他撞到车门上，摩托车倒地，道哥的头碰到了宝马车，因为事故才导致宝马车拖走，困在下水道的黑皮才可能出来。故事情节一环扣一环让观看者脑洞大开，剪辑的顺叙和倒叙也巧妙地将故事的艺术性地展现出来。

《疯狂的石头》片段4

图2-4-5 《疯狂的石头》剧照四／导演：宁浩

三、剪辑中的声音艺术

在电影的后期制作中，对于剪辑师来说，最终的目的是要实现声音与画面的完美结合。作为电影的二次创作，首先是要研究声音本身的属性，以及声音与画面结合后可能产生的意想不到的视觉效果。合理地分析声音的各种组合，是调整剪辑节奏、深化作品主题的基础和前提。剪辑师要处理好声音剪辑，首先必须分析各种声音的组合形式及其作用，其次将影片剪辑形成的节奏与声音的组合相结合，将音乐、音效与人声统一到剪辑节奏中，创造有意境、有内涵的电影视觉艺术。声音在剪辑中的作用，可以通过三个方面来分析：第一个是各种声音组合后的创造力；第二个是剪辑后的影片节奏与声音形成的配合；第三个是声画艺术的蒙太奇。通过这三个方面的阐述，声音如何与画面组合使画面的视觉效果更佳，更能震撼观众，是剪辑时需要考虑的。

1. 各种声音组合后创造力

我们眼睛看物体时,前面的物体会遮挡住后面的物体,一般会先看到前面的物体或者焦点物体,所以视觉有位置优先原则。而声音不同,它只有远近感,不同的声音同时发出来的时候,所有的声音都能被人的耳朵接收,声音是不会被遮挡的,只是远近、大小不同而已。因此,不同的声音混在一起,如何产生艺术效果,如何与画面匹配,加强画面的视觉效果,这是需要电影后期制作人员考虑的。剪辑师如何创作声音的艺术效果呢?首先是处理声音的并列与遮罩,在剪辑中当几种声音同时出现在影片中,也就是在剪辑软件的声音轨道上有好几种声音,这就是形成声音的并列效果,一般会用各种声音的混合表现某个复杂的场景效果,例如,繁华街道、菜市场等地的人声鼎沸的画面。

电影《暴裂无声》(如图2-4-6)由忻钰坤编剧兼执导,讲述了一个孩子失踪,身为矿工的父亲寻找孩子过程中发生的事。电影的开篇,首先是孩子在堆积石头的声音,慢慢地听到羊叫的声音,这时是石头的声音优先,其次才是羊叫的声音,渐渐地羊的声音越来越大,画面先切到羊的特写,再到羊群,这时羊的声音为主体,石头的声音变小了。这就是说,声音是随着画面的变化而变化,声音的主次关系是配合观众来观看画面的,还有声音起到提示画面出现的作用,比如小孩堆石头的时候,画面中有羊的叫声,观众通过声音就可以想象到画框外的羊。

《暴裂无声》片段1

图2-4-6 《暴裂无声》剧照一 / 导演:忻钰坤

剪辑师一定要理解画面的主题和以谁的视角来看问题,并列的声音依然会有主次之分,根据画面适度调节,突出主体声音。声音的并列在某些时候还能发挥反衬作用,安排不同含义的声音同时出现,在鲜明的视觉对比中增强画面戏剧效果。因此如果在同一场景中,出现多种声音的音效,那么首先应对声音进行多层次的设计,对其中主体声音进行强化、对其他声音进行合理的遮罩,从而创造有艺术感染力的声效;其次就是声音与声音之间的交替效果。声音的交替一般可分为:接应式声音交替、转换式声音交替、声音与静默的画面的交替。所谓的接应式声音交替就是同一声音反复相继出现,作为相类似的动作,或者特别强调事物的进行而渲染画面的视觉效果,通常用来增强场景的气氛和观众的内心感受;转换式声音交替也就是利用两种声音在音调或节奏上的近似,从一种声音的效果转化为两种声音效果,有些时候是客观声音与主观声音的互相转换,它能够增强韵律感和音乐感染力,这种效果可增强作品内在情绪的表达,给观众留下深刻印象;声音与静默的画面的交

替，无声的表现手法在画面中具有中止时间的效果，能够表现局促、紧张、不安等情感。无声与有声的对比主要体现在画面的节奏和人物情绪上，强烈的对比效果会产生超乎想象的艺术感染力。这种静音的剪辑方式一般出现在激烈画面戛然而止的时刻，可最大化地展现画面的视觉冲击力，因为声音变为静音，时间突然停滞，推动观众进行思考。

由忻钰坤执导的电影《暴裂无声》（如图2-4-7）中昌万年（姜武 饰）和张保民（宋洋 饰）及徐文杰（袁文康 饰）三人在树林对峙时，画面中三人的情绪十分激动，背景音乐也充满着紧张的感觉。三人激烈的争吵之后，背景出现警车的声音，三人的动作变得激烈。这时出现慢镜头，随着昌万年的箭射出去，"砰"的一声射在树上，画面的声音静止了，三人进入一个无声的瞬间，将观众带入这个紧张的情境。接着警车的画面切入，三人又进入互殴的场面，这时打斗声、警车声、场景声、人声、脚步声掺杂在一起。随着昌万年举起弓，朝着张保民狠狠地打下去，"啪"的一声，画面变得无声，镜头转到两个小孩在一起的画面。

《暴裂无声》片段2

图2-4-7 《暴裂无声》剧照二／导演：忻钰坤

2. 节奏与声音形成的配合

美国电影剪辑师沃尔特·莫奇说过，在剪辑中情感、故事、节奏是互相联系、必不可少的，在电影剪辑的过程中，在剪辑师的心里，应该有一个节奏，而声音是剪辑节奏中非常重要的一个元素。在某些影视片的剪辑过程中，对于那些把声音作为主要表现形式的电影作品，其剪辑的节奏上也有可能完全取决于声音的处理，特别音效的节奏与音乐的配合会更加直接、密切。在不同的情境下，电影中的音乐、人声和音效的剪辑处理有着不同的艺术手法。第一是剪辑节奏与人声的配合，人声剪辑是以镜头中语言的形式和内容作为剪辑点的依据。人声剪辑最普遍的方式是错位剪辑和平行剪辑，可将二者结合使用，以便更好地表现电影画面中的人物的心境和情感变化。在人声剪辑技巧中，首先将人物说话的第一个镜头搭配进来，后面的人声可用其他镜头替代。剪辑人声时需要对人声的长度进行把控，使剪辑节奏与人声长度相配合。第二是剪辑节奏与音效的配合，音效可以分为主观音效和客观音效，其实就是写实或写意的感觉。主观音效是创作者创造出来的声音，大部分是在影片情节里找不到发声源的，是创作者为了制造一种氛围

或情绪，又或者是表现心理外化塑造人物的一种手法。而镜头中实际存在的声音是客观音效，也可以理解为同期声。电影后期制作时，录音师会用同期声作参考制作音效，这种声音既真实但又高于同期声，一般在录音棚里进行录制和制作，它属于写实声音。主观音效由于受到创作者意图、环境气氛等影响，其剪辑相较于客观音效更加复杂。第三是音乐、音效与人声协调一致。要协调好音乐、音效与人声之间的相互关系，保证三者构建的声音语言与画面语言和谐统一，切忌顾此失彼，或是强调太多因素导致不必要的混乱。音乐、音效的运用首先要研究画面视觉的内容及电影的叙事，不是单纯为了强调声音而处理声音。出色的声音运用会产生润物细无声的效果，与电影作品融为一体，使观众很难察觉到，更不会有突兀感。

《暴裂无声》（如图2-4-8）的开篇，小海堆完石头后，他拿起水壶喝水，听到矿厂的一声爆炸，然后赶着羊群朝前走，这时画面内有拿水壶喝水的声音、羊叫的声音、爆炸的声音，还有风的声音、走路的声音、小孩赶羊群的吆喝声及惊悚的背景音乐声，这些声音混在一起，带来不一样的视觉呈现。当音乐声越来越大，画面消失，出现"暴裂无声"四个字时，有一个音效的推进，提示观众影片开始，字幕慢慢地淡隐，留下字幕周围红点，渐渐地出现一个黑暗的隧道，声音极其惊悚，接着在隧道里出现一个避光的人影，这时脚步声、车轨声在隧道里构成了黑色的画面世界，其实这时的声音已经将观众拉入影片的"隧道"中，声音的剪辑效果和影片的符号"隧道"一样，在观众面前建构一幅捉摸不定的画面，导演通过声音与画面的叙事结合，将观众带入隧道的情景中。

《暴裂无声》片段3

图2-4-8 《暴裂无声》剧照三 / 导演：忻钰坤

3. 声画艺术的蒙太奇

蒙太奇一词源于法语montage，原来是指建筑学中搭配、装配、组合的意思。后来在电影后期剪辑制作中，指将拍摄的画面和声音素材按照时空的艺术或者叙事的特点重新设计排列组合在一起，形成一部叙事非正常时间线的作品，造就了独特的电影时空。**声画艺术的蒙太奇通常分为三个部分：即声画并列、声画平行、声画对立。**在把握声音节奏时，一定要注重声音和画面的统一性，使声音和画面的内容、意义统一完整。声音用来衬托画面的内容，强调画面的视觉效果；声音也可以

用来解释画面，用声音的方式表达给视觉画面提供支撑。在电影的剪辑中，追求的目标是音画相互配合，共同来表现主题，这是电影作品中最为普遍的声画表现形式。声音和画面的统一，首先是要统一风格。这就要求在电影后期剪辑时，首先应当建立起编辑、影像、音乐和录音工作之间紧密的叙事关系，围绕文本叙事的核心运用各种手段；其次才是声音和画面的统一。在电影剪辑工作中，有时为了实现声画统一，可以选择有源声音和轨道声音来表现。声画平行就是声音和画面的关系有一种不太贴合的感觉，声音既不对画面进行具体的解释，也不与画面形成对立，二者从整体上对主旨进行揭示、对情绪进行渲染，这样的声画关系即声画平行。声画对立就是声音与画面相互对立，主要表现在情绪、气氛、节奏、内容等方面的对立，既相互作用又相互依存，用于表达特别的意义，起到暗示、隐喻的作用。在声音与画面的错位关系中，能够深入刻画人物心理、深化作品的内涵。

四、蒙太奇的剪辑技术形成的视觉

在电影剪辑艺术中，**最重要的手法就是蒙太奇**，在前面我们已经探讨过蒙太奇，而在这里，重点探讨蒙太奇剪辑技术的赏析。蒙太奇剪辑技术主要分为闪回、对比、排比、快切、慢转换、快转换、黑白场、分割画面、叠层画面、淡入淡出、平行蒙太奇、交叉蒙太奇、语言蒙太奇、音乐蒙太奇等。电影蒙太奇剪辑就是不按照时间或者事件的正常次序，而是按照故事的叙事艺术重新组合分镜头、组合故事，形成独特的叙事技法。流畅且连贯的组接和分割镜头画面，是电影蒙太奇剪辑重要的因素。蒙太奇已经广泛应用于视觉影像领域，与传统的电影制作相比，电影蒙太奇剪辑的运用和日渐成熟，标志着电影技术的飞跃发展与电影理解的层次深度的加深，促进了电影的多元化发展。

1994年，昆汀·塔伦蒂诺凭借电影《低俗小说》（如图2-4-9）成功掀起了一场后现代主义叙事手法的浪潮，这部电影带给观众全新观感。电影由3个故事8个段落构成，梳理整部电影，按照事件的时间性，大致可以归结为：①杀手文森特与朱尔斯前往公寓抢回装满黄金的钱箱，并将对方两个人杀害；②文森特与朱尔斯被隐藏在洗手间的对手连续射击，却未中枪、安然无恙；③快餐店内，强盗情侣临时起意打劫并立即采取了行动；④朱尔斯制服正在抢劫的情侣；⑤昏暗的酒吧内马沙以金钱诱惑拳击手布奇同意故意输掉即将举行的比赛；⑥文森特购买注射违禁药品；⑦文森特陪同马沙的妻子米娅玩乐，米娅吸食违禁药品险丧命，后被文森特与兰斯救回；⑧布奇为了更高的酬金违反与马沙的约定赢得比赛，逃跑途中与马沙偶然相遇，两人打斗过程中偶然闯进一间杂货店。然而，电影在实际呈现时却打破了事件发生的物理时间性，按照②⑦①⑧③④⑤⑥的顺序依次呈现，使电影故事在倒叙多线与循环嵌套中娓娓展开。特别是开篇，正当两人举起枪，准备打劫饭店时，电影却戛然而止，观众有些迷惑，但到电影的最后与开头相呼应，最后才给予观众答案，使电影形成了环形叙事结构。

《低俗小说》片段

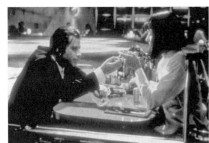

图2-4-9 《低俗小说》剧照 / 导演：昆汀·塔伦蒂诺

在后现代主义电影中，文本故事不再是现实生活的复原，叙事主体不必主次分明，这样有悖于传统电影的戏剧结构。电影导演力图重新组合、排列叙事结构，用这种叙事方法来对未知进行探索。错乱和无序的情节推演，观众可能会不理解，就是因为这种割裂的叙事手法，使观众摆脱了惯性的观影习惯，不自觉地对电影人物形象，以及电影剪辑的思想与灵魂进行烧脑的分析，享受参与电影叙事的快感。**对于蒙太奇剪辑而言，"拼贴"是蒙太奇的一种符号，也是后现代艺术作品常用的创作手法。**"拼贴"这一理念最早源于绘画艺术，其旨在打破造型元素之间的固有组合惯例，赋予旧事物崭新的组合方式，并阐述全新的含义。通常来说，"拼贴"式创作方式有两种情况：一种是创作者的"反体裁"创作，意在通过随意的堆砌使文本原本的含义消解于新的组合方式中；另一种是对主旨与内容存在联系的文本进行有意识的组合，意在促成新的语义场。拼贴式电影剪辑结构就是将关系不大或毫不相关的视频素材片段拼接成一个视频整体。拼贴是一种颠覆式的现代主义叙事，现代主义叙事特别依赖通过冲突和线性叙事等表达电影主题。拼贴式叙事结构下，通过蒙太奇剪辑语法，电影以碎片化呈现，具有强烈的割裂感，电影事件甚至电影人物形象之间毫无关联可言，电影场景别具跳跃感，但电影片段之间的互文性又使得它们互为文本，并形成衍生义，从而带来奇观化的审美效应。

小结

本节重点讲述了电影的剪辑形成的画面视觉。在电影的二次创作中，电影剪辑师对电影的拍摄视频素材进行整理、回看和顺片，按照导演的意图和观念进行影片的剪辑。在这一过程中，电影的叙事技巧和剪辑手法是多变的，但目的只有一个，就是能够完整地呈现出导演的意图。因此，在剪辑的过程中，剪辑师要对导演的创作意图深刻领会，并且对剧本了如指掌。剪辑师的才华还体现在对电影的深刻理解和他的审美修养。

思考题

1. 电影剪辑过程中必须遵循视觉语法中哪些基本和公认的准则？
2. 影响电影剪辑的因素有很多，其中哪些因素必须一一掌控？
3. 用一部电影举例，讲述使用不同的或有趣的构图时如何让观众参与其中，如何引导观众的视线。
4. 分析一部电影，讲述使用声音会突出和强化视觉信息，而某些特别的声音使用甚至会颠覆视觉信息，从而为观众提供多感官的体验。

参考文献

[1] 丹西格，2012. 电影与视频剪辑技术：历史、理论与实践 [M].5 版. 吴文汐，何睿，译. 北京：清华大学出版社.

[2] 樊雪崧，2010. 论让-吕克·戈达尔的剪辑观念：在声影书写的体系中观察 [D]. 北京：中国电影艺术研究中心.

[3] 赵晨旭，2020. 电影剪辑与电影中的时空关系探究 [J]. 卫星电视与宽带多媒体（03）：168-169.

[4] 王奕淳，2019. 以声为美：剪辑中的声音技巧 [J]. 艺术教育（12）：95-96.

[5] 姚争，2003. 电视剪辑艺术 [M]. 杭州：浙江大学出版社.

[6] 赵佳凯，2020. 浅谈电影蒙太奇剪辑 [J]. 教育教学论坛（43）：122-123.

[7] 王丽娜，刘娟音，2017. 电影《低俗小说》的后现代主义叙事特征 [J]. 电影文学（14）：128-130.

第五节 电影场面调度的构成视觉艺术

观众观影时看到的是运动的画面，为了完美体现电影画面的运动效果，就需要场面调度，导演需要考虑**如何布置场景，摄影机的位置如何移动，演员在摄影机前的位置和移动路线，甚至从空间和时间上考虑如何将人物、场景和摄影机三者有机地配合，这就是场面调度**。场面调度最早用于戏剧舞台上人、物、景三维空间中的安排。电影的拍摄与舞台戏剧不同，舞台上的一切都是为台下观众服务的，而电影拍摄都是为整体效果服务的。因此，场面调度在电影拍摄现场是导演根据一定的动机和原则，对于摄影机、演员、环境的设置和安排。场面调度体现了导演对于视觉素材拍摄的理解和阐释，场面调度的结果最终反映为电影画面的效果。在电影拍摄过程中，布景、服装、灯光和人物的表情甚至动作都属于场景调度的范围，必须符合画面统一性的规则，导演、摄影师、美术师、灯光师紧密配合，才使场面调度能够高效地执行。通过场面调度，电影的画面更合理，更具有感染力。

一、场面的时空调度

观众在电影院观看电影时，看到的电影画面是平面的，但在观众的脑海中，画面是立体的。场面调度通过调度灯光、布景、服装和人物的表演，给观众的观感画面是立体的。例如，一个二维画面中的火车站，如果此时火车开始启动，从画面的中间逐渐远离并最终消失，乘客在火车站走来走去，再加上摄影机的镜头，从一个人移到另外一个人，那么在观众的意识中，他仿佛已经进入火车站，站在摄影机的位置，在观察火车站的一切。

电影的空间是交往的媒介，在场面调度中，导演如何安排在场景空间中人与人之间的关系、演员与镜头之间的关系与距离，会展开完全不同的人物关系。通常在电影拍摄中，将电影空间分为画内空间和画外空间。毫无疑问，画内空间一般是指观众直观能看见的，而画外空间是指银幕以外的空间，是观众的思维空间，应该靠观众的想象力去填补。很多导演重视和合理运用画外空间，也就形成了电影画框封闭和开放两种不同的空间观念。封闭的空间观念是导演把画面的边框看作画内空间与外部世界的界限，有些导演更**注重画内空间的经营，把电影画框内部看成一个独立、完整的世界**，着力编排画框内部的场面，从而达到和谐统一的效果。这时导演希望观众的注意力全部集中在画面内。电影画框设计开放的空间效果是指导演除了注重画内空间外，同样注重设计画外空间。导演把框架当成一个窗口，而画面是面向内容世界的一扇窗户。可以把电影屏幕的边框看成虚拟的线条，通过镜头语言要让观众感觉到，电影画面的一部分内容一直在画外存在着，只是由于屏幕的限制被遮挡住了，使画外空间和画内空间成为一个整体的感知世界。

安德烈·塔科夫斯基执导的《乡愁》（如图 2-5-1）于 1984 年在美国上映。影片讲述了一个俄罗斯诗人为了撰写一个曾经到过意大利的俄国音乐家的传记，而到意大利探访的故事。电影中有一幕黑白影像的画面，镜头缓缓地从左到右移动，人物站立在画面中，镜头在运动的过程中，观众可以想象到框外的画面。他们似乎在聆听着什么，人物肃静而紧张的神态让观众想象画框外的世界，比这里更加恐怖、更加痛苦。而另外一个世界，或者是画面，是通过观众的想象来完成的。导演塔科夫斯基通过电影场景调度形成的整体情绪，是内敛、孤独、沉寂和一种乡愁的情绪，这个移动的长镜头，让俄罗斯村庄里那些女人们庄严的身影和时间一起凝固，让那些画面中的白桦林延伸至更远的方向，甚至是延伸到画框外，一直到观众哀伤的情绪中，这就是塔科夫斯基电影的力量。

《乡愁》片段

在电影场景调度中，突破画内空间是导演创造力的体现，通常来说有以下六种方法。

图 2-5-1 《乡愁》剧照／导演：安德烈·塔科夫斯基

第一是让拍摄对象不断地出入画面。虽然在一场戏中，摄影机位置没有变动，构图没有变化，但随着主人公不断出入画面使边界被模糊了，无形中空间也被拓展。在电影《图雅的婚事》（如图 2-5-2）中，当图雅一家坐在轿车里经过收费站时，镜头开始摇动，这时森格和白马正站在路边，森格看着轿车，而坐在车内的图雅看到森格，轿车停了下来。该片讲述了蒙古族妇女图雅迫于生活的艰辛，带着残疾的前任丈夫巴特尔一起征婚的故事，在这里开始只是出现轿车，随着镜头摇动，才将森格和白马带入画面中。

《图雅的婚事》片段

图 2-5-2 《图雅的婚事》

第二是用不完整构图。一般情况下摄影师对于完整的构图特别在乎，完整的构图要求画面效果饱满、工整，主题形象完整、突出。而不完整构图是相对于完整构图来说的，在单个画面中，摄影师有意不表现完整的人物形象，只让观众看到局部，这是摄影师对画面视觉张力和画框外思维设计后的结果。摄影师是有意通过局部画面打造一种视觉上的空间感，观众完全可以通过联想来填补影像的缺失。例如，2011 年，张猛执导的《钢的琴》（如图 2-5-3）第一幕就是出现一男（王千源饰 陈桂林）一女（张申英饰 小菊）两个人非常有仪式感地面对观众，随后出现不完整构图，他们的背部像出现了两个翅膀，一个残破，一个完整。第二幕是先出现几个人在室外演奏，中景镜头缓缓移动，才看到唱歌的那个人，然后交代全景，背景是工厂两个冒着烟的大烟囱。第三幕是中景镜头再缓缓移动，观众才看见祭奠的花圈和现场。这里导演将不完整构图的镜头调度的叙事性演绎到极致，镜头辅助叙事的主题，暗喻对这个时代的工业历史场景颓败的忧伤。电影采用不完整构图来表达画面的画框突破。

《钢的琴》片段

图 2-5-3 《钢的琴》剧照／导演：张猛

《长江图》片段

第三是画面停留足够的时间。镜头在某处停留超过观众接受基本信息的时间，观众就会在心理上形成对画外空间的渴望。如杨超执导的电影《长江图》里用画框不完整的构图，从低照度的山景里的火点随着音乐节奏移动，观众看见一堆火焰，接着出现江面上驶过的一条船（如图 2-5-4）。镜头通过画框的突破，如同一首诗，让观众沉浸其中，游走其中。

图 2-5-4 《长江图》剧照／导演：杨超

第四是有意识地利用画外的声音。声音可以让画面层次更丰富，造成空间的立体感，暗示环境的外延画面空间。例如，刁亦男执导的《南方车站的聚会》，在破旧的城中村里，周泽农在逃跑过程中，双胞胎兄弟其中一个拿着枪在追杀周泽农，这时看到一个警察回头，紧张地观察楼上的人，只听一声枪响，警察的脸上被溅了一滩血，观众就联想到有人被杀掉了（如图 2-5-5）。

图 2-5-5 《南方车站的聚会》剧照／导演：刁亦男

第五是摄影机的运动。运动自然构成了画面的变化，摇、移、升、降等方式都能达到这种效果。摄影机运动的过程中，不断有新的视觉元素出现，这样就丰富了画面的内容。

第六是让画外人的影子投射在画内。

电影的节奏是个非常复杂的问题，它涉及多方面因素。在场面调度里，运动的画面包含节奏的元素，屏幕上的动作是有明确节拍的。观众在观影过程中会特意寻找他认为有意义的信息，观众通过所获得的信息制造心理期待。

二、场面调度中的演员与镜头

电影场面调度的目的是帮助导演找到最佳的叙事方式。在电影中，场面调度的主要依据是电影文本所创作的人物性格和心理活动及人物之间的矛盾、人与环境的关系。通过合理安排演员和镜头的运动关系，人物与镜头在画面中有效组合，加强人物刻画的力度，可以使人物形象更加突出，充满感染力。在电影的创作中，导演要充分发挥对镜头的掌控力，以最佳的手段和方式来塑造人物，反映人物的内心世界。

镜头调度的景别一般分为五种：特写、近景、中景、远景、大远景。在电影中，导演和摄影师利用复杂多变的场面调度和镜头调度，交替地使用各种不同的景别，可以使影片剧情的叙述、人物思想感情的表达、人物关系的处理更具有表现力，从而增强影片的艺术感染力。景别是指由于摄影机与被摄体的距离不同，而造成被摄体在摄影机寻像器中所呈现出的范围大小的区别。镜头运动方式包括：纵向运动的推镜头、拉镜头、跟镜头；横向运动的摇镜头、移镜头；垂直运动的升降镜头；不同角度的悬空镜头、俯仰镜头；不同对象的主观性镜头、客观镜头和空镜头、变焦镜头、综合性镜头。

场面调度作为一种被调度出来的"表达空间"场景有四种功能。第一是情景设置，有些类型的电影是和特定的布景联系在一起的，黑色电影的布景一般是阴郁、深沉的，史诗类电影的布景是空阔、壮丽的，而科幻电影一般通过金属质感的布景来表现科技感和未来感。第二是仿真效果，场景布置要让观众感觉电影虚构的世界是真实可信的。第三是情绪和气氛，本书第一章我们分析过"移情"是一种美学手法，即把人类的情绪赋予非生命体。电影采用同样的手法，比如，暴风雨代表着内

心的骚动，云雾弥漫代表着内心的困惑和犹豫。第四是象征意义，场景布置有一定的象征意义。

场面调度中镜头与演员之间的关系，首先是场面，这里所说的场面是大型的场面，在电影中如何塑造和展现大型的场面，是电影导演最难驾驭的，特别是年代戏或古代戏的大场面，场面宏大却要时刻关注细节问题；其次就是大型场面的人物关系，如果场景中有许多的人物，要求每一个人的动作、神情、语言都要符合场景，尤其是广角镜头拍摄的大场景，对导演的场面调度和指挥就有特别高的要求。

电影《妖猫传》（如图 2-5-6）是陈凯歌导演的作品，讲述了一只能说人话的妖猫搅动长安城，诗人白居易与僧人空海两人联手探查，令一段被人刻意掩埋的真相终于大白于天下的故事。《妖猫传》9.7 亿元的投资，有相当一部分花在了实景的建设上。陈凯歌为了还原心中的唐朝，再现长安城辉煌壮阔的场面，在湖北襄阳，建了一座唐城。550 亩的沼泽变为一座古城，城里的树木都是建造时一棵一棵种下的。历时 6 年打造，重现了中国历史上的大唐盛世时的长安城，可谓"阅尽千古风流，独占万世潇洒"。

《妖猫传》片段 1

图 2-5-6 《妖猫传》剧照一／导演：陈凯歌

《妖猫传》对影像质感的要求非常高，电影中对每一个镜头的刻画都是细致入微的，特别是对宏大场面的表现，甚至把美术、灯光的设计做到了极致。影片虽是玄幻类型，但其中仕女的妆容，与唐代古墓壁画上的造型完全一致。导演在这些方面还原了历史，再现了当时宫中女性的形象。当时的唐朝有 1 万异国人，1 万诗人，都城长安包罗万象、繁花似锦，这一点在影片中也有展现。整部电影做到了陈凯歌所说的："电影是梦中之梦，电影就是在梦境中写诗。"《妖猫传》中杨贵妃生日的场景，完全通过资料整理和想象设计展现了大唐盛世。花萼相辉楼，几乎就是梦中之梦（如图 2-5-7）。

《妖猫传》片段 2

在杨贵妃生日的场景中，为了创造出诗意的唐朝，工作人员用了 6 年的时间研究唐代的绘画，墙上的画面有着唐代李思训青绿山水的元素。影片用了 8 种光效，每个镜头都精心设计。用光线完成了对一个时代的想象，为观众营造了一个自由浪漫的景象。这场"极乐之宴"可谓是登峰造极的视觉呈现。这一点的确超越了众多电影，成为电影史上的华彩篇章。影片的光效、美术设计更是给我们带来了视觉盛宴，感受到了唯美浪漫（如图 2-5-8）。

《妖猫传》片段 3

图 2-5-7 《妖猫传》剧照二 / 导演：陈凯歌

图 2-5-8 《妖猫传》剧照三 / 导演：陈凯歌

小结

本节主要讲述了场面调度与电影视觉效果的关系，在电影拍摄的过程中，场面调度与演员的走位和镜头的移动构成了画面运动的视觉关系。场面调度不是现场设施的清单，比如场景中的灯光、背景、色彩等，而是通过调度实现画面"意义最大化"。有效的场面调度不仅节省了制作经费，同时也为观众提供了最佳的视觉画面。好的场面调度能够充分展示画面需要的信息，帮助观众更好地理解影片的内涵。不仅能够让观众很好地观赏电影，同时也让观众参与到电影中来。场面调度体现了导演如何进行有效的电影叙事，表现电影的世界。

思考题

1. 请列出场面调度需要考虑的清单，并且按照电影拍摄的重要性排出顺序。
2. 选择一部印象深刻的电影，分析它是如何来完成场面调度的。
3. 将电影《爱乐之城》最精彩部分的场面调度，通过列表的方式展现出来。
4. 分析电影《爱乐之城》的长镜头调度，尝试运用这种调度方法通过手机拍摄一条下课的片子。（时间控制在 5 分钟之内）
5. 试着分析电影《1917》中的长镜头调度与场景的关系。

参考文献

[1] 尹鸿，2007.当代电影艺术导论[M].北京：高等教育出版社.

[2] 束铭，2013.动画电影中的场面调度与人物刻画[J].美术教育研究（03）：100-101.

第三章　电影视觉艺术的风格

本章概述：

　　"风格"作为现代艺术史中的核心概念，其丰富的意指和内在的矛盾性使其含义模糊、复杂难辨。正是电影艺术风格含义的丰富和嬗变，使得电影风格成为传统电影艺术史建构的主导范式，而电影风格所面临的困境也引发电影史研究者对传统电影艺术史建构的重新思考。**风格就是一种艺术概念，是艺术作品在整体上呈现出来的样式及代表性特征的面貌。风格不仅包含了作品艺术特色，它还通过艺术作品所表现出来形式和内容反映时代、民族或艺术家的思想、审美等的特性。**通常来说，艺术家由于生活经历、艺术素养、情感倾向、审美的不同，其风格的形成受到时代、社会、民族等历史条件的影响。艺术作品的题材及体裁、艺术门类对风格也有很大的影响。因此，风格的形成是时代、民族或艺术家在艺术上超越了幼稚阶段，摆脱了各种模式化的束缚，从而趋向或达到了艺术家艺术个性成熟的标志。电影风格，是在电影媒体技术发展中，各个层面交互作用而形成的一种视觉艺术形式系统，也就是电影组织技术的形式视觉系统。除了视觉风格系统，还存在视觉叙事、视觉非叙事性系统，它们共同影响电影的风格形成。对于观众来说，电影风格是我们选择观看哪部电影的一个选项，不同风格的电影在人物塑造、叙事、主题方面都各有千秋。本章中，主要通过讲述艺术风格的形成和电影艺术风格的特点来分析形成风格电影的特点。

学习目标：

　　本章的目的就是让同学们欣赏并了解各类风格电影。通过本章的学习，可以了解电影作为艺术形式的一种，其风格与绘画、文学、音乐等的风格是类似的，但表现形式又不太一样。

第一节　电影艺术风格

电影艺术风格，其实就是电影艺术作品在整体上呈现的具有代表性的独特面貌，是通过电影艺术作品表现出来的相对较稳定、较深刻，能够真实反映时代、民族和艺术家个人的思想观念、审美特征、精神气质等内在特性和外部印记。电影艺术风格存在于电影文本的艺术表现力之中。观众在欣赏电影时，可以从不同类型的电影艺术作品中领略到电影艺术风格的差异。因此，电影艺术风格是电影艺术作品的内容与形式所呈现出来的艺术特征，它既具体、深刻地体现在作品的结构、语言等艺术形式中，又根植于作品的内容之中，正如查希里扬所说："影片的风格——这是通过与内容相适应、有机的、对导演说来又是很独特的表现手段揭示出的内容。"**电影艺术风格在某种意义上说是导演的创作个性、艺术追求、美学理念在电影作品中的自然体现。**从艺术价值的角度来看，某个导演的电影艺术风格的形成，其实就是导演对电影艺术创作走向成熟的标志，也是电影导演艺术价值的体现。

早在1500多年前，南朝的刘勰在《文心雕龙》中就谈到"风格"，风格的差异及形成的原因可以归纳为四种心理因素：才、气、学、习，也就是才能、气质、学问、习染。艺术家由于文化素养不相同、审美情趣的差别、生活经历和追求的差异，必然会形成不同的艺术风格，例如，即使都是树，但是树与树的形状、特征不尽相同，人也一样，不同的人，由于受到不同的教育背景、社会环境、家庭环境等因素影响，其展现的风貌会各具特色。法国自然科学家布封在《论风格》一文中有句名言："风格就是人。"这句话分别被黑格尔和马克思引用过。黑格尔说："风格一般是指艺术家表现的形式和笔调曲折方面完全看出他的个性的一些特点。"而马克思则把风格看作艺术家"精神个体性"的形态体现。法国布封对风格进行进一步的解释："知识、事实与发现都很容易脱离艺术作品而转到别人手里……这些东西都是身外之物。风格就是本人的，因此，风格既不能脱离作品，又不能转借，也不能更换。"

在电影艺术风格系统里面，风格化和风格则是完全不同的问题，一部电影作品，由于它以某种特定的方式和形式来表达，因此在某种程度上可以说具有了风格，但不是每一部电影都是风格化的。通常来说，电影风格化是导演在电影创作过程中让影片具有某种出于有意的外在形式和内部结构，可以夸张和突出事物的某些特点，或者是真实的再现。电影的风格化从电影诞生之日起就开始探索了，导演们通过构图、灯光效果、特写、软焦点、变形、烟雾、色彩等形式，试图建立属于自己的艺术符号，达到一种理想的电影艺术效果。比如，瑞典电影特别着重探索诗意的绘画效果；欧洲先锋派电影的实践者们试图创造一种摆脱戏剧情节的"纯电影"也叫"欧洲电影新浪潮"；在苏联电影《伊凡雷帝》（导演：谢尔盖·爱森斯坦，1944年）中，导演用古典绘画的方式，塑造了交响诗一样的电影风格。

电影艺术风格不是一朝一夕形成的，而是在不同的时代和社会，在各种思想、

趣味和生活的理念的影响下慢慢地、无意识地形成的。现今，电影界的一些优秀导演，他们关注生活的本身，会在思想和感情上有意识或者无意识地代表人民、社会阶层甚至某种意识流，例如在电影史上出现的现实主义风格、新现实主义风格和先锋主义电影等，下面将对这些不同类型的电影风格进行探析。

一、现实主义电影

现实主义的概念是介于实证主义和建构主义两极之间的哲学视角。它秉持现实主义的本体论、相对主义的认识论和多元化的方法论。在本体论上现实主义认为存在客观现实，而且它是一个复杂多维的开放系统。现实主义可以分为三个不同层次：真实世界、现实世界、感知的世界。真实世界是独立于人的思想意识的存在，它包括了产生各种自然和社会现象的潜在结构和机制；现实世界是真实世界中各种生成机制相互作用而产生的世界，它可能被部分感知或者不被感知；感知的世界是现实世界中人类能够直接或者间接感知到的部分。从认识论的角度讲，现实主义哲学认为人类认识世界的途径无法脱离人的感知和经验。人类通过建立概念模型和理论来解释社会现象，洞悉真实世界的生成机制。现实主义电影是基于现实题材，通过现实主义的表现手法创作出来的电影，反映社会现实的电影作品。现实主义表现手法的核心是展现真实，无论是摄影还是画面中光线、布景等尽量接近现实条件的状态，有些导演采取手持拍摄、非演员表演和隐藏摄影机的手法进行创作，以达到逼真的"现场"效果。现实主义除了真实拍摄的手段和技法，最主要是对现实题材的探究，关注一般人注意不到的角度。通过艺术家的表现，让人们来关心社会，关注事件的本身。

俄国文学家列夫·托尔斯泰对电影摄影机如此评价："这种转动着手轮的机器，会造成我们生活的革命，它直接攻击老式文学艺术，其变换迅速的场景、交融的情感和经验，比起我们熟悉的、沉重的、早已枯涩的文学强得多，它更接近人生。"一些评论家和理论家认为电影艺术是所有艺术中最写实的、最真实的艺术手段。从某种意义上说，相对其他艺术手段和方法，电影摄影机可以说是现实主义的"工具"。"现实主义"和"现实"不能理解为同样的含义。现实主义是一种电影"风格"，而"现实"则是真实的事件、真实的内容，也可以理解为现实素材。一般来说，导演在现实世界中寻找素材，但导演或者编剧对素材的处理和设计才是决定电影风格的重点。现实主义导演在处理素材时，宁愿放弃自己的风格，只关注电影展现的内容是否真实。**摄影机仅作为记录的工具，电影本身尽量不进行主观的"评论"，而是复制可见的事物。**某些现实主义导演作品通常是粗糙的视觉风格，在形式上并不刻意追求完美，其艺术标准是简单、自然、直接。当然并不是说现实主义风格的电影就是缺乏艺术性，恰恰相反，好的现实主义电影艺术作品在思想上具有很强的艺术性。

在20世纪30年代，欧洲电影人掀起了现实主义的浪潮。路易斯·卢米埃尔最初拍摄的短片：《工厂的大门》《火车进站》《烧草的妇女们》《出港的船》《代表们登陆》《警察游行》等，就直接地表现了那些下班工人、上下火车的旅客、劳动中

的妇女、划船出海的渔民、登岸的摄影师和街头行走的警察等。在这些作品中，卢米埃尔真实地捕捉和记录了现实生活的即景，使人们看到了自己身边的那些真切的生活和熟悉的人群。这些都是现实主义电影的早期作品。

萨蒂亚吉特·雷伊在1921年5月2日出生于印度加尔各答，1951年，让·雷诺阿在加尔各答为他的电影《大河》寻找外景时，雷伊看到电影拍摄现场后产生了很大兴趣，决定投身电影事业。1955年，他执导了个人首部电影《大地之歌》，该片是"阿普三部曲"（如图3-1-1）的第一部，讲述了一个名叫阿普的孟加拉人异常穷困的童年生活，此片获得第9届戛纳国际电影节国际天主教电影视听协会特别提及奖提名。1956年，雷伊执导剧情片《大河之歌》，该片是"阿普三部曲"

"阿普三部曲"片段

的第二部，讲述了孟加拉人阿普一家离开乡村后父亲去世，阿普前往城市求学并在母亲去世后离开家乡的故事，此片获得第18届威尼斯国际电影节金狮奖。1959年，雷伊执导由阿洛克·查克拉瓦蒂、斯瓦潘·穆克吉合作主演的剧情片《大树之歌》，该片是"阿普三部曲"的第三部，讲述了阿普青春时代和成人时代的特殊经历。

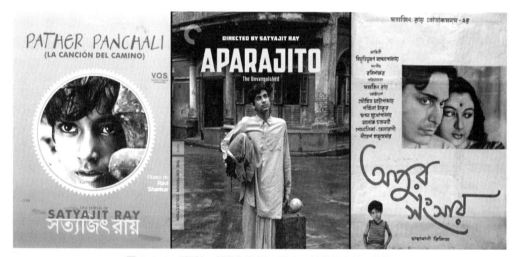

图3-1-1 "阿普三部曲"海报／导演：萨蒂亚吉特·雷伊

二、新现实主义电影

"新现实主义"这个词首次在电影理论中出现，是在影评人彼特朗吉里（意大利）评论鲁奇诺·维斯康蒂的影片《沉沦》（1942）的一篇文章中。在这部以人性思考为主题的影片中，看不到任何法西斯统治下的意大利社会的痕迹，更看不到那个时期的政治面貌和历史事件。它和后来新现实主义风格的电影，在美学的本质上存在很大的区别。新现实主义电影理论奠基人的西柴烈·柴伐蒂尼是第一个提出新现实主义纲领的人。《罗马，不设防城市》是第一部新现实主义电影，它既真实地反映了当时意大利人民的生活与斗争，在创作方法和美学追求上也完全符合对新现实主义作品的界定原则。

罗伯托·罗西里尼是意大利新现实主义导演的代表,他以意大利普通人的现实生活来映射当时社会的现实问题,并运用自然光、实景拍摄从而强调画面的真实感。他拒绝一切在电影表演中人为的矫饰,并全力展示当时的意大利,以及在战争中被破坏的欧洲的现状。同时,罗西里尼还刻意避免在电影中加入个人的观点和情绪,尽量以一种中立的视角如实还原事件的本来面目。在罗西里尼的作品中,具有了一种全新视角的"现代性"。1945年上映的《罗马,不设防城市》(图 3-1-2) **被电影史上公认为意大利新现实主义电影的开山之作。**这部电影的问世标志着电影史一个全新流派的出现,同时它也标志着世界上一种新的电影观念及推出一种新的电影创作模式的诞生。

《罗马,不设防城市》片段

图 3-1-2 《罗马,不设防城市》剧照 / 导演:罗伯托·罗西里尼

新现实主义电影风格的出现目的是把意大利电影从墨索里尼的政治神话中全面脱离,使电影艺术回归人民手中。在第二次世界大战期间,意大利的电影用谎言粉饰太平,电影银幕上充斥着"白色电话片",即电影有意炫耀一些富有家庭使用的白色电话机,用来制造意大利乃至欧洲经济繁荣的假象。实际上,意大利在战争结束时已伤痕累累,意大利人民希望能回到平静的生活,渴望意大利政府能解决存在的经济问题。而在这一时期产生的新现实主义电影,最核心的审美特征就是对真实的渴求。意大利新现实主义的导演走出摄影棚,把电影摄影机架到城市街道或者乡间公路上。他们把城市的失业工人、已经失去了土地的农民、从前线返回家园的受伤士兵、为社会正义而坚持战斗的游击队员、只求一顿饱饭的小男孩等普通意大利人作为自己的拍摄对象。

新现实主义电影作品风格丰富多彩,这些导演的作品都具有不可复制的特征。在 20 世纪 50 年代中期,世界各国拍摄了一大批新现实主义电影,除《罗马,不设防城市》外,还有《罗马 11 时》《偷自行车的人》《橄榄树下无和平》《苦难情侣》《悲惨的追逐》《狼与羊》《艰辛的米》《大地在波动》《米兰的奇迹》《屋顶》等。这些电影作品取材方向不同,但都反映社会现实生活。在意大利,新现实主义美学

纲领和社会纲领表达最充分的是导演维多里奥·德·西卡和西柴烈·柴伐蒂尼。德·西卡最早是做演员的，1940年开始尝试做导演，他一生中参演过150多部电影，导演了30多部影片。他导演的新现实主义电影有《偷自行车的人》《擦鞋童》《米兰的奇迹》《屋顶》《温别尔托·D》《乔恰里亚的女人》等。他既是新现实主义的旗帜，同时也是新现实主义电影风格的集大成者。1943年，德·西卡拍摄了日常生活剧《孩子们注视着我们》，它与勃拉塞蒂的《云中四部曲》（1943）、维斯康蒂的《沉沦》一起被认为是新现实主义的代表作。法国电影评论家安德烈·巴赞曾经写道："罗西里尼的风格首先是他的观念，而德·西卡的风格首先是情感。"在新现实主义的阵营里，这两种风格构成了新现实主义及整个后现实主义的意大利电影中的两种流派。关于新现实主义的两个分支，评论者的意见历来也不一致。还有评论家认为，新现实主义内部可以分为两个派别或两种主要倾向。一个是以罗西里尼和维斯康蒂为代表，以擅长进行哲理思考和展示广阔的社会图景为主要特征；另一个是以德·西卡、德·桑蒂斯、捷尔米、柯芒西尼、利萨尼等人为代表，他们主要是通过个体的命运，通过分析普通人的精神世界及与已经老化的社会的冲突来表现历史的进程。至于后一类导演为什么在新现实主义中会有独特的风格感，是因为这一群人第二次世界大战时在罗马电影实验中心学习期间曾看过许多苏联影片，可以说苏联电影及普多夫金的美学观点对他们产生了很大的影响。从1942年的《沉沦》开始至1944年是新现实主义的萌芽时期，20世纪50年代末期新现实主义开始走向衰落。一些新现实主义电影的主将在50年代拍出了一些新现实主义的优秀作品，如德·桑蒂斯的《罗马11时》（1952）、德·西卡的《温别尔托·D》（1952）和《屋顶》（1956）。

从新现实主义的电影作品中可以看到，这些电影作品对意大利社会现实进行了深刻的批判。电影基本都在愤怒地、毫不留情地、深刻地揭露意大利社会各种弊端，但电影没有涉及怎样才能解决这些社会问题，以及如何去改善人民生活质量。这种电影倾向也可以被理解为新现实主义风格的局限。到了20世纪50年代末期至60年代初期，意大利电影艺术界出现了费里尼、安东尼奥尼、帕索里尼三位才华横溢的导演，他们的作品成为意大利电影的主流。由于他们的电影风格已经成为意大利电影的主流，所以意大利新现实主义电影成为历史，但它的电影观念和创作方法，对此后世界电影的创作产生了无法估量的影响。好莱坞电影因回避社会阴暗面等原因而陷入低谷，同时又受到新现实主义的冲击而改弦易辙，促成了"新好莱坞"的出现。在世界电影史上，意大利新现实主义的美学电影是非常值得人们膜拜的艺术杰作。

三、印象派电影风格

印象派电影是路易·德吕克（Louis Delluc）及其友人于20世纪20年代创立的一个电影学派。德吕克是法国影评人、电影理论家、电影导演，以及法国电影俱乐部和电影杂志创建人。印象派这个词由法国电影史家亨利·朗格卢瓦倡议使用。第一次世界大战后，法国大多数资本家并未意识到本国影片所拥有的优势；

第二次世界大战结束时美国人已经取代了法国影片在世界电影工业的地位，而作为法国电影特征的艺术本质虽仍能保持优势，但经过10年的垄断后，资本家宁可牺牲电影的艺术本质，也不愿让利润流失，这就是法国电影不断衰灭的重要原因之一。在这种情况下，德吕克通过他主办的《电影》杂志，幻想用"纯艺术"来复兴法国电影。德吕克大力强调电影的"上镜头性"，这一概念甚至成为当时法国电影的基本美学标准之一。**"上镜头性"的电影理论含义是：电影艺术应当在自然和现实生活中，去发现适合用光学透镜来表现的对象，强调风格上的朴实无华，提倡使用镜头的自然光效、虚焦点等镜头语言表现手段，来营造电影艺术风格所独有的诗意**。在这个理论中，德吕克认为唯有画面处于运动中的视觉形象，这个才是最具有"上镜头性"。对于印象派来说，最主要的理论源自印象派绘画，印象派绘画注重描绘自然景物，以瞬间的印象作画，使画面呈现新鲜生动的真实感，可以理解为是最为追求绘画对象在人的认知中的第一真实印象的，这便是印象派绘画展现给我们的真实性。迷人风景的画面衬托及主观主义的摄影手法也许体现了法国印象派电影表现真实的重要共性，但这两者并不是同时出现在印象派电影发展过程中的。印象派电影代表作品有1919年出品的杜拉克的《西班牙的节日》、1921年出品的路易·德吕克的《狂热》、1922年出品的阿贝尔·冈斯的《车轮》、莱皮埃的《黄金国》、1923年出品的爱泼斯坦的《忠实的心》等。这些影片都有非常完整的故事情节，并明显地表现出受到印象派画家对光的处理方法的影响。

路易·德吕克执导的《狂热》（如图3-1-3）中，对平民社会的描写代替了对心理和社交生活的描写。影片叙述马赛一家小旅店的女主人，在上陆投宿的水手们中发现了自己从前的情人；一场争吵由此爆发，结果导致凶杀案的发生。这部影片在展示人物及剧情上可以说是一种新风格的范例，但这种风格并不是一种专门注重华美形式的毫无意义的风格，而是一种具体、直接、真实、并由内容来决定的风格。德吕克的影片之所以属于法国电影的伟大自然主义传统，就是因为他具有这种

图3-1-3 《狂热》剧照／导演：路易·德吕克

风格，而不是因为他所选择的剧情环境。他的这种倾向，从他始终想在画面里把人物同背景和剧情结合起来这一点，也可以看出。印象派电影的主要特点可以概括为"淡化叙事性"和"强化视觉性"。他们明确地提出"电影不是戏剧"，认为"戏剧动作在电影中出现是一种错误"。他们坚持认为情感表现是电影艺术的基础，而并非讲述故事。因此，印象派电影一般不进行戏剧或小说式的叙事，他们的影片故事简单，却追求画面的诗意效果或者说"视觉的韵律"。德吕克曾把电影定义为："光和影的绘画""光和影的造型"。

四、先锋主义电影

印象派走向衰败的象征是从另一个电影学派的兴盛开始。1920年，先锋派电影运动在法国开始萌芽，并在很短的时间内成长起来。这一学派的特点是已经摆脱了印象派赋予电影的对于真实观念的理解，先锋派电影要实现的是主观超前理念。**先锋派电影是反传统叙事结构，特别强调纯视觉性**，也有人称之为纯电影、抽象电影或整体电影。先锋派电影是不以营利为目的，不述说故事的纯视觉影片。而这种影片一般由创作者独立拍摄，大多为短片。先锋派电影运动的目的就是要从电影的形象性和运动性出发，去扩大、挖掘电影艺术的各种可能性，使电影最终成为一种独立的全新的视觉新艺术形式。实际上，先锋派电影运动的代表人物更多的是从形式出发，以自我电影创作为目的，艺术的圈子很小，失去了观众和社会的效应，因此没有产生巨大的社会效应。作为一次电影艺术的试验运动，许多先锋派电影实验性影片在表演手法、镜头技巧等方面的探索，对电影事业的发展，起到了很好的推动作用。

法国先锋派电影以风格各异的美学实验和创新精神突出了自己在20世纪20年代电影探索中的重要地位。早在第一次世界大战之前，旅居法国的意大利未来主义作家乔托·卡努杜就曾发表了《第七艺术宣言》（1911），他首先**倡导把电影视为一门新艺术形式，即"第七艺术"**。卡努杜认为，在建筑、音乐、绘画、雕塑、诗和舞蹈这六种艺术之后，**电影成为第七种艺术门类**。卡努杜同时要求从美学的高度来**认识电影**。他反对让文学和戏剧的古老传统统治电影，认为电影因总括了时间艺术和空间艺术而成为一种"动态的造型艺术"。卡努杜还组织了"第七艺术之友社"，使一批先锋主义的艺术家团结在他的周围，他的理论直接而又深刻地影响了20世纪20年代法国先锋派电影的美学探索。

19世纪末20世纪初，法国先锋派电影受到以尼采、弗洛伊德等人为代表的西方现代主义思潮的影响，先锋派电影的突出特点是反对以好莱坞电影为代表的戏剧式电影的表现形式、制作方法、艺术态度和美学方法论，其中最重要的两项是反形象再现和反情节叙事性。先锋派电影尽管是一个有着统一格调的创作流派，但其中的艺术风格依然有差异，因此在先锋派电影的内部，形成几种不同形式的创作流派，它包括了"纯电影""达达主义电影""超现实主义电影"等既相互关联又相互区别的创作流派。

1. 纯电影

法国立体主义画家费尔南·莱谢尔,他最初从事电影创作的目的居然是用电影的手段来进行绘画创作。他的疑问是电影为什么不能脱离叙事和演出?也就是电影的目的能否像绘画一样纯粹,而不是讲故事。所以他在拍摄《机器的舞蹈》(1923)时进行了这方面的探索。他将日常生活中的物体和现象,如钟摆、女孩儿荡秋千、上楼梯的妇女和活动的木马这些片段进行拍摄和组合,以电影的方式将运动的机器部件、商店里的日用品、橱窗模特儿的腿,以及招贴画和报纸的标题等一些立体派艺术家所珍爱的物体或者玩具加以并列,形成了一部富有电影化运动视觉效果的《机器的舞蹈》。

在《机器的舞蹈》(如图 3-1-4)中,由于弗尔南·莱谢尔对纯构图形状的匹配十分注重,对节奏性剪辑的对位进行巧妙地艺术处理,因此,电影中一切活动的物象,就像钟摆的节奏一样运动起来。那些被摄入画面的物体成为看上去富有生命力、感染力比较强的活动影像,而人物的运动在失去了现实性目的的同时,却造成了一种特殊运动的感受方式。莱谢尔曾谈到他拍摄这部影片目的,"创造出常见的物体在时间和空间中的节奏,表现出它们的造型的美"。然而,事实上却如德国电影理论家齐格弗里德·克拉考尔所指出的那样"他在影片中表现出来的这种造型的美是属于节奏的,而不是属于为节奏所掩盖的物体本身的"。作为电影视觉节奏的实验品,莱谢尔的《机器的舞蹈》无疑是在探索着电影艺术表现的新领域。

《机器的舞蹈》片段

图 3-1-4 《机器的舞蹈》剧照 / 导演:费尔南·莱谢尔

2. 达达主义电影

1916—1923 年,达达主义艺术成为艺术流派的一种。**艺术家们试图通过废除传统的文化和美学形式,来发现真正美的现实**。达达主义的形成源自一群年轻的艺术家和反战人士领导的一场艺术活动,他们借助于反美学的作品和抗议活动,来表达艺术家和反战人士对资产阶级价值观及第一次世界大战的绝望。

在先锋派艺术风格的阵营里,达达主义的艺术主张,被人们看作一场荒谬的第一次世界大战后的文化产物,这种风格的形成是因为达达主义的艺术家们以巴枯宁的"破坏就是创造"的政治口号,来作为他们创作艺术作品的美学信条,甚至以文艺复兴时期的绘画杰作作为破坏性的讽刺对象,目的是挑战传统艺术观。达达主义

的艺术作品最有代表性的是马塞尔·杜尚的《带胡须的蒙娜丽莎》系列（如图3-1-5）。这一反艺术的艺术流派与20世纪20年代超现实倾向的电影美学相吻合，并在实验电影中找到了自己的位置。杜尚通过这些系列的画作提出的一个问题：为什么我们不可以换一个角度来看"大师"们的作品？如果我们永远把"大师"的作品压在自己头上，那么我们个人的精神就永远只能受到"高贵"的奴役。

图3-1-5 《带胡须的蒙娜丽莎》／马塞尔·杜尚

达达主义的第一部电影作品是1923年曼·雷的《回到理性》，电影制作者将钉子、纽扣、照片和带子黏在胶片上感光，创造出画面上杂乱物品的轮廓。当影片放映时，先锋派电影艺术家们聚在一起狂欢，他们庆祝这部作品的诞生，这部电影被看作是成功的先锋派艺术展示。达达主义者就是寻求这种在观众看来无法理喻也无法明白的所谓"机器和阳伞在手术台上突然相遇的美"。1924年由雷内·克莱尔拍摄的《幕间节目》（如图3-1-6），成为达达主义最为杰出的一部代表作品。影片的第一个镜头是几个充气的气囊，接着是穿着短裙的芭蕾舞女演员，最后是歌剧院广场的前景和拳击手挥拳头的动作。电影场景中，在歌剧院广场，一个达达派艺术家在沉思，他要烧掉歌剧院，于是，火柴划着了。拳击手挥起双拳再一次向歌剧院打去。在高楼的屋顶上，达达派艺术家曼·雷伊和画家杜尚正在下棋。突然，喷射而来的水搅乱了棋局，穿插其中的女舞蹈演员的舞步、女人的脸和水母的眼。一颗鸟蛋在喷泉吐出的水柱中蹦跳，芭蕾舞团的主要演员扮成罗尔猎人出现在屋顶上，他瞄准鸟蛋。鸟蛋仿佛在水柱中起舞，猎人开枪，蛋壳破裂，一只白鸽破壳而出。达达派画家端着猎枪，瞄准、射击，猎人应声跌落。一辆由骆驼拖曳的灵车载着死者的棺木，缓缓地驶在巴黎的郊区大路上。灵柩上放着饼干花环，送葬者面露哀恸的神情。灵车越走越快，终于狂奔起来。跟在车后的绅士、太太们疯狂地追赶。最后，灵车撞到墙上，棺木掀翻，死者穿着魔术师的装束，从棺木里爬出。他挥动魔杖，追来的人群立即消失，他又点了一下自己的胸口，他也倏忽隐去。

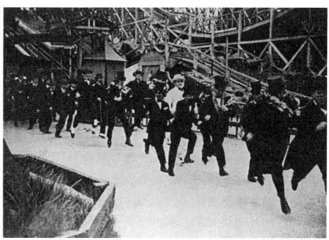

图 3-1-6 《幕间节目》剧照／导演：雷内·克莱尔

3. 超现实主义电影

达达主义电影风格的疯狂展现及超现实性的美学追求，最终导致更疯狂的超现实主义电影的诞生。电影与文学和绘画一样，从达达主义演进到超现实主义。超现实主义的电影艺术家们，在思想上不仅受到弗洛伊德的影响，也受到马克思主义的影响，他们在达达主义电影艺术风格的无逻辑、无理性的美学基础上"**试图把梦境、心理变饱满、无意识或潜意识过程搬上银幕**"。通过电影试图创造出一种存在于内心的、超越梦幻与现实的电影作品。所以超现实主义电影风格成为许多先锋派电影艺术的最终归宿。1926 年，谢尔曼·杜拉克拍摄的《贝壳与僧侣》，1928 年，加斯东·拉韦尔拍摄的《珍珠项链》及曼·雷拍摄的《海之星》等，都是这个时期超现实主义电影的代表作品。

这些超现实主义的电影虽具有戏剧的因素，却缺少完整的戏剧构成要素，爱情成为他们创作的主题。杜拉克的《贝壳与僧侣》被看作超现实主义的第一部电影作品。此后，由布努埃尔执导，超现实主义画家萨尔瓦多·达利参与剧本创作的《一条安达鲁狗》刻画了一个精神困顿的流浪汉，与他那一连串的梦境，以及对人类潜意识状态的探索。这部影片被视为超现实主义电影的代表作。

20 世纪 20 年代活跃于法国的超现实主义的各种流派，对电影美学充满热情、积极地探索。尽管那些年轻的电影制作者们思想上还存在着某些局限，他们的某些理论和主张还过于偏激，但是他们对于"动态的造型艺术"的理解，对于电影形象结构的发现，对于电影视觉语言的贡献都是无可估量的。这无疑成为 20 世纪 50 年代末再度兴起的现代主义电影的创作基础。同时，法国先锋派电影的实验精神也不断地激励着不同时期、不同国家的电影艺术家们对于电影艺术进行更具想象力和更深入的美学探索。

五、表现主义电影

表现主义电影最早源于绘画，在 1901 年巴黎举办的一场画展中，法国画家茹利安·奥古斯特·埃尔维的一组作品引起了电影人的注意，这组作品的名字就是"表现主义"。照相机和摄影机的发明，使绘画开始走向抽象主义的道路。当时的社会不认为电影是真正的艺术，所以电影作为新兴艺术形式也迫切地需要得到社会的认可。尽管表现主义深受印象主义风格的影响，但是它反对印象主义中残存的中心透视的传统和各种空间法则，也就是反对一切创造绘画的原则，他们尤其受到高更"野人画派"的影响，**强调作品的直觉感受和主观创造，不求复制现实、对理性不感兴趣，他们崇尚原始艺术的非现实的、装饰性的美，并以浓重的色彩、强烈的明暗对比创造出一种极端的纯精神世界**，使超现实倾向得到更进一步的发展。这个观点用到电影艺术创作中，也促进电影艺术的发展。

表现主义电影的哲学渊源是尼采的主观唯心主义哲学、弗洛伊德精神分析学和斯特纳的神秘主义。这些电影导演思考的驱动力，是战败后德国破败的现实，工业社会的冷漠，资本膨胀对人的异化。在表现暴力、谋杀和死亡这些主题时，表现主义电影导演们无不倾向于在影片中制造出一种迷幻、扭曲和阴冷的世界。当时的德国，中产阶级对现实不满，自由意志论的时代精神和社会反叛助长了表现主义的发展。在艺术界，无论是绘画还是电影，参加表现主义运动的艺术家们，在政治信仰和哲学观点上存在着差异，他们当中既有无政府主义者、虚无主义者，也有社会主义者。表现主义的电影导演代表人物有罗伯特·维内、弗里茨·朗、弗莱德立希·茂瑙、保罗·莱尼、乔治·威廉·派伯斯特、保罗·威格纳等。表现主义的电影导演一般通过恐怖、灾难、犯罪等题材，运用扭曲的、阴暗的视觉素材，采用倾斜、颠倒的影像及常规电影很少使用的特殊拍摄角度，以极其夸张的表演方式来反映人物内心深处的孤独、残暴、狂乱的精神状态。

《大都会》（如图 3-1-7）是弗里茨·朗一生中最重要的作品之一，同时这部作品也是德国电影史上最重要的一部影片，它带有强烈的表现主义色彩，通过对一个虚构的大都会建筑的描绘，分析未来的技术社会，而这个社会将导致人类走向毁灭。影片风格怪异犀利，使弗里茨·朗确立了自己在德国电影史上的地位。

表现主义派的艺术家们在扩展表现真实的角度和手段上功不可没。他们认为艺术应该反对对现实的描摹，艺术的品质和力量都来自对内在的实质的揭露。艺术家理应透过日常经验的表层和外在世界的环境，直抵灵魂。一切外在、表象的东西都是暂时、偶然的，并且是不重要的。从这样的立场出发，表现主义作家们反对印象主义仅仅停留在现象层面的肤浅，同样也反对自然主义对生活现象的陈旧摹写。

1920 年，罗伯特·维内导演的《卡里加里博士的小屋》（如图 3-1-8）是世界电影史上被探讨得最多的电影之一，也是德国表现主义电影的里程碑之作。故事

《大都会》片段

图 3-1-7 《大都会》海报／导演：弗里茨·朗

讲述了在德国的一个小镇上，面目狰狞的卡里加里博士（沃纳·克劳斯饰）终于获准表演催眠术。就在这时，大学生弗朗西斯（弗里德里希·费赫尔饰）和艾伦（汉斯·海因里希饰）也来观看。疯狂的卡里加里博士向众人展示他是如何催眠和控制他的搭档凯撒（康拉德·韦特饰），并且他向众人宣布：凯撒可以回答大家提出的所有问题。这时，好奇的艾伦问道：我能活多久？病态的凯撒回答：活到明天凌晨。弗朗西斯不以为然，可艾伦却是满脸惊恐。随后，艾伦真的被杀害了。弗朗西斯把消息告诉了好朋友珍妮（丽尔·达戈沃饰）和她的医生父亲，他们开始寻找凶手，可惊人的秘密却丝丝入扣。

图 3-1-8 《卡里加里博士的小屋》剧照／导演：罗伯特·维内

德国早期表现主义电影有对叙事艺术的融合与实现的探索。**电影对色彩、灯光、叠影、旋转、重复和隐喻蒙太奇、舞台布景、戏剧表演等电影语言的运用，不仅通过叙述层的构建实现了经典叙事艺术在电影中的表现，而且在默片时期为电影语言的基本语法和艺术原则奠定了基础。**德国早期表现主义电影在布景和构图中运用了先锋电影的叠影、旋转及几何图形，这些电影语言被认定具有欧洲早期先锋电影的特质。其在电影叙事艺术领域的开拓，也使它同样被视为好莱坞电影的艺术源头。因此，对德国早期表现主义电影叙述层及电影语言的实现途径的探索，有利于深化我们对电影语言、电影叙事艺术及电影发展史的认识。表现主义派电影艺术家的关注中心在于可以透过具体可感的表象，获得对抽象、永恒、内质的风格的把握。这种风格拓展了电影艺术的表现手段，比如造型的风格化，以及对于环境、气氛的渲染手段，后来被很多主流电影所借鉴，如今在恐怖片、犯罪片等电影类型中，表现主义手法也起到了重要的参考价值。

表现主义电影的代表性作品还有弗里茨·朗导演的《尼伯龙根：西格弗里德之死》《尼伯龙根2：克里姆希尔德的复仇》《三生计》《恐怖内阁》《M 就是凶手》；F. W. 茂瑙导演的《塔度夫》《日出》《诺斯费拉图》；里奥·比林斯基、保罗·莱尼导演的《蜡人馆》；利奥波德·耶斯纳、保罗·莱尼导演的《后楼梯》等。

六、形式主义电影

在电影范畴中，形式主义电影是一种类型电影，这类电影通常来说会使用典型的电影语言，如剪辑、拍摄镜头，摄影机的移动，道具及场景设计等，**在影片中加入一些人造的视觉元素，着重于人工制作效果的电影体验。**形式主义作为电影的另一种极端风格的表现，它无法脱离现实社会的基础，只是作为一种电影风格而存在。**这类电影打破了现实的电影视听逻辑，使得电影在再现现实时具有特别浓厚的主观表现性。**有些导演在电影创作时会加入一些特殊的观念和表现手法，通过扭曲现实来表达创作者的自我感受与观念。形式主义电影一定会带有浓厚的导演主观表达，但电影的背景依然存在现实的因素。

形式主义电影的代表作品有爱森斯坦导演的《战舰波将金号》、阿仑·雷乃导演的《去年在马里昂巴德》、希区柯克导演的《敲诈》等。导演所关心的是如何表达他对事物的主观和个人的看法。形式主义者从某个角度上分析也是表现主义风格，其内在的精神、心理的现实，都可经由扭曲客观的现实世界达成。比如，姜文的一系列电影就是对形式主义符号的运用，在电影《太阳照常升起》中，对于语言，电影画面的节奏、道具等，既以现实为基础，同时又超越现实。更加形式化的是《一步之遥》，里面的场景、人物和语言无不体现形式主义的特色。形式主义的电影在一定的程度上来说就是操纵和对"现实"风格化的处理。艺术上高度风格化的影片类型（如歌舞片、科幻片等）都是形式主义的电影。影片充满高度象征性的元素，情感均借形式传达，大部分电影风格大师都是形式主义的信徒。

姜文导演的电影《一步之遥》（如图 3-1-9），用奇特的鸟瞰镜头，把美丽的女孩排列成一朵花，成为圆形的视觉单位，宛如万花筒般使观众着迷。《一步之遥》讲述了冒险家马走日闯荡上海，与多年好友项飞田反目成仇，两个人从一起与美女共舞到在监狱之中对峙的故事。

图 3-1-9 《一步之遥》剧照 / 导演：姜文

形式主义的电影，导演在拍摄时，会尽量表达与现实生活相似的丰富细节。形式主义电影的导演会故意使素材影像扭曲或风格化，使大家明白其影像并非真的事件或事物，他们也会故意扭曲其他细节的时空脉络，使其创造的"世界"与真正可见的物质世界大不相同。

形式主义风格电影有四位著名的代表人物。罗伯特·奥特曼，是一位导演，更是一位独立电影人，他的电影代表作有《花村》（1971）、《纳什维尔》（1975）、《人生交叉点》（1993）、《细细的红线》（1998）。马丁·斯科塞斯的两部经典电影是《出租车司机》和《穿梭阴阳界》，这两部电影的主角的灵魂备受煎熬，他们的日常生活遭遇到了邪恶、腐败及死亡的威胁，这两部作品是风格比较明显的形式主义电影。

在弗朗西斯·福特·科波拉导演的《教父》（如图 3-1-10）中，有一个洗礼的桥段，迈克尔的儿子受洗与迈克尔清理竞争对手的镜头和声音的交叉，在画面中强化了一种形式。

神父说：迈克尔，你会放弃心中的魔鬼吗？

迈克尔回答说：会。

这时，迈克尔的手下正在纽约的街头射杀仇家大佬。

在传统电影中，不会有这种声音和画面不对称的现象。

伍迪·艾伦是当代导演中贴有形式主义风格标签的人物，他或许是电影感和风格化最弱的导演，但时代却给了伍迪·艾伦很大的发挥空间，在他的代表作品《罪与错》（1989）（如图 3-1-11）中极少运用剪辑艺术，一段两人或多人的对话就占据了十几分钟，中间一刀没剪。在本片中可以感受到摄影机在人物间来回漂移，有时候从一个空间到另一个空间，然后再返回。

《教父》片段

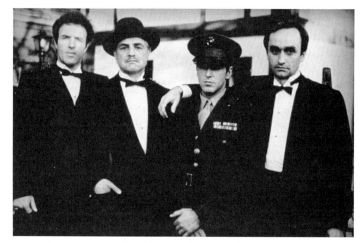

图 3-1-10 《教父》剧照／导演：弗朗西斯·福特·科波拉

《罪与错》片段

图 3-1-11 《罪与错》剧照／导演：伍迪·艾伦

七、法国新浪潮和左岸派

索朗瓦兹·吉普是法国周刊《快报》的女记者，1958年，她在该刊一篇文章上第一次使用"新浪潮"一词来讨论法国出现的一批新导演的电影作品。1959年，这批导演出现在法国戛纳电影节上，他们的作品带着一种全新的风格，包括戈达尔的《筋疲力尽》、特吕弗的《四百击》和雷乃《广岛之恋》等。因此，"新浪潮"成为电影史上有着重要地位和意义的电影流派的名称。《电影手册》在1962年为"新浪潮"电影开辟特刊，"新浪潮"的电影人大多数将电影批评家巴赞看作他们的精神之父。1958年，巴赞逝世，同年，"新浪潮"正式登上电影舞台，而巴赞创办的《电影手册》则聚集了许多新浪潮导演的旗手。巴赞在《电影手册》中描述了有关"总体现实主义"的电影思想，他不仅高度评价了新现实主义那种纪实主义的美学成就，而且提出电影应该努力地去展现人的内心深处的真实，甚至把"内心现实主义"提

出来作为单独研究的方向，使电影的"形体的真实性成为内心活动的象征"。巴赞的这些思想，后来都在"新浪潮"电影作品中得到全面的实践。1958—1962年，约有200多位导演拍摄了与"新浪潮"电影流派风格相近的电影作品，法国电影导演创造了电影史的奇迹。

"新浪潮"是继先锋派电影、新现实主义电影之后第三次具有世界意义的电影运动，但"新浪潮"有着固定的组织、统一的宣言、完整的艺术纲领，**"新浪潮"的电影艺术家们反对传统的电影观念，反对商业操作**，特别是以票房为目的的具有明显娱乐性的电影，他们对好莱坞的商业片不以为然。这一运动"就其本质来说是一次要求以现实主义的精神来彻底改造电影艺术的运动"，"新浪潮"电影流派的思想根源是西方现代主义哲学的代表人物叔本华的唯意志论、尼采的"酒神"精神和超人哲学，弗洛伊德的精神分析学、伯格森的生命哲学、萨特的存在主义哲学等，这些思潮为西方的现代主义美学提供一个全新的哲学基础，为"新浪潮"打开了一个全新的文化视野，成为一种西方现代非理性主义思潮，而渐渐地渗入欧洲的社会生活、文学艺术乃至一切思想文化领域。

"新浪潮"电影的出现，成为欧洲乃至全世界的电影潮流，不只是在过去，就是今天许多电影导演依然在吸收和借鉴"新浪潮"电影的特点。20世纪中期"新浪潮"电影流派的基本特征包括八点。第一，新浪潮电影的创作方法比较独立，坚决不与主流的商业电影同流合污，采用低成本制作、使用非职业演员、不用摄影棚而使用实景来完成拍摄、去戏剧化、不追求场面刺激和冲突刺激，导演常常集编剧、对白、音乐、制片人于一身，更自由地表达个性，创作一种具有导演个人风格的电影，也就是"作者电影"。第二，"新浪潮"基本上是以导演个人经历为创作题材的电影模式。例如，特吕弗的《四百击》《二十岁之恋》《装病躲差的士兵》就是展现特吕弗青少年时期的生活。有些"新浪潮"导演则展现与他们生活相似或熟悉他们生活圈子的人们的精神状态，例如，戈达尔的《筋疲力尽》、夏布洛尔的《漂亮的塞尔吉》、马勒的《情人们》等；第三，不拘一格是"新浪潮"电影最明显的标志。他们放弃了摄影棚的拍摄方法，大胆地走向大自然，走向社会的真实。第四，体现在摄影方面，"新浪潮"电影采用了大量的运动镜头，随着人物的关系变化而产生运动，还有就是运用手持拍摄和摇晃镜头，因为在室外拍摄，绝大部分采用手持摄影机拍摄，因此画面镜头会有晃动的效果，这种视觉效果使观众感觉很真实。第五，"新浪潮"电影另一个重要的特性是偶发的幽默感，有时在电影中，这些年轻的导演在电影中做到反电影常识的幽默感。第六，"新浪潮"电影还进一步推进了自新现实主义电影以来在情节结构方面所做的实验，也就是故意忽略电影文本的因果关系。在《射杀钢琴师》中，两个绑匪绑架了男主人公与他的女友后，绑架者和被绑架者在途中居然闲聊起来，而且画面用不连贯的剪辑来打破传统叙事的连贯性。其中还出现一幕不可思议的片段，男主角的哥哥在街上偶然碰到一个与剧情无关的人物，却与这个突然出现的人物有一段关于婚姻的对话，而这个人在影片中与任何人都无关。第七，"新浪潮"电影最重要的一个特性是不完美的结局。例如，《筋疲力尽》和《四百击》都是这样的。在夏布洛尔的《善良的女人》《奥菲莉

亚》、里维特的《巴黎属于我们》，以及包括戈达尔和特吕弗所有的电影中共同存在的特点是松散的结构、开放式和不确定性的结尾，这些成为"新浪潮"电影的重要特点。第八，"新浪潮"电影对观众的要求是比较高的，观众的观影经验和文化程度要达到一定的水平才能明白电影的内涵，才能看懂他们的电影。尽管这些"新浪潮"电影导演反对商业电影或工业电影的表现手法，但是法国电影工业却是大力支持"新浪潮"电影的发展。在1947—1957年的10年间，法国政府和银行投入了大量的资金来支持电影工业，"新浪潮"电影在法国得到迅猛发展。1957年电视机的出现导致了电影工业的危机，全球电影，当然也包括法国电影急速滑坡。"新浪潮"电影运动结束的具体时间电影史学家认为是1964年。

在法国"新浪潮"电影运动中，巴黎出现了一个"左岸派"，所谓的"左岸派"是因为一批导演居住在巴黎的塞纳河左岸而得名，其中就有阿伦·雷乃、阿兰·罗布-格里耶、玛格丽特·杜拉斯，他们大多当时是40多岁的中年人，他们有的是导演，有的是作家、诗人、画家等（如图3-1-12），他们有一个共同的创作基地叫作"瑟依出版社"。**左岸派**电影导演主张电影对人的理解、特别强调电影的**文学性**，所以被人们认为是"作家电影"，也就是文学家拍的电影。"左岸派"一些导演受到现代主义文学，特别是意识流文学的影响，他们在电影叙事中打乱时间和空间的逻辑，将过去与现在、真实与梦幻、现实与回忆联系起来，在影片中，经常是人物无名无姓，环境交代也不清楚，观众与人物处在一种间离的状态。他们通常把重点放在对人物的内心活动的描写上，对外部环境则采取记录式的手法。他们的电影手法讲究反复推敲，细节上精雕细琢。"左岸派"电影具有更为浓重的现代派色彩，尤其是杜拉斯和罗布-格里耶的影片，而这两人本身就是法国现代派小说家的代表人物。

图3-1-12 "左岸派"电影导演

最具代表性的"左岸派"电影是阿伦·雷乃的《广岛之恋》和《去年在马里昂巴德》，还有科尔皮的《长别离》等。由于"左岸派"的电影同样具有强烈的个人风格，敢于挑战传统的电影结构，与"新浪潮"电影风格相似，因此也被归入"新浪潮"电影。也有学者把"左岸派"电影看作"新浪潮"电影的一个分支。但实质上"左岸派"电影与"新浪潮"电影存在区别，"左岸派"电影有着自己的特质，首先"左岸派"导演从不改编现成的文学作品，他们会为影片专门编写剧本，他们拥有作家的优势，所以他们在编写剧本时会有全新的视角；其次是"左岸派"导演们深入探析人的内心世界，特别是用萨特的存在主义和弗洛伊德精神分析学来解释生活中人们的各种心理和行为，他们受到法国新小说派的影响，将现代主

义文学派的写作手法运用到电影剧本的编写中。"左岸派"电影的代表作除了上面提到的几部影片，还有雷乃的《姆里也尔》（1963）和《战争结束了》（1967），罗布-格里耶的《不朽的女人》（1963）、《横跨欧洲的快车》（1966）、《伊甸园及以后》（1970），玛格丽特·杜拉斯的《音乐》《印度之歌》及瓦尔达的《走卒们》（1967）等。

1959年在法国上映的由阿仑·雷乃执导的《广岛之恋》（如图3-1-13）是由埃玛妞·丽娃、冈田英次等主演的爱情电影。电影讲述了法国的女演员（埃玛妞·丽娃饰）来到日本广岛拍摄宣传和平的电影，在拍摄过程中邂逅了一位日本男人（冈田英次饰），两人陷入热恋。日本男人可以爱法国女人，法国女人也可以爱日本男人。但是，涅威尔可能会爱上广岛吗？或者广岛会爱上涅威尔吗？当导演用时空交错的蒙太奇将两座看起来没有什么必然联系的城市交叉闪回，使用记忆与现实进行黏合，观众自然会发现两个时空黏合在一起的故事有着必然的联系，那是因为人，因为电影。适合恋爱的城市：广岛；与曾经留下爱情的城市：涅威尔。它们都是深藏着个人的情感。记忆也是现实，现实也交织回忆。"Hiroshima（广岛）！Never（涅威尔）！Never（涅威尔）Hiroshima（广岛）！"这样的回忆与现实交融在电影画面里展现，意识上难舍难分。都是曾经留下爱情的城市，都是曾经有着痛苦经历的城市，都是因为战争，给她或者他，留下彼此难以抹掉的记忆。一段偶遇的爱情，已经悄悄沉入了两个国度情感的历史之中，电影通过"左岸派"电影独特的叙事技巧，讲述了战争给人类带来难以忘却的伤痛。

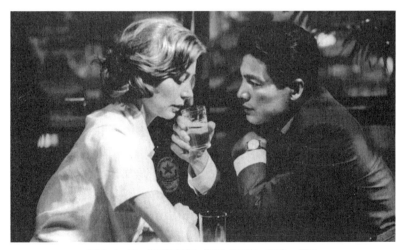

《广岛之恋》片段

图 3-1-13 《广岛之恋》剧照／导演：阿仑·雷乃

八、欧洲现代主义电影

欧洲现代主义电影和其他欧洲现代主义文艺类型一样，从某种角度上说，都是欧洲现代主义哲学的产物。也就是说，没有现代主义哲学，就没有现代主义艺术，也就更不会有所谓的现代主义电影。现代主义哲学是十九世纪中期众多的哲学流派中的一种，其中包括詹姆斯的意识流说、克罗齐的直觉说、萨特的存在主义、弗洛

伊德的精神分析说、拉康的镜像理论等。在20世纪五六十年代，现代主义思潮冲击着整个欧美大陆，这种思潮促使了法国新浪潮运动的发生，但在欧洲其他地方也陆续出现了电影史上具有重要地位的大师级的人物，其中最著名的电影导演包括意大利的费里尼、安东尼奥尼，瑞典的英格玛·伯格曼，德国的法斯宾德，移居瑞典的安德烈·塔科夫斯基等。

1. 意大利电影中的精神象征

在世界电影史上，在欧洲现代主义电影发展中，意大利的两位电影导演是领军人物，一位是德里科·费里尼，另一位是米开朗琪罗·安东尼奥尼。

德里科·费里尼于1954年拍摄了电影《大路》（如图3-1-14），这部影片获得了包括威尼斯国际电影节大奖、奥斯卡最佳外语片奖在内的70多项大奖。故事讲述了第二次世界大战后意大利一个底层家庭，由于生活所迫，母亲把女孩杰尔索米娜（茱莉艾塔·玛西娜饰）卖给了江湖艺人藏巴诺（安东尼·奎恩饰）。在相处中，女孩却发现这个粗鲁的家伙，并没有伤害她的意思，他买她只是在他演出的时候扮演小丑，平时给他做饭。杰尔索米娜时常萌生逃离的念头，几次出逃，均告失败。一次逃离时杰索米娜认识了表演走钢丝的艺人"傻瓜"玛托（理查德·贝斯哈特饰），在"傻瓜"的帮助下杰尔索米娜学会了演奏乐器。她对这个男人产生了爱恋。一日，"傻瓜"想让杰尔索米娜和他合作演出，却引来藏巴诺的嫉妒，藏巴诺与"傻瓜"斗殴，结果藏巴诺被警察抓了，关进监狱。杰尔索米娜想和"傻瓜"一起走。"傻瓜"拒绝了她，让她留下陪藏巴诺，等藏巴诺出狱。在公路上，藏巴诺偶遇"傻瓜"，两人又打在一起，"傻瓜"不幸被打死，杰尔索米娜受到了打击，她亲眼看到心爱的人死去，变得只会说一句话"他受伤了！"，藏巴诺抛弃了她，把她的旧衣服放在她身边，还放了一个给她谋生的乐器，开车离开。多年后，藏巴诺到了一个小镇，偶然听到熟悉的乐曲，发现是个年轻女人在演奏，她告诉藏巴诺，杰尔索米娜到了这个小镇后不久就去世了。黑夜之中，藏巴诺喝醉后来到海滩，像一头野兽一般号叫、痛哭。这部影片以爱在冷漠世界的

《大路》片段

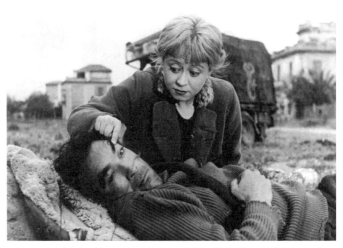

图3-1-14 《大路》剧照／导演：德里科·费里尼

失落表现了德里科·费里尼对人与爱的精神思考，并且以内心化、个人化和反戏剧化而成为一部具有明显现代主义风格的作品。

意大利导演米开朗基罗·安东尼奥尼（如图 3-1-15），20 世纪 70 年代曾来中国拍摄纪录片《中国》。1943 年，他独立执导个人第一部电影《波河的人们》，从而开启了他的导演生涯。安东尼奥尼认为新现实主义的美学已经过时，因而**安东尼奥尼的电影风格强调影片不注重情节、因果关系和强烈的戏剧冲突**，他关心角色的内心活动和人物所感受的气氛和情调，他甚至特意让影片的节奏与现实生活中的节奏一致，突出生活本身的拖沓、缓慢和迟钝，并且常常为观众提供一些空无一人的场景来表达抽象的人的感情。

图 3-1-15　米开朗基罗·安东尼奥尼

安东尼奥尼的大部分影片是打破传统电影的规律，冲破了电影基本规则的，这些影片包括《呐喊》（1957）、《奇遇》（1960）、《夜》（1961）、《蚀》（1962）、《红色沙漠》（1964）、《放大》（1966）等。安东尼奥尼让构图替代了电影的剪辑，使观众关注电影画面本身而不是电影情节。他把电影情节和人物感情与周围环境分开，让环境即环境、人物即人物。例如，《奇遇》这部电影讲述了在一个夏天的午后，安娜（蕾雅·马萨利 饰）在与外交官父亲一席不愉快的谈话之后，她十分气愤地和女友克劳迪娅（莫尼卡·维蒂 饰）驾车跑出去，来到男友桑德罗（加比利艾尔·费泽蒂 饰）住的地方。安娜虽然犹豫，但最终还是进了他的公寓，留下克劳迪娅一个人在外面等候（如图 3-1-16）。《奇遇》《夜》《蚀》构成了安东尼奥尼"人的情感三部曲"，三部作品均延续现代人惶惑和孤单这一类型的主题。

《奇遇》片段

2. 瑞典电影的梦的世界

英格玛·伯格曼（如图 3-1-17）是 20 世纪 50 年代以来成就斐然的电影大师之一。在第一章我们就分析过他的影片《第七封印》，他的影片曾经创纪录地先后四次获得奥斯卡最佳外语片奖，并多次获得各类世界电影大奖。伯格曼因为受到

图 3-1-16 《奇遇》剧照／导演：米开朗基罗·安东尼奥尼

《野草莓》片段

图 3-1-17 英格玛·伯格曼

存在主义和精神分析学说的影响，他深刻地描写了那个时代社会中存在的荒诞性，人的孤独和痛苦，人与人之间无法交流的隔膜和人的精神荒芜，同时伯格曼采用了意识流的表现手法来充分表现人的意识和潜意识的问题。

《野草莓》是伯格曼是 1957 年的作品（如图 3-1-18），影片描写医学教授伊萨克（维克多·斯约斯特洛姆 饰）在回到自己母校接受荣誉学位的途中，渐渐地回忆起自己过去的沉重往事，自我开启了一段心灵救赎之旅，影片刻画了医学教授伊萨克内心的孤独、冷漠。影片没有按照传统叙事结构来组织电影的剧情，而是使用了多主题、多线索、多层面复调结构。将真实和幻想、现在和未来放在同一空间来展示。这部电影因为受到弗洛伊德的影响，剧情中"梦"一直是叙事中的重要元素，

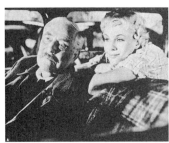

图 3-1-18 《野草莓》剧照／导演：英格玛·伯格曼

他在电影中构架了 5 个梦。通过灯光、场景、影调来营造了梦幻的世界，这些梦幻揭示了医学教授伊萨克的内心和对生命的最后启示。

3. 新德国电影启示录

20 世纪 60 年代，德国电影在政府有意识推动下蓬勃发展。德国受到法国新浪潮电影运动的影响，在德国文化的基础上出现许多优秀的电影人，其中就有福尔克多·施隆多夫、维尔纳·赫尔佐格、赖纳·维尔纳·法斯宾德和维姆·文德斯等。1962 年 2 月 28 日，来自慕尼黑的电影导演、摄影师和制片人，带着一纸宣言来到奥伯豪森，参加第八届柏林国际电影节。他们对 20 世纪 60 年代的美国电影和德国商业片表示出不满，宣称要"创立新德国电影"，提出了《奥伯豪森宣言》，其主要内容有，"因循守旧的德国电影的崩溃终于使我们所摒弃的思想立场丧失了经济基础"；"正如在其他国家那样，在德国，短片也已成为故事片的学校和试验场所"；"德国电影的未来在于运用国际性的语言"；"我们现在要制作一种新的德国故事片，这种影片需要自由。我们必须打破常规，克服电影的商业性。我们要违背一些观众的爱好，创造从形式到思想都是新的电影。我们准备在经济上冒一些危险"；"旧的电影已经死亡，我们相信新的电影"。《奥伯豪森宣言》标志着德国电影的转折点，由此德国电影创作者拍摄出在国际上产生影响的、至今仍有意义的作品。

新德国电影不但有法国"新浪潮"的气质，同时也吸取了好莱坞电影工业的叙事性、可看性，却又表现出"反好莱坞"的面目，它打破了美国好莱坞电影的风格化，与旧德国电影相比，它的创新在于运用情节剧叙事的样式创作了大量批判意识流的电影作品，并且与美国好莱坞的模式情节剧有根本的差异。例如，在文德斯道路三部曲中，他发展了"开放式"叙事体系，旅行和寻找是他在电影叙事的线索，有没有一个完整的故事情节对于电影来说已经不是很重要。**维姆·文德斯、法斯宾德、施隆多夫和赫尔佐格并称为"新德国电影四杰"**。再如，荷索的《加斯-赫伯之谜》《沃切克》等也采用情节剧样式，即使采用情节剧设计，但荷索更关心的是人对环境的反应，而不是剧情情节形成的因果关系，他注重影片中时空的真实感，而故意放弃了叙事的流畅性。同样，法斯宾德的《玛丽娅·布劳恩的婚姻》《维洛妮卡·佛斯的欲望》，施隆多夫的《丧失了名誉的卡塔琳娜·勃罗姆》《铁皮鼓》等影片，也在其中用"离间效果""反叙事"手法来打破幻想、破坏叙事的流程。法斯宾德尽管只活了 37 岁，但他是德国最具有影响力的电影导演之一，**法斯宾德拥有"新德国电影的心脏""德国的巴尔扎克"等极高的电影界赞誉**。人们把他的《劳拉》《玛丽娅·布劳恩的婚姻》《维洛妮卡·佛斯的欲望》叫作"女性三部曲"（如图 3-1-19），这三部影片都是描写战后德国的女性生活和女性意识。无论是在风格上还是在人物的塑造上，法斯宾德都努力从各个方面制造不同的效果和冲突，达到由小见大，揭示与人物紧密相连的整个社会腐朽及战后德国经济复苏时期资本主义对人性的扼杀。

"女性三部曲"片段

图 3-1-19 女性三部曲：《劳拉》《玛丽娅·布劳恩的婚姻》《维洛妮卡·佛斯的欲望》电影海报／
导演；赖纳·维尔纳·法斯宾德

小结

 本节讲述了电影艺术风格的分类及形成的原因，电影艺术风格是艺术家开始思考电影作为一种艺术形态如何进行发展的问题。在某些时期、某些地方，由于一个人的领袖作用，有可能导致一种艺术现象的产生。例如，法国电影理论大师巴赞创办了《电影手册》，深受这本杂志影响的艺术家、评论家拿起摄影机，创作出一部部现实主义电影的经典作品。电影艺术与其他艺术类别一样，在 20 世纪中叶，都在寻求突破，寻求创新，恰恰是这个时期，形式主义电影、印象派风格电影、超现实主义电影先后出现，欧洲现代主义电影和其他欧洲现代主义文艺类型一样，都是欧洲现代主义哲学的产物。也就是说，没有现代主义的哲学，就没有现代主义艺术，也就更不会有所谓的现代主义电影。在 20 世纪五六十年代，现代主义思潮冲击着整个欧美大陆，这种思潮促使了法国新浪潮的运动，但在欧洲其他地方，如意大利、瑞典、德国等，其中最著名的电影导演包括意大利的费里尼、安东尼奥尼，瑞典的英格玛·伯格曼，德国的法斯宾德，以及移居瑞典的安德烈·塔科夫斯基等。本节重点探析了这些电影风格形成视觉艺术的特点及其原因。对电影视觉艺术的风格研究远远没有画上句号，电影作为现代前沿的艺术学科，人类还在这条路上不断地继续前行。

思考题

 1. 请分析电影发展史上的各种不同电影流派的特点。
 2. 请尝试用自己的手机拍摄一段短视频，表现"绝望"的人物心理。
 3. 请简单比较一下现实主义与新现实主义的不同。
 4. 请对电影的现实主义与形式主义进行对比性分析。

5. 新德国的电影风格有什么特点？为什么战后德国的电影事业发展这么快？
6. 超现实主义电影的导演想怎样做电影？这对电影的发展有什么意义？

参考文献

[1] 张波，2019. 脉络、结构、动因——西方艺术风格的变革研究 [J]. 艺术学界（2）：71-81.

[2] 巴拉兹，2003. 电影美学 [M]. 何力，译. 北京：中国电影出版社.

[3] 萨杜尔，1982. 世界电影史 [M]. 徐昭，胡承伟，译. 北京：中国电影出版社.

[4] 邵牧君，1982. 西方电影史概论 [M]. 北京：中国电影出版社.

[5] 尹鸿，2014. 当代电影艺术导论 [M].6 版. 北京：高等教育出版社.

[6] 格雷戈尔，1987. 世界电影史（1960 年以来）（上）[M]. 郑再新，等译. 北京：中国电影出版社.

第二节　电影导演的风格

一部电影通常是多方合作的结果，但电影导演绝对是一部电影风格的制造者，因为导演的意识和对电影的控制，是电影整体面貌形成的关键。所谓导演的风格是指导演在其创作过程中赋予影片的不同的艺术特色和创作个性。一般来说，导演风格的形成，就是对创作过程两种行为结果的反映：选择和创造。尽管这两种行为最终是同一种东西，但电影导演如何来选择，如何来产生高明的选择和创造，与导演的艺术天分有一定的关系，与其生活经历也有关系。例如，电影的取景技巧和剪辑技巧。同样是拍摄风景，张艺谋在《黄土地》和《我的父亲母亲》两部具有摄影技术特点的电影中，充分运用电影的构图和影像色彩表达电影内涵，形成了电影独特的艺术张力，他的这种摄影的"选择"就成了一种"创造"。每一个导演都会在自己的作品中展现自己对世界、对人生，以及对真、善、美的追求和阐释。因此，每一个导演在创作一部电影艺术作品时往往都会留下一个属于自己的独特记号，当他的艺术作品能够表现出独特的风格，这种风格就是属于自己的，并且是不可取代的。在某种程度上，导演的身份与他的影片风格之间，常存在着许多令人费解而又复杂微妙的关系。因此，对一个导演的身份研究至关重要。对于影评家来说，**风格便于他们辨识某些电影作品中的特征，或者某类电影共有的特征**，电影理论家为这些电影作品打上标签。这反映了导演和电影艺术家进行了创作的选择，而这些艺术的选择和创造产生了风格化的艺术效果。选择有很多种，导演对题材、摄影、叙事方式，甚至电影观念的选择都可能导致电影视觉风格的不同。本节将讨论导演的选择形成的艺术风格，由于篇幅所限，无法囊括所有具有代表风格的导演，但会有针对性地选择一些有代表性的导演进行阐述，目的是说明导演作品的风格是形成艺术视觉的一部分。

一、题材的风格

电影的题材往往来源于文学，文学的风格在某个方面取决于题材。在当前的电影文学分类中，一般叫作类型，如乡土类型、情感类型、犯罪类型、心理类型、黑帮类型、文艺类型等，所谓的类型，就取决于导演选择的题材。在电影发展过程中，部分导演专注于一种题材的研究和探索，他们在一个类型的领域里进行电影作品的创作和研究，如美国好莱坞电影导演弗朗西斯·福特·科波拉对黑帮题材电影就情有独钟，他一生拍摄了多部黑帮题材的电影，最具代表性的就是《教父》系列。科恩兄弟对犯罪题材电影特别关注，拍摄了一系列的经典电影，最具代表性的就是《老无所依》《冰血暴》等。日本的小津安二郎对日本家庭本位问题的关注，代表作品有《东京物语》《户田家兄妹》《晚春》《彼岸花》《秋日和》《秋刀鱼之味》等。一生专注研究一个题材的导演，一定是与他的生命印象有着某种关系。例如，在日本电影中，家庭类型片最为常见的。日本平成时期，是枝裕和作为日本最具国际影响力的电影导演之一，一直有着高度的创作热情，在二十多年的创作生涯中创作了十余部优秀的电影，获得多个奖项。他的电影立足于现实主义，积极地参与探讨社会问题，以普通民众的视角来探讨日本家庭的生存问题，温情中带有严峻的审视，他的作品聚焦人性，关爱生命、关照现实。他经常通过一个家庭来表现对日本底层社会的关注，他的代表作有《如父如子》《无人知晓》《步履不停》《比海更深》《海街日记》《小偷家族》等。至于原因，不得不说中国台湾的新电影运动，它影响了是枝裕和后来的电影创作，他的电影风格深受侯孝贤导演的影响。在他早期创作纪录片的经历与偶像导演的共同影响下，是枝裕和将现实主义题材作为他的创作研究对象，他关注日本的社会现实，形成恬淡、舒缓、冷静的独特风格，他的一系列作品使用冷静克制的镜头语言，这使得他的作品风格介于电影的剧情片与纪录片之间。是枝裕和冷静的镜头风格竭力还原日本生活的各种细节，在连贯和温和的叙事中深藏的批判与反思反而赢得观众心理认同。

中国第六代导演王小帅，他绝大部分作品展现的就是与他童年记忆有关的问题，他童年随父母从上海前往贵阳，并在贵阳生活了十三年，因此他的大部分作品与这个地方和时间有着关系，例如，《青红》（2005）、《我11》（2012）、《闯入者》（2014）、《地久天长》（2019）。王小帅这些电影作品都是以"三线"建设为时代背景的电影作品，同时也反映了导演个人对这种文化形态的追求和探索，将一个自我的记忆通过影像的方式呈现出来，又保存在社会意识的仓库中。

《青红》（如图3-2-1）由王小帅执导，高圆圆、秦昊等主演。该片于2005年在法国上映。在第58届戛纳电影节提名主竞赛单元获评审团奖。这部电影带有导演王小帅过去生活过的那些地方的印记。王小帅在20世纪60年代随着父母的工厂离开上海来到贵阳。20世纪80年代，很多家庭开始想办法回上海，电影中的主角们也面临这样的状况。《青红》采取纪实拍摄手法，真实地再现了20世纪80年代的

《青红》片段

图 3-2-1 《青红》剧照／导演：王小帅

生活。该片全景在贵阳拍摄，王小帅在此片中注入了一定的个人色彩和生活经历，讲述了一代人对那个年代的感知和思索。

《我 11》（如图 3-2-2）是由王小帅执导的 2012 年入围第 36 届多伦多国际电影节的影片，由闫妮、王景春、乔任梁、于越等主演的怀旧电影。这部电影讲述了原本无忧无虑的 11 岁小男孩王憨（刘文卿饰），在目睹了一起"杀人事件"后，不得不背负上心灵的煎熬，通过他的视角看到"杀人事件"背后冷酷的现实，整部电影的低照度设计给人一种压抑、沉闷的格调。对于王小帅来说，那是个压抑的童年时代。王小帅为了整理思绪、搜集资料，他先拍摄了有关"三线"建设的纪录片，他故地重游，发现父母的同事住的还是当年的老房子，屋里的陈设小到一个暖水瓶、一个板凳都没有任何变化，仿佛时间凝固于此。《我 11》影片结尾，杀人犯卫军哥（乔任梁饰）被绳之以法，但电影镜头却用很长的篇幅展现王憨和伙伴们追着刑车跑，这场戏和王小帅当年的经历几乎一样。王小帅曾回忆："从记事起，就有刑车经过家门口。第一次跟着跑是七岁的时候。但我一直没到过真正的刑场，一到荒地后就很害怕，只有比我们大的孩子才要去真正目睹这个刺激。"

《我 11》片段

图 3-2-2 《我 11》剧照／导演：王小帅

《闯入者》（如图 3-2-3）是由王小帅执导，吕中、秦海璐、冯远征、秦昊领衔主演的犯罪剧情片，该片以退休老太老邓（吕中饰）的生活中出现一系列意外为线索，讲述了老中青三代人的故事。《闯入者》和王小帅之前的《青红》《我 11》被称

为"自传三部曲",背景都是王小帅曾经生活过 13 年的贵阳,灵感来源于"三线"建设给王小帅留下的特殊烙印。《闯入者》是王小帅首次尝试犯罪类型电影,电影中对两代关系、空巢老人等社会热点的讨论也令其故事内核变得更具争议性和话题性。表面上《闯入者》这部电影是关于老邓枯燥乏味的晚年生活的故事,由于匿名电话的骚扰和不知名男孩的闯入,老邓似乎打开了记忆的闸门,去追忆曾经不堪的过去。老邓被"闯入"的生活已经不能平静祥和,她没有将过去发生的往事推给群体承担,而是以个人的名义去承载不被谅解和辱骂,尽管她寻求宽容的行为并没有获得成功,但至少她具备这种自省勇气。

《闯入者》片段

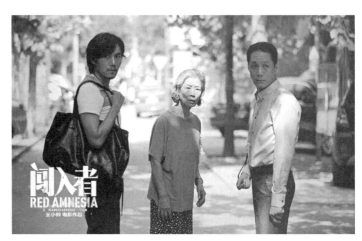

图 3-2-3 《闯入者》剧照 / 导演:王小帅

在王小帅的电影《地久天长》(如图 3-2-4)里讲述两个家庭因为一次意外而生嫌隙,甚至其中一家由北方远走南方,相隔三十年后再度聚首的故事。其中有一段剧情,当暗恋刘耀军(王景春 饰)的女人沈茉莉(齐溪 饰)出现在对面船上,刘耀军的老婆王丽云(咏梅 饰)说到这个女人的时候,刘耀军脸色迷茫,内心紧张,他的身影处在逆光之中,而王丽云处在侧逆光之中,两人的心态神情通过光线的设计进行了刻画。这部电影虽然与"三线"建设无关,但在风格上有些类似,体现了王小帅的童年记忆,以及作者对自身生活的场景和人物熟悉老到的刻画。

《地久天长》片段

图 3-2-4 《地久天长》剧照 / 导演:王小帅

二、摄影的风格

导演对电影的创作必然要考虑电影的摄影风格,有些导演有固定摄影师,比如张艺谋固定合作的摄影师是赵小丁;有些导演是根据作品的风格去对位相关表现风格的摄影师,比如王家卫的许多作品由杜可风来执行摄影;有些导演本身就是摄影师,如顾长卫。总之,一部好的作品一定是要选择好的摄影师:《一个国家的诞生》的视觉风格得益于比利·比茨的工作;《公民凯恩》的摄影师是格雷格·托兰德;《第七封印》来自优秀摄影师贡纳·费舍尔德创造性的设计;《1917》的摄影师是罗杰·狄金斯,《肖申克的救赎》《冰血暴》《朗读者》《007:大破天幕杀机》《边境杀手》《银翼杀手2049》都出自他之手。杜可风在电影摄影界的名声如雷贯耳,凭借文艺青春电影《阿飞正传》获得第10届香港电影金像奖最佳摄影奖、武侠电影《东邪西毒》获得第51届威尼斯国际电影节最佳摄影奖、都市传奇电影《堕落天使》获得第15届香港电影金像奖最佳摄影奖、武侠电影《英雄》获得第22届香港电影金像奖最佳摄影奖、剧情电影《2046》获第24届香港电影金像奖最佳摄影奖、奇幻电影《水中仙》获得第13届上海国际电影节最佳摄影奖。

在电影视觉风格的形成方面,导演对画面的构图是十分讲究的,有的注重构图的形式感,并有意突出这一点;有的对构图刻意地随意或不去强调;有的喜欢用客观镜头来塑造画面;有的喜欢用主观镜头;有的甚至采用快镜头或者慢镜头,彩色或者柔光滤镜;有的偏爱用低调度(高反差)光照明,在明暗之间创造出明确的对比,并将场景大部分置于阴影之中;有的用高调(低反差)光照明,这种方式的布光更均衡,会产生微妙的变化。对色彩的使用也是导演的选择,有的导演喜欢由明亮、高对比色调主导清晰、鲜艳的画面;有的却喜欢柔和、淡淡的暗影甚至模糊不清的画风。导演的风格选择还体现在摄影机运动方面,有的导演喜欢用静止镜头拍摄对象;有的喜欢用运动镜头拍摄对象;有的喜欢用固定机位来摄影;有的导演偏爱用手持摄影机来拍摄影片。所以,不同的导演会根据自己的喜好选择摄影风格,从而形成具有高辨识度的作品风格。

三、叙事的风格

大卫·波德维尔是美国当代电影理论家和作家,他在《后理论:重建电影研究》及与妻子合著的《电影艺术:形式与风格》这两本著作里谈到了电影的叙事形式,包括故事视点、人物塑造、剧情模式等。该论点与麦茨和法国后来兴起的符号叙事学有共同之处,但波德维尔的研究对象主要集中于好莱坞电影的叙事模式及其演进。波德维尔在书中指出,风格在艺术作品中扮演着不同的角色,一个最传统也是最基本的角色,就是对影片叙事的服务:"风格往往是推动情节、提示我们建构故事的工具,这点在古典叙述中尤其明显,高度组织化的电影技巧就是用来推动情节中因、果、时、空的安排铺陈。"通常来说,叙事手段并不完全等同于所谓的电影技术手段,也就是说,影片的叙事涵盖了一个比电影的表现技术手段更大的范围。此外,值得思考的是"风格"和"叙事"之间的关系。假设风格系统是平行于叙事系统的文本体系,那么**作品的风格往往是通过电影文本个性化的叙事方式来完成的**,如果风格系统与叙事系统运用的是同样的叙事元素;从内容方面来看,有故

事、人物；从叙事技术来看，有叙事的角度、顺序（时间）等；而从电影表现手段来看，有剪辑、摄影、美术、表演……这种对风格的认识最终导致了波德维尔对于"电影叙事"这个基本概念定义的准确性。

导演在电影风格的创建上，有选择故事的讲述方式，即选择叙事结构的自由，这是一个重要的风格元素。有些导演简洁直接，并且按照时间发展的顺序讲述故事，如《原野奇侠》（导演：乔治·斯蒂文斯，1953年）；有的导演会选择复杂的、迂回的故事结构来讲述故事，如《低俗小说》（导演：昆汀·塔伦蒂诺，1994年）；有的导演会选择客观镜头来讲述故事，如《风中有朵雨做的云》（导演：娄烨，2019年）；有的导演可能会从剧中某个人物的视点来表现故事的情节，通过这个人物的眼睛和心灵审视影片中的故事，如《那人那山那狗》（导演：霍建起，1998年）；有的导演会通过不同人物的视点来讲述故事，如《罗生门》（导演：黑泽明，1950年）。

华语导演中，管虎的电影作品不算多，但存在的争议不少。管虎以其独特的电影视觉语言受到关注，被称为第六代导演中的"怪才"，其作品犀利、生动，具有强烈的人文关怀精神。随着管虎电影作品的不断问世，其在电影叙事中倾注了对于小人物的关注与人文情怀，摆脱了单调冗杂的叙事模式，形成了他自己的电影美学风格与审美意蕴。在电影叙事手段方面，管虎经常打破正常时空，在片段组合中呈现立体化人物的生活状态，淡化故事情节，塑造人物本身。非时序的剪辑与拼贴，多重视角的切入，都让他的电影看起来更加扑朔迷离、引人入胜。

所谓的碎片化叙事在第六代导演这里是指一种将正常时空的故事打碎重新排列进行叙事的手法。碎片化在第六代导演手中，已经成为一种成熟的叙事策略。这种碎片叙事深受戈达尔的影响，同时也与创作者本身的生命体验难以分割。

2002年出品的《西施眼》（如图3-2-5）讲述了三个不同人物的不同人生经历，尽管三个女主人公互不熟识，但在剧情中又有某种关联。如果以阿今的故事作为时间标尺来分析，这三段依次讲述的故事基本上是同一时间发生的。阿今和大小苗兄弟去坐船的时候，看到莲纹在江边练戏，这个时候莲纹还是越剧团里的主角人物。

《西施眼》片段

影片中当阿今在山上看到施雨的时候，施雨是单身的，当阿今在千柱屋穿行的时候，是三个人同时出现的交集时刻，此时的施雨已经结婚，莲纹也再一次在台上演出。发生在同一时空（诸暨市，深秋），这三个不同的故事，被导演巧妙地连缀在一起，共同书写了女性的生命诗篇。

图3-2-5 《西施眼》剧照／导演：管虎

电影的叙事与文学的叙事相同点就在于，它也是可以按照时间的顺序分为顺叙、倒叙、插叙等多种形式来安排的。当然也与文学有不同的地方，由于电影有鲜明的形象感，这种不同顺序的叙述可以更加自由而灵活地组合。管虎在电影中的片段组合能力非同一般，他的电影的片段与片段之间可以自由地组合在一起，从内容上看，这样的影片演绎的更多的是人物的生活片段，而不是一个完整的传统意义上的故事。管虎的影片没有传统叙事"起承转合"的巧妙安排和前后衔接，更多的是自由拼接。《斗牛》（如图3-2-6）就是如此，影片讲述的事件无非就是一人一牛在战乱中的故事，但他以若干故事片段连缀起来构成影片的整体，同时在每个小的叙事单元中自成一体。使用这种极具生活化的叙述手法来表现历史大环境中孤独个体的艰难生存，可以解读为契诃夫式生活化的悲剧，是对另外一种生命状态的呈现。

《斗牛》片段

图 3-2-6 《斗牛》剧照／导演：管虎

2012年的《杀生》（如图3-2-7）讲述了西南偏远地区一群农民如何合谋将一个"不合规矩"之人杀死的故事，影片折射了某种乌合之众式的集体心理和潜在的人性的复杂面目。故事是围绕着牛结实因何而死的调查展开的，但是这一过程中无论是大家围坐在一起对牛结实的罪行进行"分门别类"的口述还是后期大家合力"围剿"，呈现的也都是一个个的片段。若干的片段连接起来，组成了一个集体杀人的寓言。这些片段无所谓先后顺序，每一个叙事单元里的小片段都可以任意排序而不影响最终的表达效果。《杀生》中这种片段组合的叙事效果就是一种碎片化，一种集体意识的模糊化，没有一个统一的话语中心来纵览全篇，不是从上帝视角全知全能地讲述一切，而是一种多元的、破碎的、日常的生活场景再现与众多民间的话语交集与杂糅。这种日常的琐碎与多声部体现了后现代人类社会的一种复杂的意识形态与对崇高的消解。

《杀生》片段

图 3-2-7 《杀生》剧照／导演：管虎

《厨子戏子痞子》（如图3-2-8）是2013年上映，由管虎执导，刘烨、张涵予、黄渤、梁静等出演的一部动作喜剧片。该片讲述了毕业于燕京大学的四个人，为了

得到虎烈拉疫苗来解救百姓，他们在一家日本料理店共同导演的一场戏给日本人看的故事。管虎表示，他最早的想法是想尝试着纯粹做一个商业类型的故事。当然这是属于他自己的作品，所以不是按照常规大众范围里认识的那种单线叙事的商业片。《斗牛》《杀生》和《厨子戏子痞子》被称为管虎的"狂欢三部曲"，这三部电影是最具代表性的非时序叙事结构影片，《厨子戏子痞子》中的片段拆解则是通过隐藏重要信息来增加影片的悬疑色彩。

《厨子戏子痞子》片段

图 3-2-8 《厨子戏子痞子》海报／导演：管虎

电影《八佰》（如图 3-2-9）讲述了 1937 年淞沪会战期间，中国国民革命军第三战区 88 师 524 团的一个加强营死守上海苏州河西岸的四行仓库，英勇阻击日本侵略军的历史故事，近代历史上称为"八百壮士"。管虎导演在《八佰》中，没有采用线性叙事的结构，而是采用多点叙事进行交叉的散点叙事手段来完成影片的整体故事，在这种叙事形式的结构下，有一个明显的特征是，他以纪录片的形式风格来体现历史事件，使影片既有可观赏性，同时又有真实性。在这个散点叙事的文本中，管虎导演采用平行叙事和交叉叙事相结合，同时在众多人物的塑造上，紧紧围绕在一条故事线进行刻画，实现故事散而不乱、分而不散的效果。

《八佰》片段

图 3-2-9 《八佰》海报／导演：管虎

四、观念的风格

一个导演电影创作的观念，是形成独特风格的成因。**由于导演的身份及人生阅历和经验的不同，他们的电影视觉风格也会不同。**每位导演都有自己的世界观、人生观和价值观，在电影创作中会自觉或不自觉地在作品中反映自己的三观。当导演要表达自己的观念时，他必须借助电影这个媒介来进行表达。因为电影画面光影效果是导演审美经验、审美意识的视觉高度形态化，是各种视觉造型因素如光影、色彩、构图等按照一定的意图组合成凝聚着审美情感的画面形象的艺术整体。因此，导演利用拍摄的素材为电影作品的观念表达创造了基本要素，导演的意象造型构建了叙事主体并形成了观念表达的框架，导演脑海中幻想造型的意识运用在人物塑造上形成影片的支柱，导演的意识造型则有深度的象征意义并形成影片的框架，为影片风格的形成起到了装饰作用。

电影导演创作的观念是综合、复杂而又具有辩证性的，也是电影学研究领域最重要、最具挑战性的命题。借用电影哲学"二元论"和辩证关系的方法，来探析导演艺术观念中存在的一系列既对立又统一的元素（包括视听、时空、剪辑、节奏、风格、叙事结构、视点、表达方式、创作手法和类型规范等），还可以通过这一特殊的视角来探索和发现电影导演艺术风格形成的基本成因。通常来说，优秀的电影作品在一定的程度上取决于电影导演的素质和修养，电影所展示出来的艺术风格与电影技巧等，都是电影导演多年经验积累的集中展示。

小结

电影是一个梦，而造梦的核心人物是导演，电影是导演的艺术作品，是导演带着一群充满着梦想的人完成的艺术作品，离不开编剧、导演、演员、美术设计、音效等艺术家的共同创造。优秀的电影作品在某种程度上取决于导演的个人素质和修养，电影所展示出来的视觉艺术风格，都是对导演天分加学识的展现。导演的各种意识对于电影风格的形成有着举足轻重的作用，导演对题材的选择、摄影机的运用、叙事的技巧、观念的设定对于一部电影的艺术风格的形成也是不言而喻的。因此，本节主要就导演的作用与作品的风格的关联性进行阐述，让学生更加了解导演与整部电影作品之间的关系。导演是整部电影作品设计师，并且全程参与整个电影摄制的各个环节，因此，在某种意义上说，导演最终决定电影所形成的风格。

思考题

1. 选择王小帅的一部电影来谈谈导演的经历与电影的风格有什么必然的关系。
2. 贾樟柯的电影《三峡好人》在威尼斯电影节获得金狮奖，同它一起上映的有张艺谋的电影《满城尽带黄金甲》，但两部电影的票房差距甚大，请从你的角度比较分析这两部电影。

参考文献

[1] 祝虹，2003. 电影风格说 [J]. 当代电影（4）：25-33.

[2] 钱智民，2009. 导演观念对电影造型艺术的决定作用 [J]. 时代文学（下半月）（10）：210-211.

[3] 赵思源，2019. 观念与实践：电影导演的表演观在电影制作中的作用 [J]. 传播力研究（20）：170-171.

[4] 韩勇，2017. 浅析贾樟柯导演电影的创作观念演变 [J]. 戏剧之家（23）：72.

第三节 电影表演的风格

一、电影表演的概述

观众对电影视觉内容的感知，首要的兴趣点肯定是人物，也就是电影离不开人物这个主体。对于观众来说，首先关注的是演员，观众看到影片的第一反应往往是：谁演的？因为演员的表演才是影片的主体，演员的表演会吸引观众大部分的注意力，他们一般不会关注编剧、导演、剪辑、音乐等电影的组成部分。马克·赖德评论电影创作："我们只是一个非常复杂的记忆装置，负责记录必须由演员来完成的表演。无论你的记录是如何精彩，如果演员的表演很差劲，那只是对一个糟糕的表演做了精彩的记录而已。所以电影的关键要素是演员。"

演员是电影与观众之间的中介，观众通过演员的表演认知电影，甚至爱上电影。而电影又是观众与演员之间的媒介，演员往往通过电影这个载体被观众关注，成为观众的偶像。在媒介行业，演员可以迅速地成为家喻户晓的人物，成为明星。演员作为导演艺术作品的表达"工具"，他（她）在电影中扮演的角色，支撑着电影叙事的发展，吸引观众去关注、去观看，他（她）成为观众心中的某种"镜像"。很多电影上映后，电影中主角的动作、语言、服装、道具等都成为观众模仿或者追捧的对象。电影作为媒介，电影中的人物无形中和观众建立了情感联系，尽管观众和演员无法亲密接触，但电影中的主角情感已经映射在观众的思想中。演员是现实中的人物，观众把在电影中建立的良好情感无条件地嫁接在演员的身上。所以，很多电影在前期策划时，为了获得观众的支持，导演和制片人会考虑使用知名的演员，也就是明星，因为明星和观众是建立了感情基础的，为了看到明星，观众会走进电影院，去满足一种虚拟的情感慰藉。

观众和演员产生联系一般分为三个阶段：认识、认可和认知。对于认识来说，是由电影虚构的情节慢慢地转化为可信的角色过程。观众认为电影中的角色是一般日常生活或者虚构情节中有可能出现的人物；而认可是电影中的角色表演满足了观众的情感需要，达到了观众认为真实的程度，也就是观众对电影中人物的认可，转移到对演员表演的认可；认定是观众完全沉浸在角色的表演之中，即使其明白这就是电影，是虚构的，但在观众的心中，一切感觉就像真的一样。演员是导演与观众交流的一个媒介，也是电影打入市场的媒介，所以明星具有市场价值。可以肯定地说，电影的表演

艺术，它不仅具有很高的美学价值，同时也具有极高的经济价值，因此表演对于电影来说有着举足轻重的地位。弗雷德·希区柯克曾说："对于力图获得影响力使自己达到顶峰或者运用天赋和人格的魅力直接取悦于观众的大师级演员，电影不需要。电影演员必须有很强的可塑性，他必须服从导演和摄影机的安排。"

即使是表演，戏剧表演与电影表演也存在必然的区别，舞台上演员直接面对观众，而电影的表演是面对摄影机。舞台上空间是固定的，演员的声音和肢体的动作成为表演的核心内容，也就是演员必须通过这两项才能在有限的空间内进行造型；而电影不同，演员的局部动作和细微的面部表情可以通过摄影机镜头展现在观众面前。所以电影表演必须逼真。一位德国电影理论家评论道"电影演员必须表演得仿佛他没有表演，只是一个真实生活的人在其行为过程中被摄影机抓住而已，他必须跟他的人物恍若一体"。此外，电影表演特别注重镜头感，舞台表演由于受到空间的限制，观众观看舞台上的场景，视角永远是全景画框，也就是舞台展现给观众的是一个固定不变的全景画幅。就像一幅画一样，只是这幅画是立体的。画面里的人物是运动的。而电影的视角是可以不停地切换的，从全景到中景或者特写，画面内容的变化就是电影的视觉效果区别于舞台的视觉效果。电影的场面调度不是根据舞台空间来完成的，而是根据镜头的需要来实现的，这虽是电影的限制，因为它让演员失去表演的空间，但也是电影表演的优势，它能够强调电影表演的重点。例如，巴拉兹对电影表演的局部刻画，创造了一个叫作"微相世界"的电影术语，让人"通过面部肌肉的细微活动看到即使是目光最敏锐的谈话对象也难以洞察到心灵最深处的东西"。在舞台上，戏剧对演员要求是一次性地连续将表演完整进行，但电影就不同，它可以非连续性地进行多次重演，它对演员的片段表演能力更加注重，所以电影具备表演的非连续性。此外，电影表演与舞台戏剧表演的区别是，电影表演是以镜头为单位，由一个镜头与另一个镜头组接而成，所以分割了现实中的时间和空间关系，电影是用虚构来创造真实，所以电影的表演具有非现场性的特征。

著名戏剧家萧伯纳就提出演员有两种类型：本色演员和演技派演员。本色演员就是指演员扮演与自己性格、气质相似的角色所体现的表演风格，如约翰·韦恩，他一生都扮演西部牛仔的形象，成为美国观众最受欢迎的电影演员；而演技派演员可以扮演不同类型的角色，比如美国演员汤姆·汉克斯（如图3-3-1），他

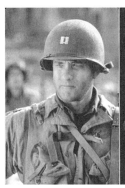

图3-3-1 汤姆·汉克斯不同的角色造型

演绎的人物有军人、知识分子、艾滋病患者、机长等，他演技精湛，三次获得奥斯卡金像奖。

在一部电影中，角色的设计是分层次的，有主角、配角和普通角色，还有群众演员。在摄影机前，演员是通过自己的形体、表情和声音对剧本中角色进行再现，演员首要工作是理解剧本中角色的特性甚至心理问题，通过自己的演绎创造角色甚至超越角色，这就要求演员与角色浑然一体，自己就是角色本身。所以演员与普通人比较，就有"双重人格"，在现实生活中是自己，在影片中是别人。电影理论家查德·莫尔特比在《好莱坞电影》一书中写道，从观众的角度来看，演员有"两个身体"。

希斯·莱杰在《蝙蝠侠：黑暗骑士》（如图3-3-2）一片中饰演小丑，电影上映后，受到观众的好评，但他自己无法从电影中走出来，需要服用大量的药物才能走出这个角色的阴影。他凭借该片获得第66届美国金球奖最佳男配角奖、第81届奥斯卡金像奖最佳男配角奖。2008年1月22日，希斯·莱杰被人发现死在纽约的公寓，那时他才28岁，验尸官称希斯·莱杰死于服药过量，他服用了六种不同的止痛药和镇静药。演员在表演中，被称为"第一自我"，而在影片中被称为"第二自我"。有一个法国明星说："演员应该有双重性：他的一部分是自我表演者，另一部分是他操纵的工具。"

图3-3-2 希斯·莱杰（Heath Ledger）在《蝙蝠侠：黑暗骑士》中扮演的小丑

二、体验派表演风格

20世纪30年代，在纽约的戏剧界，体验派的表演风格盛行。康斯坦丁·斯坦尼斯拉夫斯基在莫斯科艺术剧院使用一种训练演员的方法，纽约的李·斯特斯伯格将这套方法翻译过来应用在美国演员的排演中，后来被称为"体验派"。"体验派"对表演的要求就是：从自我出发，生活在角色的情境里。必须说明的是"体验派"不是表演的一个门派或者派别，更不是一种表演的风格，而只是一种演员训练排演的方法，也就是只有演员"自我"能完成真正的体验，即"真听、真看、真感觉"。"体验派"强调的不是外在形体的模仿而是内在的心理体验，它所研究的最重要的

技巧是"情绪记忆",也就是要求演员从自我出发去体会角色的心理和感情,因为"演员在扮演每一个角色中,都有某种可以与自身的背景或曾经有过的感情联系起来的东西"。假如一个演员在模仿一个自己臆想出来的人物,甚至把自己陷入一个与他的本来的生活常态不相同的表演的状态下,那就无法去完成真实体验。因此需要特别强调的是,"从自我出发"是体验派表演塑造某个角色的基础,而不是一个阶段,也就是说"体验派"要求演员在整个表演过程中"始终从自我出发"。"从自我出发"与"成为角色"并不矛盾,因为演员需要生活在某个角色的情境世界里。所以体验派所说的"从自我出发成为角色"并非是指"先从自我出发,再成为角色",而是指"从自我出发地成为角色","从自我出发"是"成为角色"的基础,不能将二者理解为两个分开的过程。

丹尼尔·戴-刘易斯(Daniel Day-Lewis)在电影《我的左脚》中扮演一个残疾人克里斯蒂(如图3-3-3),他天生大脑麻痹导致身体残疾,只有左脚可以活动。丹尼尔·戴-刘易斯在扮演这个角色时,以他惊人的理解力将一个特殊人物的心理刻画得淋漓尽致,让观众忘记了丹尼尔·戴-刘易斯本人,而进入克里斯蒂的状态。克里斯蒂年幼时总是遭到别人的嘲弄,甚至差点被他的父亲放弃,而他的母亲却一直对他慈爱有加、悉心照顾、不离不弃。克里斯蒂心中的苦闷是无法用言语来表达的,他用左脚写字作画,用左脚来表达爱,用左脚来征服别人的歧视,凭借毅力和智慧,成为艺术家、作家,还和正常人一样,和自己的爱人共同步入了婚姻的殿堂。

图3-3-3 《我的左脚》剧照／导演:吉姆·谢里丹

在保罗·托马斯·安德森导演的《血色将至》(如图3-3-4)中,丹尼尔·戴-刘易斯扮演丹尼尔·普莱恩维尤,丹尼尔·戴-刘易斯演活了一个野心勃勃,对资本有着

图3-3-4 《血色将至》剧照／导演:保罗·托马斯·安德森

《血色将至》片段

强烈的野心，为了资本的扩张不惜一切的人物。他甚至放弃对亲情，从而创造了一个血淋淋的资本家形象。丹尼尔·戴-刘易斯因为这一角色的成功塑造，再度获得第80届奥斯卡金像奖最佳男主角。另外，丹尼尔·戴-刘易斯在史蒂文·斯皮尔伯格执导的影片《林肯》中饰演林肯，并凭借该片获得第85届奥斯卡金像奖最佳男主角。

体验派最需要天分，能够像丹尼尔·戴-刘易斯这样解放自我，相信情境的天赋演员是极少的。体验派的美学追求就是情境的真实感，一切都是为了让演员的创作达到一种接近生活、接近真实的艺术形象的真实感。巩俐就是体验派的代表，张艺谋导演对巩俐的评价是："她天生就是吃演员这碗饭的，演谁像谁。"1987年，巩俐因主演电影《红高粱》成名，该片获得第38届柏林国际电影节金熊奖。1992年，巩俐凭借电影《秋菊打官司》获得第49届威尼斯国际电影节最佳女演员奖、第13届中国电影金鸡奖最佳女主角奖，成为威尼斯影后，该片亦获得金狮奖。1996年，巩俐登上美国《时代周刊》封面。1997年，巩俐担任戛纳国际电影节评审团成员。

《红高粱》片段

《红高粱》（如图3-3-5）剧组选演员的时候巩俐还在中央戏剧学院表演系读二年级。导演杨凤良表示《红高粱》剧组选演员的出发点特别简单，就是想找符合人物形象的演员。巩俐饰演的九儿，因为一匹骡子，她的父母让她嫁给一个拥有一座酒坊的麻风病人。巩俐演活了泼辣的西部女性，也因为《红高粱》，巩俐一夜成名。

图3-3-5 《红高粱》剧照／导演：张艺谋

电影《菊豆》（如图3-3-6）讲述了青年女子菊豆在嫁给染坊主杨金山后，因不堪忍受丈夫的虐待而爱上丈夫的侄子天青并生下一子天白，最终酿成人伦悲剧的故事。巩俐饰演的菊豆是执着、倔强、大胆、泼辣的农村女性。巩俐在开拍前花了两个多月时间在南屏村体验生活。为了贴近角色，她穿着农妇的土布衫在太阳底

图3-3-6 《菊豆》剧照／导演：张艺谋

下曝晒，还和农民一起下田劳作。因为菊豆在影片中情绪是压抑的，所以巩俐在拍戏期间也让自己保持着一种压抑的情绪，结果戏拍完后，她变得又黑又瘦又憔悴，回北京后大病了一场。

《菊豆》片段

《大红灯笼高高挂》（如图3-3-7）是1991年上映的一部电影，影片讲述了民国年间一个大户人家的几房姨太太争风吃醋，并引发一系列悲剧的故事。巩俐饰演的颂莲身上有着叛逆与反抗的性格，她被财迷的继母嫁给陈老爷做第四房太太。颂莲初来乍到便被几位太太挤兑得叫苦不迭。涉世不深的她想用假怀孕来博得老爷的宠幸，不料此事被丫环雁儿识破。当陈老爷得知颂莲并没怀孕时，下令封灯，最终失去宠幸的颂莲疯了。这部电影里巩俐的角色是大户人家的太太，威严而又善于心计，衣食无忧但内心孤独与苦闷。

《大红灯笼高高挂》片段

图3-3-7 《大红灯笼高高挂》剧照／导演：张艺谋

在1992年《秋菊打官司》（如图3-3-8）中，巩俐饰演的秋菊是一个固执要强、坚强刚毅的农村妇女。因丈夫被村长踢伤，坚信"打人必须道歉"，为了要个说法，带着六个月的身孕踏上告状之路。摄制组在开拍前两个月进驻外景地，巩俐由于在拍《梦醒时分》，比大家晚了一个月到达，但她学的陕西话却很像。该片在北京试映时，放映了十几分钟，有的观众仍没意识到巩俐已经出场，当被告之秋菊就是巩俐时，不禁惊讶得叫了起来。最终她凭借该片成为第一位获得威尼斯电影节最佳女演员奖的华人演员。

《秋菊打官司》片段

图3-3-8 《秋菊打官司》剧照／导演：张艺谋

巩俐与周星驰合作了由李力持执导的无厘头电影《唐伯虎点秋香》（如图3-3-9），该片获得中国香港1993年年度电影票房榜第一名，巩俐在片中饰演美丽的秋香。

图 3-3-9 《唐伯虎点秋香》剧照／导演：李力持

《画魂》片段

1994 年，巩俐在黄蜀芹的电影《画魂》（如图 3-3-10）中饰演中国女画家潘玉良，影片入选戛纳国际电影节展映环节。在这部电影中，巩俐大胆地展现自己的另一面，把画家潘玉良的一生演绎得极其精彩。

图 3-3-10 《画魂》剧照／导演：黄蜀芹

《周渔的火车》片段

《周渔的火车》（如图 3-3-11）是孙周导演于 2002 年制作的一部爱情文艺片，巩俐饰演文艺女青年周渔，她是一个美丽善良的女性，她每周都要乘火车到省城看望生活清贫、个性有些忧郁的诗人陈青，对陈青的那种无微不至的关爱和服从，使她觉得自己失去了独立的人格，爱情变成了一种负担。巩俐凭借此片获得第 10 届北京大学生电影节最受欢迎女演员奖。

图 3-3-11 《周渔的火车》剧照／导演：孙周

图 3-3-12 《爱神》剧照／导演：王家卫

2004 年，巩俐出演王家卫和米开朗基罗·安东尼奥尼、史蒂文·索德伯格导演的《爱神》（如图 3-3-12），她在影片中饰演华小姐，是赫赫有名的交际花。手是她吸引男人的利器，小裁缝用手裁剪出华丽的服装，为她取悦男人增加筹码。手成为她与小裁缝之间微妙关系的纽带。巩俐将华小姐的高贵、冷艳和落魄潦倒演绎得淋漓尽致。同年，巩俐还出演了王家卫的电影《2046》，在里面饰演赌徒苏丽珍。

《爱神》片段

《归来》（如图 3-3-13）是 2014 年张艺谋导演拍摄的剧情文艺片，巩俐饰演女主角冯婉瑜。早在《归来》开机时，巩俐就曾表示："我觉得如果我能演好这部电影的话，我就真是一个好演员了。"电影上映时，她坦言："冯婉瑜这个角色的特殊之处在于得了失忆症之后和正常人交往的状态，一定要拿捏得很准确。"为了演好这个角色她连续一个月走访老人院去观察失忆症患者的状态，并且在拍摄过程中一直处于专注的状态，生怕出戏。

《归来》片段

图 3-3-13 《归来》剧照／导演：张艺谋

《夺冠》（如图 3-3-14）是由陈可辛执导的运动类型影片，该片于 2020 年上映。为了更好地揣摩郎平这个角色，巩俐开始体验排球教练生活，在女排训练现场观摩学习。在拍摄现场，她身穿一身简单的黑色运动装，不施粉黛，戴着眼镜。她时而抬头观看训练，时而低头在本子上写写画画，像个学生一样认真地记笔记。

《夺冠》片段

图 3-3-14 《夺冠》剧照／导演：陈可辛

三、表现派表演风格

表现派特别主张尾部演技和"间离效果"，它对演员的自我控制及对表演形式的探索特别关注。"表现派"不强调从自我出发，而是演员在自己的内心中先构建出一个"角色的形象"，强调模仿。同时，表现派不提倡下意识地生活在情境里，而是强调"跳出来"拿捏和设计。狄罗德是这样来描述表现派的表演的，他说："最优秀的演员就是能够按照设想好的理想范本，把这些外表标志最佳状态和最佳形象展现出来。"对于"间离效果"的强调，德国戏剧家布莱特这样说道："演员在任何情况下都不需要控制自己，不能允许任何偶然性的东西出现。"表现派的目的是夸大表演的自我表现、自我表达的能力，不愿意让观众沉浸在人物的体验中，并且是用一种相对冷静客观的态度去理解由演员扮演的人物，理解角色所传达的意义。在演员和角色之间有意识地安置了一种间离。如在许多现代主义、实验主义的电影作品中会使用这种表现派的表演风格，演员突出表演性，故意增加戏剧张力、表演的力度，甚至通过夸张的动作、造型来表达故事以外的意义。

周星驰自20世纪80年代末崭露头角以来，短短几十年间，其电影作品迅速风靡华语世界。周星驰电影无厘头的喜剧风格、消费特性、主要情节结构手法、解构性成为表现派演员的标准案例。1990年，周星驰凭借喜剧片《一本漫画闯天涯》确立其无厘头的表演风格。"'无厘头'原是广东佛山等地的俗语，意思是一个人做事、说话都令人难以理解、无中心，其言语和行为没有明确的目的，粗俗随意，乱发牢骚，莫名其妙，但并非没有道理。而电影中的'无厘头'，便成了'夸张和恶搞'的代名词。"相对来说，"无厘头"与严谨的逻辑思维是对立的。当然周星驰的"无厘头"是一种表演上的单纯和直接，将这种单纯变得夸张和幽默，而并非绝对的乱来。周星驰的"无厘头"从某种结构上分析，就是"傻子"人设，观众在观影时是带着善意观看演员傻乎乎表演，影片中会设计一些戏剧性的片段，比如看起来不可能成功的事情，由于奇迹发生，最后又获得成功。

周星驰在《逃学威龙》（如图3-3-15）中的表演，再一次将他"无厘头"夸张幽默的表演推向一个新的台阶。该片讲述了警长意外丢失配枪而安排飞虎队队员周星星（周星驰饰）潜入学校调查，却被意外卷入走私军火案件的故事。《逃学威龙》是周星驰"无厘头"风格形成的关键时期，他在电影生涯中第一次出演非小弟类的小人物角色，在内容上学校与警匪两个本毫无瓜葛的空间元素被夸张的剧情糅合在一起。

《逃学威龙》片段

图3-3-15 《逃学威龙》剧照／导演：陈嘉上

1993年，周星驰在电影《唐伯虎点秋香》（如图3-3-16）中，更是将夸张的戏剧表演推向了极致。影片讲述了江南才子唐伯虎（周星驰 饰）对华太师府上的丫鬟秋香（巩俐 饰）一见钟情，唐伯虎混进了华府，经过一番曲折，唐伯虎终于牵手秋香，拜堂成婚。通常来说"无厘头"和"无聊"实际上只有一层纸的距离，其中关键就是看演员的造诣。如四大才子见了美人，在动作上采用了现代人摩登时尚的舞步，既滑稽又具有视觉冲击力。周星驰的后现代主义表演风格堪称华语影坛一个前无古人的集大成者，当然由于文化因素，他的影响力仅限于华语影坛。《唐伯虎点秋香》成为"后现代主义的经典之作"，影片把周星驰的"无厘头"搞笑风格推向极致。

图3-3-16 《唐伯虎点秋香》剧照／导演：陈嘉上

在周星驰的其他电影中，如1995年的《大话西游》、1999年的《少林足球》、2002年的《戏剧之王》、2005年的《功夫》，都是在表演中高度运用了表现派的表演风格，使用了"无厘头"夸张、幽默搞笑的表演技巧完成了电影的创作。这使他在电影的发展史上取得了很高的地位。

四、本色派表演风格

20世纪60年代的法国，新浪潮导演把演员置于现实的场景中，让他们按照自己的方式进行表演，这种表演不刻意设计人物，而是融入现实生活。所以本色派表演是以演员的适应性为标准而划分出的一种表演方法类型，是指导演选择与角色外形、气质、性格相近的演员，这样演起来比较贴近生活，更为真实、自然。这类演员创造的形象虽然多与本人类似，但又个性鲜明，其表演往往自然、朴实，雕琢的痕迹较少。

图 3-3-17 《一个都不能少》剧照／导演：张艺谋

张艺谋的影片《一个都不能少》（如图 3-3-17）的女主角魏敏芝就是一个本色派表演的演员，影片讲述了乡村教师因为有事请假，找来魏敏芝做临时代课老师，村长要求她要看住孩子，一个也不能少。魏敏芝在得知学生张慧科去城里打工后，她独自一人进城寻找张慧科的故事。《一个都不能少》的所有演员均是业余演员，当时为了寻找到合适的演员，张艺谋面试了两万多个孩子。此外，所有人物在影片中都使用了自己的真实姓名，大部分演员在片中的身份也与现实中的身份相一致。为了追求真实感，影片中出现在黑板上的口号都是当地的乡村老师书写的。影片主角魏敏芝一夜成名，19 岁的魏敏芝把高考目标定位于艺术院校。她的家人一直觉得她不适合艺术院校，认为她老实、木讷，不会表演。大家的一致看法是魏敏芝在《一个都不能少》里获得成功，是因为那是她的本色表演。2004 年 9 月，魏敏芝考入了西安外国语学院西影影视传媒学院，成为一名编导系的学生。

《一个都不能少》片段

《路边野餐》（如图 3-3-18）是由毕赣执导的剧情片，陈永忠、余世学、郭月等联合主演，于 2016 年上映。该片讲述了一个生活在贵州凯里的乡村医生，为了寻找侄子，来到陌生的小镇，在这个亦真亦幻的小镇中，他与逝去的爱人在一个神秘时空重逢的故事。《路边野餐》的制作成本不过 20 万元，电影里的人物全部由没有表演经验的业余演员扮演。《路边野餐》总是拍着拍着就没钱了，过几天又有一笔钱打过来，剧组中每个人都身兼数职。因为缺钱，拍摄条件很艰苦，几乎每天收工剧组都要聚在一起喝酒，贵州的米酒劲道足，毕赣喜欢看组里人喝醉的样子，有时候也会因为前一晚喝多耽误了第二天的工期。文学策划陈骥和副导演杨潇经常要和毕赣一起给整个剧组"打鸡血"，向大家宣扬这是一部"伟大"的电影。

《路边野餐》片段

图 3-3-18 《路边野餐》剧照／导演：毕赣

小结

电影和电影表演是在视觉呈现中被"建构"起来的,而不是"拍摄"出来的。在某种意义上说,电影表演艺术是由舞台表演艺术发展而形成的一种表演艺术的形式,但是这二者之间存在的话语体系不同,可以用来作对比性分析,但绝对不能一概而论。电影人物形象的成功塑造不是单纯的演员表演的结果,而是通过电影的各种艺术手段结合演员的表演形成的立体化人物形象。但是电影演员的表演在电影创作过程中尤为重要,表演是一种符号性的行为艺术,观众是通过演员建构的符号来理解情感的。导演在构思影片时,实际上对演员已经有了明确的定位,究竟是选择有名气的明星,还是寻找符合影片的演员来塑造人物形象,这一切都取决于导演的需求,演员只是影片的一部分。对于导演来说,选择一个符合角色要求的演员是电影成功的重要因素;但对于制片人来说,对演员的选择就奠定了影片的市场基础,很多电影的票房是与演员的号召力有关的。

思考题

1. 戏剧表演与电影表演的区别是什么?为什么很多电影演员喜欢参与戏剧表演?
2. 演员在表演的过程中,要如何处理与镜头的关系?
3. 体验派表演与本色派表演究竟有何区别?
4. 谈谈周星驰《喜剧之王》与他后来的《新喜剧之王》的艺术特点?你认为哪一部作品更好?为什么?
5. 尝试拍两段视频,找几个人坐在一起聊天,第一段视频是将摄影机藏起来,不让被拍摄者知道,自然地拍一段视频;第二段是将摄影机放在他们前面,让他们知道摄影机存在,拍一段视频,然后对比两段视频的差别。

参考文献

[1] 克拉考尔,1981. 电影的本性:物质现实的复原 [M]. 邵牧君,译. 北京:中国电影出版社.

[2] 巴拉兹,1982. 电影美学 [M]. 何力,译. 北京:中国电影出版社.

[3][4] 尹鸿,2007. 当代电影艺术导论 [M]. 北京:高等教育出版社.

[5] 刘腾,2011. 周星驰电影与后现代主义文化 [D]. 乌鲁木齐:新疆大学.

第四节 电影类型的风格

观众在日常生活中,经常会根据风格选择电影,比如在商店购买 DVD 时,封面上会标注是战争片、恐怖片、剧情片、爱情片等,观众会根据自己的喜好购买。

同样，准备去电影院时，观众也会根据电影类型决定看哪部影片。**电影制作人或者电影的分销商在将众多的电影进行归类时，会意识到一些电影是通过不同的模式建构出来的，各种电影的类型都或多或少有属于自己的主题、风格、形式和元素，并最终形成电影的类型特征。** 从另一个角度来说电影由于类型的区分，形成了不同的艺术题材的艺术视觉风格，所谓类型也是指由于不同题材或不同技巧而形成的影片类型范畴、种类及形式。

类型电影是美国好莱坞电影发展的兴盛时期所特有的一种电影创作方法，从某种意义上来讲就是艺术产品标准化生产的一种规范，也就是依照不同风格的既定创作规则创作出来的电影。电影的类型包括喜剧片、西部片、犯罪片、恐怖片、歌舞片和生活情感片等。在好莱坞电影世界里，电影类型基本上分为三个基本风格特征：第一是公式化的剧情内容，如美国西部片的铁骑劫美、英雄解围等类型风格化的电影；第二是定型化的人物，如像李小龙那种战无不胜的武术高手；第三是图解式的造型，如预示凶险的老宅或古庙等。**类型电影的特征是文化价值上的"二元性"、重复性和可预见性。**

电影理论界对于类型电影概念，曾经有过理念上的分歧。20世纪60年代，电影史学家和理论家把美国好莱坞的"类型电影"看作在电影工厂生产的商品而不是艺术品。此后，"作者电影"理论认为，在一部优秀的电影作品的背后，必然存在着一个作者，这种理论认为要理解作者电影就必须观看优秀导演的全部作品，这样才能真正理解这个导演的电影意图。这个有些偏颇的观点，不过是对"类型电影"的否定。因为，在他们看来，一部影片的出现，往往得益于某种类型的固定结构，而不是导演的独特贡献。欧洲所谓的"作者电影"，如果换一个角度来看，其实也是一种"类型"，只是这种类型相对于好莱坞的类型，显示了更多的创造性。

好莱坞的类型电影都是在主题和题材、图像和符号、人物和情节及形式和技巧等方面有共同的视觉语言。那些好莱坞明星，他们来自世界各地，聚集在美国西海岸加利福尼亚州洛杉矶郊外，他们塑造的模式化人物形象，是吸引观众的噱头，并且由于影片夸大了他们的才能和个人能力，某些特定人物，在观众心中被神化，成为最典型的符号，如007系列电影主人公特工詹姆斯·邦德。而如果让西部牛仔类型代表（约翰·韦恩）、侦探类型代表（亨弗莱·鲍嘉）、强盗类型代表（凯格尼）去演音乐片，他们肯定不会具有弗莱德·阿斯泰尔那种魅力。当然，好莱坞类型片的各种规范在促进电影发展上也有一定的积极作用，它对于电影工业化的制作是一种积累、提高、精益求精的过程。在很多方面，类型化的电影使电影在创作的过程中有规律可循，从而形成了电影制作的流程化、标准化和制度化，约翰·福特和希区柯克等就是其中的代表人物。好莱坞的电影至今不衰，也正是由于其能够在现实类型的基础上有一定程度的创新。从观众心理需求的角度来说，在选择影片时能够很容易选出自己熟悉、喜欢的作品。从某种意义上说，好莱坞把电影视为一种大众文化产品，而类型电影在这方面则强调了导演与素材的关系，以及素材与观众的关系。所以在探讨类型电影的同时，也要去探索和思考好莱坞电影的类型化，它虽然没有"作者电影"的独创性和文学性，但好莱坞电影已成为许多影迷的精神食粮，

一般来说，当一个导演拍出一部在选材、情节、风格、手法等方面具有代表性的影片并得到了影评界的好评，赢得了观众，其后就会有其他导演效仿拍摄同类型的影片，渐渐形成一定的模式，这就形成了电影的一种"类型"。通常来说，商业电影的生产者、消费者、研究者，这三类人都会不约而同地承认"类型电影"这一概念出现的合理性，但他们对于"类型电影"这个概念的理解不尽相同。对于商业电影的生产者来说，类型电影是其稳定可靠的生产策略；对于消费者而言将其视为消费前的重要参考；研究者则将其划分为一个相对固定的识别系统，来理解其文本内部的形式特征与意义生成。

下面将类型电影分为情节类型、科幻类型两个方面进行分析，主要讲述类型片呈现出来的视觉风格。

一、情节类型电影的风格

对于电影而言，情节类型电影是常见的一种类型，它通过文学叙事的剧情电影形式，来吸引观众关注和欣赏，从某种意义上情节类型电影是一种主流的叙事结构，一种与所有的艺术电影、作者电影和多数非情节剧样式的电影有相融的"类型"。通常来说，情节类型电影的主要特点是：戏剧情境险恶多变、矛盾冲突尖锐激烈、剧情发展中包含着大量偶然及巧合的因素，画面中充满了紧张的戏剧场面。情节类型电影作为一种电影类型，几乎贯穿了整个西方电影史，尤其是美国好莱坞情节类型电影的发展，既带有美国本土特色又在世界电影史上有着重要的地位和作用。如果以历届美国奥斯卡金像奖最佳影片，以及法国戛纳电影节、意大利威尼斯电影节、德国柏林电影节等其他有较大影响的国际电影节的获奖情况来作为衡量标准，那么情节类型电影占获奖影片的三分之二，成为自电影产生以来各个时代的电影文化与艺术发展的主要标志之一。情节类型电影更注重文本的主题、题材、叙事等，它比较接近于文学阅读的体验。

18世纪时情节剧在欧洲兴起并快速发展，《匹克梅梁》被认为是戏剧史上比较早的一部情节剧。19世纪初，大众文化兴起，人们的生活中出现情节剧形式的大众媒体和文学。在英国，情节剧主题主要出现在小说和哥特式文学作品中，在维多利亚时期的舞台上，特别是在19世纪八九十年代，R.布坎南和G.R.西姆斯的情节剧受到空前的欢迎；在法国，情节剧因素主要是在古装戏剧和历史小说中得到体现；在德国，情节剧多以街头歌曲的方式呈现；在意大利，歌剧在运用情节剧形式方面达到最高境界。在电影发展史上，D.W.格里菲斯是情节剧影片发展史的关键人物，他对情节剧的形式和内容的发展做出了重要的贡献。格里菲斯的《一个国家的诞生》展现了许多经典的情节剧的叙事方式。

好莱坞影片《乱世佳人》（《飘》）（如图3-4-1）是非常经典的情节类型电影。影片讲述了美国南北战争时期，主人公斯嘉丽·奥哈拉与白瑞德之间一段跌宕起伏的爱情故事。乱世中人们虽然失去了土地、亲人，但没有失去心中的爱。同时，影片还塑造了美国独立女性的偶像——斯嘉丽。影片中呈现出一个个生动的人物形象，是如今的许多大片很难效仿的。

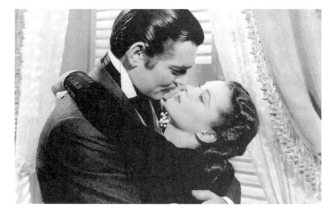

《乱世佳人》片段

图 3-4-1 《乱世佳人》剧照／导演：维克多·弗莱明

情节剧类型影片中有一些具有明显特征的元素，具体体现在以下几个方面。

第一是危险或者危机的境遇，因为在剧情中设置了危险和危机，才能创作剧中的冲突和矛盾，有了冲突和矛盾，才会有戏剧性。因为危险和危机既产生戏剧的悬念，也是观众关注和观看的基础。

韩国导演奉俊昊的电影《寄生虫》（如图 3-4-2），描写的是底层百姓的无奈，当一家人处于极度贫困时，如何去获得突破生存的极限。剧中，金基宇（崔宇植 饰）的同学在出国前让金基宇接替他给朴社长家的小姐辅导英语。成功应聘后，金基宇发现朴太太（赵茹珍 饰）还需要一个家教来辅导她儿子的时候，他顺水推舟地将姐姐金基婷（朴素丹 饰）推荐给朴太太，此后通过一系列的策划，他们一家人都成功进入富人家庭工作，解决了生存上的危机。《寄生虫》影片中的戏剧化设置冲突强烈，影片视听语言的效果做得非常到位，镜头形成的画面有一定美学上的讲究。除了戏剧化的剧情，各种暗含的喜剧桥段在影片中一方面令人忍俊不禁，另一方面也是创作者对由于社会制度形成的底层危机的嘲讽批判。奉俊昊则通过情节剧设计的冲突和矛盾产生的较强戏剧性来表达嘲讽，同时惊悚、悬疑的情节又将观众紧紧吸引。

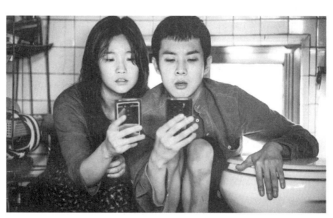

《寄生虫》片段

图 3-4-2 《寄生虫》剧照／导演：奉俊昊

《少年犯》（如图 3-4-3）是由张良、王静珠执导的一部剧情片，该片主要讲述了少年犯方刚、萧佛、沈金明等人被押送进市少年犯管教所，最终改过自新的故事。该片在 1985 年上映时，引起了巨大的社会反响，并引发全民观影狂潮。该片是一部描写少年犯罪分子在学校般的监狱中，在"教育、感化、改造"的政策指导下走上正路的故事。影片采用监狱实景拍摄，选了十八名犯罪少年做演员，以纪实风格的写实主义手法逼真地再现了少年犯服刑、改造的生活，揭示了少年犯罪的家庭和社会根源。

《少年犯》片段

图 3-4-3 《少年犯》剧照／导演：张良、王静珠

第二是封闭的故事时间和空间，在很多情节类型电影中，总会看到有一些人被限制在特定的空间中，必须在限定的时间内做出各种选择，这些设置好的命运线索是情节剧在发展剧情时煽情的戏剧性效果。比如，观众经常可以看到电影中主人公遭到搜捕，所以在这类电影中，逃脱成为一个永恒的主题。这类电影有的是犯罪类型的，有的是惊悚恐怖的，有的是特定的环境的，都是将失控场面和人物展现在观众在面前产生情感冲击。

电影《荒岛余生》（如图 3-4-4）是由罗伯特·泽米吉斯执导，汤姆·汉克斯主演的剧情冒险片。查克（汤姆·汉克斯饰）身为联邦快递的系统工程师，他是个工作狂，在一次出差的旅程中，查克乘坐的飞机失事，他被困在一座荒无人烟的荒岛，除了飞机上残存的物资，其他什么都没有，他唯一的目标就是如何求生，在这个过程中，他的人生观逐渐发生改变。在这个荒岛上，他发现现实生活的压力消失了，便开始反思人生，最后对于工作、感情，甚至生命本身都有了全新的体会和领悟。这部电影设置了两个困境，一个是心理上的困境，现实生活的压力对

《荒岛余生》片段

图 3-4-4 《荒岛余生》剧照／导演：罗伯特·泽米吉斯

于查克来说，就是一个心灵荒岛，他没有自己的时间、没有生活、没有娱乐，只有没完没了的工作。而在飞机失事后，他的思想解放了，电影讲述了他既从心灵上走出孤岛，又从现实中走出这座孤岛。

二、科幻类型的电影的风格

科幻片是类型片的一种，该类作品采用科幻元素作为题材，以科学的幻想性情景为背景，在此基础上展开叙事的影视作品。

科幻片所采用的科学理论并不一定被主流科学界接受，例如外星生命、外星球、超能力或时间旅行等。科幻电影常常以虚构的未来世界作为故事背景，用宇宙飞船、机器人或其他超越时代的科技等元素彰显与现实之间的差异。

"科幻电影所描写的是，发生在一个虚构的，但原则上是可能产生的模式世界中的戏剧性事件。"在电影发展历程中，科幻电影的影像视觉艺术的表达不断地被拓展，由于计算机技术的迅猛发展，计算机 CG 技术可以将人类想象的科学奇观以画面的形式呈现出来。科幻电影与魔幻和灵异类型电影不同的是，电影一定以至少一个科学原理作为幻想的支撑。

其实科幻片很早就有，在 19 世纪末至 20 世纪初就是科幻片的成长期。《机器屠夫》可以算作科幻片的处女秀。这部影片只有 1 分钟的时间，它展示了未来工厂的生产线场景，一只活生生的猪从机器的一端进去，出来后就成了火腿、香肠、排骨等加工好的食品。

1902 年，法国科幻片《月球旅行记》（如图 3-4-5）上映，它是乔治·梅里爱根据凡尔纳和威尔斯的小说改编成的影片，也是电影史上第一部真正意义上的科幻电影，可以说是电影史上的里程碑。这部电影不仅开创了科幻片的先河，它还将电影上升为可以施展人类幻想的平台，甚至是提供娱乐的工具。导演梅里爱既是演员，同时又是舞台魔术师，他在这部电影中大胆尝试了各种叠影、淡入淡出等在当时看来是全新的手段。影片中融合了大量舞台技术特效视觉方式，当代电影的很多手法都是来自对这部电影的探索。

《月球旅行记》片段

图 3-4-5 《月球旅行记》剧照／乔治·梅里爱

随着《月球旅行记》上映，欧洲开始大量拍摄关于外星人和未来战争题材的电影，而美国也不甘落后，像《科学怪人》（导演：大卫·威克斯，1910 年）、《化学博士》（导演：鲁宾·马莫利安，1931 年）等影片都是这一时期的作品。具

有挑战性的科幻电影是 1916 年的《海底两万里》，这部电影由斯图亚特·帕顿导演，它开创了水下摄影的先河。从 1920 年开始，美国科幻片与欧洲科幻片开始分道扬镳，这一时期的好莱坞科幻片注重传奇色彩、快节奏，甚至是非常惊险的动作和高超的特技。这个时期的好莱坞科幻片的代表作是由哈里·霍伊特执导的经典默片的《失落的世界》（1925），是第一部怪兽科幻片，也是第一部带有定格动画的电影长片。片中"栩栩如生"的恐龙与人类演员同台共戏的场景，的确令当时的观众和评论者叹为观止。该片大量地使用了蒙太奇手法拍摄。无论是故事情节还是特技都非常出色，在后来的好莱坞电影《金刚》中，许多情节和技术都是对这部影片的致敬。

20 世纪三四十年代，好莱坞科幻片开始走向成熟，好莱坞科幻片开始带有恐怖、浪漫主义风格、悲情的色彩，这一时期出现了大量的科幻片，如《科学怪人》（导演：詹姆斯·怀勒，1931 年）、《科学怪人的新娘》（导演：詹姆斯·惠尔，1935 年）、《科学怪人的儿子》（导演：Rowland V. Lee，1939 年）。1933 年的《隐身人》（导演：詹姆斯·怀勒）讲述了一位科学家研发成功一种隐形药剂，饮用后可以隐去自己的身体，而药物的副作用使得这位科学家性格变得怪僻，并最终导致他变成一个隐形杀人狂魔的故事。同年《金刚》（导演：梅里安·C.库珀、欧尼斯特·B.舍德萨克，1933 年）上映，该片讲述了一个电影摄制组来到岛上，遇见巨大的猩猩金刚，被他们捉住并送到纽约展览，为了追寻它所爱的金发美人，金刚大闹纽约的故事。2005 年，《金刚》翻拍，由彼得·杰克逊执导，娜奥米·沃茨、杰克·布莱克、阿德里安·布劳迪和安迪·瑟金斯等领衔演出。《金刚》和《隐身人》是这一时期的名作。

20 世纪五六十年代，是电影科幻片的繁荣期。20 世纪 50 年代，一些科学家声称宇宙中确实存在外星人，在美国好莱坞掀起了以"飞碟"为内容的科幻片潮流，关于外星人的科幻题材一发不可收拾。如《不明之物》《火星入侵》等，由于这一时期科幻片泛滥，造成品质不一，观众出现了审美疲劳，科幻片最终成为"票房毒药"。20 世纪 70 年代，出现了几位天才的科幻片导演，他们执导的影片如《星球大战》（导演：乔治·卢卡斯，1977 年）、《E.T. 外星人》（导演：史蒂文·斯皮尔伯格，1982 年）、《傻瓜大闹科学城》（导演：伍迪·艾伦，1973 年）、《第三类接触》（导演：史蒂文·斯皮尔伯格，1977 年）、《异形》（如图 3-4-6）（导演：雷德利·斯科特，1979 年）无疑是科幻片的典范。

20 世纪八九十年代，乔治·卢卡斯推出了星战后续系列，如《星战之帝国的反击》《星战之杰迪归来》。詹姆斯·卡梅隆在 1984 年导演的《终结者》将科幻电影推向高潮。20 世纪 90 年代由于计算机特效在电影中的应用，科幻电影进入前所未有的新高潮，如《侏罗纪公园》（导演：史蒂文·斯皮尔伯格，1993 年）、《独立日》（导演：罗兰·艾默里奇，1996 年）、《黑衣人》（导演：巴里·索南菲尔德，1997 年）、《第五元素》（导演：吕克·贝松，1997 年）都是这一时期的代表作。

科幻片的出现近百年，门类繁杂难以厘清，但总的来说可以归纳为以下几种类

型。第一是科幻类型的冒险片，它主要是讲述探险和旅行的故事，如《2001太空漫游》和《侏罗纪公园》就是这种类型。第二是科幻动作片，这种类型的科幻片一定有一个身怀绝技的主角，如《终结者》《黑衣人》。第三是科幻史诗片，这种类型是借用科幻题材来描写人类对理想社会的追求及对当下社会的批判，如《星球大战》《星际迷航》和《黑客帝国》系列，基本上都是讲述一个救世主通过自我牺牲来拯救世界的故事。第四是科幻灾难片，假想地球遭遇外星人入侵，怪兽或者病毒及天灾，给人类带来不可预测的恐慌，形成的科幻灾难片。如《独立日》《彗星撞地球》《后天》《2012》等。第五是科幻惊悚片，一般讲述神秘的物体来到现实社会，给人们带来恐慌和破坏。比如《异形》系列讲述了一艘飞船在执行救援任务时不慎将异形怪物带上船后，船员们与异形搏斗的故事（如图3-4-6），影片成功地将科幻与恐怖结合在一起。第六是科幻情节剧，是在科幻的基础上讲述爱情、家庭和个人成长的故事，如《时光倒流七十年》（导演：吉诺特·兹瓦克，1980年），影片改编自美国作家查德·麦瑟森的小说《重返的时刻》，讲述了主人公理查德通过梦境回到70年前，竟然发现自己与一名女明星有着一段美丽的爱情故事。此外，由罗伯特·泽米吉斯导演的《回到未来》系列，影片分为三部，分别于1985年、1989年、1990年上映。这三部电影结合科幻来告诉人们未来不是一成不变的，是掌握在人类自己的手中，影片给人们带来欢乐的同时也有很深的寓意，发人深省。

《异形》片段

图3-4-6 《异形》剧照／导演：雷德利·斯科特

科幻电影在视觉呈现上，是通过视觉画面讲述想象的故事同时影响人们的现实生活，并给观众带来奇特的审美体验。科幻电影在视觉叙事上，一般具备以下特征。科幻电影不同于现实类型的电影，但其核心是有一定的科学依据或者科学推理，在此基础上艺术家发挥想象力创作奇幻的视觉效果来表现影片内容。科幻电影大都有太空、生物、机器、计算机等场景，在科幻电影中大多集中表现外星生物、人造生命、太空历险、时空异常、机器人、AI仿生人等，如《阿凡达》《月球之旅》《穿越星际》《火星救援》等。科幻电影中会出现重大危机事件。例如，韩国导演奉俊昊的电影《汉江怪物》主要讲述了汉江的水受到污染，水中生物发生变异变成怪

物并上岸吃人的故事。他的另外一部科幻片《雪国列车》（图 3-4-7）改编自 1986 年获得昂古莱姆国际漫画节大奖的法国同名科幻漫画原著，讲述了突如其来的异变气候，地球上人类大部分灭亡，只剩下一列没有终点、沿着铁轨一直行驶下去的列车，上面载着幸存的人类；在这里，受尽压迫的末节车厢的人们为了生存与尊严向列车上的权力阶层展开斗争。科幻电影的人物多类型化，科幻电影在视觉呈现上将观众的注意力集中在特效和情节上，因而在人物刻画上相比其他类型的影片来说比较简单，绝大部分科幻片主角都是超级英雄，如《黑客帝国》中的尼奥，《少数派报告》中的乔恩等，都是这种个性鲜明、嫉恶如仇、敢作敢为的拥有英雄气概的人物形象。科幻电影在视觉叙事上一方面满足观众对未知空间好奇，将观众带到太空、深海、地心或者不可想象的地带，如《雪国列车》的剧情就是发生在茫茫的雪景中，只有一辆火车在不停地行驶，而《火星救援》就把观众带到火星上；另一方面，科幻电影满足观众对时间的好奇，让观众在过去、现在和未来穿梭，从而体会到时间对人类的意义和生命的意义。

《雪国列车》片段

图 3-4-7 《雪国列车》剧照 / 导演：奉俊昊

中国对科幻商业片的最早探索是 2008 年周星驰导演的《长江七号》（图 3-4-8），影片讲述父亲（周星驰饰）将意外拾获的外星玩具狗当作礼物送给儿子，从而让父子两人的生活发生变化的故事。该片之所以取名为《长江七号》，是因为构思灵感来源于神舟飞船，全片中火箭和外星人占了很大一部分内容，带有科幻色彩，还出现了很多不可思议的角色。

《长江七号》片段

图 3-4-8 《长江七号》剧照 / 导演：周星驰

中国科幻片处在迅猛发展阶段，2019年，由郭帆执导的《流浪地球》口碑、票房双丰收。同年，由宁浩执导，刘慈欣、孙小杭编剧，黄渤、沈腾、徐峥等主演的喜剧科幻片《疯狂的外星人》（图3-4-9）上映，讲述了动物饲养员耿浩和他的朋友大飞与一个外星人斗智斗勇的故事。

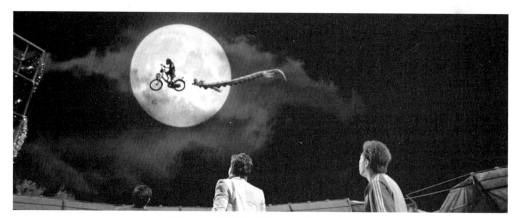

图3-4-9 《疯狂的外星人》/ 导演：宁浩

小结

本节重点分析了类型电影的形成和视觉特征，以及类型的审美趣味，把类型电影的风格以情节类型、科幻、西部片、鬼怪灵异、分类型进行视觉语言进行分析，主要目的是让大家了解类型电影的特征和视觉风格的呈现。对于类型电影来说，其审美活力能够一直保持，有一个很重要的原因，即它在稳定的框架中有着不断创新，不断适应和满足公众的欣赏趣味。**类型电影一直长盛不衰的魔力是它用非写实艺术手段，来创造大众文化选择的理想生活和理想形象，表现了其传达人类主流价值观和共同心理愿望的美学特性**，它是大众文化的一部分，对于类型电影定型化的叙事、视觉上的新奇和谐趣惊险的风格，表现了其追求趣味性和观赏性的美学特性，编剧通过对成功类型片的模仿而形成的较为稳定的艺术演变的美学特性。类型电影的存在是一个客观的电影现象，类型电影确立并遵循社会大众主流的价值观和大众心理愿望，并且表达社会的各种状态和情结，形成以类划分的相对固定的形式系统，在情节、内容叙事走向、视觉风格等方面都有某种程式性和类似性。类型电影在追求商业利润和票房价值的外力推动下，不断满足人们对某类经典作品形式感的审美需求。

思考题

1. 电影类型概念对于认识电影有什么意义？
2. 分别列举情节剧和非情节剧的10个不同的特点。

3. 请对昆汀·塔伦蒂诺《被解救的姜戈》进行人物拉片，分别对他们的外在形象、性格、地位、特点、品德进行对比分析。

参考文献

[1] 沙茨，2020. 好莱坞类型电影 [M]. 彭杉，译. 成都：四川人民出版社.

[2] 聂欣如，2020. 类型电影原理教程 [M]. 上海：复旦大学出版社.

[3] 黑尔曼，1988. 世界科幻电影史 [M]. 陈钰鹏，译. 北京：中国电影出版社.

[4] 王利娟，2017. 美国西部片中印第安人形象的嬗变 [J]. 社会科学家（11）：145-148；154.

[5] 周孟杰，2015. 浅析美国西部片的英雄形象 [J]. 南阳理工学院学报（3）：64-66.

[6] 陈一霖，2020. 论观看恐怖电影的审美感受 [D]. 上海：上海师范大学.

[7] 陈颖丽，2016. 恐怖电影的叙事视角研究 [D]. 济南：山东师范大学.

[8] 李天语，张焱，2019. 恐惧情感的三次穿越：恐怖电影中情感认知研究 [J]. 编辑之友（12）：71-77.

[9] 王东，2015. 恐怖影片的色彩处理艺术 [J]. 芒种（6）：167-168.

[10] 田燕，2015. 浅析类型电影的美学特性及其表现形式 [J]. 陕西广播电视大学学报，17（2）：81-83.